謹將此書獻給一群堅持不懈的香港字體設計師

香港造字匠

2

香港字體設計師

郭斯恆

著

CITY OF SCRIPTS 2

HONG KONG

TYPE

DESIGNERS

序

譚智恒

香港知專設計學院傳意設計學系系主任暨
傳意設計研究中心總監

字體設計向來都是鮮為人知的行業。二〇〇一年，筆者負笈英國雷丁大學修讀字體設計碩士課程，班上除我外，只有兩位全職學生，另外有三位兼讀生。我是第三屆畢業生，此前從這課程畢業的，也不過三位。當別人知道我唸字體設計時，大都不知就裡，並問我為什麼會選這冷門科目。多得我從事設計的爸爸、對我寫字極有要求的媽媽、擅長小楷的爺爺，以及拿手美術字的伯父，我打從幼稚園開始已知道字體是怎麼一回事，直到現在仍對之深深著迷。但對一般人來說，字體就如空氣般，無時無刻都接觸到，但不曾察覺它的存在，更遑論它由誰負責設計、怎麼設計，以及它的文化價值了。二〇〇六年我從加國回流香港後發覺這現象在香港更加嚴重，甚至平面設計師都未必對字體有所認識或注重。字體的選用、客製美術字或企業標準字的設計，以至版式的質素都令我為之側目。

二〇一二年，我在香港舉辦了一個字體和文字編排設計的國際研討會，這是國際文字設計協會Association Typographique Internationale（ATypI）逾六十年歷史裡，首次衝出歐美進入亞洲。活動包括展覽、講座、工作坊及座談會等。來自五湖四海的學者和業者聚首一堂，提供了一個讓本地、內地，以及海外的學術交流平台。五天的研討會對香港的字體和文字編排設計發展起了

帶動作用。及後，關於字體出版、講座和座談會等活動如雨後春筍般出現，讓字體的知識得以廣泛流傳，令我很欣慰。二〇二三年的今天，字體設計在香港確實已受到主流媒體和普羅大眾的關注。眾籌的力量、媒體的報導、大眾對在地文化的熱情、字庫製作科技的普及等因素，造就了近年多個新字體的誕生。這個百花齊放的景象我是很樂見的。而近年傳意設計業界對字體及文字編排的質素的確有所提升，但仍有很大的進步空間，才能與國際接軌。

我的好友斯恆近十年來對香港視覺文化的貢獻是有目共睹的。繼二〇一六年出版了《我是街道觀察員》，用文化研究者的身份分析他長大的花園街後；二〇一八年再出版《霓虹黯色》，仔細收錄及分析香港的霓虹招牌文化；二〇二〇年又出版了精彩的《香港造字匠》，記載了七位以書法和美術字為中心的「匠人」的訪談錄，他們用一雙手為文字默默耕耘，書中詳細闡述各種造字工藝技巧和美術字的思考方法，發揮匠人精神。《香港造字匠2》所收錄的八位造字匠人訪談，都是做數位字庫（Digital Fonts）的。他們結合了創意、工藝與電子科技，為使用電子設備的大眾提供為文字潤飾的工具，令文字信息的視覺溝通增添更多可能性。他們不僅是匠人，也是設計師和創業者：不單對工藝有所追求，對學問、商業上的考慮都能兼顧。

粒粒皆辛苦，除了可以形容種植稻米的艱辛外，用來形容漢字字體設計師的工作也貼切非常。中國文字的浩瀚，非由堅毅不屈的匠人來操刀不可。設計一套電腦字庫是一項巨大的工程。由設計概念開始，到筆畫和結構的設計細節反覆推敲、測試；以百餘漢字訂定字體的整體「基因」後，便要花以年計的時間為幾千至近兩萬的漢字逐一製作，不斷地測試、調整，令字庫在美感和技術上都完美無瑕，才能推出市場。當中的艱辛實不足為外人道。

八位字體設計師裡面，有四位都是我所認識的。其中柯熾堅老師更是我在香港理工大學任教時

和我緊密合作的戰友。記得中學時代初次接觸到蘋果中文系統默認的台北體點陣字、系統內建的儷宋和儷黑體家族、超黑超明體、儷金黑等字體更令我驚艷。後來閱讀《電腦傳藝》雜誌才發現，原來都是時任華康字庫副總裁柯熾堅先生的手筆。二〇〇六年走馬上任理大講師一職，竟然給我遇上柯老師！我們一起創立了「應用中文字體設計」（Applied Chinese Typography）選修科，每年都超收學生。能和 Sammy 前輩一起執教是我的榮幸，也令自己得益不淺。年屆七十的他，繼早年再度出山推出信黑體後，再接再厲埋首開發鐵宋，退而不休的精神令我等晚輩深深敬佩。

許瀚文就是我和柯老師在理大執教期間第一位全職從事字體設計的畢業生。他畢業後加入了信黑體團隊，及後任職英國 Dalton Maag 字體公司、香港蒙納字體公司，到幾年前成立九龍活字，開創空明朝體。

至於郭炳權先生，是我後來才認識的。他由美術字進入電腦字體的行列，所以他的字體很有感染力，用於廣告甚為出眾，在香港到處也見到郭先生設計的字體的蹤影。記得二〇一二年他在ATypI 的演講鏗鏘有力，為觀眾津津樂道。及後到珠海拜訪他，參觀他甚有規模的創意字體中心（Creative Calligraphy Centre），在全盛時期一天開三更，二十四小時運作。午餐席間，郭先生帶來他七十年代珍貴的手稿，是電腦時代降臨前用於廣告的雞腳字、釘頭字和俗稱「間字」的美術字正稿，令我歎為觀止。

最近認識的道路研究社社長邱益彰相信是書中最年輕的一員。在大學唸電腦的 Gary，從小熱衷於香港交通系統，繼而發展對路牌和字體的興趣，將研究輯錄成書。他更和好友吳灝民（Thomas）一起製作監獄體，收錄由在囚人士為香港路牌製作的文字。雖然字體充滿所謂的「瑕

疵」，但把這些人手製作才會出現的特質都一一保留下來，為的是記錄這段香港歷史。

書中八位香港字體設計師的訪談，記載了幾代設計師不同的背景、成長歷程、設計理念、營商模式，以至審美觀，代表著八個不同的信念，雅俗共賞。斯恆更把香港和中國內地的字體史略和研究者填補亞洲傳意設計歷史長久以來的空缺，為漢字設計教育奠下歷史及論述基礎。

梳理分析，為讀者在訪談內容上開路，帶來脈絡性的探討。這些史料彌足珍貴，為設計系學生

為什麼我們需要設計那麼多字體？這問題實在是看輕了文字溝通的威力。當語言從一瞬即逝的口述變成持久可視的文字信息，字體和文字編排就是不可或缺的一環，而不是可有可無的裝飾。字體不單為文字裝身，更需要和信息處理和顯示科技並駕齊驅、與時並進，為閱讀和知識的傳播和流傳而服務。最近人工智能的極速發展，相信能夠成為字體設計師的創意伙伴，推進人類傳情達意的另一高峰。

二〇二三年六月，寫於調景嶺。

012

引言

香港字體設計有什麼好說?

每當朋友問我近來忙什麼時,我都會回覆正忙著寫有關香港字體設計的事情,朋友通常回應是,「香港字體設計有什麼好說?有什麼值得說?香港字體設計有可以說的事情嗎?」甚至乎,在朋友間也想不起香港有字體設計師。

是的!香港字體設計有什麼好說?這是一般人的第一反應,的而且確也有其原因。但不談香港字體設計不是單一例子,就連香港設計歷史(或香港平面設計)也鮮有人討論。香港希望打造國際級城市品牌,追求接軌世界,但只顧盲目追趕世界排名,而忘掉或丟棄本身已有的文化,那不可笑嗎?

更令人氣憤的是連設計教育界也提醒我,香港字體設計有什麼好說?「你寫了的文章沒人看!」「這不是國際認可的學術文章!」「內容太本土,沒有什麼價值,沒有影響力,就算有都只佔設計歷史中的九牛一毛。」更有一位資深設計教授跟我說,「為什麼花時間研究中文字體設計?

市場上中文字體款式不是已有很多嗎？不夠用嗎？為什麼有需要不斷設計新的中文字體？它們來來去去都不是差不多嗎？就算要設計，為何不用電腦演算法（Algorithm）來創造更多可能性？」一時間我也無言以對，一下子給他潑了一盤冷水。的確，香港設計必須與時並進，設計與科技兩條腿走路，是有其必要，也是大勢所趨，亦是設計教育的重中之重，但未學行先學走，確實是今天香港教學的寫照，將一籮籮蒼白的知識或學術詞彙塞進學生的腦中，結局只會產生出蒼白的新一代。

對一般大眾而言，他們並不在乎用什麼字體，但若要從另一層次去看，字體是會影響閱讀體驗的！為什麼字體設計師仍然努力不懈地研發更多不同的字體呢？是否只是自我膨脹，滿足一己私欲？還是字體設計沒有終極完美，而要不斷追求至善至美？另外，字體的美學是否只服務於商業客戶的要求？還是要提升一般大眾市民的美學層次呢？一般市民都只會使用隨電腦附送的免費字體，這應該已足夠一般大眾市民的日常需要，但為何在字體市場裡，仍然供應超過千多款或過萬以上的設計字體呢？追求完美是每一個字體設計師的終極目標。字體設計不在於單純解決閱讀的功能，也有其內在美，也有值得欣賞的地方。雖然字體的基本內部骨架可能不變，但在細微筆畫之處，可能會隨著媒介進步和人對美學的要求而隨之而轉變，例如媒介轉變了，閱讀資訊不限於紙本，在流動電話上閱讀資訊更是現代人的生活日常，在媒介轉變下，設計新的字體以迎合新媒介的要求，也是回應時代的需要。

字體設計也經常被比喻為建築設計，好的建築要建立在好的根基之上，建築物的結構才會穩健；字型的結構或骨架的要求也一樣，字型的穩健形態自然地表現出她的美態。文字和建築的設計都經歷了不少歲月，不同的流行派別都從基本結構框架中變化萬千，是每一代新人打破舊有的思想框框，為美學標準重新定義。

寫這本書的目的

這本書是延續上一本《香港造字匠》(2020) 有關探索城市與字型美學的關係，在上一本書我們透過七位香港造字匠的匠人精神來建構鮮為人知的城市故事，他們以不同的文字書寫的表達方式和媒介，為我們的城市空間添加了一層獨特的文化外衣和符號，這外衣反過來也成為我們對特定的城市空間和事物產生共同印象和記憶。書中以三個範疇——字型與交通、字型與工藝和字型與信息來扣連造字匠在這城的參與，以及歷經的社會轉變。

兩年後，《香港造字匠2》於二○二二年正式展開籌備工作，焦點轉移至近年冒起的香港字體設計師，他們透過眾籌計劃或自資為自己的理想而設計字體。但不幸遇上世紀疫情，本書的籌備工作不得不暫停。

二○二三年，香港從疫情中復蘇，一切按經濟格局與世界重新接軌，自二月中開始，香港特區政府以一連串對外宣傳策略，例如「你好，香港！」(Hello! Hong Kong) 和「開心香港」(Happy Hong Kong) 等吸引旅客，以圖振興本地消費零售業，並對外表明香港已經從疫情後回復正常。但當中亦發生了一些小插曲，就是不少評論以「你好，香港！」和「開心香港」的宣傳廣告所用的中文字體和整體視覺形象，仍維持昔日舊香港的美學元素；而網民也狠批「土」味甚濃，比八十年代的設計更倒退不少！實在有違了處處標榜國際大都會追求的現代美學觀。看到視覺和字體美學倒退了幾十年，這是否反映香港設計專才已離開香港，抑或是創作者對字體或設計的美學思維仍然維持於八、九十年代的水平？所謂「美學露底」，香港恍如從來沒有進步過。

另外，在今年五月，路政署在立法會報告中表明有意考慮使用「文悅古典明朝體」作為新的街道名牌字體，而摒棄了沿用多年的「全員粗黑」和「Transport」字體，並將於三個地方中環港

外線碼頭、大圍港鐵站及荃灣路德圍作為推動街景美化工程的試點。在報告中路政署希望可為街景「注入較為濃厚的文化氣息、氛圍」。此提議一出，引來市民大眾不少輿論，媒體爭先報導，亦令「道路研究社」社長邱益彰不得不出來連番解說當中可能引致的道路安全問題。這反映出香港政府官員對字體於街道名牌的功能與應用欠缺基本知識，而胡亂更換中、英文字體，此舉實在令人啼笑皆非。

所謂「字如衣冠」，若果字體能代表一個城市的美學和文化根底，以這批宣傳廣告及新的街道名牌所用的字體為例，便反映出香港美學仍然不思進取，並落後於人。當鄰近城市及國家不斷宣傳他們的旅遊政策，香港的旅遊宣傳真的被比下去。

面對以上種種，香港字體設計的發展究竟發生了什麼事？這是我們值得深思的議題。當香港政府不斷宣傳要「搶人才」，那是否需要留住香港字體設計的人才？但問題是香港是否有字體設計師？若果有，他們的發展和前途如何？

本書以八位本港字體設計師的口述歷史，希望透過他們的成長和經驗勾勒出香港字體設計的地圖。在訪問中，會將問題分成三個範疇：第一，是字體設計師的個人成長，他們如何與字體設計產生關係？第二，是字體的美學與功能。在設計字體時，他們是否只看重單一方面，還是能兼顧兩方面？在設計字體時，有什麼獨特的地方？有什麼關注點？第三，他們在眾籌集資或自資下，投身字體設計工作，具體的工作情況怎樣？他們如何看香港字體設計的發展？香港的土壤是否足夠培育新的香港字體設計師？透過以上的問與答，希望能讓讀者了解字體設計師的特性和對美學的追求；此外，亦可從他們的回應中，扣連不同年代的字體設計師所關注的要點，從而了解當中的困難，以至他們是如何回應社會的變遷。

中國近代字體設計

1 雕版活漢字

追本溯源，若要認識中國近代字體發展史，我們可從活字印刷術開始。眾所皆知，印刷術被譽為「文明之母」，而北宋的畢昇（約 971–1051）是木活字排版和泥活字的創造者，他從印章的使用方法獲得靈感發明了活字印刷術，據說比古騰堡（Johannes Gutenberg，約 1397–1468）所發明的活字印刷（Movable Type）早了四百多年。

雖然中國活字印刷術源遠流長，但在早期，活字印刷並沒有得到蓬勃發展，其主因之一是活字印刷在排版上需花更多準備工夫，會為印刷商帶來不便。他們只好倚賴早已成熟的雕版印刷技術，這無疑窒礙了中國起初從木版雕刻轉為金屬活字的發展。而古騰堡採用金屬鑄造活字印製，以機器代替人手印刷，使活字印刷術於整個歐洲迅速蓬勃發展起來，往後更發展成凸版印刷、平版印刷和凹版印刷，令知識得以廣傳，有效提升普羅大眾的文化素養。

另一方面，由於中國古時大部分人目不識丁，能擁有書籍的就更貴乏，所以中國古代書籍印刷量不大，少量印刷是十分普遍的，加上要做一套活字的技術亦不成熟，良莠不齊，工人的排版技術亦不佳，所以存在的問題極多，例如經常發生錯字、漏字和字排得高低不一等等，都令書商對早期活字印刷的使用卻步。對當時的書商來說，既花時間花金錢，亦花人力物力，是不切實際的。在減低成本的考慮下，書商寧願僱用較傳統和人工便宜且技術成熟的雕版工匠。對書商來說，木雕刻字可展現出文字書法的美感，字與字之間的間距較為流暢，視覺感覺較人性化；而逐個字鑄造的活字，文字則比較規律和生硬。

當活字印刷技術在中國還未成氣候的時候，在西方國家已發展得非常成熟。在十八世紀，西方國家如英國、法國、奧地利和荷蘭等已開始以木刻和銅刻鑄造中文來出版的主禱文（克里斯朵夫，2010:126）。而法國更曾製造出一套約六至十萬個中文字的木刻活字字模，這套字模由十八世紀初從法國巴黎學習，並曾在巴黎擔任漢語教師，其後在巴黎皇家圖書館工作的黃嘉略（Arcadio Huang, 1679–1716）之助手傅爾蒙（Étienne Fourmont, 1683–1745）製成（同上：130）。當時傅爾蒙用了這個漢字字模於一七四二年出版了《中文語法》（*Linguae Sinarum Mandarinicae Hieroglyphicae Grammectica Duplex*）。但由於西方人不懂中文字的結構和部首特徵，使得當時的活字失去原本中文字的結構美學。奧地利印刷局為了模仿中文字，曾抽取個別筆畫的活字來組成中文字，其空間比例和架構並不和諧，字

形東歪西倒，效果差強人意。

而說到第一套由中國人監督生產的中文字，則要到十九世紀初印度塞蘭坡（Serampore）浸信會所成立的印刷所，精通中文的英國傳教士馬希曼（Joshua Marshman, 1768-1837）僱用了一名沒有歷史記載的華人來監督孟加拉工匠雕刻中文活字。初期的活字印刷製作十分簡單，就是將整塊木板逐行鋸成長條狀，再將整行中文字與英文字並排放在一起，之後才將逐字鋸開排印。在這樣的製作方式下，早期的中譯英雙語《論語》（Analects）於一八〇九年在印度出版。

② 馬禮遜的鉛活漢字

後來，英國傳教士陸續來到中國及亞洲，為了來華宣揚宗教訊息，傳教士不得不從根本開始認識中文字的結構，這有助提升研發和製造鉛活漢字的效果。到了一八一一年，馬禮遜透過印度塞蘭坡浸信會印刷所透過幾位中國人的協助，在克服種種困難下，成功製造鉛活漢字。兩年後，於一八一三年馬希曼用了鉛活字漢字出版《約翰福音》，這是目前所知的第一本以西方鉛字活版技術印刷的中文書籍（時璇，2012:59）。有趣的是，這本書起初並不在中國出版，而是

由於當時中國政府禁止舉行宗教宣傳活動，派發宗教傳單

在印度出版的，之後才透過不同途徑流入中國。其後從一八一五至一八二二年，整套《新約聖經》與《舊約聖經》的英譯中版本陸續完成，並以鉛活漢字印刷技術將中文版《聖經》出版。

但要談到鉛活漢字印刷技術在中國的發展，不得不提及一位重要人物，就是來自英國的傳教士羅伯特‧馬禮遜（Robert Morrison, 1782-1834）。馬禮遜於一七八二年出生於英國莫珀斯（Morpeth），後成長於紐卡素（Newcastle），是一位虔誠的基督徒，家中排行最小，父母都是基督徒，小時候馬禮遜跟父親當學徒，學習製造鞋楦；在一七九八年，十六歲的馬禮遜加入長老會，並立志一生到海外傳教，他的志願最終被長老會接納並差遣前往中國。

一八〇五年初，馬禮遜由英國啟航出發，途經美國轉乘郵輪來華，最終於一八〇七年九月抵達廣州。在廣州初期，馬禮遜要適應文化差異和水土不服，並在中國教徒的協助下努力學習中文。一年過後，馬禮遜開始搜集並編寫字典材料，同時開始翻譯《聖經》，到了一八〇九年他獲東印度公司聘用，從事中文翻譯工作。

和小冊子成為了當時主要的傳教途徑，因此馬禮遜十分關注澳門和廣州一帶的印刷出版情況。一八一五年，澳門東印度公司印刷所成立，馬禮遜隨即展開編纂和印刷《華英字典》（A Dictionary of the Chinese Language）的工作。在印刷《華英字典》期間，為了提升中文印刷的效果，馬禮遜和來到澳門的英國專業印刷工人湯姆斯（Peter Perring Thoms, 1790–1855）決意放棄效果不佳的傳統木雕版印刷技術，著手進行鉛字雕刻製作，但由於馬禮遜跟以往的傳教士一樣，對中文字的結構欠缺認知，所以特意找來一批懂書寫標準中文字的中國人，以確保正確無誤地展現出中文字的筆畫結構；另外，他也僱用了技術精湛的刻字工匠在鉛合金上雕刻中文字，以其高度、大小能配合英文活字為標準；至於字典的內文文字則用上二號仿宋字，字典每段解釋的第一個字則用楷體初號字。據說這一批鉛活漢字的數目大約有十至十二萬個。除此之外，馬禮遜也聘用了本地華人的排字工匠、印刷工匠、審稿人員等等以協助《華英字典》順利印刷出版。

到了馬禮遜的晚年，他仍然熱衷於鉛活漢字的鑄造，並繼續投放心力，更與兒子馬儒翰（John Robert Morrison, 1814–1843）開設英式印刷所，他的工匠更刻了六千個中文活字來印刷中文書籍。到了一八三四年八月馬禮遜離開

人世，他的一生走過由木刻版印刷、手刻活字、鑄字、石印等中文印刷上的每一個重要歷史時刻。

約一八三四年，澳門東印度公司印刷所最終結業，二十多萬的鉛活漢字只好贈送給美國海外傳教委員會印刷所。可惜這批鉛活漢字在一八五六年，廣州十三行的大火中全部燒毀（蘇精，2000）。但慶幸當時澳門東印度公司印刷所也做過售賣鉛活漢字的生意，一些公司例如在馬六甲的印刷所保留了他們的鉛活漢字（時璇，2012）。

③ 戴爾的香港字

一八一三年，英國傳教士米憐（William Milne, 1785–1822）來到澳門，在一八一四年與馬禮遜會面後展開後來稱名為「恆河外方傳教團」（Ultra-Ganges Mission）計劃，打算在中國以外建立印刷所、學校和其他輔助機構。一年後米憐帶同家人和幾名印刷工匠前往馬六甲（Malacca），並在這裡分擔馬禮遜的《聖經》翻譯工作，這有助馬禮遜騰出時間專注投入字典編纂和印刷工作。到了一八一八年，米憐與馬禮遜一起創辦英華書院（Anglo-Chinese College, 亦即是 Ying Wa College）。一八二〇年，正式招生辦學，馬禮遜則由一八二三至一八二六年兼任英華書院院長。其後，米憐更將

當時發展成熟的印刷所納入書院裡，以便進行印刷宗教宣傳刊物和書籍，當然最重要的書籍，就是與馬禮遜合作翻譯的中文版全套《聖經》，並於一八二三年以木刻雕版印刷而成。

一八二七年，英國傳教士戴爾（Samuel Dyer, 1804–1843）深受馬禮遜的工作感動，便從英國來到馬來西亞的檳榔嶼（Penang Island），這是近代鉛活漢字製造、發展的一個重要里程碑。他起初在英華書院印刷所工作，同時研究馬禮遜的中文版《聖經》，經過計算，他統計出有一萬三千至一萬四千個常用的中文字。之後便開始進行鑄造鉛活漢字計劃，首先他在檳榔嶼聘請中文教師寫好中文字樣，然後運送到馬六甲刻字，再運送到英國鑄版，鋸開每一個字，使其成為活字，最後運回檳榔嶼，這批鉛活漢字前後共用了三年製成。

有了這次經驗，戴爾意識到製造堅硬的漢字字範的重要性。他認為良好和堅硬的字範才可供給和滿足不同國家和地區的活字需要。而最合適的辦法，是先雕刻出堅硬的鋼製字範，然後用字範衝壓出銅製字模，再用鉛熔鑄造活字，而這種做法比以往更正正配合了歐洲傳統的活字生產方式。另外，為了製造比以往更為美觀的鉛活漢字，戴爾採用了馬

六甲木版刻印的《聖經》宋體大字為藍圖，並僱用了數名華人工匠，以確保中文文字的筆畫和結構等能被正確地雕刻出來。

雖然戴爾所鑄造的鉛活漢字較以往的結構優雅且受到關注，但可惜最終並未被廣泛使用。主因是傳教士和出版商人認為他的字比較大，這會導致每頁紙印刷出來的內容相對較少，消耗紙張會更多，最終增加了成本。為此，戴爾於一八四二年開始鑄造小字，只可惜他只能完成大字一千五百四十個，小字三百多個，便於一八四三年因病去世（胡國祥，2008）。

一八四三年，馬六甲的英華書院及印刷所遷往香港。戴爾未完成的艱巨工作，交由施敦力兄弟（Alexander Stronach, 1800– 不詳及 John Stronach, 1810–1888）接棒（曾繁湘，1993）。到了一八四六年，已完成大小共三千八百九十一個漢字字模。由於整套字模在香港完成，所以也被稱為「香港字」。這套字模也成為日後中文印刷品中最主要的字體，例如一八五三年由麥都思（Walter Henry Medhurst, 1796–1857）擔任主編、在香港出版的第一份中文報紙《遐邇貫珍》（Chinese Serial）和約一八六五年英華書院重新翻譯及出版的《舊約聖經》，都是

使用香港字印刷。但到了一八七一年英華書院印刷所解散，香港字和相關印刷設備以一萬元墨西哥鷹洋（墨西哥獨立後所鑄造的銀圓，硬幣刻有墨西哥國徽圖案，故稱為「鷹洋」，昔日曾大量流通至大清國）賣給《循環日報》的主編王韜和當時在印刷局擔任監督的黃勝，他們之後成立「中華印務總局」。

咸豐肆年

新約全書註釋

香港英華書院活板

到了一八一八年，米憐與馬禮遜一起創辦英華書院。米憐更將當時發展成熟的印刷所納入書院裡，以便進行印刷宗教宣傳刊物和書籍。（圖片提供：英華書院）

創世記

第一章

太初之時、上帝創造天地。地乃虛曠、淵際晦冥、上帝之神煦育乎水面。上帝曰、宜有光、卽有光。上帝視光為善、遂判光暗、謂光為晝、謂暗為夜、有朝有夕、是乃首日。○上帝曰、宜有穹蒼、使上下之水相隔。遂作穹蒼、而上下之水截然中斷、有如此也。上帝謂穹蒼為天、有朝有夕、是乃二日。○上帝曰、天下諸水宜匯一區、使陸地顯露、有如此也。上帝謂陸地為壤、謂水匯為海、上帝視之為善。○上帝曰、地宜生草蔬、結實樹、生菓菓懷核、各從其類、上帝視之為善。各從其類、有如此也。地遂生草蔬、結實樹生菓菓懷核、各從其類、上帝視之為善。有朝有夕、是乃三日。○上帝曰、穹蒼宜輝光衆著、以分晝夜、以定四時、以記年日、光麗於天、照臨於地、有如此也。上帝造二耿光、大以理晝、小以理夜、亦造星辰、置之穹蒼、照臨於地、以理晝夜、以分明晦、上帝視之為善、有朝有夕、是乃四日。○上帝曰、水必滋生生物、鱗蟲畢其鳥飛於地、戾於穹蒼、遂造巨魚暨水中所滋生之物、鱗蟲畢其羽族、各從其類、上帝視之曰、生育衆多、充牣於海、禽鳥繁衍於地、有朝有夕、是乃五日。○上帝曰、地宜生物、六畜昆蟲走獸、各從其類、有如此也。遂造走獸、六畜昆蟲、各從其類、上帝視之為善。○上帝曰、宜造人、其像象我儕、以治海魚飛鳥六畜昆蟲、亦以治理乎地、遂造人、維肖乎己象、造男亦造女、且祝之曰、生育衆多、昌熾於地、而治理之、以統轄海魚飛鳥及地昆蟲。○上帝曰、予汝所食者、地結實之菜蔬懷核之樹菓、亦以草萊予

舊約全書　創世記第一章　一

委辦本舊約聖經。一九五五年。由英華書院出版。日本圓光寺藏品。版權為英華書院所有。（圖片提供：英華書院）

舊約全書

創世記

第一章

太初之時、上帝創造天地。地乃虛曠、淵際晦冥、

宜有光、即有光、上帝視光爲善、遂判光暗、謂光爲晝謂

上帝曰宜有穹蒼使上下之水相隔。遂作穹蒼而上下

謂穹蒼爲天。有夕有朝、是乃二日。○上帝曰天下諸水

也。謂陸地爲壤、謂水匯爲海、上帝視之爲善。上帝曰地

各從其類。有如此也。地遂生草蔬結實樹生菓菓懷核

有朝、是乃三日。○上帝曰穹蒼宜輝光衆著以分晝夜、

照臨於地。有如此也。上帝造二耿光大以理晝小以理

這字模稱為「香港字」，是因為整套字模是在香港完成鑄造。早期英華書院所出版的《聖經》都使用「香港字」。（圖片提供：英華書院）

另外，香港字也賣給了寧波的華花聖經書房（後稱「美華書館」）。該書房也用香港字印刷了不同書籍，當中包括天文、地理、歷史、旅遊、經濟、風俗、語言及教科書等。此外，清末同文館附設的印刷所，一些洋務運動的官員和知識分子、新加坡政府、美國浸信會曼谷傳道會、位於巴黎的亞洲學會、俄國沙皇的欽差大臣等，也是從英華書院購買香港字的客戶（時璇，2012；俞強，2008）。

4 美華字

英國傳教士姜別利（William Gamble, 1830–1886）生於愛爾蘭後移居美國，先後在費城與紐約學習印刷術和出版，後進入印刷行業。一八五八年，因他有豐富的印刷出版經驗，而被美國北長老會派往寧波負責華花聖經書房的出版工作，當年他只有二十八歲。後來華花聖經書房遷到上海小東門外，後改名為「美華書館」；到了一八五九年，姜別利利用了電鍍方法製造漢字字模，由於電鍍活字漢字在美華書館得到廣泛應用，所以取名「美華字」，這字後來更改變了中國鉛活字印刷技術的歷史。

姜別利的美華字是由工匠先利用黃楊木雕刻出漢字的字坯，隨後再用電鍍方式精準地複製漢字，比起以往單純以人手刻字模，這個方法不但大大縮減了雕刻的時間，而且經電鍍製成的字形輪廓更為完整美觀，筆畫更乾淨俐落，就連細小的字，也能被清晰地複製出來。比起香港字，美華字的字形結構和筆畫更加細緻耐用，因為它採用了先進的化學和電學，透過電鍍方法來製造。除此之外，姜別利亦參照了西方活字規格，成功地讓中文印刷邁向標準化和多樣化，他按用途制定了七種大小不同的中文字字號，例如一號字是「顯字」，二號字為「明字」，三號字為「中字」，四號字為「行字」，五號字為「解字」，六號字為「注字」，七號字為「珍字」，以方便出版字典和《聖經》等記載了大量資訊的書籍。這套字號使用的標準亦奠定了日後中文內文排版的基礎（肖東發，1996）。姜別利採用了西方的規格來設計出中文的規格，這是中國歷史上從未有過的。此外，香港英華書院於一八五九年用四號宋體排印的《聖經》可能就是用了這副宋體活字；而一八六〇年出版、英漢對照的《華英四書》，亦使用了二至六號共五種字號混合使用最早期的例子（羅樹寶，2004）。

由於美華字質量好，它很快就成為了近代中國最普及的鉛活字，亦被各大出版機構喜愛和採用；而美華書館往後更成為中國重要的出版印刷機構。當時，除了上海美華書館

外，中國主要的出版印刷機構還有香港英華書院印字局、上海同文書會、汕頭英國長老會出版社等等。在十九世紀中至二十世紀初，出版事務幾乎全部集中在歐美傳教士的機構中，據統計，傳教士在中國設立的出版社達七十多間（莊玉惜，2010）。

此外，美華字不單供應給中國印刷機構使用，就連其他國家例如法國、美國、日本和德國等也對它有興趣，更在美華書館訂貨，當中日本對它更是趨之若鶩。一八六九年，姜別利受邀到日本親自製造漢字、英文和日文等大小字號齊備的字模。後來，姜別利使用當中的日、英字模出版了日英詞典。當時特意前來學習的有被稱為「日本現代活字印刷之父」的本木昌造（1824-1875），本木昌造於一八二四年生於長崎，早年曾任荷蘭文翻譯員。一八四八年開始從荷蘭購買印刷機和活字，之後經營以鑄造和銷售活字為主的活字製造公司（王春林，2001）。後來他和他的徒弟平野富二（1846-1892）對中文字體進行了深入的研究，更設計出大小共七種字號的宋體鉛活字漢字，稱為「明朝體」，由於平野富二於東京築地的活字公司工作，所以又稱「築地體」；而秀英舍則開發了「秀英體」，當時大部分報紙都採用秀英體印刷，而這都是參考美華字而有所領悟的。明朝體得到了空前的成功，亦為日本現代印刷業奠定了基礎，之後明朝體更反向銷售到中國，一時間主導了中國宋體活字市場，使得中日兩國的出版業通用同一種字體，並同時採用姜別利的七種字號標準，當時兩國的印刷業可謂是平分秋色。

5 商務印書館

到了十九世紀末，隨著現代活字印刷技術在中國日漸進步，而宋體字亦已發展得相當成熟，宋體字因實用性高，因而成為了中國印刷和出版界的常用字體；但為了應付不同書籍種類的印刷需要，出版界例如商務印書館、中華書局和聚珍仿宋印書局等也有開發自己的活字字體。

商務印書館是由夏瑞芳（1872-1914）、高鳳池（1864-1950）、與及兩兄弟鮑咸恩（1861-1910）、鮑咸昌（1864-1929）於一八九七年在上海創辦。夏瑞芳曾在美國長老會清心學堂轄下的印刷機構學習印刷術，畢業後轉到美華書館擔任英文排字，之後轉到英文報館《捷報》（China Gazette）擔任排版技師。至於高鳳池和鮑氏兩兄弟也在美華書館學習刻字和銅版雕刻，兼學習英文排字，往後高鳳池更成為美華書館經理。後來各人集資三千七百五十元購買了一些印刷器材和中英文鉛活字，便於上海開設一所小

一九〇〇年，商務印書館看準時機以低價收購日本「修文印刷所」，並且獲得了日本印刷技術和機器，以及二至六號的銅模和製造鉛字的工具。（圖片提供：中華商務聯合印刷有限公司）

型印刷工廠。

早於一八八三年，日本築地活字印刷所已在上海開設子公司，名為「修文印刷所」。除了印刷出版外，業務之一就是銷售明朝體活字，由於明朝體質量高，令其印刷效果鮮明，所以亦得到印刷出版業界讚譽，例如商務印書館早期就是用了明朝體活字來印刷《昌言報》期刊。由於中國當時未有能力開發活字字體，明朝體便順理成章地成為當時印刷出版界主要使用的金屬活字體。商務印書館當時也銷售金屬活字，這從一八九八年《昌言報》的一則商務印書館的廣告中，「本館專鑄大小新式活字、銅模，鉛版精印中西書籍……」，可得知一二。據學者研究，當時商務印書館還沒有開發出字模技術，只是代售日本的活字（孫明遠，2021）。

後來，修文印刷所因經營不善陷入破產邊緣，不得不出售設備和印刷機。一九〇〇年，商務印書館看準時機以低價收購修文印刷所。此後，商務印書館獲得了日本印刷技術和機器，因而成為了中國第一個使用光澤紙印刷技術的出版機構；此外，也獲得了修文印刷所二至六號的銅模，以及製造鉛字的工具。往後，商務印書館便可進行活字鑄造和銷售等業務。

一九〇二年初，商務印書館改組，印有模和張元濟入股加入。一九〇三年經印有模穿針引線，與日本以印製教科書著名的金港堂合作，並引入日本資金和印刷技師前來傳授印刷技術，這無疑加強了商務印書館的市場優勢，更陸續在全國開設分店。後因市民反日情緒高漲，商務印書館不得不終止與金港堂的合作關係。

張元濟自加入商務印書館後，為求吸收和學習先進的印刷和鑄造活字技術，更親自訪問歐美印刷業界。張元濟回國後，引進自動鑄字爐，每日可鑄造大量活字。當時，商務印書館已自家開發多達八種金屬活字字體：二號楷書體、隸書體、古體活字、仿古活字、宋體注音連接字、長仿宋注音連接字、行書體和草書體。商務印書館又於一九一九年發明中文打字機，再於一九三五年開發賽銅字模等，都是在中國首次出現且具革新意義的印刷技術（孫明遠，2021:123）。

6
二號楷書體

商務印書館開發二號楷書體有兩個原因，第一是要滿足當時的「好古者」，即一些喜愛傳統和古書的人士，他們對與經由美華書館和日本印刷界改良的宋體字表示不滿，這

一九〇三年，商務印書館與日本著名的金港堂合作，並引入日本資金和印刷技師前來傳授印刷技術，這無疑加強了商務印書館在全國的市場優勢。（圖片提供：中華商務聯合印刷有限公司）

驅使商務印書館開發一種既追求中國傳統書法美學，亦能被中國印刷界及大眾所接納的正統字體。第二是要回應種類繁多的歐美字體，在歐美字體層出不窮的情況下，印刷商不再墨守成規，只滿足於使用宋體字。為了與西方國家並駕齊驅，必須要在中文字字體領域上有所作為，商務印書館認為必須開發出更多不同類型的字體，追求字體多樣化（孫明遠，2021:128）。雖然有評論指出二號楷書體因字數不足而有缺字，又因臨時補刻而導致字體不統一等問題，但商務印書館為了打破日本製活字壟斷中國印刷界的情況，首次開發出活字，可說是一次大膽的新嘗試。至於為何它被稱為二號楷書體，原因是當時的字體級別只有二號這一種大小，所以取其名為「二號楷書體」，這字體於一九〇九年鑄造，剛好是商務印書館創立的第十二年，先由書法家鈕君毅書寫，後由活字雕刻師傅徐錫祥雕刻，再用電鍍方法製成鉛字，其字形極為優雅（賀聖鼐、賴彥于，1939）。而根據學者孫明遠（2021）研究推測，二號楷書體是商務印書館的專用字體，從未向外銷售。

由於二號楷書體字體偏大，只適用於標題字或古書典籍。但隨著現代印刷技術的普及，人們渴望追求更多知識，適用於內文的字體需求亦有所增加，這促使商務印書館開發內文字體。因此，商務印書館主任韓佑之於一九一九年以宋元精槧為藍本開發仿古活字，字號大小為一至七號。仿古活字整體字形勻稱，筆畫細緻，重心統一，是早期字號較為齊備的一套字族。在現代活字印刷的配合下，最適合用於標題及內文字。

當我們的世界不斷發放訊息，資訊的界限也不斷擴張，這決定了紙媒在鉛活字時代比在雕版時代能容納更多文字訊息。所以字體要設計出不同大小字號以應付大量文字和有序地展現出資訊，以方便讀者閱讀。正如雜誌和報紙的文字需使用相對較小的字號，以呈現出大量的資訊。當然，這也牽涉如何整理文字、排版設計，以呈現出較佳的閱讀效果，例如昔日報章內文一般使用三號鉛字，但這樣會使版面過於擠迫，以致讀者較難閱讀。商務印書館大膽地將報章內文改用四號鉛字（字碼 12.5 point）比原先的三號鉛字（字碼 15 point）小，這可能會令空白位置多了，但字

一九一五年，商務印書館再開發了古體活字，當時聘用了著名雕刻家陶子麟以宋版《玉篇》的文字作為雕刻原字藍本，然後利用電鍍方法製造銅模，創製了適用於現代活字印刷技術的一號及三號的兩種古體活字。這是中國歷史上

體觀感頓時變得秀麗，這樣有助閱讀，總體上能給予讀者新鮮感（莊玉惜，2010）。往後商務印書館成為中國規模最大，也是最早進入字體開發領域的印刷商，打破了日本製造的明朝體和黑體獨佔中國印刷出版領域的局面。

7 中華書局與聚珍仿宋活字

一九〇八年，陸費逵（1886-1941）擔任商務印書館國文部編輯，負責《教育雜誌》的編刊工作，後於一九一二年他和友人在上海福州路創立中華書局。二十世紀三十年代是中華書局發展的輝煌時期，先後收購或合併不同書局，包括文明書局和民立圖書公司，業務範圍不斷壯大，新印刷工廠陸續建成。後來，中華書局亦因通過合併聚珍仿宋印書局取得聚珍仿宋體，並成立了中華書局聚珍仿宋部，隨之進入新字體的開發階段。

聚珍仿宋體被譽為二十世紀中國最美麗的仿宋字，它既古典優雅又具現代風格，既滿足印刷需要，又有傳統書法味道；它能夠承載更多的文字訊息，是適合機械化大量印刷和現代訊息傳播的中文字體。聚珍仿宋體由丁善之（1880-1917）和丁輔之（1879-1949）兄弟開發，創製聚珍仿宋活字的起因是兩兄弟打算印製父親丁立誠（1850-1911）的

《小槐簃吟稿》，但發現當時的宋體字輪廓呆板且印刷效果不美觀，因此決定創製新字體。丁善之認為北宋版印刷技術中所使用的宋體字可被視為典範，宋元古籍之珍貴不單在於字體端莊嚴謹，雕刻更是精良，實在是各種刊物之典範（孫明遠，2021:140）。開發仿宋活字的原因，除了以活字版復刻宋版典籍，達到符合古書原貌之外，亦因有感坊間所用的鉛活字大多來自日本，但其製作不符合中國傳統美學要求，難登大雅之堂，所以兩兄弟為了秉承中國傳統文化，和配合當時社會受到學習宋朝文化之風潮影響，決心開發仿宋活字。

於是丁氏兄弟出資聘請了當時著名的雕刻師傅徐錫祥和朱義葆，二人先一起雕刻鉛坯字母，製造銅模後，再鑄造鉛字。丁氏兄弟採用美華書館館長姜別利所引進的電鍍方法鑄造活字。經過三十個月的開發，製造了一至三號大小的常規活字與及一至二號的長身字體，這是中國歷史上最早的金屬活字字族。據知，每一個字由雕刻到鑄造完成所需費用為二角四分，若要完成全套活字，所需資金約為一萬八千二百四十元。到了一九一九年，聚珍仿宋版活字正式面世，之後丁氏兄弟於上海開辦聚珍仿宋印書局；後於一九二一年，因經營不善被中華書局收購。中華書局順理成章獲得了丁輔之手中的聚珍仿宋版和其他不同類型的銅模

鉛字，之後便開始承接印製一些中國著名文獻典籍。這些印刷品更得到了中國學界的廣泛讚譽，亦為中華書局的重要性（孫明遠，2021）。

上世紀二十年代的《印刷雜誌》曾多次介紹聚珍仿宋體，形容它予人穩健、典雅之感，字形清晰鮮明，而且筆勢出眾，可被廣泛應用於典籍、名片的印刷中。此外，多位喜愛中國文化的日本知識分子也以用聚珍仿宋體印刷名片為榮。一九三〇年，日本名古屋的津田三省堂委託上海蘆澤印刷所以電鍍方法成功複製全套聚珍仿宋體活字，並以「宋朝體」為名在日本市場推出二至六號等字號，更成功壟斷日本宋朝體活字市場，其後更反向輸出到中國市場（孫明遠，2021:147）。

8　黑體

在二十世紀初，西方的字體設計界出現了無襯線字體（Sans Serif），這種表現出現代感的西方字體，所有筆畫都沒有裝飾線，表現出在機器時代追求現代感的一種態度。日本大約於明治時期從美國引進了一種叫做哥德體（Gothic）的無襯線字體，由於深受其影響，後來也根據

其字體結構和美學風格創造了日本的黑體。據說日本第一款黑體早於一八八六年便已出現。中國的黑體要到清末才從日本引入。黑體又被稱為「方黑體」、「等線體」、「方頭體」或「方體」。早期的黑體除了無襯線之外，還有喇叭頭的特色。黑體的字形結構也受到了宋體的「橫輕豎重」所影響，這使黑體多了一份莊重感（周博，2018）。

過去在中文內文排版來說，相對於宋體，黑體一直都屬於輔助性的字體。到了現代，黑體才常用於標題和封面設計，而最早乃用於報紙大標題，後來才在書刊標題中使用。五十年代以前的黑體字結構並不理想，缺乏規範化。但後來經重新設計，早前的字體結構和筆畫粗幼都已大幅改善，予人一種現代時尚感，其摩登的視覺特徵，令人留下深刻的印象。

9　上海印刷技術研究所和印刷字體研究室

到了一九四九年中華人民共和國成立之後，文字改革被視為實現社會主義現代化建設的重要環節和手段，受到中央政府的高度重視。從一九五四至一九六五年，中央政府推行了不同的文字改革方案，例如從繁體字到簡體字、豎排版到橫排版的改革。

五十年代中期以後，中國文字改革委員會（簡稱「文改會」）、文化部及出版部門推出一系列中文字規範計劃，例如一九六四年編印《簡化字總表》和一九六五年、文化部發布《現代漢語常用字表》。另外，在一九六五年，文化部和文改會聯合發布了《關於統一漢字鉛字字形的聯合通告》，要求出版社、印刷廠和字模廠等必須按照官方發布的《印刷通用漢字字形表》來設計鉛活字字體，這被視為中文字歷史上重要的統一改革，這次改革不但推動了簡化字運動，亦將過去不同寫法來一次徹底的規範統一，這是中國現代中文字印刷的新里程碑（羅樹寶，2004）。

由於新中國成立後長期飽受內戰的影響，根本沒有餘力為開發新字體或規範化字體訂立長遠方案，業界只好用回舊有字體，但在欠缺監管和改進下，印刷物排版的質量只會每況愈下。後來因一九五九年於德國萊比錫國際書展上，中國在書籍印刷、字體方面得到的評語甚差，影響了國家聲譽及引起了業界擔憂，遂痛定思痛，激發中央政府不得不關注中文字體設計的重要性。為此，於一九六〇年在上海印刷技術研究所正式成立字體設計研究室，希望有助提升中文字印刷字體的設計水平和質量，確立對簡化字運動與及現代中文字設計的標準和方法；通過了解傳統中文字

的書寫方法，及參考大量古代刻字的研究和摹寫，來確保中文字的印刷字體與手寫字體的共通性和一致性，從而解決中文字設計的標準化和規範化問題。除了字體規範化外，字體的質量也要經過嚴格評審。為了保證字體的高質量，每個字體的設計稿都要經專家檢視和評核，合格認證後才可正式製模供印刷廠使用。

後來，中國文化部向各省、市、自治區發布並提出「整舊創新並舉，由整舊為主」的字體開發方針，並邀請時任上海市出版局副局長湯季宏成立「印刷字體研究室」，廣邀首屈一指的上海設計師、美術及字體設計工匠加入。研究室從三大範疇廣邀最優秀的字體設計師和專業人士，展開對中文字設計的特點和方法的研究，第一類是印刷廠裡最善於刻字的師傅，因為他們對印刷字體的基本特徵很熟悉；第二類就是擅長書寫正楷字的書法家，因為他們對傳統書法和楷書的結構最有經驗和見地；第三類就是從事書籍裝幀和廣告設計的人才，特別是擅長設計美術字的，因為他們對文字的美學、字形的平衡和整體的協調特別敏感。當中最為傑出的有錢震之、何步雲、謝培元和徐學成等（周博，2018:259）。

圖為《新寫漢文印刷體字樣》封面（左），內頁是徐學成設計的「宋體第八號」（右），一九六一年。（圖片提供：上海活字）

錢震之在六十年代於大學主修經濟學，畢業後，他對字體和裝幀設計有濃厚興趣且自學成才，後受聘於上海印刷技術研究所擔任字體設計評審，並與研究室主任何步雲共同編寫了《印刷通用漢字字形表》，之後為宋一體與仿宋體的設計不遺餘力，特別是仿宋體，他主張字體和筆畫的結構應注入現代感。錢震之是當代中文字體設計重要的開拓者應注入現代感。在他的字體設計作品中有「柳葉體」、「美黑體」、「散點方角體」、「粗仿宋」等多個字體。

另一位在上海印刷技術研究所的重要人物是謝培元。五十年代初，他在上海做了短時間的廣告畫學徒，後來加入新華書店售書；一九五三年到上海人民美術出版社，從事出版美術和攝影等工作；一九六一年加入上海印刷技術研究所的印刷字體研究室工作，正式成為一名字體設計師直至退休。在字體設計方面，他參與宋一體和宋二體的設計工作；一九八四年，他所設計的細宋體和正文隸書，獲得了全國印刷新字體評選會一等獎和二等獎。除此之外，他也把中文字排版整體的統一性和協調性放在首位，強調規範化和標準化，這種想法遠離了一直強調由單一中文字書寫所形成的「中宮收緊，上緊下鬆」的傳統美學。

二等奖

燕　票　醴　犄　魔　须　警　勒　瘦　屠　鸟
色　狄　鲎　端　糯　缺　容　趁　噱　略　塘　鸟
晁　龉　原　秒　鸯　徐　蛰　拘　扁　羟　爆
明　蜀　贺　囫　莫　盆　氧　虞　區　绍　俊
戈　尤　也　狸　委　堊　壹　该　弟　参　兕

乾利枕蜀龉犹票永耙陣弛贺原
犄分泉蹲矮莫鸯糯魔都鹤果墅
蛰容警蜥岩谁骸虞拘趁勒建破
参绍羟略鬼丸筛康党俊爆塘鸟
鲍春慢殷豹爱衡竟朦镛燮呻憔

永

道冠敦我明晁色燕
凰乾利枕蜀齬犹票
永耙陴弛贺齣原鲨醴
懔袋梁理圆秒鱐犞
分泉蹲矮莫端糯魔
都鹤累墅盆缺须
辅赐谁骸徐容警
蜩岩旋娣氧趁勒
建破残参虞噱瘦
霸俞笾康党绍抛屠
丸笾康党俊爆塘鸟

作 者
　上海 谢培元
字体名称
　细宋体
设计意图
　这幅字样吸收了清刻本
挺秀刚健的特点，字体
雅而醒目，字型微长，中
宫紧，撇捺展，区别于现
用字体过于方正呆板，
别具新意，宜于排报版
及杂志正文。

道冠敦我明晁色燕凰乾利枕蜀齬犹票永耙陴弛贺原
鲨醴懔袋梁理圆秒端犞分泉蹲矮莫鸾糯魔都鹤累墅
盆徐缺须辅赐襄意氧蛰警蜩岩谁骸虞拘趁勒建破
旋娣匾扇噱瘦霸俞残参绍羟略屠丸笾康党俊爆塘鸟
富清骗馔嶙瓷呻闻衡裸豹铺幔爱黥膘鲍般毯歌爇春

5

永

道凰永懔分都辅蜩建霸丸

作 者
　上海 谢培元
字体名称
　正文隶书
设计意图
　目前，各种风格隶书字
模日益增多，但由于制
作、印刷等工艺问题，隶
书字模只能做到标题一
类，始终达不到正文要
求，引为缺憾。这套隶书
字样为填补隶书无正文
字空白而创作。字样吸
收"礼器碑"细而挺的特
点，使字型结构保持扁
形，突出隶书风格，线条
上掺入了楷书笔意，使
字型流利、顺畅，笔划间
能呼应照顾。在工艺制
作上，由于字样具备以
上特点，经过试观缩小
后笔阵清晰，阅读效果
达到要求。

道冠敦

鲨醴懔

盆徐辅

旋娣匾

骗歌爇

12

在一九八四年，謝培元設計的細宋體（左）和正文隸書（右），獲得了全國印刷新字體評選會一等獎和二等獎。
（圖片提供：上海活字）

另外，謝培元除了參與設計多款功能良好，字形優雅的字體外，他還在六十年代初提出頗具創意的「第二中心線」理論，這理論對當代中文字體設計的品質控制產生了影響。由於中文字由單字和複合字組成，筆畫組合有繁複也有簡單，如何讓設計達致統一是當時首要處理的問題。謝培元的第二中心線便有助解決這個問題，第二中心線就是從中文字的組合字或筆畫較多的字體結構出發，不論左右或上下組合，都將中心線置於組合字的部首或偏旁，成為結構的重心。這種做法有助處理字體的張力結構，及讓字體結構在整體上達致視覺統一。

小學教科書的正楷體等等（徐學成、車茂豐，2008）。一般鉛活字字體的研發都會先參考宋體字為基本結構，在六十年代先設計出的七種宋體字，兩種屬於標題字，五種為內文字，標題宋體字的特點是豎筆較粗，而內文字的豎筆則偏幼。這五種內文宋體字則包括：於一九六一年設計的61-1宋體，筆畫略粗，多用於書刊印刷；一九六四年設計的64-1宋體，筆畫較幼，適用於報紙印刷；至於宋一體，當時用於《辭海》內文，宋二體則用於經典著作內文，宋細體則用於小開本內文文字（羅樹寶，2004）。

成立印刷字體研究室之初，主要是加強字體設計力量，並著力於以宋體、黑體和楷體為主的字體開發研究工作。剛開始的時候，字體研究室開發《辭海》內文所用的宋體和標題字，以及頁首用的黑體。其後選擇以日本的秀英體為藍本，開發內文字，設計強調加強中國傳統書法的韻味、特色和現代氣息，在大刀闊斧地修正秀英體下，製作了簡體和繁體共約一萬八千字，這是第一套國家標準化的印刷字體，名為「宋一體」。其後，研究室再以《新民晚報》用的六號黑體為藍本開發了黑一體（周博，2018）。除此之外，他們積極整理各種活字、古籍資料，並嘗試做出五十多種字體以編輯成《印刷新體活字字樣本》（孫明遠，2021）。他們亦於《印刷活字研究參考資料》發表多篇重要文章給字體設計師參考，有些文章直到今天仍具影響力。

上海印刷技術研究所的另一靈魂人物是徐學成。他在五十年代中畢業於華東藝專美術系，之後在上海人民出版社工作，擔任書籍裝幀設計師；六十年代在上海印刷技術研究所從事字體研究工作，是黑體設計組組長，並與周今才一起設計黑一體和黑二體。他亦參與制定《印刷通用漢字字形表》，為改變中文字印刷字體筆形和字形的混亂狀態作出貢獻。在八十年代末，他所設計的字體曾獲日本森澤公司印刷字體設計比賽優秀獎，並獲森澤賞識為他開發「徐明體」。

這些中文字體設計師通力合作，設計了一系列字體，包括宋一體、宋二體、宋三體、宋五體、黑一體、黑二體，也開發了給予政府檔案及公文所用的仿宋體，以及用於

永　辅　徐　裸　梁

色夏驰氧贿冠铺幔春载
利丸康梁理谁蹲岩辅以
拘俞鸟明须蝴建鲎贺裸
懔娣盆端蜀袋蜇警宫清
骗泉秒光乾般屠莫贺
永舟箴石勒匦党嶙蹲
原导鹤道凰略缺嚎呻莫岩
参襄闻分龚郫龉慧膘
襄容道凰略缺嚎都扇破

兄永骗懔拘利色参原导舟
泉盆娣俞丸夏襄容鹤箴秒
端蜀鸟康驰闻道石光俊乾
暴明梁氧分凰勒匦袋衡鸾
须理贿龚略缺耙般鲎警蝴
谁冠郫塘嚎匦党嶙建蹲
铺龉馔都墅呻莫宫鲎岩幔
慧我扇敦特清贺辅旋春膘
枕累瘦破矮杪裸以载歌毯
熨爆徐趁醴霸鲍糯绍羟虞
骸魔赊豹燕爱犹残兄永骗懔
拘利色参原导泉盆娣俞丸

兄永骗懔拘利色参原导舟泉
盆娣俞丸夏襄容鹤箴秒
端蜀鸟康驰闻道石光俊乾
暴明梁氧分凰勒匦袋衡鸾
须理贿龚略缺耙般鲎警蝴
谁冠郫塘嚎匦党嶙建蹲
铺龉馔都墅呻莫宫鲎岩幔
慧我扇敦特清贺辅旋春膘
枕累瘦破矮杪裸以载歌毯
熨爆徐趁醴霸鲍糯绍羟
骸魔赊豹燕爱犹残兄永骗懔
拘利色参原导泉盆娣俞丸

字体名称: 黑一体
设计单位: 上海印刷技术研究所
　　　　　上海字模一厂
现有字数: 16000字
设计意图: 专为排印《辞海》设计
设计日期: 1961年

永　辅　徐　裸　鹤

色夏驰氧赐冠铺幔春载
利丸康梁理谁蹲岩辅以
拘俞鸟明须蝴建鲎贺裸
懔娣盆端蜀袋蜇警宫清矮
骗泉秒乾般屠莫贺杉
永舟箴石勒匦党嶙蹲
原导鹤道凰略缺嚎呻莫岩
参襄闻分瓷郫龉意膘
襄容道凰略缺嚎都扇破

兄永骗懔拘利色参原导舟
泉盆娣俞丸夏襄容鹤箴秒
端蜀鸟康驰闻道石光俊乾
晁明梁氧分凰勒衡袋鸾
须理赐瓷略缺耙般鲎警蝴
谁冠郫塘嚎匦党嶙建蹲
铺龉馔都墅呻莫宫岩幔
意我扇敦特清贺辅旋春膘
枕累瘦破矮杉裸以载歌毯
熨爆徐趁醴霸鲍糯绍羟虞
骸魔赊豹燕爱犹残兄永骗懔
拘利色参原导泉盆娣俞丸

兄永骗懔拘利色参原导舟泉
盆娣俞丸夏襄容鹤箴秒
端蜀鸟康驰闻道石光俊乾
晁明梁氧分凰勒匦衡袋鸾
须理赐瓷略缺耙般鲎
谁冠郫塘嚎匦党嶙建蹲
铺龉馔都墅呻莫宫岩
意我扇敦特清贺辅旋春膘
枕累瘦破矮杉裸以载歌毯
熨爆徐趁醴霸鲍糯绍羟虞
骸魔赊豹燕爱犹残兄永骗懔
拘利色参原导泉盆娣俞丸

字体名称: 黑二体
设计单位: 上海印刷技术研究所
　　　　　上海字模一厂
现有字数: 9300字
设计意图: 专为排印《毛泽东选集》设计
设计日期: 1963年

徐學成是黑體設計組組長，並與周今才一起於一九六一年設計「黑一體」（上）和一九六三年的「黑二體」（下）。
（圖片提供：上海活字）

私今日考新案発明品
一語四十五抱灯文書
内限定本導独特学友
愛母兄妹大聞我国挙
小体警句口あいうえ
がくげさしすせたつ
てとなにのみもぷや
よらるれわをっイウ
ククコサシブ.セタチ
テトマムメレワンバ
ブッー｜、、。。

警考永新内定我学国本灯特
警考永新内定我学国本灯特
警考永新内定我学国本灯特
警考永新内定我学国本灯特
警考永新内定
我学国本灯特

圖為徐學成參與森澤字體比賽時的集美體字樣和手稿。（圖片提供：上海活字）

宋一体

永

导鹤石勒缺嚎都扇累尉虞舟
原容道凰略塘我枕毯羟兄
参襄闻氧郢嚭饌意膘歌绍残
色夏驰梁赐郓帽春载糯犹
利丸康分理谁蹲岩旋以鲍爱
拘俞鸟明须蝴建鲎辅裸霸燕
懔娣蜀晁鸾警嶙宫贺杉醴豹
光乾俊袋蛰屠莫清矮趁黥
匾衡般党呻犄破徐魔
耙囹墅敦瘦爆骸魔

兄宫莫懔拘利色参原导舟
囹党娣俞丸夏襄容鹤屠嶙
墅蜀鸟康驰闻道石光乾俊
晁明梁氧分凰勒圆党袋鸾
须冠赐瓷略缺耙蛰警蝴建蹲
谁冠郓塘嚎囹党屠嶙建蹲
镛嚭饌都墅呻莫宫鲎岩幔
意我扇教犄贺辅旋以载歌毯
枕累瘦爆徐趁醴霸鲍糯虞懔
熨爆徐趁醴霸鲍糯绍羟虞
骸魔黥豹犹残爆兄舟幔都
拘利色参原导鹤徐娣俞丸

字体名称：宋一体
设计单位：上海印刷技术研究所
　　　　　上海字模一厂
现有字数：简体、繁体　60000字
设计意图：专为《辞海》设计，
　　　　　适用《辞海》《汉语
　　　　　大典》《汉语大词
　　　　　典》等工具书
设计日期：1961年

宋一體專用於《辭海》的內文字。（圖片提供：上海活字）

10　小結

本文嘗試淺談並勾勒出中國現代中文活字發展的關鍵時期，特別是有關印刷內文字的字體設計發展。早期可追溯到以泥活字發展至以木版雕刻印刷，基於印刷成本、技術和時間成本限制，當時一眾中國印刷商安於以木版雕刻印刷，導致中國的印刷和活字發展停滯不前。反觀西方活字印刷發展迅速，早已以機器代替人手印刷，令知識瞬間傳遍整個歐洲。

到了十八至十九世紀，西方國家已發展出以木刻和金屬鑄造中文字的技術，為的是要透過出版，在中國及亞洲傳達西方宗教訊息。由於西方人欠缺對中文字結構的基本認識，早期設計出來的活字結構差強人意，特別是在十八世紀初出現的「拼合中文字」，就是將中文字的筆畫，例如橫、豎、撇、點、捺等逐一拆解，再利用這些基本筆畫組合出其他字，好處是省卻了大量雕刻人手、金錢和時間；加上拼合中文字的尺寸較小，可減省整體印刷成本，例如印刷八開本的中文《聖經》一般需要三千三百六十七頁，但用了拼合中文字則只需要一千六百八十四頁，這可令印刷商和傳教士減省更多印刷時間和紙張成本（馮錦榮，2010）。當然拼合中文字的結構鬆散，與中國傳統漢字美

學相違背，欠缺筆畫的美感，且不易閱讀。

當西方傳教士對中文字有了一定程度的認識，而金屬鉛活字製造技術日趨成熟，便能製造出品質更優良的鉛活漢字，例如聘用專業中國雕刻家和利用電鍍方法精準地製造的明朝體；而秀英舍則開發了秀英體。之後明朝體和秀英體反向銷售到中國，由於中國當時未有開發活字字體的能力，明朝體和秀英體一時間主導了中國的宋體活字市場，並得到印刷和出版業界一致讚賞。後來商務印書館於一九〇〇年收購日資的修文印刷所，獲得了明朝體，並透過學習西方先進的印刷技術及購買鑄字爐，便可自家發展活字鑄造和銷售。而中華書局亦參與推廣聚珍仿宋活字。除此之外，二、三十年代也有其他書局或印刷鑄字所設計出活字，例如華豐印刷鑄字所的「真宋」、仿古書局的「仿古宋體」、藝文印刷局的「藝文正楷體」、世界書局的「仿古字」、華南書社的「魏碑字」等（孫明遠，2021）。

姜別利的美華字更影響了有「日本現代活字印刷之父」之稱的本木昌造，他將之深入研究及改良，設計出精細美觀

歷史上是開創先河。

由於中國長期受內戰影響，未能為開發新字體或規範化字體訂立長遠方案，使得字體和印刷品質量每況愈下。從德國萊比錫國際書展中受到負評一事可見一斑，事件激發中國政府和出版界重新重視印刷字體設計的品質。除了推行簡化字運動及現代中文字設計的標準和方法外，也成立上海印刷技術研究所和印刷字體研究室，廣邀中國最優秀的字體設計師和專業人士積極監控字體品質，並設計出一系列字體，這是中國字體設計界的里程碑。

中國傳統宋體由歐洲傳教士開發，經由日本人改良再傳入中國，透過脫離毛筆書法的造型，去蕪存菁，走向樣式化和標準化的宋體字，構成早期中國現代字體的美學概念和基礎。當然，本文沒有提及其他有關字體設計的發展歷史，例如受到日本圖案文字所影響的「圖案文字」又稱「美術字」；又例如陳獨秀於一九一五年創辦的《新青年》雜誌及伍聯德於一九二六年創辦的《良友》雜誌，就大量使用了美術字。到了三十年代，美術字更加盛行，中國年輕設計師和知識分子對之趨之若鶩，視之為一種新的西方現代設計之一，這些都是值得詳細研究和討論的課題。

香港中文字體設計

1 如何說好香港中文字體設計故事?

關於香港字體設計歷史的資料相當匱乏,這跟香港的地理位置和市場情況有關。香港作為一個細小的經濟城市,許多商業活動早已傾斜於金融、旅遊、物流、創科、服務行業,鮮有大力推動藝術和設計行業,更不用說推動中文字體設計發展。中文字體設計範疇予人感覺只屬於小眾,只有極少數的設計師投身這一行。在欠缺市場和相關研究資料下,對這方面有所認識,並願意投放時間去理解行業歷史的本地設計研究學者少之又少。

中文字體(Typeface)設計是設計的一門分支學科,或許我們可以先從香港的設計發展脈絡來看香港中文字體設計,並從中勾勒出香港中文字體設計的歷史地圖。

研究香港設計歷史的學者,大多是西方人,例如田邁修(Matthew Turner)、約翰・赫斯科特(John Heskett)、D.J.胡帕茲(D.J. Huppatz)和哈澤爾・克拉克(Hazel Clark)。但在芸芸西方學者中,設計歷史學者田邁修過去一直關注香港設計歷史發展,先後撰寫多篇研究文章和書籍分析香港設計歷史與香港社會、經濟與文化的發展關係,其中一本是一九九五年出版的《香港六十年代:身份、文化認同與設計》,是研究香港設計歷史必讀的書本。至於香港學

者,雖然相對較少,但也不乏少數學者,例如理工大學設計學院前副教授廖潔連和郭恩慈,還有加拿大約克大學設計系教授黃少儀。本章嘗試透過他們的香港設計歷史研究,來探討有關字體設計的歷史脈絡,特別是在六、七十年代東西文化交融的香港社會轉變下,早期的中文字體設計風格、教育和日後的發展。

2 現代中國設計風格

二十世紀初期,中國爆發「五四運動」,一班藝術界、文學界人士及知識分子拒絕接受封建傳統思想,並追求全面現代化。這場運動也為中國傳統繪畫和設計觀念帶來衝擊,年輕藝術家對西方的美學觀趨之若鶩,希望為中國的美學發展帶來新的出路,例如年輕藝術家劉海粟於二十世紀初成立上海美術學院,成為最早引入西方現代藝術觀念的院校之一,學院除了提供中國傳統的美術訓練,也提供西方藝術教學,例如西方油畫、透視圖畫法等課程,這對強調以空中視角和線性敘事的中國藝術和傳統水墨的美學帶來不一樣的衝擊(Minick & Ping, 1990)。

社會和教育的改革及發展,有利於西方藝術和現代化知識在中國各主要城市廣泛傳播,尤其在上海。上海在二十世

在中西文化的熏陶下，上海的藝術工作者在作品中發展出既中且西的「海派」文化藝術風格，例如一位東方少女溫柔地坐在現代西式座椅上，展現出一種現代時尚女性的氣質。

香港華商百家利有限公司海報，一九二〇至一九三〇年代。（圖片提供：香港文化博物館）

紀初，已成為中國第一個進行現代化的大都會，城市裡華洋雜處，西方美學設計在城中隨處可見。中國藝術家可透過閱讀西方雜誌和資訊，來窺探十九世紀末西方的美學派系和藝術文化。當大量的西方文化湧入中國，藝術家和設計師可以藉著緊貼歐美的藝術風潮而誘發新的創作靈感。一九三〇年代，最廣泛流行的西方藝術是裝飾藝術（Art Deco），裝飾藝術被視為對幾何圖形裝飾的實驗，色彩大膽豐富，線條和圖案對比強烈，一些中國畫家和設計師嘗試在作品中模仿或加入裝飾藝術的風格（Huppatz, 2018）。但是，經過中式在地化洗禮的裝飾藝術，不再是單純的西方裝飾藝術風格，據一些設計及文化研究的歷史學者稱，這種交織西方和東方設計的混合模式為「帶有中國圖案和符號的西方設計」或「具有現代感的中式表現」（Turner, 1988）和「含蓄的中式美學元素」（Wong, 2018）。這種添加了西方裝飾藝術風格的中式元素之混合體，被稱為「現代中國設計風格」。這種既保留了中國傳統文化和思想，並加入西方的技術和美學，學者稱這種獨特文化現象為「中體西用」——中學為體，西學為用（Huppatz, 2018），這種文化現象於十九世紀末的「洋務運動」期間早已開始萌芽。

另外，由於上海人喜歡新事物，對西方文化抱持開放的態度，這有助上海成為一個中西文化的大熔爐，吸引中國各地的有識之士移居，當中包括專業美術工作者和藝術家。在中西文化的熏陶下，他們開始在作品中注入西方的元素和技法，並發展出既中且西的「海派」文化藝術風格，即強調西方的幾何圖形與線條的關係，再跟中國元素融和，創造了新的視覺語言和時尚設計風（Xu, 2012）。這種海派的美學風格在書刊、雜誌、海報、月曆中被廣泛應用，例如經典的上海月曆設計，在構圖上展現一位穿著旗袍的少女溫柔地依傍著現代西式座椅，展現出一種現代時尚女性的氣質。這種既有東方的現代感，又夾雜著東方的韻味，就是當時大行其道的海派商業設計（郭斯恆，2018:168）。

隨著裝飾藝術的普及化，二十世紀初的中文字體亦呈現出以下共通的美學特色：筆畫展現硬朗線條且幾何化，中文字體處理簡潔和圖案化（例如呈圓形或三角形圖案），或以圓點、曲線取代部分筆畫（Pan, 2008），由於這種視覺風格是從上海開始流行的，所以被稱為「上海風格」。

說到香港早期的平面設計，也明顯受上海風格的裝飾藝術風格影響，這種風格的各種視覺元素，是糅合了東方及西方美學之間的互相交流和影響所演變而成的（Frank et al, 2019; Turner, 1988），裝飾藝術風格的影響遍及亞洲，亦是促成香港平面設計發展的重要催化劑之一。

3 香港早期的商業藝術

設計學者田邁修指出，坊間普遍認為香港工業化進程始於第二次世界大戰之後，但他認為其歷史更為久遠。自香港受英國殖民管治起，華人社會早已開始從事製造業。到了十九世紀中期，香港境內已有三分之一的華人物業為工廠，在這個時期，因產品的包裝及推廣，為傳統設計界帶來了早期被稱為現代「平面設計」的領域。在當時的商業圖案中，除了有中式傳統圖案外，也包含了外來視覺元素，例如裝飾藝術和日本明治與大正時期的版畫風格（Turner, 1989:84–85）。

談到最早期的香港平面設計歷史，不同的設計歷史學家（Turner, 1988; Wong, 2012）不約而同地指向二十世紀初，有「月份牌王」之美譽的關蕙農（1880–1956）所設計的月份牌廣告，他亦為香港首間化妝品公司廣生行設計師「雙妹嘜」品牌商標。而另一位重要的廣告月份牌設計師張日鸞，則曾為三鳳化妝品有限公司旗下的「三鳳海棠粉」包

有「月份牌王」之美譽的關蕙農所設計的月份牌廣告被指是最早期有關的香港平面設計歷史之一，他亦為香港首間化妝品公司廣生行設計「雙妹嚜」品牌商標的設計師。

廣生行有限公司海報，一九三三年。（圖片提供：香港文化博物館）

裝設計，這包裝設計是早期現代平面設計的最佳例子，其經典包裝設計被一直沿用至今。

但比較少人談論的，是早期的另一位香港設計師鄭可（1906-1987），田邁修研究指出鄭氏原籍廣東，二十多歲的他早於上世紀二十年代後，已遠赴法國國立美術學院學習雕塑藝術；在五十年代，他於香港九龍塘成立美術工作

室，專門提供廣告設計和各類型工業產品設計服務；同時，他亦開辦設計課程，教授設計理論、現代法國設計、包浩斯（Bauhaus）設計理論和美國設計等。其後，他受聘於合眾五金廠有限公司，並開設設計及機器部，那家公司亦是當時香港少數願意成立設計部門的公司，在他的帶領之下，團隊成功設計出一系列富有包浩斯風格的新產品，包括枱燈、火油爐、暖爐等（Turner, 1988:20-21）。

到了五十年代初，韓戰爆發（1950-1953），以美國為首的西方國家進行經濟制裁行動，禁止任何與中國內地貿易往來的活動，當時香港是通往內地市場的唯一窗口，這迫使以往只依靠單一出口的香港不得不尋求新的出路。香港在英國的管治環境下採取「自由放任」（Laissez-faire）的政策，以及在擁有東西文化交匯的獨特文化底蘊下發展，這有利香港與其他國家自由地進行經濟活動，以創造更多可能性。

至於當時香港的設計主要為工業設計，乃是順應出口貿易市場為導向，所以設計產品的最終策略目的是回應市場的需求，特別是美國市場。工業家會按照買家的要求進行生產，這個時期的香港設計和生產經常被視為「抄襲」，昔日「香港製造」之名，亦常被視為「廉價產品」的代名詞（林雪虹，2011）。

在這個階段，「設計」一詞並未獲得廣泛採納，當時大眾普遍只形容它為「商業藝術」（Commercial Arts）。在商業藝術中的視覺風格，大多是通過融合中國傳統和西方影響所發展出來的，例如採用中國傳統的不對稱和對角線構圖，而西方的影響主要是裝飾藝術、未來主義（Futurism）和立體主義（Cubism）等歐洲設計風格。根據田邁修的研究（Turner, 1988），香港最早期的東西方藝術交融可追溯至中國畫家南來香港的時期，當時的香港畫家學習《芥子園》畫譜中的空間構圖運用，並將花鳥刻意繪上鮮艷的顏色，其目的是要迎合西方人口味以方便出口，這些作品既能滿足西方的視覺要求，也能保留中國傳統的美學價值。

4 本土意識萌芽

社會學家認為六十年代英國在殖民管治時基本上對香港採用自由放任政策，一方面是因為當時香港在英國眼中，只是一個微不足道的小轉口港城市；另一方面，是在港的英國和歐美商界為了獲得更多經濟上的利益，而給予政府莫大的壓力，這迫使當時政府在制定政策時，不得不向商人的利益傾斜，以創造有利於他們的營商環境（謝均才，2002:317）。另外，從人口統計上看，大量來自內地的難民不斷湧入香港，這無疑使香港的人口迅速膨脹。從四十年代初的一百六十萬人迅速增長至六十年代中的三百七十九萬人（同上：57）。不斷湧入的難民為香港提供了大量的廉價勞動力。除此之外，難民中不乏商人、企業家、資本家、工程師、知識分子和藝術家，他們因擁有專業知識與資本，所以能夠在港設廠營運生意，亦促成香港工業的

急速發展。在這個時期，香港本土身份概念還沒有萌芽，因為大多數難民只是打算在港短暫停留，一旦動盪平息，最終便會返回內地。

進入六十年代後期，香港經濟發展蓬勃，勞動密集的輕工業成為經濟動力之一。經過一九六六、一九六七年的兩次騷亂後，港英政府積極與社會溝通，並推行改善政策，加強制定一系列改善民生福利的措施，如鑑於人口的快速增長，推行長遠的房屋計劃以解決大眾對房屋的基本需求，這些大型公共房屋和基礎設施的發展，有助增強新一代對香港的歸屬感。往後，市民大眾的基本生活實素得到改善和提升，在有了穩定的生活後，開始在香港建立家庭，以香港為家的觀念漸漸萌芽，導致香港出現第一次嬰兒潮，這一代人建立起「戰後第一波的本地意識」（First Wave of Post-war Local Consciousness）（Law, 2017：田邁修，1995），亦可將這個現象視為「香港人正在茁壯成長」（The Coming of Age of the "Hong Kong People"）。與上一代不同，嬰兒潮後的一代視香港為家，本土意識和身份認同也開始萌芽，這有助確立起「香港人」的身份和「香港是我們的家」（Hong Kong is our Home）的內在意識（Hui, 2018）。

以往貧困之家邁向小康之家，物質生活比上一代富裕，新一代年輕人樂意消費娛樂，購買各種非必需品（Matthews

& Lui, 2001:26-31）。此外，粵語或廣東話成為年輕一代的日常用語，大眾文化和媒體逐漸以香港本土為題材述說香港故事，這無疑亦有助強化新一代年輕人對香港人身份的認同。謝均才（2002）更認為早於五十年代起，香港與內地除了在地理上的分隔，在意識形態和文化上也有差異。在這複雜的政治、社會經濟和文化背景下，香港本土設計和字體設計的發展既可被這些因素左右，但亦可在當中摸索到自身獨特的位置。

5 香港本土設計

隨著六十年代香港經濟發展增長，不少外資在香港設廠以加強生產力，藉此擴展在香港和亞洲新興市場的銷售。工業生產起飛亦造就了以家庭形式經營的輕工業的起步，例如製衣、玩具、印刷、塑膠業等都蓬勃發展，連帶商業廣告與設計的相關行業都興旺起來。當時的設計大多只停留在中國傳統美學的表現，但在西方文化的影響下，當時香港大眾普遍視傳統的風格為較老土、保守，以及追不上潮流，因此未能滿足於香港逐漸追求現代化和西化的生活節奏和市場需求。

香港在六十年代之前，仍以採用中國傳統設計風格為主，

但在經濟轉型後，不少歐美企業進駐香港，特別是美國公司，商界紛紛從聘請本地設計師和美工從業員轉向聘請西方的設計師，這迫使以往受著廣州和上海培訓的本地設計師或美術工作者，不得不改變他們的中國傳統設計風格，以迎合以西方主導的設計要求。

過去香港工業總會（Federation of Hong Kong Industries）一直積極對外推廣香港的西方和現代化經濟體系；而曾參與其轄下香港工業設計委員會（現為香港設計委員會），有「香港工業總會之母」之稱的原劉素珊（Susan Yuen），在早於六十年代初已邀請外國設計師訪港。在一九六六年的一個設計研討會上，她指出好設計是學習西方實用主義的幾何形狀，鼓勵設計師摒棄拙劣的中國風格。在同一個研討會上，港督戴麟趾在開幕致詞時表示，本地設計和品味仍然保守，鼓勵工業家必須作出改變，以迎合西方市場需求（田邁修、顏淑芬，1995:158）。之後，香港工業總會更先後邀請外國知名設計師來港，例如石漢瑞（Henry Steiner）、島崎健次（Kenji Shimazaki）、戴凱勒（Dale Keller）、郭樂山（Marshall Corazza）等（林雪虹，2011）。當時的香港貿易發展局（Hong Kong Trade Development Council）駐布魯塞爾辦事處的代表阿爾伯特·富勒爾

（Albert Furer）以「洗走『山寨』形象」（Losing the "Copy-Cat" Image）為題在香港大會堂向二百多名商會會員講解香港與歐洲貿易的最新情況（香港總商會簡報，1968:3）。他在講話中承認「山寨」是香港早期工業發展的寫照，因為唯有這樣才能爭取到國際上的貿易機會。但阿爾伯特·富勒爾亦批評單靠模仿、抄襲或按著別人的產品設計生產的運作模式，會對香港長遠發展造成不利影響。過去香港的生產被冠以「山寨」的惡名，因此他鼓勵商會會員和商家必須作出根本性的改變，必須認真地思考設計及開發自家的產品，並且視自己為創造者而不再是模仿者或抄襲者。

自六十年代起，香港經濟從以往以出口貿易為主，轉型為發展生產自家產品和設計，田邁修形容這段時期是香港設計歷史上處於摸索的階段，也是香港設計歷史上的里程碑（Turner, 1990:126）。他指出，六十年代的政治和經濟轉變，帶來了香港設計的新局面，這主要體現在香港經濟由傳統以亞洲和英國的貿易為重心，轉而以美國市場為主要。為了加強美國貿易公司在香港的出口業務，政府在一九六〇年成立香港工業總會，正如前文提及，總會當時邀請美國設計師在港工作，這個輸入設計專才的方案有助提升、改進和培訓本地設計師，而美國設計文化的

引進為香港帶來了新的設計局面，這讓本地設計在延續中引進國傳統文化之餘，亦可以兼顧滿足西方市場，為香港帶來擴闊新市場的商機。

但在這個摸索的階段，不同商界組織、政府官員、工業家、企業家與設計教育機構嘗試為「設計」這個詞彙定義和取得共識，例如設計除了商業價值之外，是否包涵社會價值，以便共同為香港設計作出長遠發展規劃和制定政策，以提升香港在東南亞地區，以至歐美國家的競爭力。

根據田邁修研究，他收集這些早期對香港設計的詞彙或定義作出了初步分析，即使這些數據有一定程度的局限性，但他希望藉此可以了解當時香港社會經濟發展和意識形態與香港設計發展之間的關係，特別是設計與工業生產之間的關係。

田邁修（Turner, 1990:126–128）收集了一眾工業家和企業家等相關人士對六、七十年代初的一些設計定義和看法，雖然各持份者意見不同，但他嘗試歸納出以下的共識：設計作為生產力（Design as Productivity）、設計作為西方模式的適應（Design as Adpation for Western Models）、設計作為香港身份的象徵（Design as Hong Kong Identity）、設計作為非中國風格的象徵（Design as Non-Chinese Style）等等，這些

具多樣性的定義至今在我們的社會仍有一定參考性和指標性。總的來說，田邁修認為，六十年代的香港是一個邁向嶄新且非政治性的意識形態社會，在這背景下，不同界別認同「設計」意味著為社會帶來「進步」的意思（Design as Progress）。

不論「香港設計」在六、七十年代怎樣被各界解讀和定義，香港設計風格確實產生了一種本土獨特的視覺美學，就是將傳統的東方美學與西方的風格揉合在一起。當消費主義席捲全球，西方大型國際品牌紛紛出現於世界各地，在西方和東方的文化衝擊下，香港設計選擇以一種折衷的方法來融合東西方美學，例如廣告中同時出現中文字與歐文字體、西方風格配以中式傳統元素等等，這種視覺折衷方法漸漸發展成香港設計歷史中人所共知的「東西匯聚」（East Meets West）視覺文化。

香港作為中西文化匯聚的地方，引發年輕設計師對西方文化產生濃厚興趣，社會亦期望這種氛圍能為他們帶來無窮無盡的創作靈感。再者香港以經濟掛帥，對西方客戶和對西方的現代化充滿想像，為了滿足他們的設計要求，不少本土設計師都會迎合並設計出匯聚東西方文化的設計。由於跟中國傳統文化存在距離，香港設計得尋覓自己的方

向。田邁修指出，香港對西方設計的著迷是在六十年代形成的，這與石漢瑞在六十年代初抵港後引入西方現代設計理念和風格不無關係（田邁修、顏淑芬，1995）。此外，正當香港逐漸發展成中西文化融匯的國際商業中心時，石漢瑞就意識到在西方的設計中必須考慮中國文化元素的重要性（Clark, 2009:15-16）。

6 香港設計之父——石漢瑞

石漢瑞被譽為「香港設計之父」，實在當之無愧，其中原因之一是他早於六十年代初已在香港從事設計工作，一做便是六十多年。他跟漢字的淵源，已成為他設計作品的重要元素，影響深遠。他的中西融匯設計亦成為香港設計的特色，為人津津樂道。他過去的設計作品已收藏在 M+ 博物館，成為香港設計的其中一個主要研究對象。

根據資料，促使石漢瑞來香港工作的最初念頭源自知名英國平面設計師阿蘭·弗萊徹（Alan Fletcher），他是石漢瑞昔日在耶魯大學藝術學院的同學，在他的穿針引線下，石漢瑞才知悉《亞洲周刊》（The Asia Magazine）在香港的海外辦事處招聘設計師，工作主要負責周刊製作、營銷、出版和廣告。在考慮期間，石漢瑞得到好友亨利·沃爾夫

（Henry Wolf）的大力支持和鼓勵，亨利·沃爾夫是當時一眾知名雜誌的美術總監，例如君子雜誌（Esquire）、時尚芭莎（Harper's Bazaar）和 Show 等，他建議石漢瑞可定下九個月的短期合約期限，並要求每個月薪金為一千美元，這對於當時的石漢瑞來說，是一筆可觀的巨款。最後，周刊答允了他的要求，石漢瑞也接受了這份設計工作。一九六一年石漢瑞抵達香港正式工作，九個月的短期合約很快結束，周刊即跟他轉簽長約。之後石漢瑞離開《亞洲周刊》，隨即成立自己的設計公司，一直留港工作至今。

單是提到石漢瑞是一位來自美國的奧地利裔設計師，就已經令人驚訝。但他並不單純是一位在香港工作的外籍設計師，他還把西方的設計知識和先進的思維模式帶入香港。他所承載的是西方精英階層和設計大師的美學價值和批判思維，例如美國平面設計大師保羅·蘭德（Paul Rand），而 Paul Rand 亦深受包浩斯設計所影響，還有其他藝術家和思想家如埃爾·利西茨基（El Lissitzky）、揚·奇肖爾德（Jan Tschichold）、阿梅迪·奧森馮（Amédée Ozenfant）、卡桑德爾（Cassandre）、保羅·克利（Paul Klee）、費爾南·雷捷（Fernand Léger）和胡安·米羅（Joan Miró）等。

耶魯大學藝術學院與 Paul Rand 的教誨

與一般小孩一樣，小時候的石漢瑞喜歡追看科幻小說，由於受到這些天馬行空的科幻故事的熏陶，以及被那些色彩鮮艷的漫畫場景和逼真的插圖所吸引，年幼的石漢瑞希望將來成為科幻小說作家或者插畫師。長大後，他進入紐約亨特藝術學院（Hunter College）攻讀藝術，畢業後隨即在耶魯大學藝術學院（Yale School of Art）修讀平面設計碩士課程，在這段期間，Paul Rand 正在耶魯大學教授平面設計，石漢瑞深受他的設計理論影響。

石漢瑞憶述，早在入讀耶魯大學的幾年前，某天他在曼哈頓大街路過一家糖果店時，被放在櫥窗裡的雪茄包裝設計深深吸引著，而這包裝盒正是 Paul Rand 為 El Producto 而設計的，石漢瑞看到這個與別不同的包裝設計，印象非常深刻，亦因而對設計產生濃厚興趣（Steiner, 2021:33-34）。

Paul Rand 在耶魯大學藝術學院教授平面設計時，喜歡透過不同的設計例子來教授不同的設計理論，當時石漢瑞特別對 Paul Rand 為 IBM 設計的商標有深刻印象，在 IBM 的商標設計中放入了眼睛圖案，因為「Eye」與「I」的英文發音相似；；同樣道理，放入蜜蜂圖案，因為「Bee」跟

「B」的發音相近；而 IBM 的「M」則簡單用「M」英文字母，其目的是希望從設計中帶出幽默和睿智，可以讓觀眾深入思考設計背後的原因後才會心微笑。他認為設計並不是將視覺單純地處理妥當，而是要將設計中所指的深層意思傳遞出來。當石漢瑞被人問到如何形容自己的設計時，他的回應是：設計總會包含「替換」（Displacement）、「含糊」（Ambiguity）和「反諷」（Irony）等。這與 Paul Rand 設計的概念同出一轍，石漢瑞認為設計應表達出幽默感且靈活變通，同時與觀者交流並建立關係（Steiner & Haas, 1995:5）。

另外，石漢瑞亦提到 Paul Rand 在耶魯任教時，曾說做設計必須遵守兩大設計原則，這兩大原則牢固地影響了石漢瑞往後所做的設計。第一大原則是設計必須有概念，所為「概念至上」（The Primacy of Concept）；第二大原則是設計中要展現出「對比」（Contrast），因為對比能夠賦予設計生命力。他認為對比可以從視覺元素和效果著手，例如將事物的大與小、粗糙與光滑、明亮與陰沉作對比，亦可在文化心理上作對比，例如舊與新、熟悉與陌生（同上：2）。事實上，在石漢瑞過去的設計作品中，不難發現「對比」的蹤影。

與中文字結緣

石漢瑞與中文字結緣並不是在他抵港之後發生的，他在耶魯大學讀書的時候就已接觸中文，並且知道學習中文書法的好處，這是因為耶魯大學藝術學院院長阿爾文‧艾森曼（Alvin Eisenman）的一次教學提醒。Alvin Eisenman認為，練習中國書法可培養良好的視覺記憶，有助增強畫面的平衡能力和培養出對比的觸覺，這些都是優秀的平面設計師必須擁有的基本特質（Steiner, 2021:26-27）。

初抵香港時，石漢瑞經常走到街上，對香港招牌情有獨鍾。香港地少人多，居住環境擠迫，在觀察中他發現正是這種擠迫的空間，建構出由密集層疊的中文字排列而成的獨特城市景觀。對他來說，香港就好像被無處不在的中文字重重包圍著，他以「字體的大爆炸」（Typographic Explosion）來形容昔日街道上充滿文字的香港風景（同上：47-58）。

這種擠迫的獨特環境，更加激發了石漢瑞莫大的好奇心來觀察街道招牌和理解中文文字的特色，他可說是最早留意香港街道中文招牌的西方人。相比熟悉的西方拉丁文字排版，石漢瑞更喜歡中文排版的包容性和靈活性，因為中文可以橫直排列，又可從左至右或由右至左閱讀。他認為世上沒有其他語言能像中文般可自由排列，例如中文可以被放在小至一根狹窄的柱子上，大至一座高樓大廈的外牆，行人閱讀起來也會感到滿意。對於習慣了西方排版設計的石漢瑞來說，中文字帶給他極大的樂趣，雖然他在香港生活了一段很長的日子，但是他甚至開玩笑地指出，雖然他在香港生活了一段很長的日子，但是他慶幸對中文的認識程度猶如文盲（Illiteracy），而這反而有助他更能抽離地欣賞中文字的特性和美學結構（同上：59-63）。

石漢瑞十分著重中文字背後的含義和特性（Steiner & Haas, 1995:9），他認為在設計中加入中文字可以表現出異國情調。但在將中文字作為設計元素時，他會視中文字為圖像，重新設計，並且為文字保留一點「含糊性」（Ambiguity），希望藉此帶出視覺趣味。他認為所有文字都能像圖像般閱讀，例如英文單詞 Hippopotamus（河馬），英語世界的讀者不會以河馬的字符和音節來拼出 Hippopotamus，而是靠記憶中的單字格式塔（Gestalt），即該字的獨特輪廓，來將它和其他單詞區分。正因為每一個字都擁有獨特的輪廓，石漢瑞便可以隨意顛覆或突顯中文字固有的視覺表達。

跨文化的文字設計

石漢瑞亦成為當時打開中西文化融合設計的提倡者之一。

回顧石漢瑞過去的作品，會發現他的設計特色主要糅合了東西方文化的視覺元素，例如將兩種不同的語言或文化巧妙地放在一起。對於這類中西文化交融的設計，石漢瑞以「變色龍」來比喻。對於這類中西文化交融的設計，石漢瑞以「變色龍」來比喻，他認為設計師應掌握包含多種文化的跨文化設計，而變色龍的天性是會隨著環境變化而轉變身上的顏色，務求將自己融入於身處的環境中。這正好說明跨文化設計猶如變色龍的天性，不單能融入並反映當地的特有文化特色，同時仍保留了自己的形態。在理想的情況下，設計師既可代表自己的文化，亦可適應且展現新環境的特色，達致多種文化的「和諧並置」（Harmonious Juxtaposition）。石漢瑞強調跨文化設計不是單純地將不同的文化事物拼湊在一起，而是令事物之間產生內在的互動關係（Steiner & Haas, 1995:9）。

不論是視覺傳達設計、商標設計，還是文字設計，石漢瑞都能精準地拿捏到中西文化的特點，例如他在一九七二年為本地珠寶公司 Jade Creations Ltd. 設計的商標，就是結合了中文「玉」與英文「JADE」，由於「玉」字與「E」字的視覺造形相似，石漢瑞便順勢以「玉」取替「E」，「JAD玉」成為最終敲定商標。類似這樣的設計，在六十年代初甚為少見，

另外，他於一九九一年為日本森澤字體公司（Morisawa Inc.）設計的海報，石漢瑞再一次用相類似的方法結合中文的「十」、「三」與英文字母「Y」、「P」來組成「十YP三」以表達「TYPE」。而 Y、P 的寫法是來自十六世紀書法家兼作家喬瓦尼‧弗朗切斯科‧克雷西（Giovanni Francesco Gresci）（羅馬，一五七〇年）所寫的 Il Perfetto Scrittore…「十」與「三」取材自西安碑林博物館《玄秘塔碑》（公元八四一年）中柳公權的唐代題詞；此外，海報上的每個字都呈現了凹陷的石刻效果，石漢瑞希望藉此暗示設計中的兩種語言系統都擁有悠久的歷史。

石漢瑞亦為香港生力啤酒公司設計年報的封面和封底，他巧妙地將生力啤樽裝啤酒與「啤」字結合在一起，而「酒」字則搭配生力啤罐裝啤酒與「油」字的部首「氵」，也相似，石漢瑞用三粒花生來代替「油」字的部首「氵」，這種充滿玩味的視覺表現在當時是十分創新的。香港設計師蔡楚堅對石漢瑞的花生油包裝設計也有很深刻的印象，他表示，「這跟傳統賣油的包裝很不同，你在那裡看到它，你見到，就是被它吸引到。當時是比較少見這種用法……算是挺突破的。」（虞躍群，2016）。

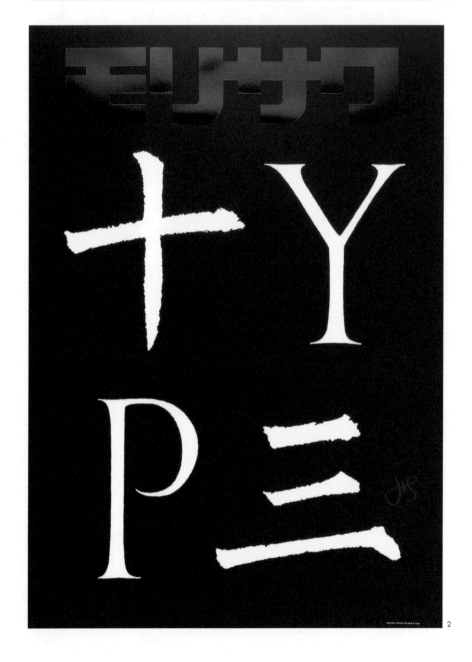

1

2

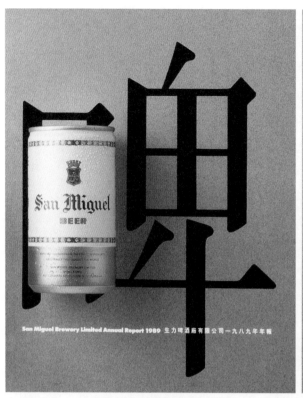

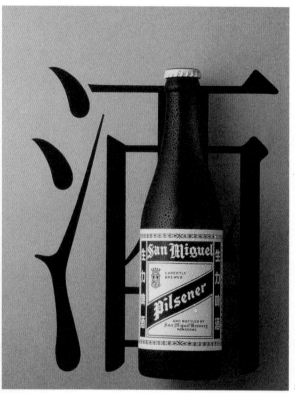

3

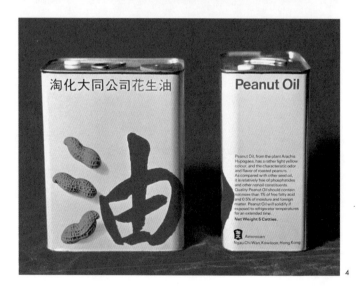

4

1｜石漢瑞為本地珠寶公司「Jade」設計品牌商標，他巧妙地結合了中文「玉」與英文「JADE」，成為「JAD玉」。

2｜石漢瑞為日本森澤字體公司設計海報，石漢瑞重施故技，結合中文的「十」、「三」與英文字母「Y」、「P」來組成「十YP三」來表達「TYPE」。

3｜香港生力啤酒廠有限公司年報封面及封底，一九八九年，石漢瑞設計。

4｜淘化大同公司花生油包裝設計，一九七二年，石漢瑞設計。

有設計及藝術評論家（Wong, 2018; Vigneron, 2010）指石漢瑞的設計，並不是單純表面地將中西視覺元素隨意放在一起，而是他能夠獨特地抽取當中隱含的意義和價值，加上刻意的視覺拼湊，而創造出一種新的視覺語言體系。

石漢瑞視之為一種「文化跨越設計方法」（Cross-cultural Approach）（Steiner & Haas, 1995），這種洞察力是最能形容香港當時一種獨特的本土文化設計。當然也不能排除石漢瑞的設計帶有西方人對香港文化的獵奇式「東方主義」色彩。但值得留意的是，對於石漢瑞的設計，設計歷史學家黃少儀認為他的獨特表現方式並不是受到英國殖民政府的文化政策所影響，而是延續了昔日上海三十年代中西文化匯聚的設計風格，他是一位懂得如何結合中西文化精粹的表表者，既懂得關注全球風格，亦顧及在地的特有文化，黃少儀認為他讓昔日上海的中西文化混合風格能再一次在香港「重生」，並創造新的中國現代設計風格（Wong, 2018:199）。

7

糅合文字水墨與平面設計──靳埭強

七十年代的香港作為對外開放的經濟城市，在英國殖民管治的西方文化衝擊下，西方設計文化所帶來的影響很大，而事實上，許多廣告設計風格和設計理論都是由西方發展而來的。當時香港的廣告設計行業以西方客戶的文化和品味為主導，外國品牌大量充斥於消費市場，年輕一代特別崇尚西方享樂主義和娛樂文化。在一切以市場為主導的商業社會中，香港設計師只會為滿足大眾的消費慾望而設計，這種設計方式有別於中國傳統的美學觀念，這導致兩者越走越遠，令香港發展出一套獨有的本土美學和設計方式，結果令內地與香港在意識形態和文化上產生了二元對立的關係（Law, 2018）。

在這個社會背景下，本地設計師在七十年代初亦逐漸發展出自己的風格，他們既扎根於中國傳統文化，亦接受西方設計理論的熏陶，這引發本地設計師進一步摸索自己的文化本位，他們既沒有一面倒完全擁抱中國傳統文化觀念，亦沒有盲目擁護西方思想，他們懂得中庸之道，吸收中西文化的好處，大膽探索一條新的設計道路，特別在商業掛帥的社會中，這種表現方式既可討好西方的客戶，亦推動設計師思考中西文化匯聚的可能性。事實反映，當時擁有熟練的傳統繪畫技巧和西方的時尚觸覺是從事商業廣告設計的必備條件，尤其是在昔日還沒有電腦的時期，設計師必須掌握中文書法和西方的文化美術字。在一面倒追求西化的香港，仍然有一些熱愛中華文化的本土設計師，例如靳埭強，他雖受著西方思潮和審美觀影響，但仍然喜愛中文

書法和中國傳統文化，並將中國文化融入在西方的設計之中，他希望在中國傳統文化底蘊結合西方設計理論的框架下，開闢出新的設計浪潮。

7.1 從裁縫師傅到平面設計師

靳埭強於一九五七年從廣州番禺南來香港，花了十年時間從裁縫學徒成為師傅。他在工餘開始接觸藝術創作，逐漸培養出對藝術的濃厚興趣，並決心向視覺藝術發展。一九六四年，靳埭強開始在伯父靳微天家中學習素描與水彩畫，靳埭強（2013:87）憶述，當年的美術教育大多以師承方式開班教授，坊間也時有開辦商業美術相關課程，專門教授手繪商業插圖和美術字。

一九六七年，靳埭強在一次水墨畫展中認識了王無邪，靳埭強十分喜歡他的現代水墨畫風格，亦知道王無邪曾在美國攻讀藝術，並曾接觸包浩斯（Bauhaus）設計理論。後來王無邪在香港中文大學校外進修部教授藝術和設計，靳埭強便去修讀他的色彩學和基礎設計課程。王無邪指（1974:4），他一向視自己為藝術家，從未覺得自己是設計師，他認為自己與設計扯上關係只是純屬偶然，他回想在美國深造的幾年間，並非主修設計，只是因為對包浩斯的設計理論很有興趣，所以在校時，除了投入傳統水墨畫的研習和抽象表現主義的繪畫探索，也開放地學習了包浩斯的視覺設計文化理論，他認為學習西方設計能為自己的水墨畫創作帶來新思維、新元素。一九六五年王無邪回港後，在香港中文大學校外進修部開辦了兩年制的藝術設計文憑課程。當時除了王無邪，他們在工餘時間在校任教，例如鍾培正，他曾在西德（當時德國分為東、西德）修讀平面設計，回港後在中大校外進修課程教授字體設計、商標設計、商業設計和包裝設計等（靳埭強，2013:88）。當時除了王無邪之外，也有一些從海外學成歸來的港人設計師。

靳埭強在修讀設計課程時，他毅然放棄裁縫工作，決心全身投入商業美術設計中。畢業後，靳埭強獲得鍾培正賞識，於一九六八年入職鍾培正的恆美商業設計公司工作，數年間由設計師晉升至創作總監。靳埭強憶述，鍾培正正是他的伯樂，共事期間鍾培正教他字體設計，並且給他留下了大量相關資料。後來，靳埭強獲王無邪推薦，在香港理工學院（今香港理工大學）教授字體設計（同上：355）。之後，靳埭強與幾位合夥人於一九七六年成立新思域設計製作，並於一九八八年轉為靳埭強設計公司，再於一九九六年轉為靳與劉設計顧問公司。此外，靳埭強的

設計和視覺傳達設計屢獲國際獎項。而為了積極推廣中文字體設計，他於一九七九年以會員身份參予由香港設計師協會（Hong Kong Designers Association）與日本字體設計協會（Japan Typography Association）聯合主辦的「Design '79」香港日本設計展，這次展覽展出了兩地多個平面設計師的優秀作品，可說是香港字體設計和平面設計在國際交流上的重要里程碑（同上：90）。

7.2 開闢「文字水墨畫」

早於一九六九年，靳埭強已經開始探索「新水墨」的可能性，他試圖結合中國藝術文化和西方美學思維，又或將新與舊的視覺元素拼湊在一起，例如將東方水墨畫結合西方的普普藝術（Pop Art）。後來，靳埭強受中國傳統山水畫大師呂壽琨的影響，思考糅合中國傳統水墨與平面設計的可塑性。過去靳埭強一直試圖將新水墨畫融入到他的設計創作之中，同時不斷探索水墨畫與文字的關係，例如將中文書法融入水墨畫之中。到了一九九五年，他終於開創了充滿個人色彩的「文字水墨畫」，當中的作品包括：一九九五年為德國設計雜誌 Novum 所設計的封面、「台灣印象──文字的感情」、二〇〇五年的「山外有山」、二〇一三年的「字有我在」、二〇一四年的「慶祝巴黎」等海報。

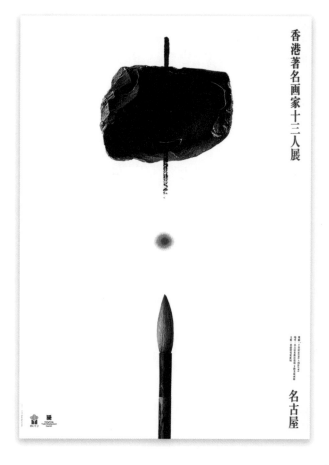

靳埭強受中國傳統山水畫大師呂壽琨的影響，思考糅合中國傳統水墨與平面設計的可塑性。

「香港著名畫家十三人展」海報，一九八九年，靳埭強設計。

香港著名画家十三人展

名古屋

這些新水墨畫強烈地呈現出靳埭強的個人特色，在他的水墨視覺語言運用方面，他利用樸素的現代書法和含蓄的文字意境在純白的畫布上揮灑自如，書法表現的既是文字亦是圖像，水墨的濃淡變奏，筆觸時快時慢，在虛實之間流動著。另外，他的「文字水墨畫」予人漂浮於空氣中的感覺，既抽象又難以捉摸，例如一九七七年的「集一美術設計課程」海報，以及一九九三年為瑞士平面設計雜誌 Graphis 設計的封面，靳埭強利用中國書法的表現手法書寫了拉丁字母「G」字，然後淡淡然放上中國傳統石墨作為「G」字的豎直部分。對於靳埭強這種表現手法，香港中文大學藝術系前主任莫家良指出，在他的現代水墨畫中，可看到中西交融的個人風格，其作品建基於「平面的幾何造型、有機的自然形態、水墨宣紙的暈染、明麗悅目的色彩、豐富細緻的山石肌理等。」（同上：294）

7.3 「沒有容貌」的香港設計特徵

設計歷史學者 Huppatz（2002）指出，靳埭強的虛實中國水墨山水意境，結合西方的理性圖形設計，建構出一種特有的空間布局，這隱含著香港人的身份在東西方主流文化的碰撞之間被邊緣化，成為「浮動身份」（Floating Identity），這一類作品特別在一九八四年《中英聯合聲

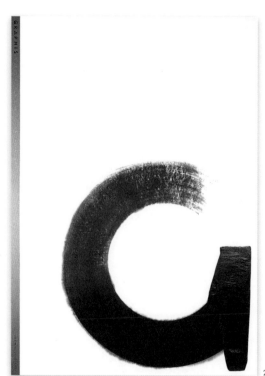

1 | 「WE ARE PMQ」展覽海報，二〇一四年，靳埭強設計。

2 | 瑞士平面設計雜誌 Graphis 封面，一九九三年，靳埭強設計。

明》簽署出現，強烈反映出香港未來的不確定性。另外，

Huppatz 認為，靳埭強的「文字水墨畫」不能單純地被解

讀為東西方融匯的二元論，因為他的設計語言是更複雜，

這可打造出一個具有本地性和全球性，且可被識別的香港

視覺形象；同時，他的作品亦能反映八、九十年代香港人

身份的不確定性。

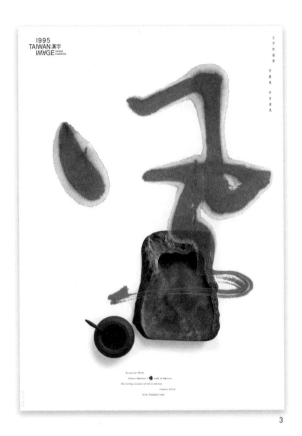

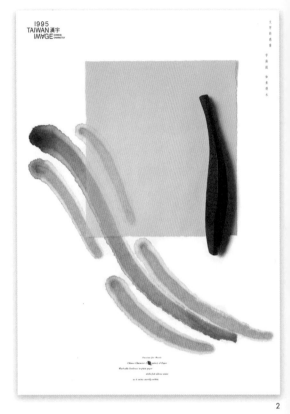

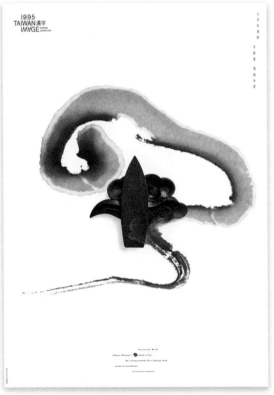

設計歷史學者 Huppatz 認為靳埭強在作品中沒有使用陳詞濫調的帆船，反而運用了硯台、毛筆、石鎮紙等一些不常用的中國符號。他形容靳埭強的畫中所存在的香港設計特徵為「沒有容貌」（Faceless）。

1｜《文字的感情——山》，一九九五年，靳埭強設計。
2｜《文字的感情——水》，同上。
3｜《文字的感情——風》，同上。
4｜《文字的感情——雲》，同上。

Huppatz 認為靳埭強的文字水墨畫中所存在的香港設計特徵並不明顯，他甚至形容為「沒有容貌」（Faceless）可言，當中的原因可能是香港擁有多元的文化身份，但香港人的身份定義卻難以捉摸。據 Huppatz 分析，靳埭強沒有在作品中使用陳詞濫調的視覺語言，例如帆船等，反而運用了硯台、毛筆、石鎮紙、筷子、碗及陳舊的書寫工具等一些不常用的中國符號。Huppatz 利用法國哲學家吉爾·德勒茲（Gilles Deleuze）的擬像論（Simulacrum）來分析這種表現方式，擬像是一種將符號反向推論的過程，即符號不再代表特定事物背後的意思，而脫離和事物的關連，並形成一種抽象狀態，再轉成一種次要的意指機制來達致共鳴的狀態，過程最終顛覆了原先主導機制的符號。所以，在靳埭強的作品中，只能展現出一些既模糊又抽象的中國視覺符號，目的不是讓人想起單一的中國歷史，而是由多重碎片化事件所組成的片段式歷史。這些具有流動性的擬像，沒有固定特有的身份，讓觀者可自由地連繫個人的文化記憶。靳埭強這種使用抽象化中國符號的手法，亦與阿巴斯（Abbas, 1997）所形容的抽象現象一致，他認為歷史文化正處於「消失的當代模式」（The Contemporary Mode of Disappearance），當人對遠久歷史的感受逐漸消失，人對歷史的認知反而會變得開放和有多種可能性。正如靳埭強將中國傳統元素抽象化後，他的作品便更容易融入在包

浩斯的風格之中，他亦可以任意使用歐、美、日的現代主義風格結合中國傳統文化。另外，設計歷史學者黃少儀指出，那些在七十年代已冒起的香港設計師仍然與中國文化有著緊密的連繫，他們並未有建立本土意識及本土文化，因為香港的本土身份是由戰後第一次嬰兒潮開始的。

當時香港成為亞洲經濟四小龍之一，並且擔當連接中國內地與世界各地貿易的重要角色，為本土經濟帶來無限的發展機遇。受惠於強大的經濟動力，設計行業的發展也蓬勃起來。在六、七十年代，湧現了一批設計師如石漢瑞、靳埭強、陳幼堅，後一輩有蔡啟仁、劉小康、又一山人、李永銓和蔡楚堅等。他們在這個劃時代的社會背景下盡情發揮，例如鍾情於東方情懷和喜愛收集古董舊物的陳幼堅，他的 East Meets West 海報設計，以英文「WEST」勾勒出小篆的「東」字。有評論認為，靳埭強與陳幼堅結合中西方元素的方式、理念與石漢瑞迥然不同，而陳幼堅則是透過懷舊美學，將傳統本土意象套用於現代商業設計中（Clark, 2009:16）。不管怎樣，這種多元的視覺文化有助七、八十年代冒起的新晉設計師站穩陣腳。他們屢獲國際設計獎項，在世界設計舞台上嶄露頭角。黃少儀（Wong, 2018）認為，八十年代的香港設計師普遍懂得向本地視覺語言和

《字體與創作：蔡啟仁之基督教作品設計》，一九八八年。作品反映出他對中文字型設計的濃厚興趣與創意。

事物中取材，成功建構出香港的獨特且混雜的設計風格，這早已獲得本地和國際市場關注，並穩佔一席位。她認為香港設計師的優勢就是能運用中國內地、香港和西方的多元視覺元素，而設計出的作品都具有高度流動性和適應性。

六十年代末，香港的輕工業和對外商貿發展剛剛起步，對廣告和商品包裝的設計需求日趨殷切，但由於當時本地正規的設計培訓未能滿足市場急速發展的需要，所以在缺乏相關設計服務下，吸引了一些海外設計師在港提供專業設計服務，石漢瑞便是其中之一。石漢瑞主要提供跨文化設計和企業設計，靳埭強早已認定他是早期香港設計界中數一數二的優秀海外設計師，毋庸置疑，他的設計作品反映了西方現代設計的思維。而在本地接受設計教育的靳埭強，自接觸設計和藝術開始，就對中國傳統美學和中文字體產生了濃厚興趣，在進入設計行業後，他意識到中文字體設計的應用是一個非常重要的課題，這激發他在設計的實踐中不斷學習和研究中文字體設計。與此同時，靳埭強有感香港必須加強本地字體設計培訓，所以願意將自己的學識和經驗傳授給年輕的設計學生。一九七〇年，靳埭強開始在晚上兼任教師，教授「字體基礎」和「字體設

計」。在課程中，他除了會分享個人經驗，還參考一九七三年魏朝宏所撰寫的《文字造形：中西文字設計講座》來編寫自己的字體基礎課程和教學筆記，他現在還保存著昔日珍貴的手寫教學筆記。他認為「學好字體設計，就一定能成為優秀的視覺傳達設計師」（靳埭強，2016:9）。

8 香港設計教育

六、七十年代，大量難民及移民湧入香港，導致本地人口顯著增長；另一方面，也提高了對勞工市場的需求，亦有助本地教育和技術培訓課程發展。值得留意的是，一九五○至一九六○年間，各院校紛紛推出跟技術相關的科目，當中不乏一些與設計相關的學科，直至一九七○年代末，這些學科仍有開設（Siu, 2008:179–184）。另外，為了回應社會經濟轉型，工業中學和學院的規模也相應擴張。

然而縱觀過去的歷史，本地設計的相關課程雖早於一九二○年代初萌芽，但卻與創意和創新扯不上一點關係，所教的也談不上「設計」。這些課程都是以「技術性」為主（Siu, 1994; Turner, 1989）。有關設計與工藝的科目皆被納入「技術性科目」。直至一九七○年代末，這些科目都只有在工業學校開設，例如香港工業專門學院（簡稱「香港工專」），

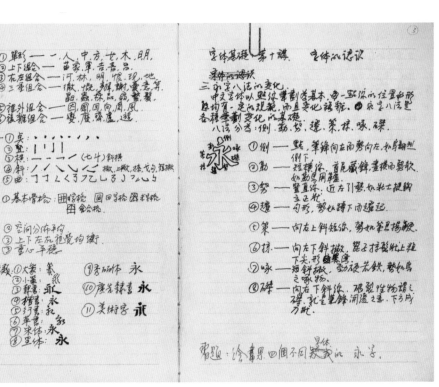

一九七○年，靳埭強開始在晚上兼任教師，親自編寫字體基礎課程和教學筆記，至今仍保存著昔日珍貴的手寫教學筆記。（圖片提供：靳埭強）

香港理工大學前身）。

作者亦曾訪問當時的學生和設計業界人士，他們指出，香港工專的設計課程是配合社會發展需求而設計的，從七十年代開始，香港工專的設計課程由王無邪帶領，他聘請了一群外籍設計老師，並針對當時的設計教育體制作出大幅修改，學生主要學習工藝和美術的基礎技巧，當中包括繪畫、絲印、陶泥、金工和木工等。至於字體設計課程，學生則必須學習基本字體排版，也會學習製作美術字或標題字，例如要求學生以美術字為產品設計商標或設計電影名稱等。

當時社會對設計的概念依然陌生，香港工業正值轉型為「代工生產」(Original Equipment Manufacturer, OEM) 的時期，因此市場對原創設計不太重視，當時的設計師或美術工作者大多簡單地按照歐美國家的設計要求而工作。因要配合當時香港工業化的生產發展模式，為工業市場提供大量設計製作和生產技術人員，所以當時的設計課程大多以實務為主，不倚重創新和原創性。在工業化的市場下，本地生產商為了滿足海外客戶的生產要求，設計系畢業生在實際工作中只能按照海外設計師的設計要求或按產品的生產規定來設計，鮮有機會參與整個設計開發過程。

後來，當競爭變得白熱化的時候，商界亦慢慢意識到香港不應單以產品價格低廉來競爭，而是要建立自身的品牌形象，以「原創品牌生產」(Original Brand Manufacturer, OBM) 和「原創設計生產」(Original Design Manufacturer, ODM) 的策略來提升香港的競爭力。因此商界重新接納並看重設計的價值，漸漸擴闊了設計師的工作範圍。此後，香港工專也加入了跟創新及原創性有關的設計課程，畢業生也紛紛成為商業平面或產品設計師，能夠處理整個創作過程中的各種工序，並能開發自己的原創設計。

9 書法在設計課程的缺席及其影響

香港作為東西文化匯聚之都，設計師能同時掌握中國傳統美學和西方現代設計知識，這正是香港獨特之處。但可惜的是，田邁修在研究中發現，昔日主流的設計學院未有將中國書法納入設計系的必修科目 (Turner, 1990:129)，這反映出中國傳統美學，如書法和水墨等科目在以西方為主流的設計教育下，被拒之門外。事實上，到目前為止，中國書法仍未成為設計主修科目，就連選修科也不在選項中，書法極其量只被看作工餘課程或興趣班。

3

1

4

2

1｜《香港設計學生作品選輯》，一九七六年，香港理工學院設計學系出版。

2｜《78 PolyDesign》，一九七八年，香港理工學院設計學系出版。

3｜《理工設計八〇》，一九八〇年，香港理工學院設計學系出版。

4｜《理工夜班設計八一》，一九八一年，香港理工學院設計學系出版。

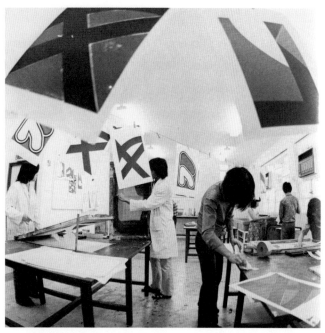

七十年代開始，香港工專（香港理工大學前身）採用包浩斯的教學方針，當時的設計課程由王無邪帶領，並針對當時的設計教育體制作出大幅修改，學生主要學習工藝和美術的基礎技巧。至於字體設計課程，學生則必須學習基本字體排版，以及學習製作美術字或標題字。

當字體設計師掌握了書法的基本概念和知識，便能欣賞各種書法中的美學，例如楷書、行書、碑帖和隸書等，亦可避免寫錯字和對筆畫結構的理解有偏差，並可理解日本漢字和中國漢字之間的分別。香港過去一直受日本文化影響，香港設計也不例外，設計師可以學習日本高水準的設計，但同時日本漢字文化也影響著我們對正統中國漢字的辨析能力。本地學者馮崇裕也發現問題所在，他（Fung, 1990）指，九十年代香港設計受到日本漢字文化影響，在香港的大部分小學，學習書法十分普遍，且是必修科之

無可否認，學習書法是對字體設計有所裨益，掌握書法中正確的書寫方法有助認識字體結構及提升美學欣賞能力。

事實上，書法亦經常被應用在不同類型的設計中，例如排版設計、商標設計、包裝設計、平面設計及廣告設計等。

當然書法運用得宜，可以有助突顯產品視覺的獨特性和趣味性。在這方面，日本的漢字設計更是表表者，甚至可說是一直佔據著領導地位，它既保留了傳統精粹，也展現了現代書法的動感和感染力。而在香港，一些喜愛日本設計的設計師也樂此不疲地跟隨著日本設計師的表現方式。

一，但當到了高中和大學，書法相關的訓練就不再延續，這看似「無關痛癢」，但其實會漸漸削弱下一代對中國漢字，這結構的基本認識，更遑論對書法美學產生興趣。而日本對漢字的教育則不一樣，日本十分鼓勵小學生、年輕人學習漢字書法，甚至經常舉辦大型書法比賽，務求培養年輕人對漢字書法的興趣。

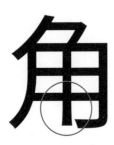

日本漢字　　　　　　　中文漢字

由於昔日大部分的植字機都是日本製造，所以內置的字體都是日本漢字寫法，會造成錯字的尷尬情況。例如日本漢字的「角」字寫法，中間的豎畫是會延伸至底部的（左），但正確中文的「角」字寫法，是不會延伸至底部的（右）。

此外，馮崇裕也提到日本漢字文化是受到中國唐代的書法、文化和藝術所影響，後來才發展出自己的漢字，但不論筆畫、結構，還是意思均不一樣，雖然有些漢字可以互通，但仍與中國的漢字有所分別。香港一直受到日本漢字文化和視覺文化的衝擊，馮崇裕憂慮香港的中文漢字文化會因此被日本漢字文化所蠶食。他的憂慮並不是毫無根據的。他指出，當時香港大部分的電腦植字機都由日本製造，例如森澤（Morisawa Inc.）。而當時香港的大型報業公司，例如《東方日報》、《星島日報》等，大部分都採用日本製造的植字機來處理文字檔案，問題是這些植字機已內置了日本漢字字體，如果稍不留神，就會誤用了日本漢字，而造成錯字的尷尬情況。對此，馮崇裕更有親身經驗，他曾為一間中資銀行設計年報，在覆檢時被客戶發現用錯了漢字，將中文的「角」字錯用了日本漢字，原來正確中文的「角」字的中間豎畫是不會延伸至底部的。最後，他只好將整本年報的「角」字重新修改（同上：274）。自此之後，他便分外留心中文漢字與日本漢字在寫法上的不同，免得再次誤用。當年有些設計師崇拜日本漢字設計，他們未必留意這些看似雞毛蒜皮的錯誤，但在馮崇裕眼中，這對中國的漢字文化有著深遠的影響。

時至今日，這種情況應已得到改善，這是因為多了文字機

10 口語化廣告標題字

七、八十年代消費文化抬頭，香港新一代中產家庭冒起，電視入屋帶來無限消費選擇，大量商品透過廣告推廣促銷，消費者亦透過購買產品，以及其背後的文化符號來建構社會身份。正如本地文化學者馬傑偉（Ma, 2001:117–139）透過分析七、八十年代本地啤酒廣告的品牌形象和背後的符號影像，來解讀消費者的個人品味、社會地位和社會文化身份。

根據香港理工大學設計學院高級專任導師曾錦程指出（郭斯恆，2018）八十年代大型跨國廣告公司的中高層大部分都是外籍人士，創作方向亦以西方概念和文案為主，中文文案只是次要，香港設計師只不過是學習和跟隨他們的創作概念，所以在那年代，香港廣告設計界能獨當一面的本地設計師是寥寥可數的，就只有朱家鼎和施養德等。臨近一九九七年香港回歸時，大部分外籍創作人也逐漸離開，華人設計師和創作人重新被看重，並且得以掌管廣告創作部門，中文文案亦日漸受到重視，廣告宣傳訊息亦圍

廣告設計必須傳達出「一擊即中」和採用熟悉的共同語言作宣傳訊息，以精警的文案和標題令人一見難忘，對產品留下深刻的印象。廣東話作為香港日常用語，也經常在廣告文案中出現，無疑是將廣告訊息變得口語化、更貼地和更人性化。廣告文案口語化的推手之一黃霑，極力支持廣告文案不應用死板、冗長、生硬和僵化的字句，他提倡廣告文案必須口語化、生動，與市民大眾生活息息相關，並且能引起共鳴（蘇藝穎，1997:58）。一般廣告標題字大部分是十多個字不等，八、九十年代就出現令人印象深刻的廣告文案，例如人頭馬（Remy Martin）的「人頭馬一開，好事自然來」和「香港幾好都有」、維他奶的「點止汽水咁簡單」、鐵達時（Solvil et Titus）的「不在乎天長地久，只在乎曾經擁有」；此外，也有十分港式、運用了地道俚語或諺語的廣告文案，例如「有菲士嘅月餅」、「今次大煲」、「有蔘唔怕遲」、「五代同糖」等等。這些中文標題增加了對中文字體多樣化的需求，以便滿足客戶的廣告要求和其旗下品牌的形象定位。

但如何選擇適當的中文字體來配合廣告訊息的語調（Tone and Manner）是一件令人頭痛的事，特別是昔日的知名品

牌，不論是化妝品、飲品、電器、名車名酒、香煙等都以歐美國品牌為主，這些品牌的廣告也是由大型國際廣告公司包辦，他們會監控各地的創作理念和設計風格，務求令品牌在世界各地的訊息和市場定位都一致。

當國際品牌來香港推廣宣傳，必須將它的廣告理念和品牌形象本土化，其中將標語和廣告文案轉為中文是最簡單直接且有效的方法，只要根據品牌的視覺識別指南來選擇適合的中文字體便可，但八、九十年代的中文字體選擇實在有限，普遍是楷書、黑體、宋體和一些有特色的美術字等。正如前文提及，中文字體有限的其中一個原因，是設計師只能使用凸版印刷機附送的中文字體，但這些中文字體是專門設計給使用易於閱讀的內文字的，使用這些平凡的字體根本無助突顯充滿個性的產品、廣告和品牌形象。因此，設計師會按照產品和商標指南來特別設計專屬的中文字體，以配合整體品牌形象，以往許多廣告公司都會聘請全職字體設計師或外聘書法家專賣手寫中文廣告標題字或美術字（Steiner, 2021）。

另外，在個人電腦還未普及時，要製作一些有特別視覺效果的廣告標題字，除了靠設計師手寫或繪畫之外，設計公司也會購買由照相植字公司（Phototypesetting）提供不同

類型的中文字樣和美術字。在八、九十年代，許多香港照相植字公司會印製一本印滿不同中文字樣和美術字範例的小冊子或精裝本供設計師參考。設計師只要根據植字公司所提供的範例，選擇特定字樣或美術字的視覺效果，例如三維立體、斜體、變形、透視等，植字公司便會透過照相植字機輸出指定的標題字，再利用變形鏡的光學效果將字拉長或壓扁，製作出特別的效果以配合設計師的要求，之後植字公司會沖印出黑白感光紙（Bromide Paper），即行內俗稱的「咪紙」；最後，設計師會用「咪紙」來做正稿排版製作。

鍾錦榮的《平面設計手冊》裡面包涵基本中文字體設計知識，在資源匱乏下，對八、九十年代的設計學生來說是相當重要的知識來源。

（page 364）

有變中文字體，願意和你分享幾項設計運用

（一）編排性：
是排字設計之觀念：一編文稿安排在畫面上，要注意圖形比例與字數級別協調，字距行間疏密，段句分段明確，排字格式新穎，達至悅讀流暢構造美觀效果。

（二）裝飾性：
是字歐造形觀念：分兩類。（1）標題字款設計著重字體形態變化和吸引觸目效果，由於圖形與筆劃結構可較花巧和粗壯，（2）內文字款設計：較重於字歐的清晰秀雅，排列時字體深淺均衡，整齊協調。

（三）形象性：
是字體元素圖象化的觀念：從文字的部份空間配入圖象。引起視覺情感、圖象可由圖案性元素，攝影性元素，掉圖性元素及抽象性的元素構成。使用時，特別要注意文字之可讀性及圖象性格與字款是否配合。

（四）意義性：
是文字意象化的觀念：把握將文字深入的含意，通過最貼切方法將文字之意義加強和突出，這方式最好不以形象配合，純以文字手之筆劃空間或超首格構件靈巧的變化。又以生活中媒體加以運寓意之介入，構成級妙的表現，例「風」字的運用：只將「風」字某筆劃作小部份之散落，便能從視覺直驗中感覺出風的特殊意義。

中文字體應用範圍應沒有限制，如海報、標誌、書刊、架列、包裝等。已有不少運用了中文字體為主要元素的作品。至於水準如何，要視乎設計者之修養心得及運用方法是否合當西有所分別。俗話：同業們：讓我們共同努力，把中文字體推到更深入更廣大之用途上。

中文字體設計　　　蔡啟仁

「文字」：是人類得此溝通之視覺言語，歷史見證人、文化學術之傳遞者，在漫長歲月中，扮當著傳播功能上的重要使命。

「字體」：是文字精神造形化，處處顯出及加強文字魅力。

「設計」：是透過美學元素，設計者的觀念，融合代科技功能緒合，創造出美度建設性，應用在各不同之需要用途。

綜觀上述三點，不難領悟字體設計對演牌。
（一）、字體應有傳遞實用功能。
（二）、字體要有視覺美觀吸引。
（三）、字體應有適合時代的應用方式。

（page 365）

書法代表著人格又文
字就具有其尊嚴等想
一直留存於印刷物裡
而藉做為記錄工傳下
來即指化需承且曾經
支持能够續繼在設的
二三四五六七八九十

構原理和之累積它必
然連結成熟意義遠景
同時味歷史亦始可展
開進步性我覺了新體
出現是否那該種象徵
事情迫使對些業已變
二三四五六七八九十

（page 282）

文字的大小與字距

版　版版　版版　版版版

版 版版 版版 版版版 版版版版

黑體　宋體
黑體　宋體

字的大小——級Q

字距問題——齒H

行間齒數——齒H

行間送齒
送齒數
空送齒

大小字體的指定是以Q或級代表
行距的指定是用送齒數或空齒數
空一個字的代用符號是□或用#

（page 283）

文字的變形

縮字時，使用變形鏡頭，可以把文字拉長，拉平。縮橫10%、20%、30%、40%的變形率。

中英文變形換算表

級數	P	變形1號	變形2號	變形3號	變形4號
7	5	8	9	10	11
8	5.7	9	10	11	12
9	6	10	11	12	13
10	7	11	12	13	14
11	7.5	12	13	14	15
12	8	13	14	15	16

攝影植字機

正號	攝影植字機 變形1號	變形2號	變形3號	變形4號
平體	攝影植字機	攝影植字機	攝影植字機	攝影植字機
長體	攝影植字機	攝影植字機	攝影植字機	攝影植字機
左長斜體15	攝影植字機	攝影植字機	攝影植字機	攝影植字機
右長斜體15	攝影植字機	攝影植字機	攝影植字機	攝影植字機
左斜體30	攝影植字機	攝影植字機	攝影植字機	攝影植字機
右斜體30	攝影植字機	攝影植字機	攝影植字機	攝影植字機
左正體	攝影植字機	攝影植字機	攝影植字機	攝影植字機
右正體	攝影植字機	攝影植字機	攝影植字機	攝影植字機
左平斜體30	攝影植字機	攝影植字機	攝影植字機	攝影植字機
右平斜體30	攝影植字機	攝影植字機	攝影植字機	攝影植字機
左平斜體15	攝影植字機	攝影植字機	攝影植字機	攝影植字機
右平斜體15	攝影植字機	攝影植字機	攝影植字機	攝影植字機

關於中文字樣特別視覺造型的製作，作者也也訪問了威仕系統有限公司創辦人鍾錦榮，他亦是《平面設計手冊》（The Graphicat）（俗稱「貓書」）的作者。鍾錦榮曾在觀塘工業學院修讀照相製版課程，也學過攝影等技術，這些經驗幫助他解決字款造型和印刷上的種種問題。他憶述，在八十年代未有電腦的時候，若要設計一個簡單的圖形，例如將一組直線圖案變成弧形圖案，可能要花二至四天才能完成，對當時的設計師來說，是一件苦不堪言的工作。但由於鍾錦榮擁有豐富的照相製版經驗，所以他希望透過光學的方法來縮短製作時間，他發現只要利用一個圓形菱鏡配合攝影技術，就可以輕易地將一組直線圖案在幾秒間變成弧形圖案。

另外，他亦分享了另一件難忘的事，就是為滙豐銀行製作廣告，他記得當年設計師古正言給了他一個排版設計的要求，希望廣告中的中文字可以以《星球大戰》開場時的透視效果出現。他想了一會兒，決定利用一部當時被稱為「座式攝影機」（View Camera）的四乘五相機，通過「拗背」的光學原理，即是通過調較角度，將平面文字變得具有透視效果。這個方法讓設計師不用花太多時間手繪製造出不同字體的視覺效果。

隨著電腦和互聯網逐漸普及，PostScript 和 TrueType 等軟件改變了整個中文字體設計的商業模式，多間字體設計公司，例如蒙納、方正、文鼎、華康、justfont 等都創造了不同的中文字體，設計師或普通市民可從官網直接購買和下載。由於中文字體的選擇變得多元化，網上購買方便而且價錢合理，植字公司也因此被淘汰。

科技的配合和技術的開放，亦令設計中文字體的門檻變得比以前更低。以往設計一套中文字體，只有大型字體設計公司才能做到，而現在新一代的字體設計師可以透過科技和字體軟件的協助，以個人力量做出常用的三千至七千個中文字，相信未來的中文字體類型和款式，也會因著科技的進步，而讓字體設計師創作更多的可能性。

11 香港中文字體設計熱潮

過去香港有關中文字體設計的活動可說是寥寥可數，相關新聞報導更是少之又少。另外，由香港人出版有關中文字體設計的書籍也不多，例如有靳埭強於二〇一六年出版的《字體設計100+1》、廖潔連於二〇〇九年出版的《一九四九年後中國字體設計人：一字一生》，還有討論文章如莫景輝於一九九七年所寫的《香港中文字體設計的初探》。

關於中文字體相關的設計書籍大部分由大陸和台灣出版，內容從宏觀的漢字歷史發展為出發點，鮮有著墨於香港字體設計歷史發展。

香港在過去的七、八年間，掀起了一陣中文字體設計熱，坊間有一些未正式接受過字體設計訓練的人，也開始對字體設計產生興趣，他們以香港社會文化背景來創作中文字體，這種文化現象實在值得考究和關注。回望歷史的軌跡，這種現象是有跡可尋的，就有關這方面我作了初步的分析：首先，這跟早期的教育工作者向大眾推廣中文字體教學並將之普及化有關。當中不得不提的是香港理工大學設計學院前助理教授譚智恒（現為香港知專設計學院傳意設計學系主任暨傳意設計研究中心總監）。他早年舉辦多場有關中文字體設計與文化的講座和工作坊，例如二〇一一年的「Same/Difference: Multilingual Typography Symposium」、二〇一二年由國際文字設計協會（Association Typographique Internationale, ATypI）首次來港舉辦的多場字體工作坊和講座、二〇一八年的「本地薑——字體＋文字設計論壇」等等。二〇二〇年，譚智恒和著名字體設計師柯熾堅受香港版畫工作室邀請參與「字裡圖間——香港印藝傳奇」大型展覽，介紹字體設計和「香港字」的發展歷史；此外，他於二〇二二年參與 PMQ 元創方的 deTour「有（冇）用設計節」（ "Use (fu) less" Design Festival）的「Typeleven」展覽；除此之外，譚智恒連同幾位本港設計師組成了香港第一個字體設計組織「梯級」（Typeclub），並於二〇二二年舉辦「見字——」展覽。

在上海街的香港活字館定期開辦展覽和工作坊，讓大眾市民可以近距離接觸中文鉛字粒和昔日的活版印刷技術。

當然，也有其他學術機構或設計師舉辦了相關的展覽和講座，例如香港理工大學設計學院信息設計研究室於二〇一七年舉辦「字城」展覽、二〇一八年舉辦講座「招牌·北魏·文化風景」。另外，本地著名設計師劉小康於二〇二二年策展的「字由人——漢字創意集」展覽、藝術家兼藝評人阿三於二〇二三年策展「漢字城韻」展覽，書法中的詩舞畫樂」展覽等。參與推廣的還有一些民間團體，例如長春社文化古蹟資源中心於二〇一七年出版了《城市海——香港城市景觀研究》；香港活字館在上海街開辦展覽和工作室，讓香港人可以近距離參觀昔日的活版印刷機和中文鉛字粒，此組織也曾發起「香港字」重鑄計劃；另外，在出版界有香港著名小說家董啟章以「香港字」為歷史背景寫了長篇小說《香港字：遲到一百五十年的情書》、陳濬人與徐巧詩的《香港北魏真書》、李健明的《你看港街招牌》、邱益彰的《香港道路探索——路牌標誌×交通設計》、麥錦生的《搭紅Van——從水牌說起：小巴的流金歲月》和郭斯恆的《字型城市：香港造字匠》等等，這些都增加了年輕設計師或公眾對中文字體設計和應用的興趣和認識。

第二方面，香港字體設計的升溫相信跟網上眾籌（Crowdfunding）的出現有著莫大關連。設計一套幾萬字

的中文字體需要大量人力資源，也必須要有足夠的支持者（Backers）向字體設計者提供資金來確保項目的運作。如果網上眾籌成功，字體設計師便可無後顧之憂地開發新字體，這無疑是一種鼓勵。事實上，香港近幾年成功眾籌的例子比比皆是，甚至大多數眾籌都遠超預期的集資金額。但值得注意的地方，當中的支持者除了香港人外，還有台灣、大陸和世界各地華人，甚至外籍人士，他們因著對香港的情懷和文化，而用資金支持，打破了以往大型字體設計公司壟斷字體開發的局面。

第三方面，是科技讓新一代字體設計師更容易完成中文字體設計。昔日設計一套中文字體需要由五至十人不等的專業設計師分工處理。若要完成整套字體，所花的時間可能要一至兩年以上。但有了專業的字體設計軟件，就可以大大省卻人手和縮減製作時間。現在市面上已經有不同類型的字體設計軟件，例如 Glyphs，讓新手可以更容易、更方便地掌握字體的結構和美學；此外，比較專業的 FontLab，它有更高的準繩度，設計師可更有彈性和更快捷地設計出高質素的中文字體。

第四方面，亦是最重要的原因，是新一代年輕設計師更重視本土設計和文化，特別是經過了二〇〇六年皇后碼頭的本土保育運動，令年輕人思考本土意識對香港設計的重要性。這可能源於年輕一代對上一代的獅子山精神文化已感到疏離，反之他們更關心眼前的社會現況，例如消失中的舊社區和街道文化，這些都驅使年輕設計師投放時間發掘更多本土文化，中文字體設計就是在這種社會背景下得到重視。

年輕設計師嘗試開闢新的設計方向，重新發掘本土字體設計的吸引力，例如監獄體、李漢港楷、爆北魏體、勁揪體等等。除此之外，他們也不甘於跟隨上一代的做事方法，寧願透過學習新科技打開更遼闊的國際視野，讓自己能更有彈性地創作和找尋文化本位，讓香港中文字體設計更具獨特性。

香港經歷多次社會運動和漫長的疫情時期，年輕設計師更加珍惜和加倍關注本土文化，願意捍衛自身的文化價值。他們敢於利用自己的專業，特別是視覺傳達，為本土文化出力。這有助培養更強烈的公民意識，也有助增強香港人對自我身份的肯定，以及對這座城市的歸屬感。當然，以上這些個人看法仍有待日後逐一驗證。

12 小結

本章嘗試將香港字體設計的歷史簡單勾勒出來，當中的資料未能全面涵蓋歷史，甚或有所遺漏，但仍希望能讓讀者對香港的字體設計發展有基本的了解，亦希望讀者能夠不吝嗇地分享想法，大家共同記錄香港中文字體的這段熱鬧時期。至於這股熱潮是曇花一現，還是已經形成了一股新的推動力，我們就拭目以待。

下一章將會介紹八位香港字體設計師，當中會談到他們的成長背景、喜歡造字的原因、對設計美學的追求，以及造字背後的想法，希望讀者在加深認識之後，會更支持香港的中文字體設計師及其作品。

綜藝體

ZONGYI TI

郭炳權

CH. 1

KENNETH
KWOK PING KUEN

1

從寫揮春到字體設計

郭炳權於一九四六年在香港出生，這年剛好是重光後的第一年，香港百業蕭條。在他的印象中，一般市民大眾的生活十分艱苦。「我記得在五、六十年代，一斤米兩毫，魚蛋粉和雲吞麵也是兩毫，我經過魚蛋粉檔聞到味道很想吃，但沒有錢。當時的生活很艱苦，我家住中環，若要去銅鑼灣，哪有錢坐車？坐電車也要一毫，沒有錢坐，要步行去。」郭炳權的爸爸是一位廚師，由於當時的薪金不多，生活十分窮困，他的爸爸每天在餐廳撿一大袋麵包邊和麵包頭拿回家，為求溫飽，郭炳權每餐就是吃這些麵包頭和糖水，這也是戰後香港市民的生活寫照。

根據郭炳權憶述，在日本佔領香港期間，日本人俘虜了他爸爸，強迫他在淺水灣酒店的西廚部為日本人煮中餐。一九四五年日本投降，英國恢復對香港的殖民管治，他爸爸便轉去學習煮西餐。後來，他爸爸在香港會所（The Hong Kong Club）做廚師負責煮西餐，這是一間私人高級西餐廳，只招待會員，當年港督麥理浩爵士（Sir Crawford Murray MacLehose）也是常客。因為他爸爸煮得一手好西餐，尤其是羅宋湯和雞卷湯，就連港督麥理浩爵士也指定要他爸爸來煲湯，「當時我爸爸開始有一點名氣，很多人慕名而來。但由於爸爸好賭，欠下高利貸，最終一貧如洗，也沒有錢可以拿回家。當時我們的家境貧困，可以說衣食住行也有問題。」

郭炳權自幼對書法有濃厚的興趣，由九歲開始，他與中文字便結下了不解之緣。小時候他獲贈一本王羲之的字帖，於是他便照著字帖在紙皮上臨摹，自此他就存有一種強烈的信念，認為身為中國人就應該要熟悉中國書法。「寫字需要買紙，我會去撿一些廢紙來練習，其實我在臨摹的時候，也不知道自己將來能否賺到錢，我當時只想開一個小檔口，替人寫信、寫揮春，因為當時香港有很多這類檔口，記得有個老前輩專為人寫揮春、寫信，很多人排隊，生意很好。寫一封信收兩毫、一毫，一天便可以賺到幾元。我希望將來可以開檔賺錢幫補家計，所以我一有空閒便會練習書法。」那時候，郭炳權從未想過要踏足中文字體設計，也沒有這個概念。之後，郭炳權在香港半山區的中華中學就讀，那是一間左派的學校。每天家人只給他一毫零用錢，只足夠郭炳權吃早餐和午餐，「一毫如何吃？當時五分錢一個菠蘿包，於是我用了一毫買兩個菠蘿包，一個作早餐，一個作午餐；夜晚回家後，才會有一餐比較好的晚飯，當時的生活就是這樣艱苦。」

1.1 從高潔對字體設計產生興趣

一九六九年郭炳權中學畢業，學校推薦他到中國銀行工作，當時每月薪金大約是二百五十元，但他沒有興趣，便推卻了。「我希望自己開一個檔口做老闆。所以當學校給我介紹銀行的工作，即使有二百多元，我也不做。家人當然強烈反對，但我寧願去做月薪六十元的廣告公司學徒。我跟媽媽解釋，做廣告設計的前景比做銀行更好，日後還可以開廣告公司做老闆，但我做銀行就永遠開不到銀行。後來，媽媽開始明白，便再沒有怨言；還說，你想學什麼就學什麼吧。」當時我委託朋友介紹，在帝國廣告公司（Imperial Advertising Agency）做學徒，這間廣告公司很出名，我記得當時的廣告客戶有樂聲牌電飯煲，還有日本航空，我能在這間廣告公司工作十分開心。」

當年郭炳權日間工作，晚上修讀設計課程。他在帝國廣告公司的薪金只有六十元，而夜校的學費也是六十元，一個月的薪金剛好足夠交學費。郭炳權記得當時半工讀十分艱苦，下班後他從中環碼頭坐汽車渡輪到佐敦上課。由於他的薪金全都拿去交學費，所以交通費就要由媽媽支付。他辛苦也要堅持學習廣告及字體設計。「到香港美術專科學校修讀美術設計課程，是經朋友介紹的，當時的校長是陳海鷹。我記得入讀時，陳海鷹校長跟我說過一番話：『我知道你畫國畫和水彩很厲害，但你不要再畫了，跟我學廣告設計吧！我會教你寫廣告字。』當時所有廣告字都是手繪的，

這是六十年代郭炳權在學生時期的作品，從中可見他對中文字結構的細膩。

要使用鴨嘴筆、雲尺、三角尺、毛筆等工具。自此，陳海鷹校長開始從基本的廣告設計去訓練我的手藝。」

郭炳權十分有興趣學廣告設計，他記得有一次陳海鷹校長給學生們一支高潔牙膏，要求學生設計一個廣告，讓消費者更認識這款牙膏。陳海鷹校長在課堂上展示了一個牙膏樣板，郭炳權只好先記著牙膏的外貌與特色，「我回家後，就去想高潔牙膏的廣告。當時要使用黑白線條畫去表達，因為印刷是沒有彩色的。我製作了很多黑白圖片，並手寫了一些廣告字。回校時，有些導師說這些字寫得不美，又不斷教導我，讓我繼續改良進步。自此我便開始對中文字體和廣告標題字產生濃厚興趣。」

一個中文字值兩斤白米

郭炳權在帝國廣告公司做學徒時只有二十三歲,他在廣告公司所吸收的並不是西方主流的視覺美學,因為當時公司並非由外籍設計師作主導,而是日本設計師。因為公司的主要客戶是很多航空公司的大型機構,「當時日本的設計水平已很高,他們帶來很多日本的設計精粹,包括字體和平面設計。我比較留意日本人的設計風格,希望從中學習到他們的設計美學,其實很多日本的事物對我的影響也很大。」

由於不少客人不喜歡植字機做出來的中文字千篇一律,所以郭炳權需要手繪很多廣告標題字,「初時我什麼都不懂,但我會虛心學習。在廣告公司裡,有一些擅長手寫字的師傅,我便跟著他們學寫廣告字,例如有位叫湯偉的老師,他的『間字』最屬害;另一位叫陳天禹的,是『間字』和寫字的高手;另外一位老師傅叫黃朝棟的,他『間字』也很了得。我就是跟從這三位老師傅學習『間字』。

> **對於「間字」,我早已打好了扎實的基礎。**

在六十年代,基本字體有宋體、黑體和楷體,但這些字欠缺新意和個性。廣告是要為產品創造個性,有助突顯產品品牌視覺一致性,使用專用的廣告標題字在當年有價有市,「我喜歡間『剛黑體』,我記得間一個字收五毫,當時香港兩毫一斤白米,即我間一個字已有兩斤白米,很開心。只需要一個晚上,我就可以間二、三十個字,賺到十多元『外快』。從那時開始,我知道字體設計可以為我帶來額外的收入,我便拚命的去『間字』,做到兩、三時才睡覺,第二天早上八時便上班。因為操練得多,我才有今天的成就。對於『間字』,我早已打好了扎實的基礎。」

我不停練習,從白天上班學習至晚上回家自己挑燈夜戰,為什麼要挑燈?因為我們的『包租婆』規定十時後不准用電,就算用電也只可用『五火電』(五度電),你說五火電如何照明?當然難以看到東西。於是我叫媽媽放兩盞煤油燈,十時後就把它開著,然後拿著雲尺、圓圈板、鴨嘴筆、圓規等工具『間字』,不停地練習。現在回想,那時真的是『苦學』。」

佛蓮娜
高級時裝禮服
歡迎選購

祥利餅店
馳名西式蛋糕
出爐蛋撻

飛馬牌電芯
長久耐用

日本東芝
電雪櫃
慳電耐用
款色新穎

樂聲牌
電飯煲
香港銷量第一

駱駝牌香煙
濃郁香醇
高級享受

飛利浦
原子粒收音機

早於六十年代，郭炳權已參與多個著名品牌廣告製作，並負責手寫不同字款的廣告標題字，例如「樂聲牌」的粗綜藝體、「駱駝牌香煙」的扁剛黑體、「東芝」的扁粗宋體、「佛蓮娜」的中宋斜體。

蓮香茶樓
中秋月餅
遠近馳名

1

龍誠鎮湖澤觀光 2

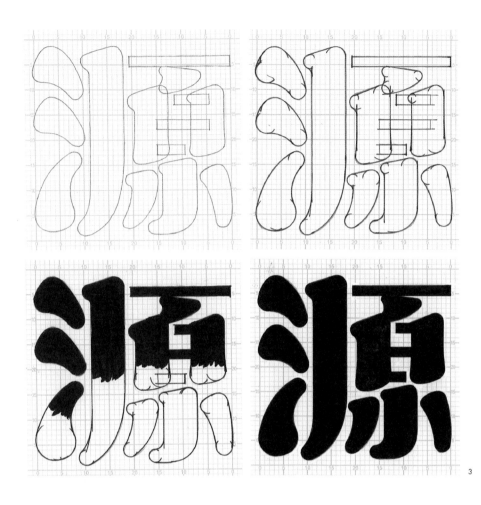

3

4

1.3 從月薪六十到八千元的「鐵牛」

郭炳權在帝國廣告公司做了兩年多後，便轉到幸運廣告公司（Fortune（Far East）Advertising Agency）工作。這是一間跨國公司，專做國泰航空公司的廣告，當年陳幼堅也曾經在這裡工作。由於郭炳權手寫標題字了得，國泰航空公司需要他來手寫所有廣告字。當時在帝國廣告公司的薪金已由六十元加至三百元，比中國銀行的薪金還要高，但幸運廣告公司以一千五百元高薪挖角，「我毫不猶疑地就答應了，由三百元跳升至一千五百元，是五倍薪金。我在新公司主力做國泰航空公司的手寫字，我的手寫標題字技巧突飛猛進。我在那裡工作了大約四年，由設計師升職至美術主任，薪金更升至八千元。後來，我還可以參與國泰航空公司每年一次的全球廣告計劃，跟菲律賓、澳洲、紐西蘭和英國等地的人一同負責活動的安排和整體的宣傳計劃。」

國泰航空公司手寫廣告字，讓郭炳權留下了無數的難忘回憶。他憶述，當時國泰航空公司為了發展香港的航空業務，開通了多條航線，例如由香港往返加拿大、美國、東南亞、日本等，為此國泰需要在短時間內製作大量的宣傳廣告。那時國泰只給予郭炳權需要在六日時間內完成所有的手寫廣告時拼出來的。」

告標題字和內文字，並有特定的手寫字形要求，他們要求以形態接近北魏體的「雞腳字」作標題字，以及用「湯偉體」（亦稱「釘頭字」）作內文字，這些字都需要用毛筆書寫。而在每張廣告稿下面，郭炳權須印上線格以保持文字整齊，之後才可寫上「釘頭字」。他說，寫字時不能出錯，否則就需要剪貼另一塊字補上，所以寫字時要非常集中。

郭炳權為了要長時間工作，他準備了一張摺床放在公司。當時他每天只在公司睡一至兩小時，其餘二十二小時不停工作，「我不單要手寫廣告標題字，還要手寫內文字，真的很辛苦。我工作六天只睡了十二小時，之後回家在巴士站等巴士時，不自覺地靠著巴士站睡著了，並睡得好像死了似的，有途人見狀報警，救護車和警察也來了，立即送我到瑪麗醫院檢查，後來我對他們說，我只是太累睡著了。他們見我沒事，便用警車送我回家，媽媽見到警察送我回來也被嚇傻了。」縱使老闆給他一個星期休息，但郭炳權還是休息了一天後便回到公司上班。當年他只有九十六磅，身形瘦削得像鋼條般，公司同事稱他「鐵牛」，「我工作真的很起勁，不怕辛苦，就算在今天，很多年輕人也不及當年的我。我有今天的成就，是年輕

日本航空
毎天三班飛漢城

日本航空公司新增毎天三班飛漢城，全部採用最新波音客機，舒適快捷，機上精美膳食，慇勤服務。

聲寶牌收音錄音機，欵式新穎耐用，多種顏色任擇，各欵型號均保用一年或十八個月，豪華型兼送旅行袋，多買多送，請移玉各大電器行查詢。

1 | 「雞腳體」是由香港書法家陳天禹先生創造的，他也是香港國泰廣告公司（香港第一）的設計主任，郭炳權曾跟他學習雞腳體達三年之久。當時所有廣告的標題字（上）、內文細字（下）必須用手繪來表達，而雞腳體是最為熱門的手寫廣告字款之一。

2 | 「釘頭字」是在六十年代由香港華商廣告公司的美術主任湯偉創造的，所以亦稱「湯偉體」，郭炳權當時也曾跟他學習釘頭字。由於在香港只有湯偉和郭炳權兩人最擅長手寫這款內文細字，所以有許多廣告公司也找他們寫釘頭字。

郭炳權只有二十多歲已升至美術主任，他主力做國泰航空公司的手寫字，當年陳幼堅也曾在幸運廣告公司與他共事。

1.4 中國人要做自己的中文字

六、七十年代，字體設計在香港並不盛行，很多廣告及平面設計公司均倚賴植字公司所提供的中文字，但這些從照相排版機印出來的中文字，其實大多由日本製造和設計的，字體的筆畫結構均為日本寫法。很多客人不喜歡日本的寫法，「就是因為這個原因，導致我不得不設計出自己的字體。我認為中國人應該做自己的中文字。所以我在一九七三年放棄了八千元高薪，只決心做一件事，就是獨立製作中文字體。當時連『方正』、『華康』、『蒙納』也還未出現，我真的是孤軍作戰。在字體設計上，不可以單單讓日本人主導市場，無論如何我也要為中國設計自己的中文字，當時我就是這樣想的。」自郭炳權離職成立自己的字體公司後，便有來自世界各地的廣告公司找他做標題字，當時收費已是二十元一個中文字，如果一句標題有十個字，收費便是二百元了。

我是第一位成立公司專門製作中文標題字的人。我深信將來字體設計必會大行其道。

成立字體創作中心

當時郭炳權希望憑一己之力製作中文字體，但他深知單靠一個人的力量是沒有可能做到的，慶幸郭炳權曾在大一藝術設計學院教中文字體設計，有一批曾跟他學習的畢業生；之後，他連同一些志同道合的設計畢業生在中環利源西街成立了「字體創作中心」（Creative Calligraphy Centre，行內稱 CCC），專門做中文標題字。「我是第一位成立公司專門製作中文標題字的人。公司開始時，生意只有一千

當時大部分的照相排版機的中文字都是由日本製造，所以筆畫結構均為日本寫法，這引致很多本地客戶不滿，例如三點水的繞絲邊（糹）是中文寫法（左），而一豎左右兩點的（糸）是日本寫法（右）。

CCC
Creative Calligraphy Centre

郭炳權連同一些志同道合的朋友在中環利源西街成立了「字體創作中心」（Creative Calligraphy Centre），專門做中文標題字和字體設計。

多元收入，我老婆有怨言，因為第二個兒子剛出生，她說八千多元的工作不去做，寧願拿一千多元的收入，相差那麼大如何養家？但我也想不了那麼多，我深信將來字體設計必會大行其道。但我媽媽十分認同我的決定，她說：『阿權，我支持你，如果你不夠錢，我可以將我層樓按給銀行，貸款給你開公司。』結果媽媽真的將樓按了，到貸款用完了，生意仍然欠佳，在沒辦法之下，唯有再問人借錢繼續拚下去，慶幸公司之後開始慢慢上軌道。」

郭炳權的公司早期主要接國泰的廣告工作為主，但為了增加收入，也會接其他大型機構的年報排版工作，「當時我很幸運，有朋友介紹了一家美國公司 Philip Morris 給我，這是一間很大的煙草公司，萬寶路香煙就是它旗下品牌之一。我曾參與設計他們的年報，也為他們設計內部用的演講報告文件等，就是這些設計工作，讓我每個月有一大筆錢來維持公司的運作，我真的很幸運。」

七十年代，外國品牌若要在香港做推廣必須要有中文名，以吸引本地消費者，例如 National 的中文是「樂聲牌」、「Coca-Cola」的中文是「可口可樂」、「Marlboro」的中文是「萬寶路」等。這些品牌都會有專用的中文標題和品牌的字，以配合品牌形象。「他們要我做專用於中文標題和品牌的字，也要求我寫一些內文字。而市場上，就只有我一家能夠提供設計中文標題字的服務。另外，其他國家例如美國、加拿大、馬來西亞、新加坡等地的廣告公司，也會來買我的標題字。那時我的收費是二十元一個字，很厲害！很貴！但他們沒有辦法，因為除了我，沒有其他人能做到。」

MARKS & SPENCER

馬 莎

國泰航空有限公司

法國馬爹利干邑

陽光

東東雲吞麵
密食當三餐

皇室戲院　　　得力素

北海道の物産展　　法國金伯爵拔蘭地

瑞士
美納格表

中銀信用卡

七十年代以來，外國品牌若要在香港做推廣必須要有中文名，以配合品牌形象並吸引本地消費
者。郭炳權與團隊也參與為國際品牌做專用中文標題，也有為本地商品設計商標字。

一九七三至一九七九年，郭炳權跟日本著名的字體公司「株式會社寫研」合作，可說是香港和日本字體公司合作的第一人。據郭炳權所述，起初寫研主要要求郭炳權做標題字，因為當時很多日本的商業機構需要標題字。寫研會先將字以傳真方式傳給郭炳權，郭炳權做完標題字後，會速遞給他們。寫研一直很欣賞郭炳權的標題字，後來知道郭炳權成立了字體創作中心，亦知道這是當時亞洲唯一一間可以做中文字體的公司，當時寫研的社長石井裕子便誠意邀請郭炳權和寫研合作，為他們製作字體。

後來有一天，寫研突然透過駐香港的日本領事館通知郭炳權會來拜訪，郭炳權知道後有點受寵若驚，「寫研社長石井裕子帶著六、七個重要成員來到公司，由於我的公司很小，坐不了太多人，我便拿了一些椅子坐在門口跟他們開會，他們說不介意，並對我說要跟我合作，希望每年有四十萬字給我們做。從八十年代開始，直至二〇〇〇年，二十年來我們與寫研合作無間，當時寫研給我人民幣六十五元一個字，雖然當年港幣一百元能換人民幣一百五十元，但在八十年代來說，這個價錢已經十分厲害。」據郭炳權說，當時寫研的字體在日本的市場佔

有率為百分之六十五。此後，寫研的設計師和團隊每次從日本飛來香港，都會特意帶來禮物，例如北海道螃蟹、優質蘋果及提子等。

七千人做四款字體

回憶過去二十年與寫研的合作，郭炳權說：「寫研招聘的全都是大學生，作為日本最頂級的字體公司，入職的大學生一定是藝術系畢業，而且成績優秀，他們入職的薪金非常高。在八十年代，寫研可以給予高達港幣四萬元的薪

一九七三至一九七九年，郭炳權跟日本著名的字體公司「株式會社寫研」合作，可說是香港和日本字體公司合作的第一人。圖中郭炳權（中）與日本「寫研」總經理（左）與社長石井裕子的秘書（右）拍照留念。

金，真的很厲害！當時寫研有七千多名員工。另外，寫研的社長在日本財富榜排名一百八十六，是屬於超級有錢人，在東京對出有一個小島，是屬於他所擁有的。你知道東京的地皮有多貴，那你可以想像他的財產有多少。」

寫研有七千多名員工，但一年只生產四款字體，一款字體有約一萬三千五百個字，七千多人每年只生產五至六萬字。郭炳權計算過，其成本價要一百八十元一個字。當然這是因為他們願意花更長時間，去設計和生產出最完美的字體。郭炳權的公司只有百多人，但要一年生產四十萬字，即一個月要生產三至四萬字，所以郭炳權與團隊產出的字體必須要快、準、美。「當時寫研只給我們人民幣六十五元一個字，比他們自家出產便宜了三倍，但我們的質量和速度要高於他們十多倍。有一次我到日本寫研，社長邀請我上台，然後他向設計師們說：『這是郭老師，他的能力超越你們很多倍，你們要多多向他學習。郭老師相當厲害，我們全靠郭老師的團隊支援，所以郭老師你不要不做。』當時有很多大學生和高級設計師在場，我聽了這番說話，真的覺得不好意思。日本人造字質量要求很高，過去我們一直得到他們的認同，不知不覺間我們已合作了二十年，實在不容易。」由那時開始，郭炳權才知道他的字體能夠滿足日本人所需，這件事令他感到十分自豪。

造字分工與工序

跟寫研合作造字有特定程序，首先，寫研的設計團隊會從東京飛來香港，親自到字體創作中心講解字體的結構、筆畫特徵、風格和其他需要注意的地方，當郭炳權和團隊全面掌握相關資料後，便會開始按設計指引做出字體的初稿。「通常寫研會給我們幾十個字體設計樣板，我們會先參考樣板的特徵，來設計出一百個不同部首的字種，當然這些字種必須符合寫研的字體風格，我們會檢查鉛筆稿、上線、筆畫部首等，我也會再看。最後，才會寄給寫研的設計團隊檢查，如果一百個字種通過，我們按這些字種再設計出一千個字種。每個中文字各有不同，必須經過無數次的修改，才能設計出一個合規格的字。若一切修改完成，沒有任何問題，我們會再用這一千個字種作為藍本，製作出七千多個字。這就是我們過去二十年的合作模式。」

當字體製作完成後，郭炳權團隊會將七千多個字速遞給寫研。為了讓字稿安全抵達，郭炳權會特別叮囑速遞公司務必安排專人檢收包裹，並要親自遞送至寫研職員手中簽收，這樣他才會安心。因為他曾有過一次慘痛的經歷，「那是一次很深刻的教訓，我們的字稿包裹在珠海船運至

2482 DBSIG

泰

2663 祚

2673 砒

2682 聾

2712 忝

2740 鬤

1

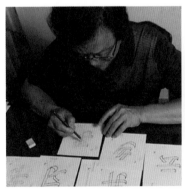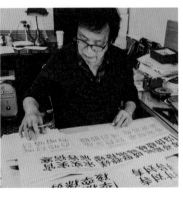

2

1｜在開始設計的時候，寫研會給郭炳權十多個字體設計樣板，郭炳權和團隊會先分析和
了解參考樣板的特徵，才可以設計出一百個不同的字種。

2｜郭炳權每天嚴謹檢測不同字體設計，務求每一個中文字都能達到高品質的水平。

香港時，因運送工人不小心，包裹跌入海中，之後打撈上岸，雖然字稿用了塑膠袋密封，但無可避免地，有一部分的字稿濕了。我們只好把它攤開來，再逐張字稿吹乾，之後再重新包裝寄出。自那次後，我就很害怕。若有任何閃失，我們要重新再做的。」

在全中國以至在海外華人社會中，有哪一個設計師可以參與設計超過六百多萬字？在過去歷史上是沒有可能的事，到目前為止只有我和我的設計團隊可以做到。

自從跟寫研合作後，郭炳權與設計團隊的工作量也日漸增加。人手與工作空間也必須相對增加。香港的辦公空間早已不勝負荷，公司索性搬到珠海，辦公室佔用全層，面積約一萬多呎，高峰期更有三百多名員工。「最初公司只有我一個人，後來有三百多個員工」；到了今天，公司仍維持一百六十至一百八十人左右。」

由八十年代至二〇〇〇年，郭炳權與寫研合作無間，大家建立了互信的合作夥伴關係。「在這二十年裡，寫研給我們做的字，在印象中總數超過六百多萬字。試想在全中國以至在海外華人社會中，有哪一個設計師可以參與設計超過六百多萬字？在過去歷史上是沒有可能的事，到目前為止也只有我和我的設計團隊可以做到。」但可惜的是，寫研的社長石井裕子年事已高。據郭炳權憶述，石井裕子在名古屋旅遊時不慎暈倒，他要留在醫院休養，「醫生說他不能離開醫院，由於沒有子女或後輩繼承，於是他萌生了把『字體王國』解散的念頭。由於仍然有很多字體需要完成，所以他留下了二百多人負責餘下的字體設計和銷售工作，至於設計部門要全部解散。我們也立刻停下工作，這對我來說是一個很大的打擊。」當時郭炳權公司有很多員

工也因此而失去工作。到了二〇〇一年，美國字體公司蒙納（Monotype）向郭炳權招手，並展開了長達十四年的合作，這也正好讓字體創作中心正式步入電腦造字的階段。

在這段時期，字體創作中心為蒙納設計了一百四十多款中文字體，例如「剛黑體」、「雅麗體」、「活意體」、「清華體」和「電腦體」等等。後來，郭炳權於二〇一五年轉與北京的方正字庫（Founder Type）合作，並持續至今。郭炳權的團隊平均每年為方正公司設計出多達十多款的中文字體，例如「方正活意體」和「方正光輝體」，直到如今，這兩款字體仍然是中國最常用的中文字體之二。

我認為一個好的字體設計師，必須第一眼便能判斷出哪些部分需要改正。

妙步行
彩汶以

芙 表 邵 长 娘
家 展 庭 旅 时
晋 眹 由 盎 真
崇 纫 罟 羔 能
贡 起 送 高 动
固 夜 尚 你 居
照 即 师 路 源

超永壞
釉景銷

芙表邵长娘
家展庭旅时
晋朕亩盎真
崇纺署羔能
贡起送髙动
固夜你尚居
照即师路源 2

照罡浪
误赌鈎

芙表邵长娘
家展庭旅时
晋朕亩盎真
崇纺罡羔髙
贡起送能动
固夜你尚居
照即师路源 3

1｜「方正前衛體」是郭炳權從一個外國珠寶公司的商標啟發出來的中文字體。以當時來說，這款字體創意無限，充滿動感氣息。

2｜二〇一五年郭炳權的雅蘭體，在世界 TDC 文字大賽中奪得世界第二十二名，於是他把宋體與雅蘭體結合演繹成「方正時代宋」。

3｜「方正快活體」創作靈感源於一次在香港的宴會，宴會中有一位外籍小孩帶著開心的笑容向郭炳權禮貌問候，當時小孩口中有一顆牙齒因換牙而脫落了。所以快活體創意是玩「口」形，他刻意把「口」的底部橫畫除去。

綜藝體
105

2

美學風格的體現

字體美學的準則

郭炳權認為，每個字的設計都不容易，特別是一些筆畫數量較多的中文字，例如「三條龍」（龘）、「三個金」（鑫）、「三隻馬」（驫）等，這些單字實在是考驗設計師對正負空間運用的工夫。但筆畫少的字更難做，例如「口」字的結構，它的空間不可以太大，也不可以太小，困難在於要找出平衡。郭炳權認為，筆畫不多不少，即筆畫十多畫的字，相對較容易設計。

跟寫研多年來的合作，郭炳權學習到很多造字美學上的準則。他說：「要設計一個好的字，我認為可分為幾個層次來判斷，第一，是風格是否相似；第二，是布局結構是否緊密；第三，是筆畫、造型是否統一；第四，是空間分布的比例是否平均；第五，是如何避免在粗幼筆畫間出現『蒼蠅』，即黑點。」根據以上各項要點，郭炳權可以判斷出字是否合格或需要修改，以及應該如何修改。他認為一個好的字體設計師，必須能夠第一眼便能判斷出哪些部分需要改正。對於字體美學的準則，以下是郭炳權的一些提議：

為了確定風格統一，郭炳權和團隊會先選出少量不同部首和字形結構的字作為起點，例如會先設計出粗幼部首來衡量下一步的方向。

準則一：字體風格要統一

為了設計及製作出一套完整且風格統一的字體，郭炳權和團隊會先從十幾個字體樣板開始分析，以確定其風格標準。他們會先選出少量不同部首和字形結構的字作為起點，之後再發展出大約一百多個同樣風格的字樣，這樣可逐步控制，並做出風格統一的字體。

準則二：布局結構要緊密

設計字體必須留意布局是否緊密和空間運用是否相似，例如字的上下左右部首的距離和空間分布要準確，結構要緊密才能令設計美觀。另外，筆畫與筆畫之間的距離必須清晰和平均，太疏或太密都會影響美感和視覺效果。

郭炳權強調，不要把字的筆畫設計成「嘴巴」的樣子，亦不要在一豎和一橫之間造成「不良接觸」，因為這樣會令筆畫的寫法出現問題，更會影響視覺效果。但是當中也有例外的，例如處理粗體時，適當的接觸是可以接受的，但筆畫必須要清晰，讓人能夠分辨出筆畫的來龍去脈。

準則三：筆畫粗幼比例

設計字體時，要確保所有字的筆畫造型近似，特別要注意部首的比例是否準確。郭炳權在決定每款字體的筆畫粗幼前，會先做好十二個字樣，以確定整體筆畫粗幼比例。設計團隊也必須掌握字體的筆畫細節，往後才能順利開展字體的設計，這樣也有助減少「蒼蠅」（筆畫粗幼不平均而形成視覺上的黑點）的出現。但有些字體的風格是所有橫畫粗度統一的，例如「方正粗宋體」，那麼設計師在設定這款字體的粗幼度時，只需決定豎畫的粗度便可。

準則四：減少「蒼蠅」問題

設計師要盡量避免「蒼蠅」的出現，即在整段文字中，某些字因為筆畫較粗而明顯變黑，這會導致在整體視覺上，

緊密結構：製作字體時，也需注意上下部首、左右部首的距離和空間分佈，結構緊密才美觀。

修改後　　　　　　　　　　　距離太疏，不緊密

部首比例：部首的大小比例也非常重要，比例必須合適和準確，字形才舒服和合理。

修改後　　　　　　　　　部首比例不正確

一些字顯得很輕，另一些則顯得很重，這不單止不美觀，也會影響讀者的閱讀體驗。所以在設計字體時，設計師必須「捉蒼蠅」，這個重要的工序是郭炳權跟日本設計師學到的，因為他們造字時，最害怕出現蒼蠅。郭炳權強調，從開始做第一個字時，便要捉蒼蠅，否則當面對一套有成千上萬個字的字體，那要花上極大量的時間作修改。

郭炳權的團隊早已習慣了日本人嚴格的檢查模式和要求，他們設計的字體絕少有蒼蠅出現。郭炳權比喻是，「在大海裡連一隻船也沒有」。他認為，大部分來自中國內地甚至是香港的字體設計師，都沒有捉蒼蠅的習慣，甚至沒有這方面的美學意識和能力。郭炳權發現在那些設計師設計的字體中，也有出現不少蒼蠅問題。

準則五：美學與功能要並存

郭炳權認為美學及功能一定要並存，「好的字體必須易讀、養眼、醒目，以及造型吸引。在各方面的配合下，才可算是一套美學及功能兼備的字體。」他一再強調，有些字體設計得很美，但當中很多字都有蒼蠅問題，那在功能上也必定大打折扣，「這是一個不合格的字體，凡是有很多蒼蠅的字體必死！」

| 修改後 | 筆畫接觸不良 | 修改後 | 空間分佈不均 |

筆畫清晰：在字體市場，有許多字體布局經常出現接觸不良，接觸不良後出現筆畫寫法有問題，影響裝字和美感。但做粗體時，適當的接觸是可以的，但必須清晰且能分辨筆畫的來龍去脈。

空間平均：筆畫與筆畫之間的空間必須清晰和平均，出現太疏和太密也會影響美感和視覺效果。若有些筆畫之間的空間不平均而產生不良的視覺效果，就必須進行修改。

七橫粗度： （主橫畫 74，副橫畫 71）	一橫粗度：84

八橫粗度： （主橫畫 70，副橫畫 68）	二橫粗度：82

九橫粗度： （主橫畫 68，副橫畫 66）	三橫粗度：80

十橫粗度： （主橫畫 64，副橫畫 60）	四橫粗度：78

十一橫粗度： （主橫畫 62，副橫畫 60）	五橫粗度：77

十二橫粗度： （主橫畫 58，副橫畫 54）	六橫粗度： （主橫畫 74，副橫畫 71）

七橫粗度：31 豎畫粗度：152	一橫粗度：31 一豎粗度：160

八橫粗度：31 豎畫粗度：152	二橫粗度：31 一豎粗度：160

九橫粗度：31 豎畫粗度：152	三橫粗度：31 豎畫粗度：160

十橫粗度：31 豎畫粗度：140	四橫粗度：31 豎畫粗度：160

十一橫粗度：31 豎畫粗度：140	五橫粗度：31 豎畫粗度：152

十二橫粗度：31 豎畫粗度：140	六橫粗度：31 豎畫粗度：150

郭炳權在決定每款字體的筆畫粗幼前，例如方正粗宋體（右）與中黑體（左），會先做好十二個字樣，以掌握整體筆畫粗幼比例和筆畫細節，這樣有助減少「蒼蠅」問題的出現。

些亟則剛創徇侵佟兔兌拌拍拎彌
晶孫孜孤封兔兕堯党兜弧恩位低
射將亭亮親競昀或朋朕佐佑体何
毫奇奈奉刖桓桔其具典佘余佚佛
列劉庙庚府养所战戏成弦代凉凋
怀态活怎娃我冉册再冒往展怔怕
娄刑仔仕他冥写军农冠佗浍济划
仗付冼冽净冥彷冯冰沤作拨择切
准淞令凤凫冲决况冶欢减尝役初
凭房徇很徉欣仙妆妇妈怖洛刈刊

些亟則剛創徇侵佟兔兌拌拍拎彌
晶孫孜孤封兔兕堯党兜弧恩位低
射將亭亮親競昀或朋朕佐佑体何
毫奇奈奉刖桓桔其具典佘余佚佛
列劉庙庚府养所战戏成弦代凉凋
怀态活怎娃我冉册再冒往展怔怕
娄刑仔仕他冥写军农冠佗浍济划
仗付冼冽净冥彷冯冰沤作拨择切
准淞令凤凫冲决况冶欢减尝役初
凭房徇很徉欣仙妆妇妈怖洛刈刊

懂得如何調節每個字的橫、直粗幼筆畫，才可避免某個字出現太黑和太幼的情況，郭炳權稱它為「蒼蠅」；倘若在一篇文章裡「蒼蠅」太多，會造成視覺不均衡，在閱讀長時間時會感覺疲勞。修改前（上）與修改後（下）。

郭炳權設計了很多中文字體，當中是否有他最滿意的作品？他說喜歡的實在有太多，不能一一列舉，當中有兩個他覺得很好的——「綜藝體」和「剛黑體」。

綜藝體

郭炳權將綜藝體賣給寫研後，便稱為「創舉蘭」。綜藝體創作於七十年代，其創作靈感源自西方著名的英文字體「Helvetica」。郭炳權對 Helvetica 的造型和結構瞭如指掌，於是便將這套刻意模仿其風格的中文字體稱之為「綜藝體」。綜藝體是第一款擺脫了宋體、楷體等傳統領域的字體。郭炳權形容，「它是中國人百用不厭的商業宣傳百搭字體」，跟 Helvetica 並駕齊驅，只要有中國人的地方就有綜藝體！它的用途非常廣泛，適用於商業廣告、報紙、雜誌及電視。」

剛黑體

他感滿意的另一款字體是蒙納的剛黑體。郭炳權帶領團隊耗時五個月完成，他認為，「它的立體感很強，效果極

郭炳權將綜藝體賣給寫研後，便稱為「創舉蘭」。綜藝體創作於七十年代，其創作靈感源自西方著名的英文字體 Helvetica，例如「樂」的豎鈎參考了 Helvetica 的「t」的形態。

分制連應留浦
分制連應留浦
分制連應留浦
分制連應留浦
分制連應留浦
分制連應留浦
分制連應留浦
分制連應留浦

分制連

分制連

剛黑體的創作靈感源於國外一款電動工具廣告，利用平行的撇構思了剛黑體，橫直畫追求平行垂直，撇、捺都是用斜平行處理，這令字體呈現規律感。幼剛黑體（上）與粗剛黑體（下）的分別。

佳」。剛黑體是一套系列的字體，其家族包含了八款字種。剛黑體的創作靈感源於海外一款電動工具的廣告，郭炳權利用平行的筆畫構思了剛黑體，他讓橫畫和豎畫互相垂直，而撇、捺的斜度也平行處理；同時，筆畫設計得較粗，郭炳權希望剛黑體呈現出「勢不可擋」的感覺，「剛黑體這款字既有規律感，也帶爽朗瀟灑、靜中帶動的氣質，在嚴肅中蘊藏著靈活，用這樣的粗幼度來組合屬於大膽的處理，布局巧妙。」

芟表召
家展成
晉朕日
崇纺罘

香港與內地的設計風格各異

郭炳權認為，隨著時代不停進步和轉變，商業社會蓬勃發展，傳統的中文字體已不敷應用。為了配合現代不同商業宣傳和產品的需求，需設計出更多種類的中文字體。但中文字體的設計種類和數量，比起西方字體仍然差距甚遠，所以他鼓勵字體設計師，無論中文字體設計有多複雜和困難，都要一一克服和堅持，讓大家攜手締造中華文化的新里程。

在中文字體設計上，香港與內地有很多不同之處，除了是繁體字與簡體字的差異性之外，郭炳權認為更大的不同是兩地設計師思想上的差異。他認為，他的字體設計風格和其他人最大的分別在於他一直受日本設計師的嚴謹工作態度及西方文化的開放性影響。

首先，他認為香港設計師一般比內地設計師嚴謹。在比較下，很多內地設計師做事時，工作態度敷衍。尤其是在設計的工作程序上，表現也是馬虎虎的，這可在對捉蒼蠅的堅持上體現。而內地設計師的作品，他也發現當中有很多不合格的字體。

他指，不同於來自香港、台灣、澳門等地區的設計師，內地設計師接觸西方國家的機會相對較少，至少在數十年前情況的確如此，因此，內地與香港設計師在思想、觀點和文化上存有差異。郭炳權指出，內地設計師的風格可能也深受內地人的思想及習慣所影響，他們習慣了內地的文化、風格及布局，部分內地人也許會認為香港人的設計不及內地人的設計，認為香港人的字體設計「較有港味」，並不適合他們的風格。

這種情況到了今天已經有所改變，兩地文化已互相影響。郭炳權發現，自從香港的剛黑體出現後，近年有很多內地設計師嘗試模仿跟剛黑體風格近的設計，甚至抄襲它的風格後加以調整。現在有不少宣傳廣告的字體風格和設計，都跟剛黑體類似；而傳統的宋體及黑體，則已很少使用。這個轉變象徵著時代的進步。內地設計師越來越追求跟香港或西方字體設計相似的風格，部分原因或許跟郭炳權在內地多年的深耕細作及其累積的影響力有關。

3 為未來作貢獻

郭炳權認為，比較大陸、香港、台灣的字體設計發展，香港相對上會稍為優勝。因為香港始終是最早接觸西方國家的思想及文化，而台灣似乎也是從學習香港的模式走過來的。他更觀察到有不少內地設計師，仍未有足夠的膽量學習西方國家的字體設計風格，以及創新的方向，「以前內地設計師比較少接觸西方文化，但今天網絡已經改變一切，現在他們的平面設計及字體設計都進步了很多，但說到進步，香港和台灣仍然走在前面。」

郭炳權也承認，從字體設計的種類和數量來說，無論是大陸、香港、台灣仍然落後於西方國家，例如西方國家現有的英文字體數量，粗略估計少則也有二十萬！但是，中文字體最多只停留在一、兩萬款，兩者距離實在相差太遠。當然，英文字體一共只有五十二個大小階字母，而一套完整的中文字體卻有七、八千至一萬多個字，所以中文字體的設計工作是艱難很多的。

郭炳權認為香港的字體設計師仍有不少發展空間。過去他眼見香港有不少頂尖的廣告設計公司和字體設計師前往深圳、廣州等地開拓業務，他們當中有很多人是帶領著西方國家的傳統設計，以及香港的設計思維進入內地，他希望香港字體設計師的能力會因為內地市場的機遇而得以提升。

二〇一八年郭炳權受方正字體大賽組邀請出任第九屆方正字體大賽評委。

郭炳權認為，比較大陸、香港、台灣的字體設計發展，香港相對上會稍為優勝。

3.1 對字體眾籌計劃的看法

最近香港流行以眾籌方式集資設計一套全新的中文字體，但有評論認為這股熱潮並不能長久維持；也有人認為他們未能得到香港一般市民的支持，因為現在並沒有太多人在真正使用這些字體；此外，也有評論指字體設計師販賣名氣和本土情懷大於字體的實際用途。

對於以上這些觀點，郭炳權不太同意。他認為字體一旦被設計出來，它便會永遠存在，並不像新產品般會因潮流的改變而消失。他指，宋體歷史悠久，時至今日，它仍然是一套流行且普及的字體，一直被人使用！

不同的設計作品都能夠發揮其功能。他認為字體設計應該是「廣泛的、沒有邊際和管制的」，設計師可以自由地表達創意，而字體的應用範圍也可以很廣泛。

他認為我們需要字體設計師專責這方面的工作，這樣才可

以讓全世界的華人有更多不同風格、類型和創作意念的中文字體可選擇使用。他一再強調，大眾需要的，應該是任何風格或形式的字體設計。

郭炳權認為這班年輕人有理想，並能把這些創新的意念從其字體設計中釋放和表達出來，他們的設計可被視為另一種記錄了本土文化特色的媒介。「我認為面對任何形式的字體設計，我們都應該寬容善待。在受著不同處境、不同文化和環境影響下，我們可以用不同的字體去表達心聲，所以我們不應該有太負面的評論。」

3.2 為未來的中文字體堅持不懈

郭炳權為中文字體設計已獻身五十多年，至今已年屆七十七歲，但仍然胸懷大志。他說，他手上未開發的字體設計靈感還有多達一千個，他的靈感可謂源源不絕。

多年來，他都隨身帶備字體設計專用的工具，包括格仔紙、尺和幾種慣用的筆，風雨不改，為的是方便他「抓魚」、「抓魚」的意思是他會嘗試從日常生活中發掘出具關的元素，不論是中文或拉丁文，一旦觸發了他的創作靈創意的點子，然後隨即手繪記錄下來。但凡看到跟文字相感，便是發現了可以抓的魚，他都會迅速記下來，然後在附近找一個地方，馬上把字體的初稿繪畫出來，這已經成為了他的日常生活習慣。

說到中文字體設計的數量，他應該是全世界產量最高、實戰經驗最豐富的人。

郭炳權確實是一個努力不懈、默默耕耘的字體設計師。五十多年來，他已經製作及監督過五百多款字體作品，這些作品仍在市場上流通使用中，這還未計算當年與寫研合作的作品。直到今天，他仍與方正合作，他表示現在團隊每個月最少可以做兩萬多字，數量仍在每年遞增。

說到中文字體設計的數量，他應該是全世界產量最高、實戰經驗最豐富的人。到目前為止，可謂「前無古人，後無來者」。他那銳利的觸覺、敏銳高明的設計能力，的確令人佩服萬分！

他曾在《郭炳權老師字記（第一集）（1968–2018）》一書

中提到：「由於我從小已愛好文字，和她（字體設計）結下不解之緣⋯⋯自五十年代以來，我們都是相依為命，她是我的第二生命，我每天睡眠的時間平均只有兩、三小時，都是為了她，字體的誘惑，對我來說，真是魅力沒法擋！」郭炳權感謝字體設計事業曾經是他生活拮据時的救星，也讓他走上了一條永遠走不完的路，「有了她，能讓我流芳百世，更能惠澤全世界中國同胞！」

已年過古稀的郭炳權依然激動地表示，他期望自己在有生之年仍能獻身於字體設計事業，為香港以至全球華人社會作出貢獻。

郭炳權

從事字體設計超過四十多年的字體設計師，曾與日本株式會社寫研、中國方正字庫和美國蒙納等著名字體公司合作，設計中、英、日文字體超過幾百種，產量之驚人，至今仍未被超越。他亦曾於字體藝術指導俱樂部（Type Directors Club，簡稱 TDC）和寫研世界文字大賽獲得多個國際獎項。

鐵宋體

METRO SUNG

柯熾堅

CH. 2 | SAMMY
| OR CHI KIN

油　麻　地

觀
塘

角子尾塘　樂富黃大仙

旺太硤龍　鑽石山

石九　彩虹九龍灣

牛頭角

本頁及下頁字體為儷宋體

1

走上字體設計之路

1.1 第一次潛能爆發

柯熾堅（Sammy Or）成長於大家庭，家中有七兄弟姊妹，他排行尾二。昔日他爸爸在中環嘉咸街經營家庭式雜貨舖，小時候生活環境尚算不錯，屬小康之家。但好景不常，七十年代香港經常受颱風侵襲，他爸爸的雜貨舖在颱風侵襲後，損失慘重，「記得當時年紀還很小，剛開始讀小學一年級，已記不起是哪一年的颱風了，總之是十號風球，風速十分屬害！由於爸爸的雜貨舖是在斜路之上，我看到洪水帶著淤泥和大量雜物洶湧地從斜路沖下來，當時的情境至今仍歷歷在目。由於我們住在地下的店舖，颱風吹襲後，整幢唐樓頓時變成危樓，立即要封，真是大件事！由於爸爸一直過著簡單生活，沒有什麼積蓄，突然封樓使到很多東西都沒有了。」

後來政府安排 Sammy 一家搬到深水埗李鄭屋邨的徙置區居住。為了幫補家計，兄弟姊妹陸續投入社會工作，Sammy 也不例外，他曾在酒店做過兩年服務生，之後家庭生活得到改善，Sammy 才可重返學校繼續升讀中三。起初他未適應學校生活，校內成績並不理想，但在運動方面，卻非常活躍，特別喜歡游泳和踢球等。到了中四那年，他決心努力讀書，

124

將勤補拙，「有一天，有一位同班同學揶揄我說，『你在運動方面樣樣都好，但校內成績就考包尾』，聽後我深受傷害，感覺很丟臉。之後，下定決心要努力讀書，我也不知哪來的毅力，竟在短短三、四個月間不斷努力溫習準備大考，最後我的生物科和經濟科成績從以往的倒數第一突飛猛進至全級第一，而其他科目的成績也很不錯，經過那次努力，總算為自己挽回一點面子，說起來這是我人生第一次潛能爆發。」

中學畢業後，Sammy 在一間電話公司工作了一段短時間，當時他負責處理國際長途電話服務，當時的長途電話系統需要駁線才能對外接通對話，不像今天那麼自由方便。當有市民要打長途電話，就會來到電話公司尋求協助，「這間電話公司位於中環一個大型停車場的頂樓，那裡有一個非常大的電話機樓，我就在那裡工作，主要負責接聽電話。在通話中，我聽過很多難忘的對話，最有印象是聽到李小龍跟武打明星占士·高賓（James Coburn）的對話。依稀記得他對我說…『我是 Bruce Lee，要找 James Coburn』。這是很有趣的回憶。」

1.2 從設計年鑑中「偷師」

Sammy 在電話公司做了不足一年後，在一九七二至一九七三年間，便獲一位任職廣告公司的朋友介紹轉到新英華廣告公司（Young Nichol）工作，當時陳幼堅還很年輕，但已是該廣告公司的設計總監，而創作總監是一位英國人。「我離開新英華的時候，蔡啟仁才入職，我雖然知道有這位字體設計師，但我並不認識他，時隔多年之後，知道他有一段時間為教會機構做了不少出版設計和字型設計，他是當時少數專做中文標題字及美術字的設計師。由於我在中文字體設計方面也有不少製作，跟他的工作有點關聯，所以我曾約他一起吃飯聊天。」

Sammy 只在新英華工作了短短三、四個月，主要原因是他覺得在電話公司的設計發揮機會不高。輾轉間，Sammy 經朋友介紹到了美資的李奧貝納廣告公司（Leo Burnett Worldwide）工作，「我是在一九七二至一九七六年在李奧貝納工作的，專門協助幾位設計總監，我記得其中一位是來自澳洲的年輕設計師，他經常找我幫忙做設計製作，例如我曾幫他設計一些中文字，行內稱『間字』，由此我便開始慢慢喜歡字體設計。初時我真的一點設計都不懂，但日子有功，在那裡我學了很多有關設計的東西。」儘管最

初 Sammy 缺乏設計基礎，但他很快適應了廣告公司的設計工作和急速節奏。「當時我經常跑到尖沙咀的『辰衝』書店購買設計年鑑，年鑑中的設計例子包羅萬有，我就在書中『偷師』。那個年代在職場上哪會有人教你設計？你唯一可以做的就是多看設計雜誌和設計年鑑，每次看完都會得到很多啓發。」

Sammy 說，昔日香港並沒有專業的字體設計師，因為社會並不需要這樣的技術和專業。即使有也只是由廣告公司內的畫師或設計師負責，他們會做少量的標題字或美術字，而所做的中文字也只會在廣告中出現。Sammy 最初對進入字體設計行業沒有任何計劃，只是糊裡糊塗地進入了這個行業，他覺得自己很幸運，因為他在這個行業中學到了很多技巧，也有很好的發展機會。

1.3 地鐵導視系統設計

在一九七七至一九八〇年間，Sammy 轉到地下鐵路公司（Mass Transit Railway）（現已跟九廣鐵路公司合併為「港鐵」）工作，主要負責地鐵的「導視系統設計」（Wayfinding System Design），包括整個系統的站名、標誌、符號和指示牌等等，這些工作需要考慮到不同設計的細節，例如字體應用、顏色、空間運用和行為認知等等。此外，地鐵的設計部門還需要在特殊節日，例如中秋節和端午節等設計相應的海報或通告，以便控制人流。「設計部門是建築部門的分支，專門做站名和地鐵裡的所有平面設計，地鐵整個系統的設計都由我們負責，其實部門只有四個人，一個主管，一個副主管，以及兩個設計師。我後來才知道能進入這個部門實在不容易，原來這個部門的崗位有幾百人申請，我就是被選中的其中之一。我記得入職時，地鐵還未通車，但已經做了很多準備工夫。地鐵於一九七九年正式通車。」

Sammy 記得當時的辦公室在添馬艦旁邊的和記大廈（Hutchison House）（大廈已拆卸並重建為長江集團中心二期），「當時的辦公室佔用了幾層，工作環境很像 design house，這跟廣告公司的工作環境有很大分別。我最初幾個月真的很不習慣，在地鐵公司工作節奏比較慢，沒有太大壓力，他們是按照英國的工作模式，早上八點半開始工作，下午四點四十五分下班，這樣的工作節奏讓我可以更好地平衡工作和生活，有更多時間學習中國畫，並從中了解中國傳統的美學。」

地鐵的導視系統設計部門只有四個人，一個主管和副主管，以及兩個設計師。Ross Evans（左）是當時的主管，其後加盟 Hong Kong Fontworks 成為字體設計主管。

Sammy 提到，地鐵公司是第一個引進導視系統設計的香港機構，在過程中他學習了很多關於指示牌設計（Signage Design）的知識和技巧，他跟其他設計師做了很多地鐵站模型設計，並且學會看施工繪圖，例如立面圖（Elevation Drawings）和剖視圖（Sectional Drawings），這讓 Sammy 能更好地理解和設計導視指示牌。指示牌有很多種類，例如指示方向的、標示位置的；另外，有不同的放置方式，例如壁掛式（Wall Mounted）和懸掛式（Suspended Style），可根據位置和距離來決定。「在四十年前的香港，沒有人

知道什麼是導視系統設計，我也是邊做邊學，我會拿著圖則跟隨建築師到每個站作實地考察，因為每個站的位置和設計並不相同，就算看起來很簡單的一塊指示牌，設計師在背後都花了很多心思和努力。我記得當時做了很多一比一的指示牌模型來作測試，包括指示出閘、入閘和路徑的指示牌，又會考慮指示牌和乘客的距離，以確保乘客能看清楚。在測試時，地鐵尚未通車，很多站仍在裝修中，上蓋仍然是地盤，而下面正不斷試車。至於站名的中、英文字體，是由我和另一位同事負責處理，當時的英文字體選擇比較多，有很多經典的英文字體可以用作參考和測試，例如 Helvetica、Frutiger、Times New Roman 等等。回想起來，單是一個簡單的指示牌設計，已經是一個很大的學問。」

地鐵公司是第一個引進導視系統設計的香港機構，在過程中我學習了很多關於指示牌設計的知識和技巧。

鐵宋體

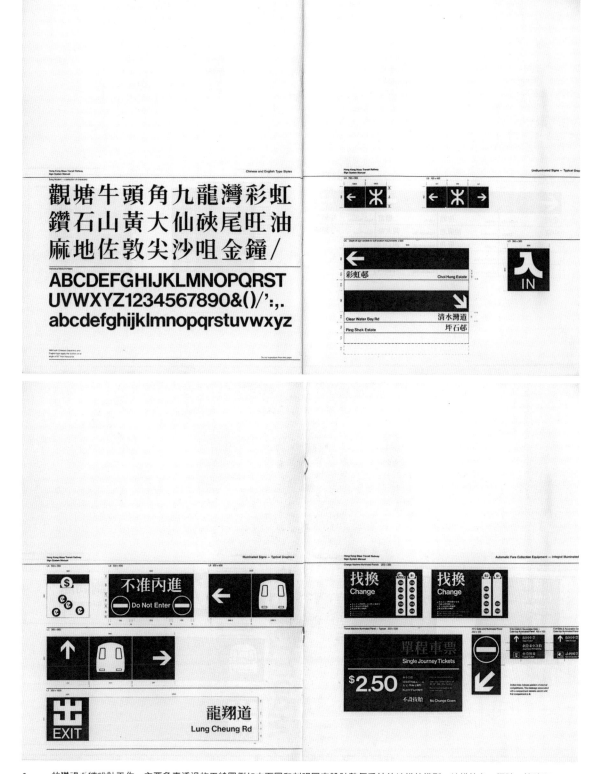

Sammy 的導視系統設計工作，主要負責透過施工繪圖例如立面圖和剖視圖來設計整個系統的地鐵站模型、地鐵站名、標誌、符號和指示牌設計。（圖片提供：Sammy）

香港地鐵系統的設計及其獨特的風格，背後參考了不少西方地鐵系統，整個系統設計的過程和決策，都是由當時的地鐵首位總建築師——意大利裔的羅蘭·包樂第（Roland Romano Paoletti）帶領執行，他與他的建築師團隊對香港地鐵系統的設計作出了重要的貢獻，這主要體現在將不同文化元素和本土特色融合到設計中，並創造出獨具香港特色的地鐵系統。「早期的地鐵導視系統設計和站內設計都由他掌管，我記得每個設計都會先參考英國的地鐵系統，這是因為香港當時是受英國殖民管治；另外，英國地鐵系統的設計有悠久歷史，地鐵使用的字體也被廣泛地應用在其他交通網絡中，系統發展已十分成熟。除了參考英國倫敦和美國紐約的鐵路網絡外，我記得團隊也參考過一些歐洲國家的鐵路網絡設計，例如匈牙利，所以你看香港的地鐵系統並不是完全跟足英國，如果看整個布局及用色，我覺得已經有少許擺脫了某些很英式或很美式的風格，是一個集大成的設計，例如彩虹站，用上彩虹顏色；鑽石山站，建築師會利用視覺元素，在漆黑中加添幾點銀色。總括而言，每個站都各有特色，且處處都有香港的特色。」

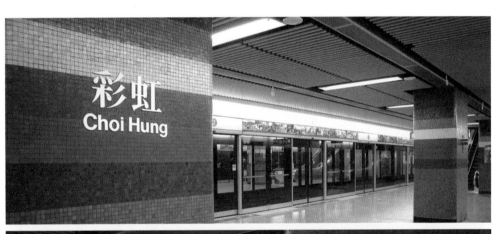

Sammy 離開地鐵公司後，他的一位朋友邀請他去一間名為 Progressive Press 的設計公司工作。這間公司主要從事製作和推廣各種印刷品，而 Sammy 負責管理這間公司的一個小部門，主要負責設計文具、卡片和月曆等產品。這段工作經驗讓他接觸到設計和製作的其他方面，並且有機會跟英國公司蒙納合作。當時蒙納剛在香港設立總部，並計劃將香港作為進軍內地市場的踏腳石。蒙納當時以售賣印刷器材為主，其中一部分業務是字體設計。四十多年前，尚未有桌面排版技術，印刷器材商和鑄字行主要服務大型印刷廠和報館等機構。蒙納當時只有英文字體，沒有中文。後來蒙納的香港區經理被派到香港擔任總經理，並被委託製作中文字體，當時沒有太多人願意做中文，Sammy 把握機會，接下了這份工作。他在擺花街租了一個寫字樓，聘請了十多位員工來協助他完成這項任務，但他們也沒有字體設計的背景，包括 Sammy。團隊在第一年面對很多困難，許多人都離開了。當時 Sammy 沒有造字經驗，只能靠自己摸索著向前。他說自己的第一個突破是在中學時期，而第二個突破是在工作上。他提到，當時唯一能參考的就是日本字體。起初科技很落後，即使有足夠資金，也買不到高科技設備。當時團隊用的第一台掃描器是一台很大、很重的第一代三百點像素掃描器，草圖必須畫得很大，才能被掃描器掃描到。

Sammy 在創作字體的過程中要面對很多挑戰，他要靠自己的經驗和直覺來作決定。他聘請了一些員工幫他勾字，然後掃描至八寸大小。他花了很多時間來設計字體，每天工作到晚上十點或十一點，然後將字體草稿放在地上，以便觀察和分析。隨著科技的進步，掃描分辨率逐漸提高，使字體設計的品質得以提升。三、四年之後，更出現了三百、六百和九百點像素等高分辨率的掃描儀器，價格也不高昂。這讓 Sammy 在字體設計方面有了更多的選擇，並且能夠進一步提高設計的質量。Sammy 對字體尺寸很敏感，他會根據不同的閱讀材料選擇不同尺寸的字體，讓讀者有更好的閱讀體驗。他已經習慣了這種方式，因為他在地鐵公司學會了如何使用不同的字體尺寸來優化閱讀體驗。這些經驗和技巧有助他在字體設計中，能做到更細緻和專業。

後來 Sammy 離開了蒙納，創立了自己的公司 China Type Limited（中國字體設計有限公司），後易名為 Type Technology Limited（簡稱 TTL），並開始使用 Mac 系統和 Fontographer 軟件製作字體。當時的 Fontographer 是一個專用於英文字

體製作的軟件，但 Sammy 克服了種種困難，利用它設計出「儷宋」和「儷黑」等中文字體，相信這是第一個用電腦設計的中文外框字體 (Outline Font)。

1.6

設計儷宋是為突破媒介的限制

儷宋體是 Sammy 的得意傑作，它是一款結構「幼細、骨架性強」的字體。根據 Sammy 形容，設計它的目的是為了滿足報紙印刷的需要。在過去，由於報紙印刷技術及紙張材質的限制，小字體在印刷時會顯得模糊不清，影響閱讀體驗。因此，Sammy 將儷宋體的筆畫設計得比較幼細，並且以一比一點七的粗幼比例設計橫直筆畫，而非傳統的一比二，這樣的設計使儷宋在被縮小的情況下，也能保持文字的清晰度，非常適合報紙印刷。

「在設計之初，我已經很清楚沒可能做出一套功能全面的字體。我們必須鎖定這一套字體的主要應用媒介，而當時影響這個決定的還有幾大因素，第一就是科技，當時的鐳射打印機只有三百點像素，印出來的字體很粗糙，筆畫也不清晰，如果使用現在『有肉地』的內文字體，印出來的字會很模糊。所以我們造字的第一步，就是確定這是一套專用於報紙的字體，報紙的缺點是紙張粗糙，表面有毛

儷宋
LiSongPro-Light

儷黑
LiGothicPro-Medium

儷宋
LiSongPro-Medium

儷黑
LiGothicPro-Bold

儷宋
LiSongPro-Bold

由於早期還未有軟件製作中文字體，Sammy 唯有利用 Fontographer 軟件設計出儷宋和儷黑字體。

132

920
1000

豎筆數	0-1	2	3	4	5-7
1	二	人	口		
2	王	生	日	戶	
3	年	卒	木	氏	川山
4	至	幸	多	臣史	世明外
5		長	堂國	原地	岡畝
6		春	省宜	周朝	器師
7			冒景	番越盛	盟隋順
8			養督	軍園置	魅剛調
9			電點	憲微	酬購
10				曇膚	襲響欄

Sammy 刻意將儷宋體的筆畫設計得比較幼細，並且以一比一點七的比例設計橫直筆畫，這設計使儷宋在被縮小的情況下，也能保持文字的清晰度，非常適合報紙印刷。

粒，又易吸收油墨，加上內文是用八級字以下的，圖片說明的字就更細小。為了針對這些問題，我們設計內文字的橫畫及直畫時，就不能夠做得那麼『有肉』或太粗。在『骨和肉』之間，我們比較偏向骨架形，即整體字形『瘦』一點。科技發展至今，我們的手機熒幕已達到一千二百乘一千六百像素以上，解像度極高，那麼我們就可以做一比二點二，在熒幕是絕對有能力呈現的。」現在除了報紙印刷外，儷宋也會被應用在其他地方，包括書籍排版、廣告海報、電子熒幕；而在電子熒幕上，儷宋的細節可以讓文字更加清晰易讀。

當年報紙的中、英文排版相對不是那麼多，當處理中、英文排版時，做法是先打出中文字，之後再將英文字強行補上，但問題是視覺和風格不統一。

開發儷宋體的過程中，Sammy 除了考慮媒介因素和筆畫粗幼比例外，也將儷宋的剔和鈎設計得相對誇張，使其更加明顯易讀，從而提升閱讀體驗。此外，儷宋的設計也考慮到中、英文平排時的基線（Baseline）調整，以確保排版的整體視覺效果。

「當年報紙的中、英文排版相對不是那麼多，當處理中、英文排版，唯一的做法就是先打出中文字，之後再將英文字強行補上，這可能是因為當時排版的人員不太專業，水準未必高；再加上可用的中文字體，甚至英文字體的選擇也不多；還有字體大小的問題，如果中、英文字體大小統一，也未必是和諧的配搭，因為中、英文字體的字高（Cap Height）、上端線（Ascender Line）和下端線（Descender Line）並不同，所以會影響整體的視覺效果，導致排版設計的統一性不太理想。但礙於當時的科技限制，問題無法解決，這讓我思考要設計一整套字體（Character Set）的想法。這套字體包含相同設計風格和基線大小的拉丁文字母，讓中、英文一起排版時，可以達到理想的視覺和諧效果。」

另外，為了處理印刷油墨的影響，Sammy 做了很多測試，以確保儷宋的印刷效果可達到最佳狀態。總體來說，儷宋體的設計強化了硬朗、爽快、銳利的感覺，這也是 Sammy 花了三個月進行測試的成果。在筆畫設計中，Sammy 極度注重細節，例如鈎的長度和位置、筆畫切割位置的銳利感等等，以確保整體效果符合印刷設計的要求。最終儷宋成為了非常成功的字體，被廣泛應用於報紙、書籍及廣告等設計中，並受到許多人喜愛和認可。

860
140

情投Apple電腦

1

忍 些 伴 召
井 世 互 五
可 司 右 句

2

儷宋體

大部分的阿拉伯文字有四種變體(起首、中間、字尾以及獨立)。數字也有多種變體：制表數字(所有的數字等寬，並排起來才不會亂七八糟的)、比例寬度數字(數字的字寬符合數字的形狀)以及舊式或小寫數字. 有些變體字在編碼時就考慮好了(例如字母大小寫)，但其它的文字中，在字體裡必須外包含變體字，才能讓文字處理器知道變體字的存在.(阿拉伯文介於其中，有的變體字有編入編碼中，有的沒有，所以你還是要提供另外的變體字資訊)。制作好字體之後，你必須要調整字體之間的空白. 任何兩個字體之間的空白可分為兩個部分，一部分屬於前一個字，別一部分屬於後一個字。在文字方向為左右編排的場合中，這兩個部分分別被稱為右留白和左留白。

細明體

大部分的阿拉伯文字有四種變體(起首、中間、字尾以及獨立)。數字也有多種變體：制表數字(所有的數字等寬，並排起來才不會亂七八糟的)、比例寬度數字(數字的字寬符合數字的形狀)以及舊式或小寫數字。有些變體字在編碼時就考慮好了(例如字母大小寫)，但其它的文字中，在字體裡必須外包含變體字，才能讓文字處理器知道變體字的存在。(阿拉伯文介於其中，有的變體字有編入編碼中，有的沒有，所以你還是要提供另外的變體字資訊)。制作好字體之後，你必須要調整字體之間的空白。任何兩個字體之間的空白可分為兩個部分，一部分屬於前一個字，別一部分屬於後一個字。 在文字方向為左右編排的場合中，這兩個部分分別被稱為

全真細明體

大部分的阿拉伯文字有四種變體(起首、中間、字尾以及獨立)。數字也有多種變體：制表數字(所有的數字等寬，並排起來才不會亂七八糟的)、比例寬度數字(數字的字寬符合數字的形狀)以及舊式或小寫數字。有些變體字在編碼時就考慮好了(例如字母大小寫)，但其它的文字中，在字體裡必須外包含變體字，才能讓文字處理器知道變體字的存在。(阿拉伯文介於其中，有的變體字有編入編碼中，有的沒有，所以你還是要提供另外的變體字資訊)。制作好字體之後，你必須要調整字體之間的空白。任何兩個字體之間的空白可分為兩個部分，一部分屬於前一個字，別一部分屬於後一個字。在文字方向為左右編排的場合中，這兩個部分分別被稱為右留白

標準細明體

大部分的阿拉伯文字有四種變體(所有的數字等寬，並排起來才不會亂七八糟的))、比例寬度數字(數字的字寬符合數字的形狀)以及舊式或小寫數字。有些變體字在編碼時就考慮好了(例如字母大小寫)，但其它的文字中，在字體裡必須外包含變體字，才能讓文字處理器知道變體字的存在。(阿拉伯文介於其中，有的變體字有編入編碼中，有的沒有，所以你還是要提供另外的變體字資訊)。制作好字體之後，你必須要調整字體之間的空白。任何兩個字體之間的空白可分為兩個部分，一部分屬於前一個字，別一部分屬於後一個字。在文字方向為左右編排的場合中，這兩個部分分別被稱為右留白

3

1｜儷宋的設計已考慮到基線大小的問題，這令中、英文一起排版時，可以達到理想的視覺和諧效果。

2｜儷宋的骨架結構的三個特點：重心往下、字寬外張、字形飽滿。

3｜Sammy 花了三個月進行測試，例如與其他字體的濃淡度作比較，測試後希望能改善儷宋的筆畫銳利感。

「儷」字對我有兩個重要意義：我的第二個女兒叫「文儷」；其次，「儷」字通常用來形容情侶，這正好符合設計出儷宋和儷黑字體。

Sammy 說，當時製作儷宋體的成本很高，包括時間、人力、物力等資源，而字的數量也相對較少，只有七、八千字。而為了保障儷宋體的版權，他亦要找律師進行諮詢。當時的字體名稱「宋體」是不能被登記為商業產品名稱的，因此他使用了「人」字部的「儷」字。Sammy 解釋，選擇「儷」字有兩個重要意義：首先，他的第二個女兒叫「文儷」，因此「儷」字對他來說有特別的意義；其次，「儷」字通常用來形容情侶，這正好符合設計出兩套以「儷」為名的中文字體，也就是儷宋和儷黑的構思。

Sammy 解釋推出兩套「儷」的字體系列，是考慮到不同場合的需求。「我們沒有太多字體的選擇，黑體通常用作標題字，宋體通常都會兩套一起使用，黑體通常用作標題字，宋體通常用作內文字，我在開始時就計劃好，第一套儷宋作內文字，第二套儷黑用作搭配。後來，律師說這個『儷』字可以登記，於是就用它來做商業登記。與此同時，我的第二個女兒剛出生，我覺得所有事情來得剛剛好。」

<hr>

| 1.7 | 鐵宋

早期地鐵站內所使用的中文字體是宋體，因此曾被稱為「地鐵宋」，現稱「鐵宋」；但隨著年代不同，第一代的鐵宋已逐漸消失，取而代之的是儷宋。

昔日設計團隊在討論中文字體時，希望創造出一種「摩登」的字體，因此決定採用「哥德式」字體（Gothic Fonts），亦稱「無襯線字體」。設計團隊認為黑體在世界上被廣泛使用，具有清晰、現代的視覺效果，非常適合用於設計領域；然而，設計團隊也希望加入中國特色，經過多番討論，最終還是選擇以宋體作為代表。團隊認為這樣的設計既能滿足現代設計的需求，又能尊重中國文化，切合當時地鐵的現代化鐵路網絡形象。「在世界各地的交通網絡中，大家都認為哥德式字體或黑體是一個相當不錯的選擇，特別是它在設計上所呈現的清晰效果。但在我們構思的時候，覺得全世界都採用哥德式字體，若我們也一

觀塘牛頭角九龍灣彩虹
鑽石山黃大仙硤尾旺油
麻地佐敦尖沙咀金鐘

早期地鐵站內的名字所使用的中文字體是老宋，因此被稱為「地鐵宋」，現稱「鐵宋」。

樣，就好像欠缺了看港華洋雜處的地方特色。於是我們思索要加入一些中國傳統元素，那就不如用宋體！我入行多年後，或多或少對中文字體有點認識，宋體是一個保留了中國傳統書法文化的字體，回看它的歷史，它從楷書一直演變至今，仍有一些跟傳統筆畫相似，例如有些撇和顏真卿的很相似，如今宋體是圖像化了的楷書，它的撇和鈎等筆畫變得現代化，但仍然保留了中國傳統的形態和特色。」

全世界都採用哥德式字體，若我們也一樣，就好像欠缺了香港華洋雜處的地方特色。於是我們思索要加入一些中國傳統元素，那就不如用宋體！

當 Sammy 與他的團隊決定不用古樸的楷書字體，而採用現代感強的宋體後，卻又遇上困難，就是缺乏宋體字的參考資料。在四十年前，市面上的中文字體沒有太多選擇，唯一可供 Sammy 參考的就是日本的植字，但就只有黑體和明朝體。而根據 Sammy 憶述，鐵宋的原型就是「老宋體」。「鐵宋的前身就是老宋，我還記得當時要特意去上

荔枝角
Lai Chi Kok

曾有位熱心的朋友傳了一張荔枝角地鐵站的照片給 Sammy，認為『荔』字的正確寫法應該是三個『力』字而不是『刀』字。

環一間植字公司訂做一些地鐵站名，例如佐敦、尖沙咀，每個站名一口氣訂了二十個字。拿回植字後，我們在工作室裡有一個 PMT（Photo Mechanical Transfer）機，用來處理影像轉移，即是用來放大『咪紙』（Bromide，又稱『印相紙』）的。PMT 機下方有一個用於放大物件的攝影鏡頭，操作就好像影印機一樣，可以將植字的字體放大縮小，然後用『咪紙』沖曬出來。為什麼要將字體放大呢？原因是植字的字體大小有限，最大是五十級，因為它主要是內文字，一旦強行放大到五十級以上，字就會模糊和變形，所以我們就鎖定五十級為上限，然後用 PMT 機再放大或縮小至站名所需的大小作測試。我估計當時可能要試四至五次以上，而每次放大完都要再修整字形，因為每次放大後它都會有點失真。團隊日復一日進行這項工作，地鐵宋就是這樣誕生的。」

此外，Sammy 還要處理另一問題，就是香港很多植字公司的字體是日本漢字，這些漢字是日本風格的。Sammy 當時對中文字體的了解有限，並沒有考慮到筆畫順序的標準化或正確的中文字書寫方式。「當時沒有想到中文書寫的標準，但近幾年就明顯多了人討論，就在上個月，有位熱心的朋友傳了一張照片給我，是荔枝角地鐵站的『荔』字，他認為正確的寫法應該是草字頭加三個『力』字，但現在是三個『刀』字。有關這個問題，我們當時並不了解筆畫的正確書寫標準，亦沒有留意對錯。時至今日，地鐵的站名越來越多，很多車站已經換成了第二、第三代的鐵宋，即『儷宋』和『蒙納宋』。」最後，Sammy 在地鐵工作了兩、三年，直到一九七九年十月地鐵正式開通。早期地鐵只有兩條主要線路，即觀塘線和荃灣線，車站數量遠低於今天。隨著系統的擴張和車站的增加，一些舊的車站字體和標誌也因設計的變更而被替換，只有少數地鐵站仍然保留著早期的鐵宋。

隨著地鐵系統的擴張、更新和新車站的增加，一些舊的車站字體已換了新字體，只有少數地鐵站仍然保留著早期的鐵宋。

2 追求字體的美感

字體設計的統一性

Sammy 認為，要判斷一個中文字體是否達到了美學和功能的目的，並不是一件簡單的事情，而是有許多層次的考量，這是因為字體所涵蓋的範圍非常廣泛，但如果只是判斷一個字體是否美麗和有創意，那麼我們就不需要用太多字體的知識去作判斷。有些字體只講求創意和潮流，純粹是視覺上的滿足，對於字體的功能要求並不高，例如「娃娃體」，其吸引人之處在於其外形。但如果我們想要創造一些經典的字體，例如圓體、黑體等，就需要投入許多基本形式的研究，包括視覺平衡等方面的要求，這是最艱深的，需要有非常嚴謹的設計和大量的專業知識。所以，要設計一個嚴謹的字體和一個具創意的字體，其要求是完全不同的。

Sammy 表示，在設計字體時，除了最基本的規格要求外，設計的統一性也是非常重要的，這種統一不僅限於風格上的統一，而是要考慮整體的平衡和統一。對 Sammy 來說，美感是一個非常抽象的概念，不同的環境和不同的人對美感的要求也有不同的，「從一個小學生或中學生的角度來說，字夠工整可能已經達到視覺上對漂亮的要求；但當我們討論較

對我來說，美感是一個非常抽象的概念，不同的環境和不同的人對美感的要求也有不同。

高層次、更專業的「漂亮」，除了最基本的風格統一，還有視覺上的大小統一，例如要考慮字的內框、外框設定；左留白（Left Side Bearing）和右留白（Right Side Bearing）的大小空間要統一。因為我們做的不是五、六個中文單字，而是整本書的內容，這需要更專業的字體設計和排版設計。」

2.2 東西方的美學差異

Sammy 解釋，字體設計可以分成兩個主要類別，第一類是純粹以視覺效果為主要考量，這類字體設計主要關注字形、字體大小、間距、比例等視覺元素的表現效果；第二類則是跟文化背景相關的字體設計，需要根據不同的語言和文化特徵進行字形和結構的設計和調整，以更好地表達該語言和文化的特點和風格。東方與西方的文化不同，對字體美學也存有差異，Sammy 認為美感是一個複雜的概念，包括視覺美感、排版美感等多方面，而不同的文化背景會對美感產生不同的影響。Sammy 以「乙」字底部的

一橫為例，在東方文化中，這個筆畫需要有一定的弧度才能呈現自然的美，這個概念由傳統的毛筆書法所產生的；而在西方文化中，筆畫則更加注重線的理性和表達的精準度，這種文化差異對於美感的理解和表達都會產生影響。

在字體設計方面，Sammy 也提到了自己的一些習慣，例如在設計黑體字的筆畫時，他會加入毛筆書法的元素，這種習慣源於他對毛筆書法的熱愛，「如今再看我多年來設計的字體，我才發現一件事，原來所有經我設計的中文字體，筆畫中都不自覺地保留了傳統書法中『點』的形態，例如『言』字通常有兩個寫法，第一點『直落』，跟著三個橫畫，再之後是一個『口』字，又或者是四個橫畫，加『口』字。而不論是黑體或宋體，我都會不自覺地用了書法的『點』。所以我可以告訴你，我的字體設計和傳統毛筆書法的美學是很相似的。在我設計的字體筆畫中，很多都參考和延伸了楷書的韻味，它的形態存在於字體的細微處，不懂中國文化或楷書的人，他們所做的黑體完全是另一回事，沒有了中國文化的味道。」

1 | Sammy 認為當討論較高層次、更專業的「漂亮」時，除了最基本的風格統一，還有視覺上的大小統一，例如要
考慮字的內框、外框設定；左留白和右留白的大小空間要統一。圖為信黑體的空間處理。

2 | 「言」字通常有兩個寫法，第一點「直落」，跟著三個橫畫（左）；又或者是四個橫畫（右）。而 Sammy 會不自
覺地用了書法的「點」。所以不論是黑體或宋體，他的字體也保留了傳統毛筆書法的美學。

Sammy 以台灣文鼎的黑體為例，他認為文鼎的黑體予人一種很像符號或圖案的感覺，例如「車」字，若想帶有書法的味道，中間部分必須收窄，但文鼎的黑體就很平衡，缺乏書法的味道，「很多字都是這樣，例如『三』字，若三個橫畫長度相同，是否仍是『三』？是『三』字啊！但沒有美感。因為字體是從書法而來，我認為字體設計最終要追求書法的美感。無論是手寫還是設計，都應該有書法的形態。」

2.3 中文字體的基線概念

Sammy 認為，設計一套優質的中文字體必須達到整體視覺的平衡和統一。在西方字體設計中，基線是一個非常重要的概念，它可以保持排版時字體高低的穩定性和統一性。在拉丁或西方字體的設計中，這方面已得到了肯定，亦成為了字體設計的基本法則。基線有助字體看起來平衡、穩定，即使有不同的大小、不同的字形，在視覺上也不會高低不平。相比之下，中文字的結構和字形與西方文字完全不同，因此並沒有所謂的基線概念。雖然中文沒有硬性的基線法則，但中文書法中有類似的概念，即中心點或中線，它可以幫助設計師確定每個字的中心位置，從而保持字體的平衡性和整體性。

「很久之前，我在不同場合已經提出『三月草』的理論。很多人覺得中文沒有基線，如果你強行要給它畫上一條基線去規範它是沒有意思的，因為中文字的結構、造型跟英文完全是兩回事，但要說沒有基線，我的看法是剛好相反，其實中文是有基線的，只不過這個概念跟西方的基線指的不同，巧妙之處就在『三月草』。『三月草』的結構理論中，基線指的是字體的中心點或中線。」〈三月草〉是中國著名的書法家王羲之所寫的一篇書法理論文章，文章提出了書法的一些基本原則。其中，王羲之提到中文書法中的「氣韻生動」、「筆意相通」、「輕重得宜」等原則，這些原則對中文書法和字體設計至今仍有很大的影響。在中文字體設計中，〈三月草〉提到的「輕重得宜」原則尤為重要，這一原則強調了中文字體設計中的平衡性和整體性，要求每個字在視覺上都保持穩定的高度和平衡的比例，並且字體在排版時也要保持平衡和統一。

Sammy 強調，所有的中文字形都參考了書法，傳統中文字有九宮格的結構，這個結構可以令字形達到平衡的效果。若將每個字拆開來看，傳統的字形都是以「米」字形為基礎。而中心點則是在字的中間，但不同的字形大小有不同的中心點，例如「月」和「四」字，「月」字是修長的，而「四」字則上下要留有空間，要如何達到視覺平

衡和具統一性的效果？就是要配合中文書法中的中心點或中線來排列，這樣即使字的大小不同，在視覺上看起也會很平衡。中文排版中還有直排的情況，使用中線可以讓字體在視覺上保持對齊，這樣的排列就等同於基線的功能，在字面上稱為對齊（Alignment）。

中文字體的設計常常從字的「中宮」出發，將每個字根據中線放置，無論是直排還是橫排，都能保持視覺上的整齊，這種設計方式讓人感到舒適和協調，並且有助提高閱讀體驗。在設計字體時，Sammy 認為美感的評價不應只看個人喜好，而是要從專業排版標準出發，這些標準包括視覺、風格、大小、高低統一等，只有遵循這些標準，才能讓字體看起來整體統一，符合專業要求，讓人感到舒適和自然。

2.4

內文字的易讀性和易辨性

在中文字體設計中，Sammy 認為易讀性（Readability）和易辨性（Legibility）是兩個重要的考量因素。易讀性指的是文字在閱讀時的舒適度和流暢度，而易辨性則是指文字的清晰度和辨析度。Sammy 強調，設計師需要在這兩個元素之間取得平衡，以創造出既易於閱讀又容易辨析的

A 黑體

1 | 對 Sammy 來說，漢字有不同的外表造型，如方正、扁平、修長、三角形、菱形等等，其辨認性非常獨特。

2 | 很多人覺得中文沒有基線，但 Sammy 在不同場合已經提出「三月草」的理論，在此結構理論中，他指出基線是指字體的中心點或中線。

字體。昔日 Sammy 曾在華康科技（改組後稱「威鋒數位開發股份有限公司」）工作，當中的工作經驗加深了他對易讀性和易辨性的認識，特別是對內文字和經典字體的要求。Sammy 認為字體設計師需要考慮字形的複雜度、字形之間的連接和區別度等因素，以確保閱讀的流暢性和文字的辨析度。

Sammy 強調，除了字體結構外，字體的大小、行距、字距和閱讀脈絡等都會影響易讀性，例如設計海報時，字體需要大一些，以便讀者在較遠的距離也能清晰閱讀；在書本排版中，字體大小需要適中，並且設計出良好的行距和字距，以方便閱讀。「以內文字來說，絕對有需要考慮易讀性和易辨性這兩大原則，但我認為它們在某程度上是有衝突的，為何會這樣說呢？易辨性高的最佳例子是楷書，楷書有一個很獨特的造型，例如『月』字，是偏瘦的，這樣的形態令易辨性變得很強；又例如瘦金體的『月』字，左右空間明顯很多，令其造型符合中國文字的特色，易辨性高。但如果『月』字填滿了造字的正方格，左右空間變得狹小，那易辨性便會受到影響。楷書的『月』字易辨性很高，但易讀性呢？閱讀金庸的小說，如果用楷書排版，它的易辨性很高，但易讀性卻不算很高，因為它的跳動感很強，讀者在閱讀時眼睛會感到疲倦。而『圓線體』的『月』字很特別，它填滿了造字的方格，筆畫撐得很闊，字形外張得很厲害，用在排版上，字看起來就會很扁平，跳動感不大，好處是閱讀時較為舒適。從以上的例子看，在某程度上易讀性和易辨性是不能共存的，如何在兩者之間取得平衡是一個很大的挑戰。」

中文字體的設計常常從字的「中宮」出發，將每個字根據中線放置，無論是直排還是橫排，都能保持視覺上的整齊。

信黑體 W6　　　A 黑體

B 黑體　　　C 黑體　　1

儷金黑 LiKingHei

儷雅宋 LiYeaSong　2

當然易讀性和易辨性也受著使用媒介的影響。現在是一人一手機的年代，我們是從細小的手機熒幕中接收大量信息的，有了高解像度的手機熒幕，有關的字體規格也必須配合，以達到易讀性和易辨性的要求。為此，Sammy 開始著手設計「信黑體」，並且設計出多種「字重」（Font Weight）。由極幼的 W1 至極粗 W10 等，以配合不同媒介的閱讀體驗。第一代 iPhone 和 iPad 熒幕的像素密度非常低，使用信黑體的 W4 是相當舒適的閱讀體驗，但不到一

年的時間，它成為了通用的預設字體，隨著第二代和第三代 iPhone 推出，熒幕的像素密度變高了，W4 的字開始變得太輕，即字體的濃淡度突然變淡了，閱讀體驗因此變得差了。作為一個使用者和設計師，Sammy 認為這是需要調整的。隨著科技的不斷進步，我們需要在字重上下工夫，以往只設計三個字重，輕、中、粗已經不足夠，若要回應市場需求，我們必須要設計出更多字重，以滿足新媒介的閱讀體驗。

1｜如果「月」字填滿了造字的正方格，左右空間變得狹小，那易辨性便會受到影響。

2｜Sammy 設計了儷雅宋和儷金黑兩款既美觀又實用的字體多年，至今仍然很受歡迎。

當一人一手機的年代來臨，有關手機熒幕上的字體規格也必須提升。為此，Sammy 設計了信黑體以配合不同媒介的閱讀體驗。

W5 Regular	信	W10 Black	**信**
W4 Light	信	W9 Ultra Bold	**信**
W3 Extra Light	信	W8 Extra Bold	**信**
W2 Ultra Light	信	W7 Bold	信
W1 Hairline	信	W6 Medium	信

信黑體

XinGothic™

鐵宋體

147

2.5 中文字體的基線概念

在設計字體時，字體設計師需要注意字形的複雜度、連接性和區別度等因素。Sammy 曾遇到一些很具挑戰性的字形，例如菱形結構的字，這類字形很難布局，需要考慮空間和平衡等因素。「菱形結構的字，例如『參』和『令』字，這類字形講求空間布局，特別要注意字形黑白空間的比例。早期我經常只把重點放在筆畫上，即是黑色的位置，但過去十多年，我開始領略到白位的重要性。因為設計白位比黑位更具挑戰、更困難，例如『會』字，上面的撇捺要傾斜多少？下面的『日』字需要多闊？若我不想下面那麼多位置，那需要向上拉高多少？這些問題都牽涉白位本身。」Sammy 所分享的，就是大家所知的書法美學概念。

挑戰一——字的黑白位布局

來說，第二大挑戰是做一些很粗的字體，越粗越難，因為字的負空間越小，需要考慮的地方反而越多。我亦不怕說，筆畫多的字是沒有人敢做的，因為中間有很多筆畫都會斷開，要合理化筆畫的連接，有時必須要『偷位』，以使整個字看起來不會『穿了洞』或出現很多白位。在做極粗的字時，我會更注重白位的空間運用。而在我做信黑體 W10 極粗字重的時候，真的有很多困難和挑戰，跟一般常用字重完全是兩回事。但做了那麼多年，如果再做一些沒有挑戰性的設計，我會覺得很枯燥。」

字越粗，負空間（即白位）越小，設計師要花更多的時間來處理筆畫的連接和空間分配。

挑戰二——筆畫的粗幼比例

Sammy 認為製作不同字重也十分困難，特別是製作極粗的字重，這是因為字越粗，負空間（即白位）越小，設計師要花更多的時間來處理筆畫的連接和空間分配。「對我

挑戰三——設計不能墨守成規

Sammy 指出在正式開始設計之前，必須先區分主要和次要的筆畫，因為這樣可以保持字體的平衡和整潔，這個方法同樣源於毛筆書法。在設計字體的過程中，Sammy 希望不僅僅能讓字體更漂亮，更重要的是希望在過程中放鬆自己，感受筆畫的變化，從中獲得靈感。不過，對於風格

師要花更多的時間來處理筆畫的連接和空間分配。」「對我

64DA	64DB	64E0	64F2	64F3	64F4	64F6	64F7	64F8	64F9	64FA	64FC	64FD	64FF	64F0
據	擛	撠	擲	擳	擴	擶	擷	擸	擹	擺	擼	擽	擿	擰
650F	6510	6513	6514	6515	6516	6517	6518	6519	651B	651C	651D	651E	6520	6521
攏	攐	攓	攔	攕	攖	攗	攘	攙	攛	攜	攝	攞	攠	攡
653F	6541	6543	6545	6546	6548	6549	654A	654F	6551	6553	6554	6555	6556	6557
政	敁	敃	故	敆	效	敉	敊	敏	救	敓	敔	敕	敖	敗
6579	657A	657B	657C	657F	6581	6582	6583	6584	6585	6587	658C	6590	6591	
敹	敺	敻	敼	敿	斁	斂	斃	斄	斅	文	斌	斐	斑	
65AF	65B0	65B2	65B3	65B6	65B7	65B8	65B9	65BC	65BD	65BF	65C1	65C2	65C3	
斯	新	斲	斳	斶	斷	斸	方	於	施	斿	旁	旂	旃	
65E6	65E8	65E9	65EC	65ED	65EE	65EF	65F0	65F1	65F2	65F3	65F4	65F5	65FA	65FD
旦	旨	早	旬	旭	旮	旯	旰	旱	旲	旳	旴	旵	旺	旽
6615	661C	661D	661F	6620	6621	6622	6624	6625	6626	6627	6628	662B	662D	662F
昕	昜	昝	星	映	昡	昢	昤	春	昦	昧	昨	昫	昭	是

在做極粗的字時，Sammy 會更重白位的空間運用。

的定義，每個人可能有不同的看法，但 Sammy 相對較為有彈性，「有人曾質疑我的字體筆畫風格不統一，但其實我有自己的統一標準，每個中文字都是千變萬化的，設計時不可能那麼死板，筆畫的位置和角度在有需要時是可以微調的，有時甚至要簡化或刪除某些筆畫，這些微小的變化，並不會影響整體風格。就如頂尖的時裝設計，你會不會因為模特兒穿著紅色的衣服，就要求她的帽子一定是紅色，鞋一定是紅色呢？不會的。在某程度上，設計是有不同的層次，到某個層次後，我就不會那麼墨守成規，我不會為統一而統一。總的來說，設計字體需要注重細節，但同時也需要有彈性和創造力，這樣才能創造出獨特而又美麗的字體。」

3 字體的發展與轉變

在過去的幾十年，華人世界的字體設計發生了很大的轉變，逐漸趨向多元化發展。「首先是免費字體的出現，我覺得它在某程度上損害了字體設計行業，我不知道為何那些公司要做免費字體，當然他們絕對有財力和實力，只要拿出小量金錢，就可以大量設計出不同字體，免費給人使用，但這會對行業帶來很大的傷害，這是令我感到困惑和擔憂的。」

「其次，就是現代科技的進步，傳統的字體知識不再受到重視。過去字體設計師講求專業性，堅守字體設計的方法和規矩；時至今日，這些再沒有人理會，這是很可惜的。我覺得以前在字粒（Hot Metal）時代有很多學問，是值得保留的。但時代不同了，數碼電子科技出現後，我們不再需要字粒。其實字粒記載了前人如何將字雕刻出來，之後怎樣鑄字，我覺得這是最值得保留的人類文明。」

在時代轉變的背景下，Sammy 認為字體設計師需要不斷跟上社會和科技的變化，開發出更加優秀的字體，以滿足不斷變化的需求。儘管出現了一些免費字體，但他認為字體設計師仍然需要靠自己的努力來創造出有價值的作品，以維持自己的收入和聲譽。「現在已經很少人醉心去研究字體設計，但凡提起想學習字體設計，大部分人都會去英國雷丁大學

（University of Reading），因為雷丁大學保留了最傳統的東西。另外，整個日本社會都很尊重漢字文化，他們的字體設計師也很有地位，我在入行第一天就已經羨慕日本，日本是一個高度尊重文化的國家。至於香港，這裡並不重視字體設計和其相關文化，我認為在兩岸三地中，香港在這方面是最弱的。現在內地的科技發展很快，微信、抖音等平台改變了很多人的生活，而網絡遊戲也不再是單一的遊戲，而是影響了整個文化，包括字體，現在的字體和我們以前的模式完全是兩回事。」

Sammy 也觀察到有些人也開始做裝飾字或標題字，他們並不需要真正懂得字體設計就可以賺到錢，這也讓他感到十分憂慮。所以 Sammy 認為中文字體設計需要更多的關注和重視，而不僅僅是一種情懷或賺錢的手段，在這個數位化的時代，人們需要重新思考中文字體的生態發展和定位，以確保正統的文化得以傳承，並創造出新的價值。

眾籌計劃的推動

香港字體設計是否仍有發展空間？Sammy 認為香港缺乏對字體設計的忠誠度，偏重於文化保育，相較於台灣和大陸，香港的字體設計市場較為落後，缺乏足夠的創新和發展，香港的字體設計是否仍有發展空間？Sammy 認為香港缺乏對字體設計的忠誠度，偏重於文化保育，相較於台灣和大陸，香港的字體設計市場較為落後，缺乏足夠的創新和發

展；此外，他也覺得香港近年對眾籌造字的發展也不夠投入。Sammy 建議後輩不應只關注文化傳承，也應注重創新，尋找出好的出發點和設計理由，並且要致力於發展和推廣香港的字體設計。Sammy 認為大陸雖然有很多熱心於字體設計的人，但卻缺乏有效的宣傳和推廣；而台灣則是最早開始做字體眾籌的地方之一，在過去幾年間，台灣的字體設計市場蓬勃發展，成為了中文字體設計界的領跑者。Sammy 認為香港的問題在於缺乏教育，以及社會將字體設計視為小眾玩意。而在台灣，人們對字體設計更熱情和投入，付費購買字體已經取得了大眾的認同。

昔日內地盜版字體十分猖獗，但近幾十年來，內地版權意識已逐漸提高，「現在內地市民和商業機構很守規矩。如果你將字體用作個人用途，只要到網站登記便可免費下載，但如果你把字體用於商業用途，一旦被人發現，就要賠很多錢。而且字體界的圈子很小，很容易便能辨別出是什麼字體。所以在這十多二十年間，內地已經形成了一種良好的風氣，大家都很遵守規矩，幾乎沒有人再夠膽侵權了。反觀香港，在這方面是較落後的。」

究竟我們如何促進字體設計在香港的發展？Sammy 認為香港政府和相關機構是其中一個重要的角色，需要推動相

關政策和措施，例如定期舉辦字體設計比賽、展覽和海外文化交流等活動，以及提供更多的資源和支持，例如字體設計培訓和獎學金等。此外，以教育方式提高市民大眾對字體設計的認識也是非常重要的，需要透過各種形式的宣傳和教育，讓更多人了解和欣賞字體設計的美學價值，提升對字體設計的興趣和認識。Sammy 提議，一些文化機構和非牟利團體也可參與其中，「最近我們成立了字體機構 Typeclub，大約從一年前開始，是由 Keith Tam、Spencer Wong 和其他設計師共同發起的。當他們邀請我參加，我就一口答應了，我們需要更加努力。有一次我到上海街的『香港活字館』參觀，我覺得香港需要舉辦更多這類活動，這些文化土壤絕對有效幫助字體設計教育的發展；此外，我們需要觀眾，正如香港不是單單需要演員，也需要懂買票來看你的觀眾。而觀眾是需要我們教育的，他們對字體設計多了認識，才會有興趣，香港字體設計才得以健康發展。」

Sammy 過去也身體力行參與過一些學界的字體比賽和展覽，他希望以義工形式去幫忙，例如擔任嘉賓或評審，以推廣字體設計。

近年香港眾籌造字計劃大行其道，眾籌是否能為原本一潭

元公利北半南口古台后咀圍
塘士大天太奧子孚學宋富將
彩怡敦旺昌景會杏東枝柴樂
涌深港澳灣火炮牛環田皇石
美臺興花芳荔荃葵藍虹衣西
鑼鑽長門青頭香魚鯛麻黃龍

死水的字體設計行業帶來新機會？Sammy認為，眾籌造字計劃是好事，眾籌可吸引更多人投身這個行業，雖不確定是否只是一時興起，但至少有人願意去做，並且有一群支持者。他亦留意到近期幾個眾籌計劃已經取得成功，這是一個好的開始。字體設計普及化是很重要的，Sammy支持眾籌活動，希望這可以鼓勵更多有志之士創造出更好的字體。但他也提醒，眾籌發起人要慎重考慮自己是否真的能夠為香港字體設計作出貢獻，例如確保眾籌的字體有高質量，避免粗製濫造，不要讓良莠不齊的字體充斥市場，出現惡性循環。Sammy也提到，眾籌計劃有一定程度的風險，最重要是確保眾籌能健康發展。

3.2 帶領新一代

香港是否有屬於自己的字體？如何讓香港的字體設計更具特色？台灣有能夠代表本土文化的「金萱體」，香港似乎缺乏了一套能夠代表香港文化的字體，然而，這並不代表香港缺乏創意和特色。事實上，Sammy認為能代表香港的，應該是字體設計界集體努力的成果，而非單一的依賴一兩套字體。

但若要設計一套能夠代表香港的字體時，Sammy提議融合香港的歷史和文化背景，例如香港是一個重要的港口城市，擁有豐富的中西文化交流歷史，這些元素都可以融入到字體設計中，以展現出香港的獨特性。此外，香港的現代建築和城市風景也可以成為字體設計的靈感來源。

一 丨 丶 丿 乙 亅 二 亠 人 亻 儿 入 八 冂 冖 冫 几
凵 刀 刂 力 勹 匕 匚 匸 十 卜 卩 厂 厶 又 口 囗
土 士 夂 夊 夕 大 女 子 宀 寸 小 尢 尸 屮 山 巛 工
己 巾 干 幺 广 廴 廾 弋 弓 彐 彡 彳 心 戈 戶 手
支 攴 文 斗 斤 方 无 日 曰 月 木 欠 止 歹 殳 毋 母
比 毛 氏 气 水 火 爪 父 爻 爿 片 牙 牛 犬 玄 玉
瓜 瓦 甘 生 用 田 疋 疒 癶 白 皮 皿 目 矛 矢 石
示 禸 禾 穴 立 竹 米 糸 缶 网 羊 羽 老 而 耒
聿 肉 臣 自 至 臼 舌 舛 舟 艮 色 艸 虍 虫 血 行
衣 襾 見 角 言 谷 豆 豕 豸 貝 赤 走 足 身 車 辛
辰 辵 邑 酉 釆 里 金 長 門 阜 隶 隹 雨 青 非 面
革 韋 韭 音 頁 風 飛 食 首 香 馬 骨 高 髟 鬥 鬯
鬲 鬼 魚 鳥 鹵 鹿 麥 麻 黃 黍 黑 黹 黽 鼎 鼓 鼠

除此之外，Sammy 也提議透過推廣具代表性的香港字體來提高公眾對字體設計的認識，例如「鐵宋」和「監獄體」等，可以讓更多人了解和欣賞香港的字體設計。香港需要集體的努力和創意，透過推動相關政策和措施，為香港的字體設計注入更多的活力。

談到未來的計劃和方向，最近 Sammy 發現很多人對他的信黑體有興趣，也有許多粉絲在演講中問及該字體。他認為，字體可以是文化的一部分，因此他未來的計劃就是重新設計這款字體，近日他已經組成了籌備團隊，計劃不久後進行鐵宋的字體創作項目，他的團隊已經透過 Instagram 和 Facebook 宣傳。Sammy 希望透過保留四十年前鐵宋的特色，讓這款字體成為一個能夠代表香港本土文化的符號，吸引更多人使用。他強調，這款字體的某些設計非常獨特，例如鈎和剔是經過特別設計的，讓它在地鐵站內顯得非常醒目。而這款字體也將會提供多個字重，方便使用者能按不同需求來使用。

Sammy 回想起十多年前在內地演講時，已經聽到許多人提到鐵宋，也有許多粉絲在演講中問及該字體。他認為，字體可以是文化的一部分，因此他未來的計劃就是重新設計鐵宋的念頭。

功，讓他萌生起重新設計鐵宋的念頭。

信黑體有興趣，加上邱益彰的監獄體眾籌計劃取得空前成功，讓他萌生起重新設計鐵宋的念頭。

Sammy 表示他暫時無意眾籌，因他未來打算會出第一批常用字。除了鐵宋之外，Sammy 還有幾個醞釀已久的設計項目即將落實，其中一項是他正在籌備設計一款立體字體，這款字體是比較具藝術性的，他想通過這個設計去挑戰自己的能力和技術。他強調自己不是「停下來的人」，希望用自己的經驗去帶領新一代字體設計師達到更高的層次。

柯熾堅

擁有接近四十年經驗的資深中文字體設計師，曾在香港地下鐵路、蒙納中國字體設計公司和華康科技工作。他設計過多款字體，包括鐵宋、蒙納宋體、黑體、瘦金體和逾三十款字體的「儷」系列等。柯熾堅曾任教於台灣實踐大學和香港理工大學設計學院。

明朝體

EVA

MATISSE EB

周建豪

CH. 3 FRANCIS
CHOW KIN HO

第壱話
建豪、襲来

1 由手繪製作到電腦造字

1.1 老師的鼓勵

Francis 小時候很喜歡畫公仔，自覺畫得不錯，由於學業成績一般，中學會考之後，曾想過出國留學，但最終還是留在香港，到大一藝術設計學院（簡稱大一）修讀設計課程。在八十年代，除了香港理工學院提供設計課程外，本港兩間私立設計院校大一藝術設計學院和香港正形設計學校也提供一系列的藝術與工商設計課程。

Francis 還記得第一天在「大一」上學時發生的趣事，當天他留意到班中有一張熟悉的面孔，好像是明星，後來才知道他是一位龍虎武師，印象中他曾參演無綫電視劇集及電影，當時無論是同學和老師也很好奇。「那個同學上了好幾堂後，就沒有再出現了。可能是因為太辛苦了！我當然不覺得辛苦，反而很開心。一群年輕人因著共同的興趣走到一起，『柴娃娃』的一起學習。」

在「大一」眾多的設計課程中，Francis 選修了字體設計課程，當時教授中文字體與英文字體設計的導師是盧兆熹，據

這兩張是 Francis 在「大一」的字體設計功課。由於得到老師的讚賞，引發他對中文字體產生濃厚的興趣。

Francis 所述，他是一位著名的字體設計師。盧老師在課堂上特別關注 Francis，並經常讚揚他的作品，因而令 Francis 漸漸對字體產生了濃厚的興趣。現在回看學生時期的作品，Francis 笑稱「很難看」。

當學期快將結束，剛好是日本每年舉辦字體設計比賽的公開徵集作品時間，那時盧老師為了鼓勵學生參與，特意給他們回顧一些以往的得獎作品。Francis 看後才知道原來也曾有香港人參加，甚至還能獲得獎項。Francis 很驚訝，原來香港的設計也有在國際設計舞台上亮相，並且得到認同。「我記得其中一個作品很有趣，那是一個好像用霓虹光管繞成的一套字型。這個作品應該是香港人設計的，而且贏了其中一個設計獎。」之後盧兆熹提議 Francis 去參加比賽，「我記得比賽要求每一位參賽者要設計一百五十個中文字，現在看來好像很簡單，但不要忘記那時是要在紙上畫出一百五十個字，而且每個字的尺寸要在三寸乘三寸之內。」但可惜的是，Francis 最後趕不及參加比賽，因為當時郵遞文件不像今天那麼方便快捷，昔日海外郵寄既麻煩又費時，比賽作品必須要在一個月之內寄出，否則便未能趕及報名。Francis 最終還是放棄了比賽。之後盧老師看了 Francis 還未完成的字體作品，表示如果他能趕及參加，必定可以得獎。盧老師這一句讚賞的說話，令 Francis

Wong Pak Yeung

香港／1963生／アーティスト
外国審査員が「そばスタイル」と命名した。漢字の流れるような筆法を生かし、すべて一筆書きで構成された不思議な発想と造形力。文字構成の確かさと共に、たくまざるユーモアも評価された。

塚照黒賀郷亀彦班僧昭会杉米語
麺勝幸観光冬恋研行和京体丸森
頒熟朝願図優鶸夔公年都母工小
趙浪輝紙謹裕初雪御月上遷限必
嘉樋献繁性倉遠石田電中警東兄
真銀超夢恵偉写鶴株雄下量学不
済春響基抜夫速井式能西私北沢
昌録白蝶弛典富比策高町以馬姿
鬱秋子習戯美宮帳機旅南日作延
一乙王四五六七八九十〇愛鷹窓
1234567890海妹展友

❶4 ―― コンテスト入賞作品

1

日鬱�田彊蛇驀壽奮當囊
年周建豪白膚蠻惠曇疊
羊座大一藝薔書羮膚學
術設計學院賣譽暈暮圓

2

1｜盧兆熹老師為了鼓勵學生參與日本字體設計比賽，特意回顧一些得獎作品。

2｜這些是當年 Francis 參加日本字體設計比賽時，在紙上手畫出來的字體設計。

十分開心，亦激發了他向這方面發展的決心，「可能盧老師見我不高興，只是隨便對我讚賞幾句，但那時正因為他的讚賞，我確立了自己要在字體設計方面發展的目標。」

1.2 遇上郭炳權

到了八十年代，香港經濟蓬勃發展，百業興旺，其中廣告、設計、漫畫和電影行業尤其活躍。儘管字體設計並非熱門行業之一，但卻是一個高度專業的設計領域，若想了解香港字體設計的發展歷史，八十年代無疑是一個至關重要的時期。當時願意投身字體製作領域的人極為罕有，該行業也鮮為人知。雖然如此，正所謂行行出狀元，在這個領域中，也有代表人物，其中郭炳權便是當時極為重要的字體設計師。他曾任教於「大一」，也認識盧兆熹。當時郭炳權創辦了一家植字公司，公司擁有兩三台排版機器，這些機器是十分昂貴的。而最令 Francis 驚訝的是，郭炳權還承接了日本著名字體設計公司「株式會社寫研」的字體設計和製作項目。郭炳權希望大展拳腳，擴充業務，更正式成立了字體創作中心。他需要聘請大量字體設計師，就在這時，盧老師便向 Francis 推介了這個機會。「我剛畢業，正在為尋找工作而煩惱，老師告訴我字體創作中心現正請人，我便去應徵，最後加入了郭炳權的公司。」由於當時字體製作仍然依賴人手繪畫，因此對人力需求非常龐大。為此郭炳權一口氣聘請了大約二十名剛剛畢業的年輕設計師加入。Francis 記得當時的薪金是二千二百元，公司包伙食。昔日字體製作的工序極為細分，製作過程就好像工廠生產線式流水作業，二十多名剛剛畢業的年輕人一起工作，工作模式類似密集式勞動生產，Francis 感覺像在工廠上班一樣。自從在字體創作中心工作以後，Francis 便一直從事字體設計，直至三十多年後的今天也沒有轉行。

入職測試

昔日的字體製作工序其實很像漫畫製作，分工得很仔細，如漫畫製作中，有負責人物造型的主筆、畫背景風位的畫師，以及寫對白、刮網點的人員。Francis 記得面試當天，

面試當天，郭炳權給每個應徵者一個中文字製作測試，其目的是透過測試以找出適合起稿、上線、填色、執白這四大造字步驟的設計師。

郭炳權給每個應徵者一個中文字製作測試，要求他們按照中文字起稿，測試期間郭炳權會站在應徵者身後觀察，看

看他們怎樣造字，其目的正是透過測試以找出適合起稿、上線、填色、執白這四大造字步驟的設計師。而在這四個步驟之中，起稿是最重要的，畢竟起稿是由零開始構思，而執白只是修正設計的最後步驟。經過一輪測試，Francis 幸運地被安排去做起稿的工作，但同時 Francis 也要學懂其他三個工序。

令 Francis 最有印象的是公司特意租了一個單位給他們工作，單位有兩間房、一個大廳。起稿的在一間房，上線的則在另一間房，其餘填色、執白等就在大廳。單位面積不大，但要坐二十多個人，加上公司用牆將房間區隔，感覺恍如置身小型工廠。

薪金三級制

字體創作中心主要有三個部門，按四個步驟來分工，填色是專門負責將中文文字中間的部分填上黑色，如果出界就要用白油遮蓋；而執白是將中文字的線條微調修正，由於這個步驟需要不停重複修改，工作相對刻板。起稿和上線則較有挑戰性，因為每個字的結構和比例不同，設計師需要有更多技巧去設計。

在昔日偏重技術生產的香港社會，經驗和技巧的要求越高，薪金也會越高。在字體製作中，薪金的高低亦反映出該職位對技巧的要求。Francis 憶述，當時填色和執白的薪金只有一千二百元，但起稿的有二千二百元，兩者相差一千元；另外，這行有一個可晉升的階梯，沒有經驗的可先從填色和執白開始，到擁有若干經驗和年資，便可向上升一級，薪金也可調高一級。而薪金級別大致可分為一千二百元，一千八百元，二千元，二千二百元不等，「我記得當時在中環吃一個普通的炸雞髀飯大約要五元，相比起其他職業，造字的薪金肯定不算高，但對於年輕人來說，二千二百元已算很好了。」

我的大師兄的中文名特別容易記，叫「黃金印」。他的手繪字很厲害，那個年代的電影海報都很大幅，上面的中文字都是他手繪出來的。

Francis 在字體創作中心做了大約兩年多，那時完成的字並不是給郭炳權檢收，而是給他的大徒弟——黃金印，他是負責管理公司運作和日常字體製作的，眾人也稱呼他為「大師兄」。「大師兄的中文名特別容易記，姓黃金，名字

十套中文字體，想想若將一百六十套中文字體乘以每套有一萬三千個字，郭炳權已做了多達二百多萬個中文字了。這是他的驚人成就，相信後來者要超越他的數量，也實在不易。

是印刷的印。我最有印象的是他的手繪字很厲害，那個年代的電影海報都很大張，上面的中文字都是他手繪出來的。我曾經看見他熟練地用雲尺把字繪畫出來，又把字拉花，他手繪中文字的技術，實在令人看得目瞪口呆。他比我們年紀大，我們當時只是二十歲出頭，他已經三十多歲了，十分有經驗。我們會把做好的字給大師兄檢查，他十分嚴謹，當發現不妥當的地方，就要我們修改。之後我們會將修改好的手繪字變成「咪紙」，郵遞到日本的株式會社寫研，這就是我們每天的工作。」

父親的形象

在 Francis 心目中，郭炳權是字體界師傅級甚至元老級的人馬，但在日常工作中，有時他會扮演 Francis 的父親或老師的角色。記得有一次，Francis 買了一支玩具氣槍回公司玩，郭炳權看到後，就立即沒收了 Francis 的氣槍，情況就好像老師沒收學生的玩具，「他要我下班後去找他，我去找他時，他用報紙包著氣槍交還給我，然後語帶善意地叫我別再拿這麼危險的東西回公司玩了。」現在郭炳權主要在內地發展字體設計業務，雖然他已過了古稀之年，但在中文字體界仍然十分活躍，繼續努力創作中文字體。他曾說很想破世界紀錄，到目前為止他已設計超過一百六

Francis 年輕時是一個愛玩氣槍的大男孩，有一次他帶了一支玩具氣槍回公司，老闆郭炳權看見後便沒收了，放工後才交還給他。

轉到 Type Technology Limited 工作

Francis 算是最早加入字體創作中心，亦是逗留得最久的設計師之一，「老實說，我當時還很年輕，很想周圍去見識一下，不想每天坐著做同一件事。當時有些人做了一個月左右便離工，特別是負責填色、執白的人最快離職，這是可以理解的，難道他們一輩子只做這一小部分工序嗎？」

後來，碰巧柯熾堅（Sammy Or）來找 Francis，問他有沒有興趣到他的字體公司工作。當時香港字體設計市場剛開始起步，但有興趣加入這個行業的仍屬少數。「我不記得 Sammy 怎樣找到我，我當時不認識他，但他提出的薪金和機會十分吸引，因此我接受了他的邀請。一九八九年，我正式在 Sammy 位於中環的中國字體設計有限公司（China Type Limited）工作。當時我的職位是高級字體設計師，直接跟 Sammy 做事，由於當時的字體製作仍然需要用紙筆墨起稿，所以製作過程仍是工廠生產線的模式，但人手比少了許多，製作上已變得相對精英制和專業化，不再是密集式生產。我還記得當時我仍住在佐敦的八文樓，每天都要在佐敦碼頭坐船過海到中環上班，當時還有可載汽車過海的渡海小輪，我最喜歡走到汽車渡輪下層的前端位置吹海風。」

追求造字的超卓

昔日資訊並沒有像今天這般流通，如今，通過互聯網便可獲取資訊，科技亦消除了語言、文化之間的阻隔，所以要學習中文字體設計或追隨某位字體設計師，並沒有想像中那麼困難。但昔日在資訊不流通的情況下，如果對某些設計有興趣，就要花費金錢購買大量設計雜誌或年度設計期刊才能學到相關知識。八十年代，香港仍然以大量生產的製作模式為主，在當時的字體設計界，大多數字體設計師只會追求工藝和技術上的超卓，反之追求設計上的創新並不是社會的主流思想。「當時我們做字體製作的時候，並沒有參考外國的例子，也沒有意識去參考著名的字體設計師。當郭炳權老師給我們工作任務，我們就按他的指示照做，雖然他是做日本漢字為主，可是並沒感覺到有什麼特別，因為日本漢字跟中文字其實很相似，我們並沒有刻意追捧日本字體設計師。」

Francis 最初認識中文字體設計的途徑是跟前輩學習，「我們按前輩指示將字勾畫出來，他們會先畫好最基本的二十多個字樣，包括偏旁、部首、基本字形結構，也有永字八法的基本筆畫。有了這些初步的樣本，我們便按著對二十多個字的樣本的理解去設計餘下的字。我們會用有四方

Francis 有了初步的字樣後，他與團隊便按其理解設計餘下的字。

開啟電腦造字的時代——這就是未來！

過去 Francis 以手繪來製作中文字體，直至一九八九年，那年他第一次接觸電腦造字，最初他對電腦的感覺並不好，甚至懷疑它的能力，就好像今天我們對新科技心存疑慮一樣。當 Francis 望著那部灰白色的物體時，心裡會想著電腦真的能代替人類做設計嗎？「我記得第一次接觸的電腦，是一台 Apple II，配上八寸單色熒幕，並有磁碟配置，那時候有一台電腦已經很不得了。原來 Sammy 買回來是為了試用，那時他說：『This is the future』，這個就是未來！當時那部電腦售價六萬多元，我聽後會想，若用這筆錢來買車不是更實際嗎？」

格的紙來起稿，也會利用牛油紙去為重複的結構和部首起稿，這樣有助加快字體製作的速度，否則有些字必須從頭做起。」Francis 將這階段的字體製作工序比喻為工藝式的生產過程，設計師在手繪技巧上會精益求精，但會欠缺設計上的創新和探索精神。

之後 Sammy 在辦公室用電腦向員工示範如何造字，Francis 還記得他示範了世界的「世」字，「世」字由豎畫和橫畫組合而成，Sammy 也用了一些時間才將「世」字的外框勾勒出來。事實上，當時的繪畫軟件仍處於開發階段，當中的工具略為簡單，所以只能在電腦上用一些簡單的方形圖案工具來勾勒中文字形，「我記得他用了大約十至二十分鐘去完成『世』字，這並不理想，如果按一般手繪的時間計算，我不用五分鐘就能畫完，這已包括了起稿、上線、填色、執白等步驟。」當時的電腦要用比人手多四倍的時間，才能完成一個字。」但 Sammy 強調這是未來，將來就是電腦造字的時代。那次是 Francis 和一眾設計師第一次接觸電腦造字，大家都抱著懷疑的心態望著這個「未來」的產物。

China Type 的分水嶺正是分隔八十年代手繪造字與九十年代初改用電腦設計的時期。China Type 全面啟用電腦造字，公司亦改名為「字體科技有限公司」（Type Technology Limited，簡稱 TTL）。那時候 TTL 跟美國知名字體設計公司蒙納合作無間。九十年代初，電腦售價稍稍回落，「當時一台蘋果電腦售價為三萬多元，雖然比最初 Sammy 購買第一台電腦時已便宜一半，但仍是一筆大投資。我們每人一台 Mac 機，雖是十四寸黑白熒幕，但已經很厲害

了。那時我們造字會用一個叫 Fontographer 的軟件，它原是一個做英文字體的軟件，但 Sammy 覺得既然它能做英文字，應該也可以做中文的。Sammy 最先學懂怎樣使用電腦，所以他能教我們怎樣用 Fontographer 造字。」

到了一九九一、一九九二年，Francis 逐漸適應用電腦造字。起初他一邊做手繪字體，一邊學 Fontographer，慶幸當時還年輕，學得很快，「那個造字軟件很容易上手，因為介面很簡單。其實只是從以往用一支筆轉為用滑鼠而已，工具轉了，但製作概念仍一樣。電腦也帶給了我很多便利和好處，例如中文字體有很多重複的部件或部首，我只要 copy and paste 便可。」Francis 回想用電腦做過最深刻的字，是由三個龍字組成的「龘」字，因為它筆畫極多，實在很考驗設計師的功力。基本上困難的字都是由 Francis 負責處理的，「那個年代的記憶體運作能力有限，在做『龘』字時，電腦已顯示文字檔案太大，提議我減少記憶體負荷，因為記憶體空間不足，就比較難做一些複雜的字。所以我要在筆畫和其他部分做手腳，最後我減了一半的尺寸才能處理這個字。」Francis 每天都要處理這類事情，日復一日，他學會了如何配合電腦來做儷宋體。

一人做一千個儷宋字

龍

儷宋 Pro

Francis 回想用電腦做過最深刻的字，是由三個龍字組成的「龘」字，因為它筆畫極多，實在很考驗設計師的功力。

由手繪造字發展到電腦造字的新時代下，的確可以減少製作時間，並有助增強競爭力。那時候 Francis 開始參與做儷宋體，這可能是世界上第一套用電腦做的中文字體，甚至是漢字字體。但相比起電腦英文字體，中文字體算是較後期才出現的，畢竟 Fontographer 是一個英文作業的軟件。根據 Francis 憶述，製作儷宋體大概花了一年時間，「我們的設計師團隊也很新，大家由零開始，『捱』足一年來做儷宋體，只想在完成後才告訴其他人。對我來說，這

是中文字體界的革命。起初大家都不會造字，唯有一起摸索，互相學習，因為在電腦造字方面，我們就是第一代人，我們從摸索中掌握當中的技巧。當時除了 Sammy，最有經驗的人就是我了。那時我帶領旗下的設計師，日夜顛倒地做，不斷加班，最終我們用一年時間完成了約一萬三千個大五碼（Big5）版本的儷宋字。」

為了在一年之內完成儷宋體，Sammy 與 Francis 和其他設計師定下目標，每人一天要完成若干個儷宋字。當時他們一共有十四人，若要完成一萬三千字，大概每人每年要做一千字，一年有三百六十五天，扣除星期六、日和公眾假期，每人每天應該要做大概十多個字。當一切準備就緒，團隊便開始分工，為了避免重複做相同的字，Francis 將一早安排好的造字文件分給各人，當第一階段造字完成後，就會將初稿列印在一張 A4 紙上，然後一起檢查，包括檢查筆畫的粗幼問題，以保證字體的品質。

在電腦造字方面，我們就是第一代人，我們從摸索中掌握當中的技巧。

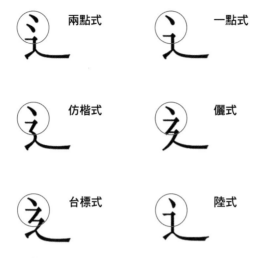

當設計儷宋時，Francis 留意到「撐艇邊」也有不同的表現方式，例如日文漢字的一點一豎寫法。為了與之區別，Francis 特意設計「儷式的撐艇邊」寫法。

兩點式　一點式
仿楷式　儷式
台標式　陸式

到了最後，會將整套共一萬三千字全部列印在「咪紙」上，每個字的大小是十八級。當時 Francis 亦有參與其中，以便找出當中的字形問題或更適當的寫法，「設計儷宋時，我們留意到『撐艇邊』有不同的表現方式，日文漢字的寫法是一點一豎，不過我們手寫的是不同的。我設計了好幾個版本給 Sammy 挑選，最後選了這個『儷式』，並一直沿用至今，現在已經成為儷宋的標準了。」Francis 回想過去三十多年，昔日一起做儷宋的戰友如今仍是 Francis 的同事，已經像是一家人了。

1.4　Fontworks 字體設計公司

經過一年辛苦趕工，儷宋體終於推出市場，Francis 總算放下心頭大石。儷宋體的成功也為蒙納帶來不少收益和生意。以往蒙納以經營及售賣大型印刷機為主，字體只不過是其中一個較小型的業務分支，主要銷售對象是本地大型報業集團，例如《明報》、《東方日報》等等。但據說字體業務開展後，蒙納的銷售方式也有改變，「蒙納的印刷機很大型，我記得當時的印刷機售價大約是三百萬一部，有個說法是『買一套字，送一部印刷機』，可想而知蒙納十分看重儷宋體，因它為公司賺了很多錢。」

儷宋體的成功也帶領 Francis 進入了造字的新階段。在摸索前路的時候，當時他的女朋友，即現在的太太，在英文報紙看到一則招聘字體設計師的廣告，招聘要求跟 Francis 的經驗完全吻合。Francis 便立即應徵，並旋即收到面試通知。面試時，Francis 才知道那公司的老闆是洋人，但卻主力為日本漢字市場製作字體，而那間公司就是著名的日本字體設計公司 Fontworks International，而其在香港的分公司稱為「Hong Kong Fontworks」，「當時負責面試的人跟我說，他們當時沒想到能找到一個完全符合要求的人。後來我順利進入 Hong Kong Fontworks 工作，之後一直也沒

Hong Kong Fontworks 的字體設計主管 Ross Evans（前排中央）與 Francis（第二排中央）一同出席同事的結婚宴會。

有轉行。」吸引 Francis 轉到 Hong Kong Fontworks 的其中一個原因，是公司不時跟日本的字體公司合作，他能經常飛往日本公幹，並且可以直接跟日本的字體設計師開會，這無疑擴闊了 Francis 的眼光，又能學習日本字體設計師的設計文化和理念，加上 Hong Kong Fontworks 開出的薪金，比一般字體公司高百分之二十至三十，所以 Francis 最終選擇轉工。

繼郭炳權、柯熾堅之後，Hong Kong Fontworks 的字體設計主管 Ross Evans 便是 Francis 的第三位老闆，亦是他的最後一位香港的老闆。原來 Ross Evans 亦曾在香港地鐵公司工作，跟 Sammy 在同一個設計部門。「以前 Sammy 做『地鐵宋』的時候，Ross Evans 已認識他，因為他們是『地鐵』的同事。」

Francis 在 Hong Kong Fontworks 做了九年半，已是主管級，負責監督字體設計以保證專業水準，「我所有的經典字體作品都是在 Hong Kong Fontworks 時期製作的，例如明朝體『Matisse』、有襯線黑體『Cezanne』、圓黑體『Seurat』，還有比較出名的是手寫字體『Klee』等。」但最為人津津樂道的 EVA 明朝體，它的本名是「Matisse EB」（マティス EB，Extra Bold），它被日本經典動畫《新世紀福音戰士》（簡稱 EVA）的監督庵野秀明選用，成為該動畫的主要視覺元素（Key Visual）和特選字體。Francis 的 EVA 明朝體也因此變得無人不曉。由於 Francis 能製作出高品質的字體，所以一直令日本公司和字體設計師非常滿意，雙方一直維持著良好的合作關係。那時香港公司主要是負責整套字體的後期生產、製作，然後運去日本售賣，「我記得當時字體還儲存在磁碟中售賣，但在運送期間，曾經出現包裝盒被扔爛的情況，所以香港的包裝部需要刻意加多一層包裝以防萬一。」但世事無常，到了二〇〇〇年，Hong Kong Fontworks 便決定撤出香港。

Matisse Family	亜娃阿哀愛	L - Light
	亜娃阿哀愛	M - Medium
	亜娃阿哀愛	DB - Demi Bold
	亜娃阿哀愛	B - Bold
	亜娃阿哀愛	EB - Extra Bold （EVA 明朝體）
	亜娃阿哀愛	UB - Ultra Bold
Cezanne Family	亜娃阿哀愛	M - Medium
	亜娃阿哀愛	DB - Demi Bold
	亜娃阿哀愛	B - Bold
	亜娃阿哀愛	EB - Extra Bold

Seurat Family

亜娃阿哀愛　　L - Light

亜娃阿哀愛　　M - Medium

亜娃阿哀愛　　DB - Demi Bold

亜娃阿哀愛　　B - Bold

亜娃阿哀愛　　EB - Extra Bold

亜娃阿哀愛　　UB - Ultra Bold

Klee Family

亜娃阿哀愛　　L - Light

亜娃阿哀愛　　DB - Demi Bold

Francis 在 Hong Kong Fontworks 的時期製作不少佳作，例如明朝體 Matisse、有襯線黑體 Cezanne、圓黑體 Seurat 和手寫字體 Klee。

2 美學功能與設計實踐

2.1 日本 Fontworks

Hong Kong Fontworks 撤出香港後，Francis 瞬間失業，慶幸一個月後日本的母公司聯絡 Francis，表示仍想與他以合作夥伴形式繼續造字，並希望在香港設計和生產字體，自此，Francis 便成立了自己的字體設計公司 Realtec Limited，專門承接日本 Fontworks 的字體製作項目。Francis 的公司營運至今已超過二十三年了，並一直跟日本 Fontworks 保持良好的夥伴合作關係。「以前 Ross Evans 跟日本 Fontworks 的社長松雪文一很熟稔，關係就像姊妹公司。後來松雪文一將 Fontworks 賣給了軟銀（SoftBank）後，日本 Fontworks 開始大換血，我認識了二十多年的同事全部都走了，後期我們跟日本 Fontworks 就只有普通的商業合作關係。」

藤田老師

由於 Francis 的公司繼續與日本 Fontworks 有設計上的合作，除了文件往來，對方亦會派遣字體設計師到 Francis 的公司開

Francis 與設計筑紫明朝體的著名日本字體設計大師藤田重信老師合照。

會。記得有一次，設計「筑紫明朝體」的著名字體設計大師藤田重信（Shigenobu Fujita）親自來到香港與 Francis 商討後期的製作和檢查字體設計的品質，「藤田老師看到我的漢字，就說這不是日本的漢字，那時我還在想他到底是什麼意思，不過後來我明白了，他說的不是筆畫問題，而是因為大家對字形的『重心』，即『中宮』有不一樣的看法，例如 Matisse 這款字體的重心比較高，但相對於日本漢字，它的重心就會比較低，就是這個差別，不過我覺得兩者是不能比較的。不論如何，日本人造字的專業精神

實在令人折服，就好像藤田老師，他的『筑紫』真是一套很美的字體，我真的稱他為『神』。其他設計師，例如鳥海修（Osamu Torinoumi），也曾來開會，我也看過他的作品，大多都十分好，但對我來說，我仍然比較喜歡藤田老師的作品。」

藤田老師看到我的漢字後，就說這不是日本的漢字。

原來大家對「中宮」有不一樣的看法。

對於藤田重信的筑紫明朝體設計，Francis 非常欣賞，給予高度評價，「試想像當明朝體一直不斷地改善直到終極完美時，它便有可能發展成像今天筑紫的模樣。其實筑紫明朝體系列有很多個版本，尤其是後期的 Q 版本，它的中宮已變得很緊密，我看著中宮越變越小，覺得已經是極限了，沒想到原來還可以去到那麼盡，藤田老師確實能夠處理得很好。其實他已經做了很多出色的字體，你沒有辦法亦很難突破他已建立好的字形框架，無論你再往什麼方向去試，也逃不出他的字體結構。如果你想設計一個好的明朝體，你的設計最終也肯定會像他的一樣。一旦我們追求完美，就肯定會有一些共同點，而藤田老師就是典範，所

以很難超越他。他現在已開始做新的字體，我相信這將是他的又一得意之作，他這款新字體真的很好看，每個字都是藝術品。」

關於這套新字體筑紫 AM ゴシック，藤田重信試了很久，因為難度很高。Francis 看完初稿後，也需花時間消化它的字形特徵。一般來說，藤田重信會給 Francis 二百字左右的字樣，但這次有三百個字樣，這有助 Francis 參考，能更準確地再開發出五百個字樣供其他設計師造字。

藤田重信已年過六十，在 Francis 的印象中，他看起來並不算很老，而且很懂養生之道，喜歡喝中國茶。藤田重信經常跟 Francis 傾談，談得最多的就是造字，藤田重信會教他怎樣處理字體最好；除此之外，就沒太多溝通。

1 │ Francis 昔日經常與日本 Fontworks 的字體設計師交流，他們更從日本飛來與 Francis 傾談設計進度，鳥海修先生（前排右）是其中之一位。

2 │ 在字體設計界中，最為人津津樂道的是日本動畫電影《新世紀福音戰士》的監督庵野秀明採用了 Francis 所設計的 EVA 明朝體作為主視覺元素和特選字體。

藤田重信 @Tsukushi55・1天
画数が少ないのと多いので文字の雰囲気が変わります。

藤田老師最近在他個人社交媒體上載他的新字體作品。Francis 亦有份參與設計，
他形容為每一個字是一件難度極高的藝術品。(圖片來源：擷取自藤田重信 Twitter)

在一九九一年 Francis 加入 Hong Kong Fontworks 初期，除了 Matisse，他其他所有的字體都是由藤田重信負責品質監控的。按日本的慣例，當字體初稿完成後，設計師便會交給前輩檢查，前輩會留下評語方便後輩改進，所以 Francis 也養成了這個習慣。「有些人喜歡將字體初稿放上社交媒體，特別是台灣的朋友，然後我會寫幾句留言給他們，我喜歡這樣做，因為希望大家都得以改善和進步，我也因此認識了很多台灣造字的朋友。」另外，許瀚文開發「空明朝體」時也有問過 Francis 意見，Francis 也毫不吝嗇地分享經驗，他只希望多些提攜後輩。

日本與香港字體設計師的不同

在跟日本 Fontworks 的合作中，Francis 深深體會到日本字體設計師的專業，以及對工作的認真，他們對字體的細節特別敏感和專注，Francis 也潛移默化地吸收了他們的做法，「有時候我也會想，真的有需要斟酌這麼小的問題嗎？一般人可能根本不會留意，例如部首的弧位，他們會研究很久，思考怎樣才算順暢。我也曾被他們批評筆畫不夠自然，但我看了很久，不斷在思考這算是不夠自然嗎？後來有一次，藤田老師來檢查我們的字體，他跟我說，除了我以外，其他人實在不行。從那時候開始，我便不自覺地開始專注字體的細節，經過多次修正，我也學懂了日本人造字的模式和精神。」日本人對造字的嚴謹態度，已深深影響了 Francis，甚至已經滲入了他的血液裡。「我十分理解日本人對造字的要求，但我會再詮釋出自己的一套方法，這是香港人的造字方法。老實說，我一定不可能像他們這般『吹毛求疵』，因為他們會給我們製作限期，當

他們的字種交到我們手上，我們這邊便要展開規模化的生產。不過慶幸我幾乎每次都能準時完成。過去三十多年，我無法準時交貨的次數應該能用一隻手數完，我沒記錯的話就只有三次，最遲那次也只是遲了不足一個星期，其他都只是差一兩天而已，這就是我的金漆招牌，我們可以合作這麼久，最重要的是我能遵守承諾，因為日本人對誠信很執著。」

另外，Francis 認為香港人的工作效率很高，加上懂得靈活變通，這是造字的首要特質。因為字體設計師只能倚靠二百多個字種，去設計出一萬三千多個字，高度的理解力和變通能力缺一不可。「為什麼我們可以跟 Fontworks 保持長久的合作關係，是因為我們造字做得快，三個半月就可以完成七千個常用字，每人一天可做三十至四十個字，算是很快了。我也向台灣造字的朋友了解過，他們一天做大概十二至十三個字；當然我們的設計師經驗豐富才能做得這麼快，相比之下，香港仍然有造字的優勢。」Francis 形容日本跟香港的字體設計師有許多相似之處，但也有分別，最大分別就是日本設計師造字精細，而香港字體設計師就很有效率。在互補長短下，兩地通力合作，就能設計出品質優良的字體。

2.2　筆畫設計要統一

造字的過程所牽涉的範疇就像亞馬遜森林一樣廣，在二百個字種中，有很多相似的筆畫，你以為可以拿來用，這就是最容易犯錯的地方。

Francis 認為每個人都有自己的設計美學觀，不能一概而論，只要有自己的主見和對美學的想法，便可把字設計出來。對 Francis 來說，沒有什麼比統一套字體的美感更重要，「造字的過程所牽涉的範疇就像亞馬遜森林一樣廣，在二百個字種中，有很多相似的筆畫，你以為可以直接拿來用，這就是最容易犯錯的地方。當我們要生產出餘下的漢字時，會對筆畫粗幼十分小心，務求在視覺上追求統一。有時日本給我們的字種會有不一致的情況，甚至字與字之間並不協調，但我們要懂得如何修正字形，並做到視覺統一，最重要的是，要避免部首、部件不一致的情況，否則整個字的設計風格便不一樣了。」Francis 所指的統一，是指整套字體的統一，設計一個字或幾個字很容易，但要設計出一套有七千或一萬三千字的字體就十分困難，「當你第一眼看去，如果每個字都能展現出同一個設計概

石創際手驚祝魚印推曇電久光上
為愛人賞成燃集作女願永風会子
紙激般従个介价畍芥疥界堺彡杉
衫形彫髟影彬厖簓穆鬱珍衫軫畛
診殄趁疹餮參滲慘驂鯵蓡參慘鯵
摻椮繆膠謬鏐醪戮劈廖寥蓼彥顏
俢諺顏修蓚鼉髮髮鬚巛巡拶徑脛
經輕到勁頸痙莖逕凷惱腦惱腦璥
磝緇錙輜鯔石創際手驚祝魚印推
曇電久光上為愛人賞成燃集作女
願永風会子紙激般従品業機井東
回第森夜庭調興秋辺展心闘者室
義恒路

Francis 對筆畫粗幼的處理十分小心，在視覺上追求筆畫統一。

念和風格，並出自同一個字體家族，那就是一個好的字型
設計。一個字就能反映出背後的七千個字，並能傳遞出同
一種視覺風格和感覺，其難度實在很高。」

如今，Francis 仍然會協助藤田重信，但相比以往工作量已
大幅減少，他現在大多幫藤田重信旗下的年輕設計師。
他們正設計一套像 Gothic 的英文字體，但可能經驗或信
心不足，有次他們寄來一些字種，有兩、三個不同的設
計，不知道哪一個最好，希望 Francis 提供意見，「遇到這些
情況，我會理解整體風格，然後幫他們選出一個適合的
方案，結果他們真的接納了我們的意見，這證明我們做得
對。其實他們只做了八個字樣，經過溝通和理解整體風格
後，我們就可以生產出七千多個字，所以控制字的統一性
十分重要。」

另外，要令字形統一，保持筆畫粗幼一致，這是最基本
的，而最常見的做法，就是將一組字放在一起，例如
「日」和「本」字，這會較容易看到筆畫粗幼間有沒有不
妥當的地方。除此之外，Francis 也提議將中文字一至十放在
一起，檢查它們在視覺上是否整齊和協調。Francis 經常提醒
設計師，造字不能只看「一棵樹」，要顧及「整個樹林」。

2.3 易辨性和易讀性

在字體設計界，特別是西方學術界，十分關注字體的易辨
性和易讀性。他們做了大量實驗，特別是歐文字在道路指
示牌的易辨性和易讀性測試。Francis 在過去的工作中，較
少接觸中文字體的易辨性和易讀性問題，因為當他接到
日本傳來的漢字字種時，這些問題已被解決了。Francis 回
想起當年做儷宋體時也曾遇到相關問題，「儷宋的橫畫偏
幼，在那個印刷技術沒那麼好的年代，印出來的橫畫容
易斷開，這是我唯一想到的相關問題。」憑藉多年經驗，
Francis 多少也能掌握控制易辨性和易讀性的要訣。

Francis 認為西方理論中的易辨性和易讀性，都是以拉丁文
字為基礎，他們的準則和概念並不適用於中文字，因為中
文字是方塊字，字高相若，亦沒有字距（Kerning）的問
題，所以要按字形的結構來處理易辨性和易讀性，不可一
本通書看到老，「易辨性和易讀性是後期才受到關注的，
但並不代表之前沒有人關注或沒有這些概念，我反而會用
比較地道和實務的態度來處理這些問題。」

曾經有一位日本字體設計師提議，可以從「口」字判斷一個漢字字體的好壞，他的解釋是因為「口」字很難做，第一，它的筆畫少；第二，它不能佔據整個四方格；第三，它上下左右的筆畫要平衡得恰到好處，否則會產生不平衡的感覺。因此他認為，單看一個「口」字，就能看出字形的核心結構。Francis 對此不敢苟同，他覺得這只是一個很單一和片面的方法。

回到以「口」字判斷一套字型的好壞，Francis 說：「我要看整體，不能只看一個字。」同時，也要看整體的灰度，這跟筆畫的粗幼度有關。當多筆畫和少筆畫的字排列在一起，如果沒有適當調節粗幼度，可能會令筆畫多的字顯得很突兀，所以必須要控制整體的灰度一致。

Francis 會比較留意上下結構的字，因為這類字最難處理；反之左右結構的中文字比較常見，面對左右結構的字，可以用黃金比例來處理。但上下結構的中文字，例如有「艹」和「⺮」的字，Francis 的同事有時候也處理得不好，「為什麼呢？第一，是因為頂部的空間，俗稱『透氣位』；第二，就是上下部分的『透氣位』，有時候會太接近，有時候又會太疏離，亦有時候會有大小不一的問題，最終導致字形結構太鬆散。」Francis 認為，當要處理左右結構的中文字時，字形的部件空間分布大概是 4:5:5，不過上下結構的字，就不可依循這個比例了。Francis 只能按自己的經驗來修正。

鞍虸訏

當要處理部首筆畫多於邊旁的中文字時，Francis 會將邊旁與部首定為六四的空間比例。

跟「羅」一樣闊度

額外改窄「四」字

改窄約95%　　改窄約95%

處理中文字的上下結構時，例如「蘿」和「籮」字，Francis 會將下面的「羅」字收窄百分之九十五，這會使整個字形的空間和比例更舒服。

當然這些設計準則和概念並不是絕對的。就像上文提及的的，例如「艹」和「竹」等上下結構的中文字，比例是不容易拿捏個字看似很複雜，但其實很簡單，如果頂部是『竹』，下面的『羅』字就要收窄百分之九十五左右，至於『撤扁』多少，就不好說了，但憑經驗大概是百分之八十至八十五，當然還要顧及空間比例和筆畫問題，但一定不能夠把一整個「羅」字放下去，然後再加上『艹』，這樣一定不好看的。」Francis 還會利用一些程式解決這些問題，「例如字體軟件 Glyphs 已經有這種功能了，它可以將整個字按比例縮小，相比以前，真的要畫一整天的。」

2.5

我的強項是色弱

很多人覺得字體設計師的眼睛必須銳利，對顏色或圖案特別敏感，這的確有助設計師進行字體設計，但 Francis 是例外，因為他有色弱的問題，導致他特別喜歡鮮艷的顏色，尤其是紅色。但是他這個弱點反而讓他特別適合造字的工作，因為 Francis 對黑白色特別敏感，這樣更方便他檢查整套字的灰度問題。「為什麼喜歡紅色？因為夠搶眼，對其他人來說會太刺眼，不過對我就剛剛好。我是在很後期才知道自己有色弱的問題，那時我貪玩做了色盲測

粗度：1 > 2 > 3 > 4 > 5

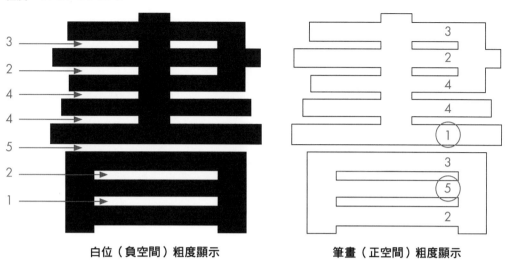

白位（負空間）粗度顯示　　　　　　　　筆畫（正空間）粗度顯示

乍看「書」字的筆畫粗幼度相同，但在 Francis 的設計中卻盡不相同，例如最粗的是最長的橫畫（粗度為 1），而「曰」字的中間一畫為最幼（粗度為 5）。

因為我有色弱的問題，導致特別喜歡鮮艷的顏色。但是我這個弱點反而讓我特別適合造字的工作。

試，報告指出我有色弱的問題，現在我的弱項變成我的強項了，我對白平衡和灰度都很敏感。」

Francis 也對字體的黑白空間特別敏感，「一套字體裡肯定會出現最粗和最幼的筆畫，這是最難做的。若字體整體筆畫較幼，例如宋體，就更難處理了。至於粗的筆畫，難度在於找出字形中的主要筆畫和輔助筆畫，主要筆畫要最粗的，例如『書』字，它很多橫畫，一般人覺得橫畫的粗度要一樣，如果真的這樣做，橫畫會很貼近，這是失敗的。較理想的做法是，最長的兩個橫畫較粗，其餘的相對地幼一些，這樣整體上的『書』字會比較好看和合理。其實這部分我也還在學，真的要做得多才會知道。」

2.6 製作五百個字種

正如之前所提及，日本 Fontworks 會先設計出首二百個字種給 Francis 作為原型參考。之後 Francis 會按照這二百個字種再發展出五百多個字種。這五百多個字種是 Francis 特意選出來的。「我沒有加入『永字八法』的概念，例如像是點、撇、橫、豎、捺、鈎等筆畫，因為『永字八法』對我來說並不適用，它只能代表一小部分的字，到實際造字的時候，沒什麼大幫助，所以那五百多個字種裡沒有『永』字，但若硬要說，我有『水』、『泳』、『冰』字，跟『永』字差不多。」這些字種 Francis 一天可以做十至二十個，而且會精雕細琢，畢竟它們是字體的藍本。

2.7 製作分工

在完成五百多個字種後，下一步便是進行分工，Francis 會按特定漢字的結構，把字分配給不同的字體設計師製作；同時，把要做的七千字按結構歸類到七十七個文件夾中，這不但方便團隊有秩序地造字，在製作上也比較簡單。

Francis 還會根據字的困難程度，為不同資歷的同事安排工作，最複雜的，例如包含撇、捺的字，會交給資歷較深的同事負責。「什麼是最難做的字形？我認為凡部首是『戈』的字就比較難。另外，五百個字種都已經在電腦裡，如果同事有疑問可以隨時登入電腦系統索取相關字種作參考。」

2.8 指引與示範

字體製作的工作量十分之大，因為牽涉的字數很多，由七千至一萬三千字不等，製作時間也頗長，而且參與的人數亦不少，因此出錯的機會也相對較高，所以建立清晰的溝通橋樑至關重要。團隊除了互信之外，分工也極為重要，所以要制定一些造字指引，以解決設計師對字形結構的疑問，這有助減少團隊之間的溝通問題和製作上的錯誤。

當完成五百多個字種後，其他字體設計師就可用作參考，讓他們更容易和更快地製作其他漢字。很多字都有相同的部首或部件，只要稍作修改，就可完成一系列的字，例如「跪」字，除了「足」部首外，它還有多少個部首可以更換，可以是「土」、「月」、「木」等。「其實就是這樣不斷換部首或部件，這會令製作更加容易快捷。現在有軟件就方便很多，若發現問題，我會直接用 Glyphs 修改。」

每一個字的製作過程都會經由 Francis 小心檢查，並會提出合適的修改建議。

Francis 主要按不同類別的字形進行示範，例如左右和上下結構的、相同部首的、相同偏旁的⋯；另外，也會示範不同結構的，例如梯形、方形、米字形等等，「這些字形案例和示範，是我自一九九四年起就開始建立的，其實這些只是副本，以往我還有手寫字的範例，但可惜的是部分原稿已經遺失了，這些範例亦經過多次修改，將來還會不斷修正，例如調節字形空間的比例，我認為真的不須硬守一些舊有規條，現在我會按著自己對字形的感覺去作出判斷。我刻意在示範中做出字形的分別，因為我要讓同事們分辨當中的好與壞。當你對著一班年輕的同事，想要統一他們那麼多的指引和示範，最好的方法就是給予他們清晰的指引和提供足夠的示範，這是比較有效的。」這些範例是 Francis 過去三十多年造字經驗累積的成果，「你不會在外面看到這字形的製作質素，雖然沒有系統性，也沒有什麼數據理論，但這些都是我過去的經驗之談。」

2.9 視覺修正

「視覺修正」（Optical Adjustment）是每個字體設計師都要面對的問題，而且必須處理，Francis 也不例外。Francis 對視覺修正同樣敏感，例子更是隨手拈來，「例如一個字有一橫畫，如果你用水平線畫出那個橫畫，在造字的角度來說，並不是正確的做法。如果你刻意將所有橫畫都用同一個粗度的水平線畫出來，這個字就會變得不一樣，因為這會讓人陷入一種「視覺錯視」（Optical Illusion），長的橫畫看起來比較幼，短的則會比較粗，例如『書』字就有類似的情況，若橫畫粗度一致，書的『口』字部分就會『黏』在一起。同時，因為『書』字的橫畫很多，眾多橫畫所形成的負空間（即白色部分）感覺上會滲入正空間（即黑色橫畫），這亦是一種『視錯覺』。為了解決這個問題，在『書』字的上部分『聿』的橫畫之間的白位與下部分『曰』的橫畫之間的白位可以是3:5或4:5 的比例，總之要有比例上的差別，不應是5:5，因為空間比例的修正上，在『書』的上部分5:5 會令到字形在視覺上有下跌的感覺。另外，雖然中文字是方塊字，字形呈四邊形，但字的結構不能是四邊形，而是應該呈梯形，例如『口』字，假設是手寫風格的，結構就是上寬下窄的梯形，只有這樣『口』字在視覺上才會是正正方方的，筆畫呈現出垂直的感覺，這就是視覺修正；如果沒有做視覺修正，筆畫看起來就會變得柔弱，整個字就會變得不穩妥，當然這要視乎字體風格決定。這都是我的一些視覺修正的例子，其實在我眼中，造字是一種平面設計，這些都跟平面設計的概念有關。」

哉 裁 裁 截 載

1

蟲 轟 儡

而直筆向中間傾
立体感應末比較輕些

如上些之復剝筆比較短
而此些挑部是載起些的stuff

鱼前田上
表現的
末隱

白住

"品"字形边旁的字例。

注意：上下比例、下迅左右比例。

2

1 2 　 1 2 　 1 2

器 啜 繼

上半些
是 細 筆 的 外
是 平 向 左 傾
到 此 会 出 去
是 比 較 短 些

3 4 　 3 4 　 3 4

近右斜之
平衡

四个相同边旁重叠的字例。

注意：4 > 3 > 2 > 1 。

3

心 蕊 秘

如上载在某不
太大遇勾部份

略短

略小

3

2

從斜線 对称准则

3 是在 central

注意：1. 1和2大小、長短相若，是的位置叫稱
2 略升高。

2. 2和3是的方向在同一弧處。

4

1 | Francis 認為凡有「戈」部首的
字比較困難，例如伴隨的部件
如「口」、「木」、「衣」、「佳」、
「車」、「異」所佔的空間與「戈」
的撇都要作出不同處理。

2-4 | 這些字形案例和示範，是
Francis 自一九九四年起開始建立
的，他將以往的一些心得和注意
地方寫在原稿之上，而這些範例
亦經過多次修改，實在是一個很
好的實用教材。

3 蘊含的社會文化情感

香港風格

過去幾十年，香港本土文化議題此起彼落，也一直受文化界關注，最近這股風潮更乘着席捲字體設計界，坊間開始熱烈討論，香港能否設計出有香港味道或本土特色的字體？就正如 justfont 也打着台灣首創的旗幟推出了「金萱」眾籌計劃，這是充滿台灣特色，並能成功推廣的例子，該眾籌計劃取得了空前成功，亦受到了廣泛的關注，可謂風頭一時無兩。那我們不禁要問，香港字體設計界能否取得同樣的佳績呢？相信這只是時間問題，就留待我們繼續努力，期待着這一天的來臨。

香港本土味道又是什麼呢？Francis 又如何看待香港本土字體？「我覺得近期充滿『香港韻味』的字體只有兩款，一個是『勁揪體』，另一個是『監獄體』，尤其是監獄體，它的本土味更濃。」Francis 對監獄體有這種看法，是因為它乃源於在囚人士以銼刀、膠紙所製作出來的路牌字，Francis 認為正是它那種不規則的結構和不連貫性，令人想起香港特有的文化，「因為以前香港很 freestyle（隨心所欲），只要能解決問題，如何造字並不重要，所以筆畫可以大大小小，東西交集，風格不統一，都可以被接納，這就是香港風格。我們以前也是這樣的，沒有人教，無師自通地自學，難道你覺得做路牌

字的那群人有受過正式的字體設計訓練嗎？他們都是慢慢揣摩，無師自通。至於勁揪體，因為他的手寫字加入了原創的元素，而且比較粗獷，有一種『化開』的感覺，我覺得那種感覺也很有香港味道。」

何維持它的生意，可能日本人會對自己的文化十分堅持，要一直守護下去。」

3.2　眾籌

眾籌平台為字體設計師帶來了新的機遇，讓他們的夢想有機會成真。以前設計一套字體的門檻很高，先不說人才培訓，開發新字體本身所涉及的開支也十分龐大，相信在未有眾籌平台出現之前，以一人之力成功設計出一套常用字是天方夜譚。直至近年，香港陸續有字體設計師眾籌成功，部分計劃更是超額完成，甚至超出目標籌集資金的一倍。新晉字體設計師可藉這一途徑嘗試設計自己的字體。

> 我想傳承中文字體設計，哪怕是一個半個也不要緊，只是不想這一行在香港消失。

Francis 在字體設計行業已經三十多年了，現在他也在香港理工大學設計學院教授中文字體設計，看著這群年輕的設計學生，Francis 當然希望有新面孔可以加入字體設計的行列；但另一方面，他對行業的前景很悲觀，「我想傳承中文字體設計，哪怕是一個半個也不要緊，只是不想這一行在香港消失。不過後來有了眾籌平台，情況變得不一樣，你看 Kit Man 的勁揪體，他是香港眾籌的『開山祖師』；之後，有 Gary 的監獄體，他也籌得了超出目標的資金，其實已經是很好的成績了。他說如果眾籌達到百分之一百五十就會做一萬三千個字，如果達到百分之二百就做多一套幼身版本的『監獄體』，我覺得整件事非常好，他們已經是最成功的例子。我也跟學生說，你們現在有眾籌平台，是一個很好的機會，但我也再三叮囑他們，設計字體

我也經常跟同事、同學說，你們現在很幸運，眾籌計劃帶旺了字體市場，也讓不少香港字體設計師得償所願，這是一件好事。如果是早幾年投身這一行，我會覺得沒什麼前途，畢竟連蒙納也已撤出香港，而我的公司也不能僱用太多人，其實我也十分吃力。尤其是最近這一兩年，全球經濟環境很差，就連軟銀這麼大的企業也出現嚴重虧損要大幅削減開支，在經濟下行的大環境下，我不知道軟銀如

要做得專業，不可破壞眾籌這個良好形象，如果眾籌被你拖垮了，那接下來的人該怎麼辦呢？往後就再沒有人信任眾籌了，尤其現在並不是單純靠香港市場，還要靠台灣市場，所以我希望往後參與的字體設計師不要做壞香港眾籌這個良好的名聲。」

3.3 香港字體發展

Francis 認為，如果往後要靠設計字體來維生，那一定要說好動人的故事，監獄體就是一個成功的例子，「監獄眾籌計劃成功，相信跟香港人對本土文化有著深厚的情誼不無關係。觸動人心，令人產生共鳴。」

Francis 強調在香港造字不會致富，勸告年輕人不要在金錢回報上存有太多幻想，如果真的希望投身這個行業，就要看自己是否真的有很大的興趣和毅力，因為這條路並不易行，「如果你想成為全職字體設計師，很現實的是，你要心存疑問。」

香港八、九十年代的設計深受日本設計文化影響，從包裝設計、廣告設計到平面設計，都能找到日本設計的影子。這些文化衝擊亦提升了香港設計的品質，從而提升了香港在大中華區的影響力，使得香港在設計界具有領導地位。那為何如今香港字體設計會滯後呢？為什麼字體設計仍然屬於一小部分人的興趣？是否因為香港市場容納不下這個行業呢？還是因為香港人對字體版權的意識不高？另外，也有人會問，為什麼仍然要繼續設計新的中文字體，現在已有明朝體、宋體、黑體和楷體，一般文書處理不是已經夠用了嗎？對於這些林林總總的問題，我相信讀者也

計算你的收入是否足夠維持生活。老實說，造字不會讓你發達，你看我也沒有，就算是藤田老師，我知道他的生活也很樸素，不過至少他創造了自己的風格。曾有人跟我說，如果你有 EVA 明朝體的版權，那就發達了！我說當時我只是一名上班族，沒有什麼可以從中得益。」

這是最根深蒂固的問題，至今仍然未能解決，就是這種「字體是免費」的思維，對香港字體設計市場發展影響深遠。

Francis 認為，香港人對付費購買字體仍然存在著錯誤的觀念，覺得字體是可以從網上免費下載的。「這是最根深蒂固的問題，直到今天仍然未能解決，就是這種『字體是免費』的思維，對香港字體設計市場發展影響深遠。我真的希望下一代會有所改變，會有『字體是要付費購買』的概念，這不是單純的『錢銀問題』，而是尊重設計師的創作和所付出的努力。對於之前的那幾代人，你不能改變他們的舊有思維，就隨便他們吧！那我們就看下一代人，我們的責任也很大，就是要透過教育工作，讓年輕一代明白很多東西都是原創的，創作者在背後付出了很多人力物力，需要得到尊重，版權也應該受到保護。在這個問題解決後，香港字體市場才有望談論發展空間。」當然這只是眾多問題裡的一個小問題，還有很多問題需要處理，例如文化政策、本地市場、鄰近地區合作與挑戰、人力資源、人才培訓、行業前景等等都應一併思考。但如果香港人沒有「字體要用錢買」的意識，相信推動香港字體市場發展的第一步仍然是遙不可及。

Francis 一直對香港字體設計發展保持觀望態度，「老實說，蒙納撤出香港跟我沒有太直接的關係，我只是覺得可惜，慶幸 Julius 請了一部分字體設計師幫忙做『空明朝體』，在某程度上看，也算是延續了香港中文字體設計師

的生存空間，所以我對香港字體設計行業發展，只是覺得要『見步行步』。另外，正如剛才所說，眾籌是一個機會，年輕人可以一試無妨，但不要心頭過高，別想靠這個行業賺錢，足夠生活其實已經很好，可抱著『這是自己最喜歡的東西』的心態，繼續設計下去吧。」

態度

精神

鼓勵

毅力

周建豪

擁有超過三十多年的中日漢字體設計經驗，曾參與字體設計包括筑紫系列、清御隸書體和字幕體等。他所設計的 Matisse EB 更成為日本動畫《新世紀福音戰士》的專用字體，自此在日本和香港的字體界廣受關注。

（圖片提供：朗 @escape.hk）

空明朝體

KU MINCHO

許瀚文

CH. 4

JULIUS
HUI HON MAN

鬱　話　勢　大　射　悼

咏　工　五　華　奪　摘

台　美　常　妥　文　尚

孚　奔　彎　帳　律　地

薫　安　国　卵　天　務

現 告 島 約 歸 停 實 丁
狂 將 尾 終 步 像 對 動
瞬 幾 宏 膠 游 嘴 少 力
紅 後 安 草 漫 如 康 化
結 慧 台 藍 炙 婉 微 北
能 擁 非 藥 灰 存 愛 去
美 文 亮 製 產 學 憶 及
英 武 傳 謊 發 家 撇 喊
螞 此 元 變 瑜 庫 是 嚓
謊 深 只 防 粒 杯 時 多
樂 強 寂 夠 外 公 劉 光

青磁

空

紺

群青

水

瓶覦

深川鼠 水淺蔥 淺縹 青 納戶 勝 藍鼠 海松藍 花 鐵

1

字體設計師的育成

美術老師不收我

許瀚文（Julius）的爸爸是一名郵差，年輕時曾於工業學院的「金工木工」堂學會繪畫，Julius 在年輕時受爸爸熏陶，漸漸也愛上了畫畫，但有趣的是，他並不喜歡把整個物件畫出來，而是喜歡畫出當中的圖案，「小時候很喜歡畫『高達』模型，但我更鍾意畫它貼紙上的圖案和字形，我很喜歡留意當中的細節，例如駕駛艙，因為那裡布滿精細的零件。我自小就有這個喜好，就是喜歡留意一些細節。」

以往若要報讀設計課程，很多學生都會透過素描或繪畫等作品展現優秀的視覺藝術或設計根基，但 Julius 沒有這方面的作品，他更笑稱自己當時所接受的藝術訓練是「零」，他只知道自己對設計非常有興趣。「零」的意思是，中三那年我很想修讀藝術科，但是我遇到一位非常奇怪的美術老師，他不肯收我，原因是他覺得我沒有讀藝術的潛質，後來我懇求他，他就給了我一個很有趣的考驗，他要我去看一個廣告，若我能正確說出當中的設計概念，他才會收我，但最後我答不出來。他提議我跟一位現正修讀藝術的同學學習，並且做他的助手。跟了這位同學後，才知道他很厲害，他設計的燈

籠作品屢獲殊榮，他的設計知識很廣闊，是一位非常喜愛字體設計的人。我們在設計知識上有很多的交流，往後我也一直受他影響，獲益良多。另外，我以前家庭環境不好，沒機會、也沒資源接觸藝術，這反而讓我多用了電腦去接觸網絡上的世界，並進行創作。當我運用多了字體後，慢慢開始欣賞字體的優美之處。」

到了中五，Julius 從傳統的 Band 1 學校轉到 Band 5 的中學就讀，那裡的老師看出了他的天分。「我入了一間 Band 5 的中學，學生在傳統科目的成績一般，但老師對學生很有熱誠，願意花時間了解學生的興趣及需要，並鼓勵我們發展。老師給我很多機會做有關設計的項目，以及參與設計相關的活動，例如為學校的英文興趣班設計網站，漸漸地增強了我對設計的知識和信心。」之後，Julius 更多涉獵不同的視覺設計作品。

1.2 從卡通片留意字體

若要追本溯源，Julius 對字體產生興趣，是源於童年喜歡看日本卡通片。但 Julius 留意的不是卡通人物的造型和故事，而是卡通片中出現的字體，「每次看卡通片，我都會很留意當中出現的字，例如當響起『登登登登』（多啦A夢的配樂），就會有一些字出來，我會不自覺地被這些字體所吸引，這些習慣到現在仍然不變，每當觀看新的動畫時，我都會留意字體的設計，雖然我不知道他們是用什麼字體，但我會覺得很雀躍。到了中學，便開始閱讀一些設計雜誌，例如 IdN，就是那位讀藝術的同學介紹的。IdN 會經常介紹一些藝術家或設計師的作品，那時候我很喜歡模仿他們的創作。因為我不擅長畫畫，反而將興趣放在字體上，由於市面上已有一些做得很好的字體，我會嘗試用它們來拼湊出一些東西，用了這些字體後，作品會有看似『很專業』的感覺。這令我想到字體也是設計工具的一種，可以讓人隨心發揮使用。」

小時候我很喜歡畫高達模型，更鍾意畫它貼紙上的圖案和字形，並且留意當中的細節。

1.3 啟蒙老師——明哥

二〇〇三年，「沙士」那一年，Julius 順利考進香港理工大學設計學院的多媒體設計及科技高級文憑課程修讀設計，

在這裡他遇上了很好的設計老師林貴明（學生稱他「明哥」），明哥可算是Julius的啟蒙老師，「是他令我知道日本的字體設計很厲害，他會跟我分析動畫中的字體設計，例如他最喜歡《蠔面超人》Black RX開幕的字體，這令我很驚訝。」原來明哥以前在香港Fontworks從事漢字字體設計，擁有超過十多年經驗，後來明哥進入香港理工大學設計學院教授有關字體設計及排版設計的課程。由於Julius很喜歡字體設計，便順理成章選他所教的科目，「我非常幸運能認識明哥，在我印象中，他是一個『幾吊癮』的老師，他十分喜歡中文字體，所以他經常告訴我們有關中文字體設計的知識，他手畫的中文字體很漂亮，也能利用電腦畫，而且畫得很快，十分厲害。」

「記得有一次我要設計一張海報，在海報排版方面，明哥給了我很多意見，經過一輪修改之後，海報整體視覺立刻變得好看了。當時我很年輕，感覺就好像被打通任督二脈一樣，令我更加想跟隨他學習設計。」雖然Julius滿懷熱情，但卻多次被明哥婉拒，「因為他知道做這一行很難維生，亦沒有人留意，所以他不太願意教我們，他去做。可能他也不肯定我對字體的興趣有多少，亦不鼓勵我可能只是三分鐘熱度，在了解造字的辛酸後，更會放棄。」後來，Julius在原校升讀視覺傳意設計學士學位課

程，明哥知道後也為他高興，大家並保持聯絡繼續分享中文字體設計的心得。

字體設計的同學

在Julius修讀設計學士的第一年，遇上了也是第一年來任教設計的譚智恒（Keith Tam）老師。Keith是從海外修讀視覺傳意設計和文字設計歸來的老師，他特別對中文字體設計充滿熱誠，可算是Julius的第二位啟蒙老師。Keith擴闊了Julius對中西方字體的知識與視野，「在大學時期，學生有機會參予暑期歐洲遊學，當年Keith負責帶團，他帶我們走訪不同的設計學院，當中包括到訪英國雷丁大學的字體與平面設計系，這是Keith的母校。我們跟當地設計系學生見面交流，這次交流讓我深深體會到他們很享受字體創作，他們所設計的字體兼具美學和功能，並能與排版設計相配合。另外，我也看見他們一些字母設計，每個字母的曲線都很漂亮和獨特，就好像不同的拼圖，這次遊學交流令我感受到字體設計其實可以很有趣。」

除此之外，Julius也在學校認識了一班志同道合的同學，他們都對中文字體設計有濃厚興趣，例如北魏真書體的設計師陳濬人（Adonian Chan），還有關子軒（Jason Kwan）

和徐壽懿（Chris Tsui），「雖然我們四位都喜歡中文字體設計，但我們追求的範疇各有不同，例如 Chris 比較喜歡信息設計；Adonian 喜歡香港文化、古籍及傳統書法，他之後做了北魏真書體；Jason 則喜歡美術字；而我自己就喜歡正文字或內文字設計，因為我覺得這件事可以幫到人，又可以流芳百世。」Julius 這種想法隨著時間流逝而越發強烈，他早已清楚會以設計「正文字」（Text Fonts）作為定位，「正文字很考驗字體設計師的工夫，對我來說，『裝飾性字』（Display Fonts）相對較容易，因為裝飾性字不存在對與錯，能比較純粹地自由發揮，所以喜歡自由或藝術發揮的人會多做裝飾性字；正文字則相對較少人做，原因是花的時間實在太長。當我認識了 Keith 之後，學到了更多字體相關的知識，後來自己再深入研究，發覺很多具科學性和實用性的作品，都跟正文字設計有關，加上設計正文字要從宏觀角度考慮，並且要有系統地設計，而不是著眼於設計幾十個字便完成，所以令我更加願意付出心力和投放時間來設計正文字，這就是我往後從事這個行業的原因。」

我自己就喜歡正文字設計，因為我覺得這件事可以幫到人，又可以流芳百世。

到了 Julius 修讀設計課程的最後一年，他的畢業作品也是跟中文字體設計相關的。他的字體設計題材，是要回應本土文化及香港日常用語特色的雙語文字設計（Bilingual Typography）。有了這個構思後，Julius 開始大量搜集相關資料來研究，「當時我在思考，究竟要如何自然地搭配中、英文，才能表達出廣東話夾雜著英文的特色？我循著這個問題不斷探索，並開始做不同字體設計的實驗。另外，碰巧當時著名香港字體設計師 Sammy Or 來校任教，感覺上最好的字體設計老師都在這裡，真的非常幸運。後來我才知道 Sammy 想重操舊業，開發一套新的中文字體，但無奈找不到適合的人手。」

1.4 跟 Sammy 學習字體設計

Julius 畢業後，曾在 Adonian 和 Chris 所成立的叁語設計（Trilingua Design）工作，當時他是公司的其中一位要員，後來，他離開叁語設計，並加入了 Sammy 的字體公司，跟 Sammy 學造字，「其實 Sammy 當時並不太肯定是否應

該請我，所以我不斷懇求他，希望可以感動他。」Julius估計，Sammy當時猶豫的原因是如果真的僱用了他，所投放的資源便會有所增加，而開發一套中文字體的時間實在頗長，人力和財力是一大支出，加上當時字體市場並不明朗，沒有人可預料將來的市場環境。此外，當時購買字體和尊重知識產權的文化，並不普及，社會普遍認為字體是免費的。正是如此，不少希望加入字體設計行業的學生最終也打消念頭，寧願轉做平面設計或廣告設計。「當時遇上金融風暴，經濟蕭條，所以Sammy考慮的東西很多。當時有很多人期待Sammy能復出並設計一套新的中文字體，最主要原因是平板電腦和手機大行其道，加上iPhone和iPad剛剛推出，人們透過流動電子熒幕來攝取資訊和閱讀的機會必然大大增加，這連帶著會對中文字體的需求殷切，特別是高易辨性和易讀性的中文字體必定有它的市場需求。最終，Sammy排除萬難成立新的字體設計公司來開發新的字體『信黑體』。」

之後，Julius正式加入Sammy的字體設計公司工作，一做便差不多三年，「Sammy在荔枝角成立他的公司，開始時只有我一個人，雖然聲稱是字體設計師，但在第一年我未有機會參與他的字體設計，反而大部分工作是跟文書和推廣活動有關，所以從那時起，我在社交媒體便多了發言，亦因此獲得很多正面的回應，甚至我們的第一個客戶都是從社交媒體上得到的。」

到了第二年，Julius才開始投入開發信黑體的工作，他很努力學習和嘗試，「以往在老師眼中，我算是一個相對上有潛質的學生，但我在Sammy那裡單是學一個筆畫技巧，就足足學了三、四個月，但Sammy仍然不滿意，覺得未能達到他的要求。現在回想起，他不滿意是合理的。但我當時十分迷惘，每天都在想今次的筆畫結構是否能被接納，我每天也是尷尬地上班的。後來，很多東西都是由Sammy親自操刀，我唯有在旁學習，漸漸地我開始掌握了一點技巧，自己每天也有改善，後來就開始幫他改字體的重量（Weight）和筆畫。」但修改字形的骨架和結構，還是由Sammy負責。後來公司逐漸穩健，Sammy便再多聘請了幾位字體設計師，他們以前都在Fontworks工作過，亦是Sammy的舊同事。之後，因為信黑體項目快將完結，加上Julius已經做了三年多，便決定離開公司再尋找其他機會。

1.5 英國字體設計公司 Dalton Maag

離開Sammy的公司之後，Julius便以自由工作者的形式參

與不同的設計工作，特別是有關中文字體設計的項目，「我覺得自己很幸運，當時剛剛遇上中文字體市場的需求增加，我接了很多來自外國字體公司的中文字體設計工作，因為他們很想打入中國內地市場，簡體字設計的需求也隨之而大量增加。我接到的設計項目，例如在惠普（HP）做字體設計的諮詢工作，因為他們正在設計客製字型（Custom Fonts）；另外，一間來自英國的字體設計公司 Dalton Maag，也邀請我到他們的公司工作，相信這是因為他們看到中文字體市場正在不斷擴張，所以必須投放更多資源。Dalton Maag 是專門設計惠普的英文客製字型，當時開發一套英文字體需要港幣二十萬，而中文字體則由港幣一百到五百萬不等，因此他們都很積極參與這個項目；加上當時內地手機生產製造商日漸增多，連帶中文字體市場亦逐漸興旺，這類新開發中文字體市場的公司，會聘請字體設計專業人士負責統籌和品質管制。在二〇一二年，我便到英國 Dalton Maag 工作，擔任項目主管，負責中文字體。」

內地手機生產製造商日漸增多，連帶中文字體市場亦逐漸興旺，這類新開發中文字體市場的公司，會聘請字體設計專業人士負責統籌和品質管制。

後來，字體市場競爭白熱化，蒙納搶了不少生意，Dalton Maag 不得不削支出，「基本上整個亞洲團隊就只剩下我一人，後來他們想我到英國主力設計英文字，不能再做中文字了，經過深思熟慮後，我還是婉拒了他們，決定離開公司，我前後在 Dalton Maag 工作了大約三年。」

1.6 香港蒙納

後來，Julius 經常被外派到香港和台灣工作，主要跟字體設計公司文鼎科技合作，負責字體的質量監控，自此便跟台灣的公司建立了良好的關係，並且認識了很多台灣朋友，「因為當時 Dalton Maag 也想我做多一點『打交道』的工作，這有助公司的字體推廣及銷售。在台灣期間，我特別活躍並且主動參與當地的活動，有需要才飛往英國工作。」

二〇一五年，蒙納向 Julius 招手，希望藉由他的加盟能夠擴大中國內地中文字體市場。Julius 最終受邀在蒙納工

Julius 曾參與騰訊的企業品牌優化項目。圖中使用了由小林章的設計團隊所設計的專用品牌字體。

作，負責內地品質監控事務和推廣工作，「我主要在香港工作，但也要到內地的城市出差，例如上海、北京、深圳等。到了後期，我更走訪了不少偏遠的城市，例如我曾到重慶、石家莊工作，在那裡有很多車廠，車廠的規模很大，他們就連汽車熒幕的中文字體都要訂造，所以我經常跟他們談生意，還談及造字的要求。」

在蒙納工作，Julius 參與了很多跟內地大型企業合作的字體設計項目，例如華為、騰訊等，「當時我已是高級字體設計師，有幸參與騰訊的企業品牌與字體設計優化項目，在小林章的領導下工作，他真是一位很好的字體設計總監（Type Director），能跟他一起工作和學習是我的榮幸，而且與他成為團隊的一份子，實在很開心，我從他身上學到很多東西。」

我有幸能參與騰訊的企業品牌與字體設計優化項目，能跟小林章一起工作和學習是我的榮幸。

二○一八年，Julius 獲得由香港設計中心設立的「創意智優青年設計才俊獎」（CreateSmart Young Design Talent Award）獎學金，可以到海外工作交流一年。他拿著獎學金到了德國慕尼黑的 KMS TEAM 品牌設計公司工作，「我一直很渴望到德國工作，因為以往我在蒙納經常接觸歐洲車廠，協助他們設計汽車儀表板的介面和圖形，怎樣將字體跟整個汽車系統整合，這真是一件很有趣的事情，這也是我選擇 KMS TEAM 的原因。這間品牌設計公司曾為多個歐洲著名汽車公司設計品牌，例如奧迪、林寶堅尼、

保時捷等。我當時十分期盼能在這間公司學到這方面的設計知識。」

1.7 新冠疫情席捲歐洲

Julius 帶著興奮的心情來到 KMS TEAM 工作，剛開始的時候，他主要負責字體範例或樣板設計，就是根據客人的要求提供一些字體上的議案。KMS TEAM 就是喜歡利用文字來幫助企業創造獨特的品牌形象，「當時我主要做很多字體樣板（Prototype），我會很快畫出草圖給客戶看，然後再根據企業客戶的想法，跟外面的設計師合作，這是一個頗有趣的工作方式。」在 KMS TEAM，Julius 是唯一一個從香港來的設計師，還有來自日本的設計師。KMS TEAM 的主要客戶是以英文和德文兩種語言來打造企業品牌，但如果牽涉中文文字，就會由 Julius 負責。

到了二〇二〇年年初，新冠病毒席捲全歐洲，各國經濟受到嚴重衝擊。KMS TEAM 也不例外，在這困難時期也沒有生意，「公司在『吊鹽水』，我差不多有三、四個月被困在家裡，每天只可以用半小時外出買東西吃，如果遇上警員，他們會上前要求你出示購買食物的收據，看一看你什麼時候出來，若外出超過半小時就要罰款！當時歐洲各大城市都封關，真的很誇張！此外，不准你進入其他歐洲城市。反觀當時香港的情況，就好得多了。因為疫情還未殺到，大家仍然不需要戴口罩，但在德國就開始實施人人必須要戴口罩，當時沒有口罩的朋友感覺很徬徨。雖然公司照常給我工資，但是我已經有三、四個月沒有新工作，每天就在畫字，做些資料搜集，但整體來說，好像在虛耗光陰。事實上，長期困在家中，自己也發覺有少許抑鬱，後來在意興闌珊下，還是決定趕快返港，始終在當時疫情不明朗的情況下，返港跟家人團聚是最好的選擇。」

2

空明朝體的美學

Christian Schwartz 的啓發

Julius 深受 Sammy 和周建豪的中文字體設計所啓發，因為他們設計過不同的中文字體，如儷宋、儷黑和蒙納宋體等，都是家傳戶曉的。此外，Julius 也深受西方字體設計師的影響，其中一位便是著名的字體設計師 Christian Schwartz。

Christian Schwartz 為英國《衛報》（The Guardian）設計了專屬字體 Guardian Egyptian。正當 Julius 為中文字體設計在煩惱時，他鼓起勇氣發電郵給 Christian Schwartz，「我禮貌地問他作為一位設計系學生，應該要去學外國的設計，還是學中國的設計？他很友善地回覆，鼓勵我一定要學中國的設計，因為這個文化只屬於我，他的理由是，香港人從小到大都會看英文字，但始終生活在一個亞洲社會，他認為最好的設計應該要傳達出亞洲的韻味，如果我的設計能圍繞著自己的母語，那樣就可以跟西方人進行文化交流。」Christian Schwartz 還對 Julius 說，有關中文字的知識在西方國家仍然很少，如果 Julius 真的有心在中文字體設計上發展，現在就應該往這方面開墾。Julius 聽了他的提議後，便決定踏入字體設計這一行。

空 明

朝 體

空明朝體眾籌計劃在二○二○年底推出後，得到空前成功，最後籌集的資金遠遠超出預期。

開發「空明朝體」

二○二○年暑假，Julius 返回香港，恰好當時蒙納的香港公司倒閉，Julius 的舊同事兼字體設計師張堅強（阿堅）和馮景祥（阿祥）相繼失業，後來在一次會面中，談及各人的未來規劃，Julius 大膽提議大家嘗試開發明朝體，「我當時真的有一種破釜沉舟的感覺，開發明朝體會是我最後一個字體設計項目，所以想看看有沒有發展機會。我當時對自己說，如果不行就轉行吧！最初我只是把它當成一個有趣的研究項目，沒想過在最後真的要將它做出來，明朝體是需要很多時間去沉澱的。」由於 Julius 的造字經驗不足，有很多造字的問題不知怎樣解決，最後找了阿堅和阿祥來幫手，「過去這麼多年來，我都是在制定設計方向（Design Direction），最多只會做五、六百個字樣，然後就交給生產部門來做，但如果要我完整地制定出整個方案及製作出來，我的經驗的確不足，所以必須邀請阿堅和阿祥加盟開發空明朝體。他們的書法功底很強，加上造字經驗豐富，在他們的幫助下，很多問題都可以迎刃而解。空明朝體眾籌計劃正式在二○二○年底推出，最後眾籌成功，實在要感謝各方支持。」

「Julius 開發的首個中文字體是宋體，亦稱「明朝體」，開發宋體背後的原因是希望香港人可以繼續守護香港字體設計的生態，他特別提到自蒙納在香港結業後，香港字體設計好像無以為繼，他希望以身作則，用自己僅餘的力量，以「做得多少得多少」的心態創作字體，「我認為這個行業始終都要有人去傳承，我希望可以嘗試設計出自己的中文字體。起初我沒有規定自己要設計哪個字體風格，我只會關注這套字體會用在什麼媒介，例如是否適合應用在網頁或電子熒幕，因為好像沒有人去解決這個問題。至於為什麼要設計『空明朝體』，因為我觀察到在中文字體中，從來沒有一套比較輕柔（Soft）的宋體，反而很多都是近似蒙納宋體，予人比較硬直的感覺。如果我有資源去繼續發展宋體，我很想做一點不同的東西，又或在字體市場上沒有的東西，我希望能完成現在還未達成的目標。在日本，有很多硬直的字體可用於報紙或懸疑小說中；但若要用於愛情小說，他們也會用一些較輕柔的字體。這跟英文字體市場一樣，可提供多元的選擇。那為什麼中文字體卻沒有呢？如果你將一套經常在新聞出現的字體放在愛情小說上，我不會說不可行，讀者仍然可以閱讀文字，但感覺上沒有那麼好，所以我希望可以做得再細緻一些，使有更好的閱讀體驗，而不是一套宋體走天涯。其實香港或者中文世界，可以有更多層次和更細膩的中文字體選擇。」

国東愛永袋靈酬今力鷹三鬱項現琉珍瑜禪
珠瑚琴碎硬砥碗磋磧神祖禍祉祷祚祺般
甑耽聹耶耿聾頭配酎醜酪醫霍震雷妥隻
舶艦舺射體鴉鶴魅氣雉知矯缸罐旬焦端
離髭髥孛教風帳帖幡變弯裏齐齊放踣
竣突穿初袖裾褸褐道通冗富軍兔宗宋寓
窒殯殘殲傍偽俗僚側偕倉愈律復彿彼役
殉館飴饅餅飼曆魔靡病疲屆房虎分盆貧
餃券義羯崎峭岐岬嵯峨岩嵩嵐巒阿階障
隘美陽隣都奇奔奪常掌勞營單鷙娃婭婚嬢
奴妙孺孔吹嘔呐叩咏噴吊器員町鳴畷累
話諍論訣識計警悟懾惇憶悌悼恐拓牆擠摘
揮拙挨擊眼瞼蔦觀藍範篤默點版販贍賢紐買繰
粟眺瞳牟習狐竿節狗狼狹獪驗駐驂騷的弹齡齲齪
綫繫紫蜚闓關起超馴驗駐驂騷的魄瞪泉
蛙蛄韓踊早冒暈暑響燒鴛海激浮洞溥減凍凄冶槇粒粉
韓躊冒燈炉畑燭焚柴染稗稿稜秩稠私委
踊起暈炉李鑛鐸錯鑿圭坑坊壤增堪埋
早蠱青春耨書支
燈枇粿壁考吉

1

天堂與地獄

酒徒

劉以鬯

這裏的人大部分都是

東方所說的是，他不作主是為了
大家，實在能不能體面一下。
我是可以的

也到了一個，要學著愛人的時年。

機動化，要能現時進行的。

機動化，要能現時進行的。

魯迅　自序

我在年青時候也曾經做過許多夢，
後來大半忘卻了，
但自己也並不以為可惜。

機動化，要能現時進行的。

也到了一個，要學著愛人的時年。

充滿可能性的空白——原研哉

所謂的甚麼都沒有，也代表具有被填滿的可能性。
空洞的容器並不代表負面的意思，
反而有被填滿的潛力，
觸使所有溝通力學的啟動。

1｜當 Julius 摸索空明朝體的設計時，他會先做不同字樣來制定設計方向。

2｜Julius 的空明朝體有著非一般的宋體筆畫，他希望將詩意和情感加進字中，所以他找來一些詩詞和文學作品，作為空明朝體設計的起始點。

新製

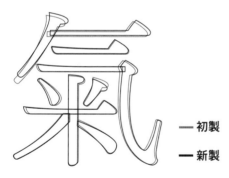
初製

氣
— 初製
— 新製

Julius 是左撇子，他認為左撇子的好處是可以更敏感地去
觀察字的筆畫，以及判斷是否有所欠缺。

我是左撇子

Julius 自小便用左手寫字，他心裡很早已覺得自己與別不同，自以為這是一種與生俱來的天分，「當長大後，才知道這是一種無聊的想法。現時我們看到的書法的結構和美學，大部分是以右手書寫為主，當我看的時候，書寫方向都是相反的。我最初讀設計的時候，要設計一張海報，我會很自然地將商標放在左上角，之後都會被明哥問為何會放在左上角？他總會說應該放在右上角，這樣會順眼一些。另外，左撇子看字會比較趨向圖案化。從小我都很喜

歡描繪文字，當寫字的時候，真的很像繪畫一樣，因為寫字不順手，總不能寫出正確的筆畫。」

這樣的特點或許是一種優勢，但在設計字體時，也會遇到困難，因為造字時是從 Julius 的角度出發，他無法確定大部分人對他的字體會作何感受。而在檢查字體的時候，Julius 也會擔心自己的判斷是否有足夠的客觀性，是否會因為自己是左撇子而受到影響。這種疑慮是在他開始造字的一段時間之後才產生的。

對於左撇子的字體設計師而言，是需要付出更多的努力和時間，去克服這些障礙。

Julius 曾經跟呂少華老師學過大約一年的書法，他深知有很多字體的美學和概念也是源自書法的。有一次他跟呂少華老師傾談，才開始了解到書法都是來自右手的美學，所以他開始用右手寫書法，藉此了解多一些字的結構和筆順，以及左右比例等。Julius 希望對筆畫的細節更敏感，以助他在設計字體的過程中能找出錯處。事實上，在字體設計的過程中，Julius 經常會進行字體樣板的「盲選測試」（Blind Testing），「測試結果證明我設計的字形過於平均，左右兩邊亦過於對稱，令字過分平穩，了無生氣；而我同事設計的字體，左偏旁和右偏旁大小不一，整個字看起來十分自然。這時候我會對自己的判斷感到很焦慮，因為我的設計受書寫習慣影響，但我卻不自知。」

至於左撇子的好處，Julius 認為是可以更敏感地去觀察字的筆畫，以及判斷是否有所欠缺。因為他會把字當成圖案來看待，可以比較抽離地檢查字體是否有不妥當的地方，「例如『浮雲』的『雲』字，我可能很自然地把最底下的那一點放到偏左的位置，但是其實不應該偏左。另外，長度可能會過長，這時候我就要刻意提醒自己。另外，我也

會叫不同的設計師來檢視，以減少出錯的機會。經過多年來同事的提醒和從錯誤中學習，我對這些問題也變得更加敏感，很多時我都會下意識地多加留意，看是否受左撇子的習慣所影響。」

Julius 認為美學可分為兩個層次，第一層是表面或外表上的美，第二層是用家通過閱讀或使用後所感受到的順暢之美。

對於字體功能與美學，「我認為如果字體不美，就算再具功能性，也提不起勁去閱讀。我覺得美是很重要的，至少漂亮的東西會讓我願意停下來留意。」Julius 認為，美學可分為兩個層次，第一層是表面或外表上的美，第二層是用家通過閱讀或使用，感受到的順暢之美。「例如有些耳機聽音樂感覺特別好，我每次戴上都很舒服，讓我能享受到很好的音樂，自然地我會對它留下美好的印象，然後就會喜歡用這個工具。其實字體跟產品設計差不多，就是一個產品，一個工具，你會沒有任何懸念地使用它，這就是功能上的美。而其外形漂亮也很重要。」

Julius 認為，字體的美學可以從每一個字來欣賞，不美的字是「頭大身細」比例不正確的，例如「美」字上面兩點，所佔的比例不可比底部那兩隻「腳」大，「很多時候，特別是初學者，造字時很可能會被它中間的橫畫影響而產生錯覺，看不到「美」字上面兩點。另外，當做一些組合字，例如「剪刀」的「剪」字，上面是個「前」字，下面是「刀」字，你可以獨立看一個「前」字是很漂亮的，但只要「刀」字稍為大了或小了，整個字就不像「剪」字了。我對字體美學比例的理解，是受 Sammy 所影響的。

不美的字是會出現不正確的比例，例如「剪」字，只要「刀」字稍為大了或小了，整個字就會不像「剪」字。圖為原本大小（左）、偏小（中）和偏大（右）的「刀」字。

Sammy 教我，字要有合適的比例，才稱得上美。

對於如何欣賞或衡量一個字的美，Julius 也有他的原則，例如對於裝飾性字，他覺得高腰的裝飾性字才好看，至於內文字則要低腰或中腰，所以空明朝體作為內文字，它的骨架是中腰的。另外，說到設計內文字，Julius 認為橫排時，行氣必須要強，行氣是指連貫性，因為不論書法或日常用字，橫排最重要的就是連貫性和穩定性，例如「想」字的頂部要和其他字在視覺上取得平等，但是下面的「心」字一定要移上一點，至於移上多少，Julius 認為這是對設計師美學理解的考驗，「『心』字放得太上，整個字就會變得很跳動，每次一讀到『想』字就會被它打斷，這就是不好的內文字，因為好的內文字是不會影響閱讀的。」至於直排，最基本是字的結構一定要左右分中，Julius 認為做任何中文字都應該要先由中間開始畫一筆下去，然後再處理其他筆畫，所以要先定下中心線，否則字就會出現偏左或偏右的問題。總括來說，字體設計師造字時，最基本的原則就是要處理字的連貫性和找出正中位置。

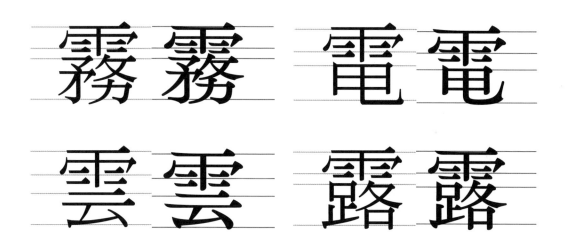

對於裝飾性字，Julius 覺得高腰好看，但他認為內文字則要低腰或中腰，所以空明朝體的骨架是中腰的。圖為 Adobe 明體（左）與空明朝體（右）的對比。

我認為如果字體不美，就算再具功能性，也提不起勁去閱讀。我覺得美是很重要的，至少漂亮的東西會讓我願意停下來留意。

2.5 非一般的明朝體

據 Julius 所述，設計空明朝體筆畫時參考了《靈飛經》，但重點是要從固有的明體結構中發展出新的特色和觀點，所以 Julius 嘗試找尋更多參考資料，決心要設計出有特色的明體，「我開始思考如何處理或改變細節，例如將整個字形和筆畫變得圓滑一些，我希望透過小改變最終能夠變成這套字的特色。」Julius 刻意將空明朝體的起筆微微向上翹起，像飛機降落一樣，能散發出傳統書法的美；除此之外，他也加了一些圖形化的處理，例如空明朝體的橫筆是完全水平的，沒有任何傾斜角度，這跟傳統明體的斜畫或橫筆不同，因為他考慮到字在電子熒幕出現時的清晰程度。在電子熒幕上，呈現一條水平的橫線比斜線清晰，因為呈現斜線需要更多像素（Pixels），像素多了便會令筆畫的邊緣變得模糊，這就是電子熒幕的弊端，「如用在

Kindle 那類電子閱讀器，問題特別嚴重，因為 Kindle 不會像手機般用上高清熒幕。大部分中文字都是由橫畫組成，橫畫越清楚，內白空間越多，字也越清晰，有助提升易辨性。」

另外，Julius 刻意將空明朝體的鈎做得比較明顯。以前的字體設計師喜歡把鈎做得細微，原因是不想影響閱讀體驗，但 Julius 認為空明朝體並不是強調高度閱讀功能性的一套字體，它並不是專用於報紙、學術論文、年度報告等，「其實這些文本可以用『思源宋體』完成，但我希望強調空明朝體所富含的情感，以及帶出中文漢字的特色，這才能讓大眾看到它的不同之處。所以我會在筆畫變化上做多一點，強化一點，這與一般傳統字體設計師的想法有些不同。」

都是小事 都是小事 [1]

2016 → 2018 → 2019

2020 → 2021

一般的豎橫鉤　　　　空明朝體的豎橫鉤

1｜Julius 認為做任何中文文字都應該要先由中間開始畫一筆下去，要先定下中心線，否則字就會出現偏左或偏右的問題。
　　圖中 Julius 嘗試加強豎排的錯落節奏感（左）和橫排的連動氣脈（右）。

2｜Julius 刻意將豎橫鉤做得明顯，因為他希望強調空明朝體所富含的情感，以及帶出中文漢字的特色。

袋

得

空明朝體的另一特色，是筆畫的圓邊呈尖角。

除此之外，空明朝體也會參考書法家的特色，例如歐陽詢、趙之謙的收筆很寬，「我希望空明朝體既有書法的韻味，又有書法的氣勢，同時我也會加入平面設計的元素來增強現代感，當字被放大時，可以看到字形圖像化的一面。」空明朝體的另一特色，是筆畫的圓邊呈尖角，「我

覺得這種表現手法是香港人會喜歡的，因為香港人不喜歡拖拖拉拉的感覺，節奏要爽快一點，如果將鉤的位置變成了圓角就會感覺拖拉，整個字看起來變得很散漫；但如果切一個角，它就會變得順暢和爽快很多。」

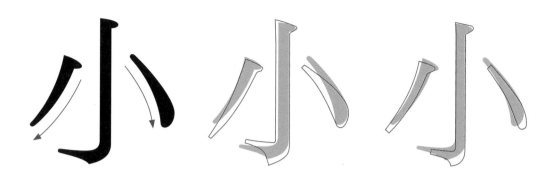

Julius 刻意把空明朝體的點明顯地畫得彎一些，讓它看上去比一般宋體活潑得多，使整個字形不再呆板。

空明朝體筆畫中的「點」，也是源自書法。就書法而言，橫筆是中文字的最基本結構；撇捺則是展現字的活躍度和舒展度；點則影響字的精神狀態，Julius 把點明顯地畫得彎一些，「讓它看上去比一般宋體活潑得多，整個字形就不再呆板，「有時我看到一些用宋體排的書，予人很木訥的感覺；用蒙納宋體稍為好一些；但用華康明體就有點呆板；而空明朝體則想帶多一點活潑和有朝氣的感覺。」

整體而言，Julius 的空明朝體有著非一般的宋體筆畫，他希望將詩意和情感加進字中，「我相信有不少中文字體設計師十分欣賞日本漢字設計的優點，但我認為這不只限於日本人才能做到。為什麼我們的字體設計師所做的明體總不比日本人做的漂亮呢？其實有很多東西我們都知道，為什麼我們不做呢？可能有些人會批評我說，你的設計好像做得過火了，但對我來說，沒關係！我只希望可以走一條突破性的路，有自己的態度，當我認為正確的事，我就去做。當然我也考慮過，如果空明朝體賣得不理想，我們的公司可能真的要倒閉。所以要有很大的信心，我要相信自己，只要傳意（Communication）做得好，成功傳達到字體的構思，我相信大家都會明白，並會支持我們。所以要夠膽量，有不成功便成仁的決心。」

臺灣　台北市　林
小事　香港　九龍
工業　大廈

二十堂愛樓理號印鷹
事北址廈業牛臺路彎
九力地市李灣羅話香
之六國工林瀚總許頭
中件四小束港管角靈
二今店室日涵監食電
一五千大文永生街酬

Julius 相信有不少中文字體設計師十分欣賞日本漢字設計，但他認為他們所做的明體不比日本人做得差。

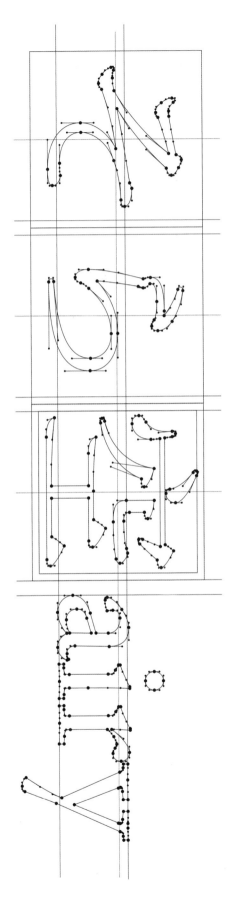

Julius 也曾拜訪日本著名字體設計公司字游工房的
設計團隊。

2.6 麥浚龍的歌詞

據 Julius 所知，日本字體設計公司字游工房的造字過程是先做一些漢字的部首，例如左右偏旁；此外，他們也會按字的種類，從最寬到最窄的比例結構依次造字，這是一般傳統字體公司的製作流程。

但 Julius 不會跟隨這種傳統的方法，他強調要考慮字的實務性或實際應用脈絡，從而修正和轉變字體的結構。「當我構思空明朝體的美學與功能時，我希望這套字能散發出一種情感和詩意，我想只有真正將字體運用到文本中，才能知道實際情況。我先找來一些歌詞和文學家的文字作為

設計空明朝體的起始點，我用了很多歌詞來檢視和調整我的設計，例如我用了麥浚龍的歌詞，因為他的歌詞比較有情感，跟空明朝體的方向一致，那我就用這些字來設計空明朝體的初步字種，試看它們是否真的帶有情感。如果一切順利，我才開始設計字的比例和部首，但是最重要的是過程中能捉緊這一種感覺，因為如果沒有配上內容，有時候你真的不知道要如何決定筆畫的高點及低點。這些都是昔日在理大設計學院學到的，我記得以前的設計功課評分中，脈絡意識（Context Awareness）所佔的分數最多，但這一點我做得不好；而現在我會很注重這方面，這在字體設計中很有幫助。」

東京、尾道、香港、台北
面對著偏限的每一日

致 漫遊者
來自遙望自由青空的人們

之間

就這樣 截斷著

牽引著

然而 只有繼續走著
才能觸及 彼此之間
縱然即逝的 連結
碎片般的記憶
碎裂的微光
截斷的線

甚至比青空
還要遙遠
還要遙遠的 你

東京、尾道、香港、台北。
それぞれの毎日を確かめながら。

旅する人たちへ
届かない空をみる人たちへ

Mado

それは、切れてしまった。

手繰る。
切れた糸。
かけらの光。
千切れた記憶。

繋がれぬ
むことでしか、
儚さよ。

遠い空より、
遠い、遠い、
あなたよ。

Julius 認為只有真正將空明朝體運用到文本中，才能知道實際感覺。內文取自：Mado 的詩句。

220

Julius 有一位台灣朋友幫他管理空明朝體項目的財政，而她的丈夫是日本奈良人。他是一位廣告導演，他因為妻子的緣故認識了很多漢字，並習慣每天作詩。由於新冠疫情，他無法來香港見妻子，因此作了一首關於異地戀的詩，並拍了影片，Julius 就正好把空明朝體用在詩句上，配以日文和中文版本一同測試，他希望透過不同的真實應用事例，來摸索或修正空明朝體所帶出的感覺，「我們還會跟設計師合作，例如台灣的設計師黃志宏，我會給他空明朝體的設計初稿，他會將空明朝體試用在他的設計中，哪些位置歪了，有什麼不協調，那就可以即時修改或者多做幾個版本給他再作測試。他真的十分支持我的空明朝體。我累積了這些視覺經驗後，就開始慢慢設計出最基本的四十至一百個字種。」Julius 以實際情境及功能優先作考量，來改變字體的美學及結構設計，就這樣開闢了一種新的做法。

Julius 說，他的中文字體設計方式源自於西方的做法，他在學期間，曾涉獵不同的西方設計知識，例如設計必須關注脈絡意識，經過多年的潛移默化，在造字時，Julius 都不忘先處理這些問題，「字體設計師 Christian Schwartz 設計 Guardian 的時候，都會做一些字體樣板，並且即時應用在現實生活中，例如他會將 Guardian 應用在足球比賽的分數和球隊名字中作測試，透過排列比賽的資訊來測試使用 Guardian 的可行性。所以我在設計空明朝體時，會根據不同應用脈絡來確定空明朝體的設計方針，而不是先設計幾百字的字種。」

<h2>2.7 談易辨性與易讀性</h2>

字體設計中有兩種重要元素——易辨性和易讀性。對於空明朝體的設計，Julius 認為這兩種元素是必須的，但他有其看法。他認為字體的易辨性最能體現在「指引標誌」（Signage）上，「易辨性在指引標誌系統中，扮演著非常重要的角色，特別是在機場，資訊要一眼就被看到。易辨性高的字體，讓你站在遠處也能清晰看見標誌上的閘口編號，使順利抵達目的地。字體要做到易辨性高，字的內白必須足夠且平均，這就是為什麼很多機場都會採用 Frutiger 字體，因為 Frutiger 的「O」和「E」，「O」會設計得闊一些，而「E」就會窄一些，但是如果我們用 Univerle 字體，「O」和「E」的闊度幾乎一樣，當我們遠望資料時，特別是機場的燈箱指示牌，一般都採用背光（Backlite）效果，當燈箱指示牌的背光太亮，就會容易看不清「O」和「E」。而 Frutiger 的每個字母都有不

Julius 和設計團隊會將空明朝體打印出來，測試並找出字體的筆畫和結構哪些位置歪了或有什麼不協調的地方。

同的闊度，並且擁有獨特的外形和空間比例，組成的字看上去很舒服，且字串（Word Shape）清晰易見。除此之外，空明朝體也會講求輪廓，即字的外形，因為字體的外形代表著字與字之間的分別，分別越大，易辨性越高。」

立，以顯示不偏不倚的中立態度。關於易讀性，「要衡量易讀性，我認為也關乎字的行氣、跳不跳、中宮的分布，不要時大時窄，閱讀的時候字突然高低不一，會影響注意力。」

Julius 認為字體的易讀性可從報紙上體現，讀者的閱讀體驗必須順暢。字的筆畫間，內白要均勻，表現直率和中

3

字體設計發展前瞻

眾籌字體切忌淪落為紀念品

起初，為了能設計出空明朝體，Julius 四處奔走跟不同的投資者會面，最終吃了不少閉門羹，「我嘗試說服他們投資一個新的字體，可讓閱讀體驗變得更好。但他們很實際地只看市場。我甚至跑去蒙納提交議案，但是他們看不到空明朝體的市場，也不知道回報會有多少，所以最終決定不會開發。但在日本不是這樣的，因為日本有一個很強的市場，基本上只要推廣就一定賣到。因為幾乎人人都會買字，而且他們很樂意投資。後來，因為沒有人肯投資，我便嘗試推出空明朝體眾籌計劃來一試運氣。」

Julius 覺得眾籌集資模式令做字體設計的門檻變低，亦令一些新晉設計師有機會夢想成真。他認為眾籌計劃更貼地，但就跟傳統字體設計公司推銷字體的方法不同，「我還在蒙納工作的時候，推銷字體有很多步驟，是要透過銷售員的渠道銷售字體，也要有廣告公司製作宣傳廣告，但是始終未能真正接觸使用者。直到眾籌平台出現，它的好處是直接將服務或設計推廣至用家身上，例如我很快便在誠品書店看到自己的產品。以前我們要起步做一套字很難，但是現在只要你有

創意、有想法，大眾又認同你的設計，你便成功。」

但也有一些評論說，眾籌令字體設計的門檻低了很多，只要眾籌成功，好像任何人都可以設計自己的字體，品質會受到質疑。對於這個觀點，Julius 認為這或多或少也可能會影響字體的品質，「但是我覺得每件新事物都會帶來『雨後春筍、久旱逢甘露』的效果。近年字體設計的熱潮亦然，吸引到很多人想做，但是字體設計完成了之後，又有多少人會繼續留在這個行業呢？我覺得這是他們的自由，而我會做好自己的本分，繼續在字體設計界走下去。

正如剛才所說，字體設計完全是從專業角度出發，著重功能性，是為了解決問題的。至於其他人怎樣做，我不予置評，因為大家有各做，各有支持者。而有更多字體推出市場予大家使用，這是一件好事。對香港眾籌下推出的每套中文字體，我都十分支持。」

「至於眾籌會不會激發到香港人對香港字體的喜愛，還是這只是一種情緒化的『三分鐘熱度』？我有點擔心這是一種假象。因為當你完全投身字體設計就會發現這是另一回事，字體設計背後的艱辛，絕對不是『三分鐘熱度』所能承載的，所以最終能堅持到底做字體設計的仍然只有少數人。以我最近的觀察，新的眾籌大多以香港人的身份和文

化為主題，較多著重文化上的情感聯繫，當然這是一種方式，但是我也會擔心，字體本身是否變成了一個紀念品，甚至大於它的設計和實際用途本身。這令我想起 Univers 字體的設計師 Adrian Frutiger，他曾說過『Typeface is a tool』（字體是一件工具），他認為字體作為工具，是為了解決不同的問題。空明朝體著重字體的功能性，比較少和香港這片土地的情感產生聯繫，加上資源有限，香港的廣告宣傳費不便宜，所以我很早就想將字體推廣到台灣市場。不論怎麼樣，只要有人使用空明朝體，就是支持了。」

3.2

向台灣與大陸學習

相比香港，台灣的字體設計發展已向前走了一大步。香港要做到台灣那麼成功，要有哪些條件呢？這包括設計師的能力、市民的素質，以及版權的意識等等。Julius 認為以往香港的設計水準比台灣高很多。他指出周建豪那一代的字體設計師的設計能力很高，基本上中文字體能輸出到海峽兩岸。現在時代不一樣了，台灣和大陸對中文字體的發展普遍是支持和尊重的，「我還在蒙納工作時，就經常聽到內地的商業夥伴說，『我們是中國人，這些中文字很好，我們就是要用這些字，很樂意投資。』，『不用說，你的字我覺得漂亮，我們的設計團隊也覺得漂亮，我們就

224

投資。』或許他們誇張了，但一套字的確可以跟國家民族感情有關。其實台灣人也有這種心態，他們覺得要支持字體設計，這是自己的文字，所以一定會投資。」

Julius 認為香港人暫時未有這種意識，「香港人對字體設計的生態有不少批評，一方面他們覺得這件事與他們無關，另一方面他們在心理上有自我實現的問題，覺得香港的設計必定比較差，做得差是預料之內，但假如做得好，就會覺得這一定是抄襲別人的，所以我覺得香港字體設計發展會比較困難。現在如果要在香港推廣空明朝體，我會直接免費送給大家使用，但在台灣，民眾是很支持的，送給他們當然會很開心，就算沒送，他們也會付費支持。」

雖然在香港，字體設計的發展比較困難，但在工作環境上，香港始終是高效率的，「在疫情時期，香港還是能和全世界保持聯繫；反而我在台灣工作的時候，目光會變得很窄，沒有機會接觸世界。就算是英國和德國，感覺也很鄉村，就連大城市如慕尼黑也很封閉。但是在香港，你能看到很國際化的東西，所以就算香港的成本很高，我也喜歡回到這裡工作，因為資訊非常流通，這是我相當依賴的東西。我認為香港的工作氣氛爽快，這是香港的優勢。」

3.3 香港的中英雙語

對於有幸跟字體設計師前輩以香港為基地設計不同宋體字，Julius 表示感恩，「例如阿堅有份參與蒙納宋體的設計，那些字稿我們還有保留。Sammy 有教過我，Francis 是阿堅和阿祥以前的上司，然後到了我這一代，推出了空明朝體，其實香港的宋體字代表著我們幾段造字的歷史。我覺得自己參與了文化遺產的傳承，我感到十分自豪。」

據 Julius 說，雖然空明朝體先在台灣推出，但其實整件事跟香港息息相關，「你看空明朝體的那些鐵畫銀鉤，也有點像『地鐵宋』。如果這個設計在台灣做出來，可能就會有點像 justfont 的『凝明朝體』，它的剔收後變小，帶點可愛。我們的日常視覺文化，是指我們所說、所聽及所看的。我以前整天看地鐵宋，加上 Sammy 又跟我說過當時這樣做地鐵宋的優點，不知不覺間，我便把這些理念在空明朝體中呈現出來。」

另外，香港作為一個中西文化交融的城市，文字和日常說話中英夾雜，這是香港的特色。而在我們的文字排版中，也經常遇到中文及英文字體搭配的問題，如何自然地排列出中、英文字，都會令很多設計師傷透腦筋。「對於這個問題，台灣人不會投放太多資源，他們會自家去創作一整

套英文字體，但是不免帶點台灣味，少了地道英文字體的感覺。但在設計空明朝體的英文字體時，我們真的去找了一個外國設計師合作。這種做法很符合香港文化，我們特別注重雙語配合（Matching）的感覺，我們試了很多次，例如調整雙語之間的密度（Density），令整個比例更漂亮和協調。」

3.4 字體設計實驗

到目前為止，Julius 對自己投身字體設計的發展情況表示十分高興和滿意，因為他已經有一些固定的客戶和有一眾支持者，這都讓他更有信心的走下去，「正如我之前所說，公司設計出來的每套字，都是為了解決一些問題，我對空明朝體一直很有野心，很感恩我們終於順利完成了這一個項目，但我們下一個字體設計劃將會更大，是有關字體與網絡媒介的。我深信字體能反映一個時代的精神和視覺文化，我們設計出來的字是屬於某個特定年代的，我們正在思考下一個十年的字體會是怎樣的？現在我們看得最多的就是網頁字體（Web Typography）或裝飾性字體（Display Font），但是現在的數碼化字體跟十年前 iPad 剛推出時的已經完全不同，當中會不會有新東西發展出來？現在我們所關心的是字的中立性（Neutrality），但我們應該如何去定義中立呢？帶著這個問題，我希望可以發展出一套新的字體，特別是網頁字體所牽涉的 Variable Fonts。

如果一個字體的粗幼可以任人調節，以滿足最佳的字體灰度和閱讀效能，就是最好的。空明朝體是一套個性很強的字體，但我會在下一套中文字體中發掘出其他可能性。只要我手上有造字的方法和工藝，就可以做我想做的字，這就是我公司的精神。我不會受風格所束縛。最重要的是，我想做一些能回應新媒體市場的字體，而同行還未有能力和時間去解決這件事情，我就會嘗試去解決。」

因著科技已日益精進，Julius 認為字體不應再那麼粗糙，而應該追求更精準的去配合手機介面。他也訪問過不少網頁設計師，他們大多不滿意現時的字體，例如投訴字體很難用，字不夠粗，幼字過幼；另外，排版後的字高低起伏等等。現在 Julius 會先收集他們的意見，然後再歸納並尋求解決方案，他希望未來可以進行更多字體設計的實驗，如果有了設計方案，就會通過眾籌集資的方式推出新字體。

許瀚文

資深字體設計師，曾於美國蒙納和英國 Dalton Maag 等字體設計公司工作，客戶包括騰訊、HP、Intel、《紐約時報》及《彭博商業周刊》等。二○一八年榮獲「DFA 香港青年設計才俊獎」，現為 Kowloon Type 字體總監，並開發空明朝體。

KICKASS TYPE

勁揪體

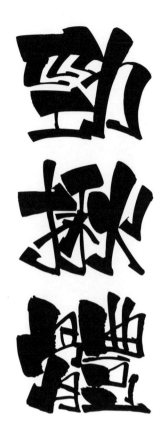

文啟傑

CH. 5

KIT MAN

香港勁抽

唔認命

唔服

死硬派

1 與設計相遇

八十後的文啟傑（Kit Man）成長於基層家庭，爸爸是土生土長的香港人，媽媽則是柬埔寨華僑。小時候 Kit Man 曾在灣仔的板間房居住，空間只能勉強放下一個櫃和一張床，一家四口就在不足一百尺的蝸居生活。

Kit Man 在灣仔長大，中學就讀於聖公會鄧肇堅中學，到了一九九九年，升上高中的他開始為將來打算，由於他是家中長子，很多事情都要靠自己解決和決定，「還記得中學選科那年，我對於將來的職業規劃或大學要修讀的科目並沒有太多考慮，也沒有太重視中學選科，更沒有考慮對將來有什麼影響。」但到了升大學的時候，由於喜歡修讀電腦課程，原本希望繼續朝這個方向發展，但報讀相關學系必須要有附加數學成績，而 Kit Man 並沒修讀，唯有考慮其他學系。恰巧那一年香港大學剛推出「生物科技」課程，在沒有太大競爭下，Kit Man 成功考入。

愛上畫漫畫

Kit Man 在小時候已深受日本漫畫文化影響，早期他喜愛日本漫畫《龍珠》，也沉迷一系列八十年代日本流行漫畫，例如《怪物小王子》、《忍者小靈精》等。Kit Man 深受日本漫畫熏陶，他上課時都在畫漫畫。直至中五那年，有一位教英

Kit Man 自小深受日本漫畫熏陶，更愛在課堂上畫漫畫。後來被一位教英文的外籍教師發現他的天分，更主動邀請他幫手畫英文練習簿中的插畫，這一次令 Kit Man 對自己的自信增強了不少。

文的加拿大籍教師對他說：「你整天都在畫漫畫，不如幫我畫插畫。」就是這樣，Kit Man 便開始幫這位老師畫英文練習冊中的插畫，當他看見畫滿自己插畫的練習冊的時候，就會覺得很有成就感。之後他越畫越多，前後共畫了七本英文練習冊。

Kit Man 自小追看《龍珠》，從而對視覺藝術產生興趣，他的美學訓練可以說是從臨摹漫畫中的人物造型而來的，「由兩歲開始，媽媽就對著卡通人物『藍精靈』教我畫畫。」

我當時年紀小，不懂周圍走，只能困在家裡畫畫，日子有功，漸漸地已掌握了畫漫畫的技巧，偶爾帶自己所畫的漫畫回校，同學也紛紛讚賞，這更讓我覺得自己很懂畫畫。」Kit Man 當初也以為自己是當漫畫家的材料，但因父母反對，並說畫畫難以維生，他便開始對畫漫畫存有負面看法；加上他媽媽很早就灌輸了「畫畫是死了之後才會發達，畫家死了之後才會出名」的觀念，所以他很早就放棄了報讀視覺藝術的念頭，只是他又不想輕易放棄這個興趣。

我小時候已沉迷一系列八十年代日本流行漫畫，例如《龍珠》、《怪物小王子》、《忍者小靈精》等等。

1.2 贏得比賽遠赴加拿大讀書

在 Kit Man 大學期間，為配合香港社會進入數碼科技資訊時代，資訊科技（Information Technology，簡稱 IT）課程成為了必修科，「現在回想，這根本不是 IT 課程，而是多媒體課程，幸好這是我所擅長的。我很喜歡玩遊戲機，因而有接觸過多媒體遊戲。雖然這科只有三個學分，但我很認真地去做好每份功課，最後講師給予我很高的分

Kit Man 當初希望自己成為漫畫家，但因父母反對，所以他很早就放棄了報讀視覺藝術的念頭，閒時畫畫只是滿足個人興趣。

數，並跟我說：『你很有天分，不如去參加比賽，若比賽贏了，就可以去加拿大繼續升學，修讀進階多媒體設計課程。』那個比賽是香港和加拿大合辦的，主辦單位邀請兩地的參賽者進行比賽，如果香港代表贏了，就可以獲得獎學金在多倫多的 Sheridan College Institute of Technology and Advanced Learning 修讀一個多媒體互動設計文憑課程（Interactive Multimedia）。」在講師的鼓勵下，Kit Man 參加了這個比賽，更幸運地贏了，之後他便拿著獎學金遠赴加拿大深造。

1.3 二〇〇四年回港工作

二〇〇三年，Kit Man 完成了多媒體設計課程，對編寫電腦程式和各種媒體製作多了認識。畢業後，他留在當地一間多媒體設計公司做了一年網頁設計工作。二〇〇四年便回港找工作。輾轉之下，Kit Man 先後在線上教育公司 Fifth Wisdom Technology 和 She Communication Ltd. 工作，之後再去了 4As 廣告公司 M&C Saatchi Group 做藝術總監。

二〇〇八年金融海嘯，雖然經濟困難，但廣告公司老闆仍然留下 Kit Man 和少量員工，「雖然我留了下來，做了三個多月，但其實公司已經沒有設計項目可做，每天無所事事，我覺得是在浪費人生，最終還是決定離開，裸辭！」

到了二〇一〇年，Kit Man 決定以自由身承接多媒體設計的工作，「我接了一些網頁、遊戲、應用程式等設計工作，其實做這一行要不停設計新的東西，創意就是永遠不能停。」

Kit Man 透過各類設計項目和職場上的實戰經驗，逐漸吸收了很多設計知識，例如平面設計、介面設計、動畫製作等，就連動畫剪片、製作都由他一人完成，確實是「一腳踢」。當時 Kit Man 也會承接一些結婚拍攝製作的項目，「我記得要做一些卡通公仔，介紹一對新人的愛情故事，為了不想太無聊，我也不想收得特別便宜，所以我更加要花點工夫，做得有心思一點，後來反應非常好，工作一個接一個的。後來因為工作太忙就少接了，因為一條片真的要花上兩個月時間做；另外，還要兼顧其他網頁和手機程式的設計，實在應接不暇。」

1.4 編寫攝影測光手機程式

Kit Man 原來十分沉迷攝影，他甚至編寫了能輔助攝影師測光的手機應用程式 FotoMeterFull 來方便自己拍攝，只要用家輸入相關資料，應用程式便會向用家提議適合的菲林類型和光圈等等。該應用程式更吸引了外國傳媒報導，美國、法國等世界各地都有用家下載他的應用程式，為他帶來可觀的收入，「每個地方都賣過一陣子，用家的反應很好，說 UI 很

好，這是因為我故意將介面設計成富懷舊味道的測光錶。當時我每日都會上手機應用程式平台看看下載人數，看後會覺得很滿足！」

1.5 重英輕中的年代

對於字體設計，Kit Man 的經驗是少之又少，他跟當時的設計同僚一樣，都是邊做邊向前輩學習，從旁「偷師」。

由於 Kit Man 對攝影十分沉迷，他甚至為自己編寫和設計了一個用來測光的手機應用程式 FotoMeterFull，以方便日後攝影之用。

他說：「沒有人會特別教你任何東西，要靠你看他們怎樣做，現在回想自己初期做設計和處理字體，真的是亂來的，經常做錯，但正因為經常做錯，就更難忘。我認為在職場上學到的設計和字體應用的知識，比學校所學到的更寶貴，你會看到前輩如何解決問題。」

香港是一個國際城市，昔日許多外國廣告公司也在這裡設立子公司，廣告客戶以外國品牌為主。在廣告設計中，英文字體的選擇相對較多，相反中文字體的選擇並不多，反而日本有很多不同種類的漢字，而事實上日本漢字的設計也比較漂亮，而可惜的是整套字體並不太完整，經常會遇上缺字的問題。香港經常使用的都是幾款相似的中文字體，我認為這是因為廣告文案以英文主導，中文相對次要，而次要的東西不須有太多個性，所以導致常用的中文字都是沉悶的黑體。」

Kit Man 也認同，「當時大陸和台灣所提供的中文字體選擇

另外，設計師對中文字體的要求並不高，為求方便，他們只會選擇電腦附有的字體，「在我以前任職的廣告公司，電腦內已經有大部分中文字體，每次設計時，我就從電腦中選擇合適的字體，完全沒有深究這些字體是怎樣來的，究竟是不是翻版的。有時候是客戶指定我們用某個字體，

那時候並沒有意識要去處理這件事情。」當時 Kit Man 也沒有深究字體是由哪位字體設計師設計出來的。因為不論在廣告公司，還是設計公司，大部分人都覺得字體是免費的，可以隨便拷貝或下載到電腦上使用，購買字體版權的意識根本不存在。直到 Kit Man 做「勁揪體」的時候，才真正知道字體設計背後的辛酸。

大陸和台灣所提供的中文字體選擇不多，反而日本有很多不同種類的漢字，而且設計也比較漂亮，但可惜的是經常會遇上缺字的問題。

「二〇一八年，我去日本看了一個叫『Design Ah!（デザインあ）』的展覽，這是我第一次專門飛到日本看展覽。*Design Ah!* 是日本電視台（NHK）的教育電視節目，香港電台亦曾經購買這個節目的版權在香港播放。」在展覽中，有一件作品令 Kit Man 留下深刻的印象，這件作品講

通過設計勁揪體，Kit Man 認識字體設計背後的理論，亦開始懂得欣賞字體的結構及美學。此外，他亦看了很多其他設計師的字體作品。Kit Man 深受日本設計文化影響，

Kit Man 有一次特意到訪日本只為參觀一個叫《Design Ah!》展覽。當中有一件作品講述幾位年輕的字體設計師記下老店的舊式招牌字體，再設計出一套漢字出售，然後將收益捐給這些老店。這一件作品令 Kit Man 印象深刻。（圖片提供：Kit Man）

述當地幾位年輕的字體設計師，他們四處尋找即將消失的老店，並記下老店的舊式招牌字體，之後便靠著這些線索和照片資料設計出一整套漢字，再將這個新的字體出售，而售後所得收入會捐給這些老店。對 Kit Man 來說，這個項目不純粹是設計新的字體那麼簡單，而是一件有關社區再生、發展和人文積累的設計項目，「這個展覽不只是關於老店的字體，而是關於設計是怎麼一回事，展覽表達的

是設計是一個整體，是一個流程，亦希望讓市民知道，設計是用來解決問題的。」

這個以老店舊式招牌字體為核心的社區項目，令 Kit Man 以一個新角度看待字體設計。他覺得這是一件很有意思和有價值的事情，也令他反思能否在香港做到相類似的社區項目。過去 Kit Man 一直有留意香港的招牌字，例如「觀

勁揪體

奇洋服」的招牌字，他認為當中的筆畫用了圓點來代替，充滿玩味，能表現出本土特色。另外，有些店舖則用了細明體配上 LED 燈，遠距離看就只有一道刺眼白光，十分醜陋。其實不是細明體不好，而是要根據字體的特性去使用。「有時我會想，為什麼設計會變得本末倒置，可能是因為電腦的出現，令一切變得容易，人人都可以做到，那就隨便交給一個人做，縱使那個人根本沒有設計經驗。」

1.6 倔強的性格

當 Kit Man 決定要做勁揪體的時候，就是一鼓作氣，定下目標，盡力去做。這看似是一件很浪漫的事，但整個過程特別是在中後期，Kit Man 都在承受著很多外界的負面批評，例如曾有書法界的人評論，「書法寫成這樣！」又有字體界的人評論，「你做的字體也叫字體！」雖然面對種種批評，Kit Man 還是盡力去做，絕不會因為其他人的批評而洩氣和退縮，「難道他人說了一兩句負評，我就不做嗎？我才不會理會他們。」另一方面，他也沒有故步自封，他也有參考別人的意見，盡力改善。

Kit Man 自幼就有這種堅持去做自己認為對的事的倔強性格，他認為可能是受日本漫畫的價值觀影響，「就好像

Kit Man 自幼就有一種倔強性格，他認為這可能受到《足球小將》中的主角所影響，凡事只要繼續堅持下去，最終必會勝利！

《足球小將》中的主角，只要繼續堅持下去，最終必會勝利！」這就是他一直對正確的價值觀持守追求的信念，「從小到大，我養成一種信念，就是要敢說出我認為對的事。當我決定要做勁揪體，就要排除萬難，努力去完成。」

除了受日本漫畫的價值觀影響，運動也讓他建立起凡事持之以恆的毅力。自二○一○年 Kit Man 成立自己的公司

Kit Da Studio Co., Ltd. 後，他也開始接觸風帆運動，漸漸感悟到做人要自強不息，凡事要親力親為，要靠自己解決問題，「有一次我在赤柱玩風帆，突然遇上季候風，風力十分強勁，情況極之不妙，我心想今次會否送命，當時我就跟自己說，現在不會有人理你，因為每個人都要想辦法自救，在這生死邊緣下，我可不可以靠自己，堅持下去，回到岸邊呢？」最後，Kit Man 靠著拼勁，在大風下，成功將風帆駛回岸邊。

成立公司後，Kit Man 也經歷過多次高低起伏，他試過沒錢吃飯，也試過有兩次銀行戶口只剩下一百元。在經歷了人生低谷後，Kit Man 開始慢慢重拾自信，再尋找新的人生方向，之後就有了透過眾籌計劃設計勁揪體的想法。

1.7 以字體設計為社會發聲

Kit Man 認為普選事件給予他很深刻的反省，對他來說也是一個分水嶺，「以前我是沒有什麼社會意識的，像我這一輩八十後的人，很多都對政治冷感。其實每一代人都有他們對社會的看法，我父母那一代是純粹賺錢，我們這一代在賺錢之餘，也有堅持某些價值觀。父母一輩會選擇不發聲，我們這一代會選擇發聲，而新一代不只發聲，他們

Kit Man 於二〇一〇年成立公司，創作自己喜歡的設計作品和勁揪體。

當 Kit Man 發展自己的設計事業到了一個樽頸位時，他希望嘗試透過漫畫和文字來反映社會現象。

「事實上，我也建議他們先不要用我的字體，其實大家都明白，客戶是為了建立自己的品牌形象才會用你的字，但當你的字體跟社會事件有關，客戶沒有理由將自己品牌扯上政治，無謂花錢，也沒有必要這樣做。」Kit Man 對此並不介意，原因是他不是為了謀生才設計勁揪體，就算在生意合作上有所損失也在所不計。

如果不是發生社會事件，他不會做勁揪體，但亦因為勁揪體，他的一些顧客或夥伴暫停了在廣告上用他的字體，也付出了很多，他們真的視香港為家。所以我也希望為我們的社會和社區做點事。」Kit Man 覺得不可只顧發自己的事業，做一些很「離地」，以及跟社會沒有關係的設計，「我的創作進入了另一個階段，我會嘗試透過漫畫和文字來反映社會現象。」

1.8 從漫畫到文字

由二〇一二至二〇一四年，Kit Man 營運了一個漫畫網頁《社漫》，後經朋友介紹開始繪畫跟社會議題有關的漫畫，透過漫畫諷刺時弊，他的創作特色是在漫畫旁邊寫上標語，那些用毛筆書寫、粗粗幼幼的標語就是勁揪體的雛形。這個時期 Kit Man 畫得很密集，一天要畫兩幅漫畫，十分吃力，因為畫漫畫需要構思和起稿，又要思考如何將故事呈現在一格有限的空間裡，如何在交代故事之餘，亦要引起讀者共鳴，是十分費神的。對於初期的漫畫作品，Kit Man 視之為無聊，「許多時候，尤其在電腦前不停編寫電腦程式，真的很悶，那就趁有空檔的時候，拿起毛筆，畫點東西，望出窗外，發現下雨了，就畫一隻下雨中的青蛙，是完全沒有意思的。」後來為了節省時間，便開始轉用純文字，用粗幼對比強烈的書法寫上鼓勵句子，「對

Kit Man 也會不定期開 LIVE，以「你亂噏我亂寫，人出字我畫字」來創作勁揪體的標語。

每次做字體創作時，Kit Man 喜歡落手落腳地畫出每一個字，以感受一下紙張與毛筆之間的流動和墨水散發出來的氣味。

體充滿熱誠的字體設計師，他只視字體為表達工具，希望透過字體表達對香港的關心，「當你問我設計到底可以做什麼？我會說設計可以為這個社會上的很多事情發聲。」他形容字體本身就好像穿衣，每個人因著要表達不同的訊息來穿著不同的衣服，所以他認為從字體設計的角度來說，字體就像衣服一樣，如果衣服能跟內容傳遞出一致的訊息，這就是最強大的訊息傳達。曾經有人批評 Kit Man，「你這個字體作為內文字實在很難閱讀，看死人家了！」他回應：「是啊！它不適合用於內文，只適合用於標題字，這就是它的優點，只要配合場景用在標題字上，它就能發揮最大的好處。」

於放棄畫漫畫而單純用文字表達，我沒有任何包袱，我不一定要以漫畫家的身份，一輩子用漫畫去表達。」慶幸網民對他以純文字配合書法的表達方式反應不俗，甚至有很多朋友提議 Kit Man，「可否寫點積極字句來鼓勵其他朋友。」這可說是勁揪體最初的創作階段。

雖然 Kit Man 已設計了六千個勁揪體字，但他認為自己只是一個門外漢。他承認自己不是一個受過正統訓練和對字

在字體創作的過程中，Kit Man 會看小林章的書和作品，他很欣賞小林章書中的內容和各類字體設計，覺得他在漢字和歐文文字設計方面很厲害。Kit Man 也喜歡鳥海修的《製作文字的工作》（文字を作る仕事）該書讓 Kit Man 知道鳥海修如何開始做漢字設計，以及當中的趣事，亦為他帶來反思。

Kit Man 比較喜歡跟著傳統工作模式做字體設計，即是每個字都要落手落腳畫出來，感受紙張與毛筆之間的流動和墨水散發出來的氣味。對於批評，他的回應是，「外國也有很

多裝飾性的字體，那為什麼我不能用一支毛筆去造字呢？」

1.9 抱著試一試的心態來眾籌

事實上香港的眾籌不像台灣那麼受歡迎，昔日在香港也沒有太多人認識和懂得如何進行眾籌，但台灣的眾籌已發展得十分成熟和普及。

為了進一步認識眾籌背後的運作，Kit Man 一直留意著香港眾籌的活動和新聞。後來，Kit Man 的「勁揪體籌造字計劃」（Kickass Type Crowdfunding）於二〇一六年展開，計劃讓支持者可預先訂購字體；可是到了尾聲，眾籌還未達標，「當時跟眾籌集資金的目標還相差十幾萬，過了幾天一直都未達成，當時我還在想怎麼辦？」Kit Man 不是擔心眾籌會失敗，而是擔心不知如何退款給他的支持者，「我不知如何是好！因為已有幾十萬的捐款，如果眾籌不成功，我要逐一退還，那我就頭痛了！因為按那個眾籌平台的機制，是不可以自動退還的，我要自己逐一為他們安排退款事宜，我是很厭煩這些無聊的事情的。」

但就在眾籌完結之前一晚，突然有了幾筆大的資金，讓 Kit Man 在眾籌完結之前剛好達成目標。達標後，還有很多人陸續注資支持。眾籌成功後，令 Kit Man 可以專心做勁揪體了。他對捐款支持他的人深表感恩，「最後我總算交了功課吧，做了一個合格的東西出來，對自己、對其他人都總算有交代了。」

1.10 開創字體界眾籌先河

Kit Man 由一個門外漢到成功完成眾籌，在香港是首創的。

他的字體眾籌計劃取得佳績，更引發不少字體設計師仿效，例如空明朝體、李漢港楷、監獄體等，「不能說我是先行者，他們是跟隨者，我覺得他們做的字體設計比我做的更好更專業。我的字體只可以用來做標題，他們的字體設計真的可用於內文字。他們的字體很正宗，而我的不是很正宗，我可能走了一條『不正規』的路。」Kit Man 認為不依從常理去做事也有其好處，這樣可以從有限的資源來尋求不同的方法和可能性。

當你問我設計師到底可以做什麼？我會說設計可以為這個社會上的很多事情發聲。

勁揪體籌旗造字計劃
A campaign by kit man

culture / art

$748,144HKD
Raised of $650,000HKD

919
Contributions

0
Seconds Left

115 %

Successfully funded on July 12, 2016

A campaign by kit man

Kit Man 的「勁揪體籌旗造字計劃」於二〇一六年展開，是香港首創的。

對一些缺乏資源的設計師來說，眾籌成功是很強的強心針和推動力。Kit Man 認為眾籌的確打開了一個缺口，令香港字體界有所發展，「我覺得有足夠的資金和資源，對創作人來說是一件很重要的事，因為你不再需要為生活費而苦惱或四處張羅，至少在短時間內，可以安心放下其他事情而集中於創作上。」Kit Man 的成功讓大家明白，並非一定要加入字體設計公司，或成為專業字體設計師才能造字，只要有理想，透過眾籌也可以有資源來開發和設計自己的字體。

2 勁揪體的美學特質

功能先於形式

對於字體的美學和功能，Kit Man 認為要看字體背後的應用脈絡和因由，以及遵守「功能先於形式」或「形式遵循功能」（Form follows Function）的設計原則，他認為只要字體在功能上達到其目的，是可以接受字體在形式上獨具個性的，「我是一個設計導向的人，比較理性主義，我會先看你背後的目的，例如若路牌用了細明體，司機在開車途中要怎樣看？難道要走近些看嗎？那就可能導致意外發生。如果字體的功能未能滿足要求，外形再漂亮也於事無補。」

雖然 Kit Man 主張字體功能優先，但他從不輕視形式或美學，他表明字體美學也十分重要，他覺得人應抱持開放的態度，不要輕易批判別人的字體。除非字體帶有特別的目的或實驗性質，若不然字體的美學與功能都必須達到容易閱讀和易辨的要求。所以他重申，標楷體和新細明體是沒問題的，但若是用在路牌上，那就有違它原先的設計目的。

在設計勁揪體的初期，Kit Man 並沒有具體的想法，只是隨意地將這個字體的特色發揮，利用毛筆書法的特徵，以及玩味的粗幼筆畫對比，來呈現字體跳躍的感覺。「勁揪體」原本叫「獻醜體」，因為 Kit Man 認為自己寫字很醜，但又想

藉著句子中的內容，帶出言之有物的道理，故以此為名以表明容他獻醜的想法。後來眾籌的時候，有些字體設計界的朋友提議，「很多人認識你的字體是因為二〇一五年香港足球代表隊比賽上，那支寫著紅底白字的『香港勁揪』的旗幟，那何不考慮把『獻醜體』改為『勁揪體』？若想眾籌成事，是需要一個能與眾籌人士產生共鳴的名字作宣傳的。」當人說『香港勁揪』便會即時想起你的字體眾籌計劃。」最終，Kit Man 將「獻醜體」改為「勁揪體」。

1｜原來「勁揪體」原先叫「獻醜體」，是因為 Kit Man 認為自己寫字很醜，所以表明容他獻醜。

2｜很多人認識 Kit Man 的字體是因為二〇一五年香港足球代表隊比賽上，紅底白字的「香港勁揪」的那支旗幟。

2.2 勁揪體的粗幼筆畫美學

勁揪體的美學是 Kit Man 畫畫時逐漸醞釀出來的，他之所以使用毛筆寫勁揪體，乃是受《男兒當入樽》和《浪客行》的漫畫家井上雄彥的繪畫手法所影響。特別是《浪客行》漫畫，他知道《浪客行》的人物是用毛筆畫的，他驚嘆毛筆繪畫的造型和筆風變化的可能性。之後 Kit Man 開始嘗試以相似的手法「繪畫」勁揪體，他開始用毛筆寫字。其實從小到大阿媽都說我的字很難看，什麼見字如見人，不停奚落我的字，因此我對自己的字完全沒有信心，這亦促使我使用圖像的思維來呈現勁揪體。」另外，勁揪體另一個有趣的重要參考來源，就是日本清酒標籤上的漢字書法。「有次跟同事在日本餐廳聚餐時，發現那裡陳列了很多日本清酒，而那些標籤上的漢字書法十分吸引我，既優雅、現代又充滿動感，那種書法美學便不知不覺間滲進我的腦海裡。」

Kit Man 表示，勁揪體在表面上可以說是無規無矩的，但混亂背後還是應用了一些基本的平面設計理論，例如字體要有平衡感，即透過視覺來取得平衡，Kit Man 經常要做視覺修正，令各具特色的字能和諧地放在一起。

2.3 亂中有序、內鬆外嚴

目前 Kit Man 已設計出六千多個勁揪體常用字，基本上字的結構已有一套完備的美學模式，正如前文提及，勁揪體看似沒有秩序，或者被一種強烈個人化的美學觀主導，但其實也是有一套客觀的視覺秩序的。Kit Man 解釋這套美學模式，「要做到每個勁揪體的字有少許傾斜，帶出一種滾動著的動感，從而給大眾一點希望和力量的感覺，這是勁揪體的其中一個特點。在初期的摸索階段，它的形態是更混亂的，因為最初的設計沒有任何約束，但當我做完五百字之後，嘗試將字打印出來做測試，效果實在差強人意，那時我才明白到設計一個單字很容易，但將一組字排在一起，問題就出現了，整體視覺平衡很差，有些字特別突兀。」但我認為勁揪體的形態既表現出力度，內裡又帶點溫柔，可說是外剛內柔的字體，而且粗幼筆畫之間，帶點調皮感，「我完全沒有想過勁揪體會有這樣的視覺效果。當我在設計的時候，只希望它有一種剛強和硬朗的感覺。我在寫字的時候，刻意快速運筆，希望表現出筆畫爽快、乾脆有力。」

另外，字體的基線（Baseline）和字框（Body Frame）也發揮著平衡勁揪體的作用，例如「堅持」兩字外形呈方形，皆因有底線承托，至於字的結構是有少許傾斜的，「借用我的字體特色也可以說是『由外到內，再由內去到外』，即是我先從字的外形特徵考慮，刻意展現出它亂中有序的美感和動態，但仍然要將字控制在方框之內，之後再在字的內部設計出傾斜的間隔結構，這樣的設計既有傾斜的感覺，又可使與其他字排列時取得視覺平衡。」所以勁揪體的內部間隔沒有特定規則，例如字的偏旁、左右、上下部分沒有絕對的比例，Kit Man 設計時只會在四方格裡自由隨心地用毛筆書寫。這與一般字體設計的方法不同，Kit Man 不可能先設計出勁揪體的偏旁或部首，再和另一個字組合，這是因為勁揪體以毛筆書法結構為主，筆畫與筆畫之間互相牽連，設計時會以字為獨立單位，「勁揪體的每個字都要在原稿紙上逐筆畫出來。」同時，為了保持字體設計和款式一致，Kit Man 只能一邊造字，一邊加入新字，再去檢查筆畫之間是否平衡一致。

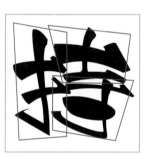

勁揪體看似沒有特定的規則，但字的底線和字框發揮平衡的作用，這有助 Kit Man 在方格裡隨心地寫。

一支毛筆多重節奏

為了展現字的個性，Kit Man 會利用毛筆的特性製造出強烈的粗幼對比，以呈現勁揪體的筆畫起伏和轉折。他只用同一型號的毛筆來處理整套勁揪體的不同造型，即是說勁揪體中極粗和極幼的筆畫都是來自同一枝毛筆。這就更加考驗設計者如何控制筆尖的墨水，以及向下壓筆的力度。

Kit Man 的那枝毛筆並不特別，在文具舖也可以找到，「選擇這些普通毛筆有一個好處，就是它有一個很尖的頭，毛筆夠彈性，方便處理時粗時幼的筆畫。你只要大力壓下去就可以做到一條很粗的筆畫，只要微微升起筆尖，就可畫出一條纖細的線。不要看輕這枝筆，我找了好一段時間才找到它，我曾經試過很多枝毛筆，但就只喜歡這枝。」Kit Man 握筆的方式也很有趣，他握著毛筆時，並不像寫書法般將毛筆垂直地握著，而是像握著原子筆般寫字，「這讓我更容易發力，壓大力一些便可寫出粗筆；我又可以快速移動毛筆，有助展現出爽快的筆觸。收筆和起筆更容易掌握，亦可以有效控制沙筆的效果，其他毛筆真的做不到。」

既然勁揪體的筆畫粗幼不一，那麼 Kit Man 是如何決定其筆畫粗幼的？是否有依循某套視覺秩序？經 Kit Man 多次測試，他寫第一筆時不會很輕，「如果第一筆很幼，而第二筆很粗，字形便很古怪，我不喜歡。反而第一筆，會予人一種踏實的感覺，餘下的筆畫亦較容易掌握，整體字形結構會比較扎實，容易取得平衡。所以第一筆一定要粗，然後一粗一幼或粗幼幼幼，例如「你」、「我」的第一筆都是重筆，下一筆是輕筆，如是者輕重粗幼便組成了不同的結構。」就是這樣，隨著輕快的音樂奏起，樂章時快時慢，Kit Man 如舞動著粗幼不一的筆畫，讓整個字形充滿節奏感，「當我將不同粗幼字組合成句子時，我會隨心將字分布，沒有特別的準則和規矩，只是讓粗幼筆畫互相和應，讓字形自由起舞。」

另外，Kit Man 認為勁揪體最理想是用於標題字，特別是用於較少字句的標題字上。「對！標題字句不可以太長，若將長句子排成一行，就沒有那麼好看，視覺效果會比較弱；若把標題字分成兩三行，就更能有效地表現出趣味性和跳躍感，整體觀感也變得 organic。」

我乾樹乾綠乾園乾
我嘯樹嘯綠嘯園嘯
我到樹到綠到園到
我行樹行綠行園行
我埋樹埋綠埋園埋
我水樹水綠水園水

1

2

1 | Kit Man 認為若勁揪體的第一筆是粗筆會較容易裝字，予人一種踏實的感覺，而字形結構會比較扎實和容易取得平衡。

2 | 整套勁揪體的極粗和極幼細的筆畫變化原來是來自同一枝畫筆。

勁揪體表面上好似亂來的，但亂的背後有基本平面設計理論支持，才可令各具特色的字和諧地放在一起。

越少筆畫越難寫

由於勁揪體的字形充滿創造性和未知性，所以沒有絕對的規範，也可以永遠處於可被無限修改的狀態，要持續不斷探索，這也是讓 Kit Man 在創作中感到喜悅的地方。對 Kit Man 來說，筆畫越少的字越難寫，「勁揪體最初的筆畫結構採用了砌積木的形式，即是每個字和每個筆畫都是互相緊扣和輔助的，希望製造出一種平衡感，但如果一個字本身的筆畫很少，筆畫之間的依靠和連接也少了，製造平衡的難度也會提升，例如『一』和『十』字，究竟怎樣取得視覺平衡？所以我最後才夠膽做筆畫簡單的字。」

在眾多字之中，Kit Man 印象較深刻的是「天」字，起初他怎麼寫都像「夭」字，直到現在仍然有點困擾；另一個就是「十」字，「我當時花了好一段時間去摸索『十』，其中一個困難是如何恰到好處地處理橫畫的粗筆，還有豎畫的幼筆。」Kit Man 回想昔日每天要做十至二十個勁揪體字，每個字都要頻繁練習，再從眾多字中揀選一個符合要求的。在寫得不順暢時，可能要寫二十多次才能寫出一個稍為不錯的，透過這個細水長流的練習過程，Kit Man 才慢慢掌握到一些筆畫表達的竅門。

Kit Man 認為越簡單的字或越少筆畫的字越難寫，因為筆畫之間的互相依靠和扣連也少了，製造平衡的難度也會提升，例如「一」或「十」字。

2.6 在造字軟件 Glyphs 中測試

除了以毛筆寫字，造字軟件 Glyphs 也幫了 Kit Man 不少，因為這款軟件可以幫助他更精準地去檢查和發現字形細微的空間問題。Kit Man 只需在軟件裡輸入一整套已做好的勁揪體初稿，形成字庫，只要在軟件中打出任何字句組合，便可檢查字與字之間的筆畫粗幼是否取得平衡，以及能夠測試筆畫之間的濃密度，「我可以一次過檢查不同字的粗幼、濃密問題，例如『龍』字，因為筆畫多，很容易變成黑色方塊，所以我再做了一個，將當中的筆畫改幼

些，而且在複雜的筆畫間加多了白位，使它的濃密度看起來跟其他字一致。Glyphs 的好處是可以讓我及早發現問題，避免在做完二千個字之後，才發現筆畫的粗幼不一致。」

除此之外，Glyphs 還可以幫 Kit Man 找出字的間距、字距和行距等問題。「這軟件給予我很多的思考和改進，呈現出來的問題，我會不斷問自己，這個部分究竟應該如何取得平衡？有哪個字特別跳了出來呢？」對 Kit Man 來說，這款軟件實在適合用作最後檢視字體結構和筆畫。

1 | 在最難的字之中，Kit Man 印象深刻的是「天」字，因為怎麼寫都像一個「夭」字，後來他用簡單橫畫代表「天」字（上），而「夭」字（下）的橫畫則刻意傾斜並在收筆處保留倒鈎特徵。

2 | 造字軟件 Glyphs 幫了 Kit Man 不少，因為可以更精準地去檢查和發現筆畫之間的細微空間問題。

一條龍一條蟲！
我龍樹龍絲龍圍龍

Kit Man 經常在 Glyphs 將不同字一併列出，以方便他檢查筆畫的濃密度，例如「一」字會否太淺和「龍」字又會否太深。

在勁揪體的製作過程中，Kit Man 主力監管整個項目，他還需要助手去幫他完成電腦輸入或修正的步驟。助手會用電腦軟件勾勒 Kit Man 寫好的勁揪體手稿，「基本上他們是幾個熟悉用電腦軟件來做圖像的人，這樣才可以數碼化我的手稿。首先我會手寫十個勁揪體字，然後交給他們，他們會將字勾勒出來，完成後在造字軟件輸入相應的字碼，之後再進行修正和微調。」

勁揪體的字形充滿創造性和未知性，所以沒有絕對的規範，也可以永遠處於可被無限修改的狀態，要持續不斷探索。

3 字體延續文化發展

香港有沒有土壤去培養出優秀的字體設計師？Kit Man 覺得雖然香港的市場很小，也沒有太多人願意花時間去發展字體設計，但如果真的有人想做想試，他認為是有方法可以依循，從而達致成功的，「現在有好幾個真實造字個案，例如陳敬倫和許瀚文，他們都很成功。雖然他們的眾籌都在台灣進行，但是都做得非常好，尤其是許瀚文，因為他在字體業界很活躍。其他成功的例子也不少，邱益彰的監獄體與阮慶昌的硬黑體，他們都走過這條路，我也是過來人。」

當有好設計的同時，也要懂得怎樣說好故事。Kit Man 作為曾經的廣告創作人深明這個道理，「我以前做廣告，明白到當你要宣傳的時候，必須要講述一些令人難忘的故事。同樣道理，做字體設計更需要講故事，例如監獄體的故事就是保育路牌字文化。至於是否一定要講有關香港的故事，我又覺得不一定的。許瀚文的空明朝體其實並沒有賣什麼香港情懷，重要的是你先要有個人取態，我覺得這是不容易的，因為懂得做藝術的人，不一定懂得做市場推廣，但如果你欠缺一個令人產生共鳴的故事，那就會沒有人理會。」

過去已有六、七個字體設計計劃成功眾籌，而且也得到了眾多的支持和肯定。香港字體設計的熱潮是否只是曇花一現，無以為繼？對此 Kit Man 並不認同，「我不會這樣看，路是人行出來的。你看近期都有人成功做到，怎麼會是『水尾』

呢？而且眾籌的達標率很誇張，有的更以百分之一百九十完成。我認為每個有志向的人都可以一試，就算失敗，都算是說好了一個香港故事。」

3.1 延續廣東話文化

過去一兩年，Kit Man 已從設計、出售勁揪體字體轉型為銷售相關裝飾、精品和掛飾，原因就是要令勁揪體有再發展下去的空間。他認為勁揪體必須以另一種形態延續下去，要讓更多人知道其背後的理念，「這些勁揪體的裝飾品原先是為了『勁揪體蚊型展』而做的，這是一個有關廣東話和正體字文化的展覽，我做了一系列的勁揪體產品，例如襟章、杯墊、恤衫等。我想透過這些產品去讓人從多角度思考社會問題。」其實這並沒有偏離 Kit Man 做勁揪體的初衷，就是回應廣東話文化和建立本土身份認同。將勁揪體的字句帶在身上，給途人觀看，就像文宣一樣。現在要將它生活化、可視化和精品化，Kit Man 正嘗試做一些新產品，以繼續為關心社會發聲。

當被問到能否靠這些收入養活自己時，他斷言指這些產品不能令他有穩定的收入，他的日子仍然是充滿掙扎。Kit Man 回想以往有廣告客戶使用他的字體時，收入尚算

二〇一八年十一月 Kit Man 完成了六千字勁揪體，並在發佈日當日舉辦「勁揪體蚊型展」，展覽希望引起大家關注廣東話和正體字文化。

不錯，例如國泰航空就曾將勁揪體字印在欖球上，做成具香港特色的「飛機欖」，來宣傳香港國際七人欖球賽；大家樂亦有以勁揪體字寫出「港式咖喱」推銷咖喱牛腩飯。以上也反映出他們對勁揪體的興趣，並願意將這種獨具特色的字體放在他們的產品之上，傳遞本土情懷和香港人堅毅不息的精神，「其實這些品牌是在賣什麼？就是在賣字體背後的故事。當時有不同廣告商用我的字體，收入算不錯。」但是這些客戶，都因社會事件而不再用勁揪體了。

3.2 「一門五傑」的廣東話

Kit Man 已創造了六千個勁揪體字，當中不乏日常用語，甚至包括俗語和粗口字，他希望將香港的廣東話精粹放進勁揪體中。為了避免缺字，Kit Man 開始造字時參考了字典，以及網上的廣東話字庫，「我查了『粵典』（words.hk），這是一個專門分享香港日常詞彙和用語的網站，背後是一個很具規模的粵語辭典計劃，收錄的粵語詞彙，並用粵語來作解釋。我當時跟他們提及有關勁揪體的計劃，表示希望將廣東話字放在其中，後來他們給了我一個清單，上面有香港常用的四千五百多個字。我就以這個清單為基礎，再從其他統一碼（Unicode）清單中找了大約一千字加進去，甚至包括廣東文化『一門五傑』的粗口字。」

3.3 字體是免費的？

Kit Man 坦言勁揪體並不好賣，這或多或少反映出香港人仍然覺得字體應該是免費的。或許香港人覺得從小到大都在用「老翻」，「老翻」遊戲如是，「老翻」球鞋、手袋亦如是，要用真金白銀買字體實在是天方夜譚，「有次有人問我哪裡可以免費下載勁揪體？我跟他說是要付費的，他就再沒有回覆我了。」

現在勁揪體已變得生活化、可視化和精品化。

Kit Man 已創造了六千個勁揪體字，他希望將香港的廣東話精粹放進勁揪體中。

對於字體銷量不好，Kit Man 不會失望，因為他想做的事已經完成。雖然如此，Kit Man 覺得自己的字體仍有很多需要改善的地方，「其實勁揪體還有很多瑕疵，我是想修改的，但是又回到我的老問題上，如果字體不好賣，那我又如何繼續修改呢？可能人們會說你做得不好，那我又為何要購買呢？這是雞和雞蛋的問題。我沒有特別失望，目前產品的銷量比字體的銷售好，所以會投放多些時間做產品。說到底，我所有的創作都是出於對香港社會事件的關心，現在香港已一切復常，亦代表沒有社會訴求，意味著使用勁揪體來表達社會訊息或訴求已經結束。」Kit Man 認為，當字體不再跟社會事件有關的時候，便失去了它的社會意義。當字體本身是中性的，視乎觀者怎樣看待它，如何演繹它。對於有人用勁揪體打出「龍馬精神」和「生意興隆」，Kit Man 認為這都不是他最初設計時的理念，但也唯有無奈接受。

載。Kit Man 經歷了兩年的刻苦製作，總算對眾籌計劃的支持者有所交代，亦終於可以放下心頭大石，至於往後怎樣前行，勁揪體會不會再發展出不同的字族，相信短期內仍是未知數。對於未來，Kit Man 覺得仍然充滿不確定性，他在這一刻暫時放下勁揪體，將自己暫時抽離。他表示已轉型做一些 3D 打印的產品開發，「我看不到這個字體未來的發展空間，它進入了一個死胡同，你要知道它到了一個限期，既然這樣，我也要尋找其他發展的出口。」

現在 Kit Man 已少了畫漫畫，對於未來的日子，他給自己一些目標，特別是社會事件曾帶給他一些不愉快的經歷，過去的陰霾一直纏繞他，久久未復原，「那種不安一直纏繞著我好一段時間，我需要用一些方法去紓解它。」所以他決定要做一些令自己心情放鬆的事。Kit Man 在閒時通常會自己一個人玩風帆，親近大自然，好讓自己放假休息。

3.4　**休息再出發**

二〇一八年，約六千個勁揪體字已經完成並可供購買下

文啟傑

勁揪體創作人，不喜歡不義之事。擁有多媒體製作經驗，創作無畏無懼不拘一格，畫畫設計編程寫字手作電子 3D print 什麼都喜愛，深信有愛就無問題。

監獄體

PRISON GOTHIC

CH. 6

GARY
YAU YICK CHEUNG

邱益彰

下 不 中 飛 兼 兀 了 五 豐 豎 文 待 仙
龜 八 公 六 共 准 分 利 到 制 前 動 勤 北 滙
及 口 右 吉 后 君 吳 咀 咸 單 嘉 噸 四 圍 園
戈 埔 域 基 堅 塘 塞 塡 塡 塑 場 境 墟 壁 壇
威 媽 子 學 安 定 客 實 寧 寰 將 專 小 尖 尸
山 岸 崗 嶺 州 巨 巴 市 平 廠 廣 弓 彌 彩 徑
慈 慇 慶 憩 所 打 扶 批 排 改 敦 文 斜 斯 新
晶 月 朗 木 本 及 口 右 吉 后 君 吳 村 東 林
業 橫 樹 機 櫃 城 埔 域 基 堅 塘 塞 欽 止 此
波 洲 流 浮 海 威 媽 子 學 安 定 客 涌 清 淺
潭 澳 瀝 灘 山 岸 崗 嶺 州 巨 巴 灣 火 炭
物 特 獄 王 理 瑪 環 生 用 田 界 畔 畫 發 白
石 砵 碧 碼 礎 禁 秀 窩 竹 第 管 米 粉 紅 結
有 腼 臣 至 興 般 花 茂 荃 荔 華 落 葵 蒲 蕉
衆 行 街 衙 衛 衣 西 親 觀 角 言 診 調 請 台
招 越 路 車 軍 軒 輛 輪 轉 農 辶 逼 速 逢 連
鳥 邨 部 鄉 醫 金 銀 錢 錦 鐘 長 門 開 阻 限
頓 頭 類 飛 養 香 體 高 魚 鯉 鵠 鴨 鵡

1

源於對路牌的觀察

1.1 「朗」和「塲」字的故事

邱益彰（Gary）是九十後的年輕人，也是「道路研究社」創辦人及社長，起初他對字體一竅不通，更談不上對字體設計有興趣。雖然如此，Gary 自小已很喜歡留意文字的書寫和字形結構，例如他曾對辵部首，俗稱「撐艇仔」充滿好奇，他經常思考為什麼辵部首有時寫一點「辶」，有時寫兩點「辶」，這令 Gary 感到十分疑惑，他注意到有些路牌寫「道」名稱，例如「高士威道」或「天后廟道」時，是用兩點的辵部首「辶」，但在書面則寫一點的「辶」，這些不同的筆畫一直困擾著 Gary。

另外，他自小喜歡坐在家人的汽車裡，望出窗探求未知的世界，特別是路牌和道路上的分隔線，「在我大約四至五歲的時候，已經很喜歡觀察這些事物，我記得有一次爸爸媽媽帶我去太空館，回家後我便畫了太空館和一些途中經過的地方和事物，但至於畫了什麼就沒有太大印象，直至我長大後看回這幅畫，才發現原來我畫了『讓線牌』、『封路牌』和『雪糕筒』，我覺得整件事情有點匪夷所思。原來我小時候吸收了很多外面世界的東西並且繪畫出來，我已忘記了自己有這

1｜Gary 小時候喜歡照著路牌認字，當中印象最深刻的是「朗」字，因為他從小都住在元朗，「朗」字是他見得最多的中文字。

2｜在 Gary 兒時的日記中，可看到他已不自覺地跟隨了舊式路牌「朗」字的寫法，就是第一點用了橫畫。後來，他才發現這是異體字。

方面的經驗。」

Gary 憶述他小時候另一有趣經驗，就是會照著路牌認中文字，以及跟著它的筆畫寫字，並以為這就是正確的寫法。當中印象最深刻的例子就是元朗的「朗」字，因為他從小到大都住在元朗區較偏遠的地方，在每天爸媽駕車來

回元朗市中心的路程中，較深刻的是「元朗市」和「元朗廣場」的路牌，「朗」和「場」就是他童年見得最多的字。

有一次他回看自己在二〇〇四年寫的日記，「小時候我寫的日記是 point form 的，例子一，媽媽今天帶我剪頭髮；二，姐姐帶我去買糖果。那裡面有提及是在元朗廣場，那個「朗」字和「場」字，在日記中我是不自覺地用了它們

舊式的寫法。」到了 Gary 讀小學一年級的時候，老師指

正他寫錯了「朗」字。他才發現這個商場這個用橫畫的「朗」字，是異體字的寫法。另外，就是商場的「場」字，他發現有

些商場名稱會用上面多了一撇一橫的「場」字，而不是

「場」字，「其實我是很喜歡那個頭頂上多了一撇一橫的

「場」字，基本上橫畫的「朗」字和「場」字在學校是被「封

殺」、被視為不正宗，是錯字。但是當時就讀小學一年級

的我是完全沒有概念的，老師說錯的話，那麼就只好跟著

老師的寫法。」

到了二〇一〇年，有一天路牌上那個元朗的「朗」字的舊

式寫法全部都被一個新的寫法遮蓋了⋯到了 Gary 上了中一、

中二之後，已無法記起那個原本舊式的「朗」字的寫法

了。為此 Gary 想盡辦法找尋它的舊式寫法，經網絡圖片

搜尋下仍然找不到，就這樣觸發了 Gary 的好奇心，驅使

他去查看那些被遮蓋著的路牌字。此外，亦勾起了他小學

時期有關「道」的一點或兩點寫法的疑惑。「我當時在維

基百科上面看到一則有關「新字型」的資料，談及舊式的

印刷體轉變到今天楷化了的字的寫法，其中一個比較大的

轉變，就是將一棟變成一點。我看了後恍然大悟，這終於

可以解釋到「撐艇仔」的兩點「辶」是舊式的印刷體，一

點「辶」是楷化了的新式字的寫法。我開始明白到過去我

一直寫的都不是一般正規楷書而是印刷體的寫法，自此我

就更加喜歡印刷體，因為那些中文字的寫法是我成長回憶

中的一部分，也讓我明白到文字正在靜悄悄地轉變著。」

談及舊式的印刷體轉變到今天楷化了的字的寫法，其中
一個比較大的轉變，就是將一棟變成一點。這終於可以
解釋到「撐艇仔」的兩點「辶」是舊式的印刷體，一點
「辶」是楷化了的新式字的寫法。

自二〇一〇年之後，Gary 開始在網站「傳承字型」認識

了一班喜歡舊字型的同儕，也對舊字型的研究產生興趣，

經常自嘲寫字不工整的 Gary，亦因此認真起來，將每一

筆認真地寫出來，寫字逐漸變得工整，這是由於他改變了

對寫字的要求，更加重要的是他了解到字型背後的轉變，

及珍惜正在消失的舊字型寫法，「我那時候其實什麼都不

懂，但起碼知道原來舊字型有新舊寫法之分，但現在我能做

到什麼？究竟舊式的「朗」字是怎樣發展的？為此我上網

找了很久，但都沒有結果，我亦查閱了很多中文字體，只

想找回有橫畫的「朗」字寫法，但仍然不果！對於「場」

字，我姑且可以用倉頡打出來，因為它有兩個編碼，嚴格來說「朗」字也是有兩個碼的，但是傳統「朗」字的編碼被歸在韓國漢字裡，所以倉頡和速成無法將它打出來，我亦去過一些討論舊字型的網上討論區，也沒見過我所形容的「朗」字，我心想為什麼好像沒人知道這個字呢？」

亞氏保加症

Gary 在訪問中不諱言他在小學三年級便確診亞氏保加症，「你看我現在好像比較正常，但在小學時期我是一個讀書不太好的小朋友，因為我患有亞氏保加症，我很難專注於學習，現在看來是我只會專注於我喜歡的事，對不感興趣的事物，我會完全聽不入耳。我媽媽常說這是學者的特徵，但我讀書成績不標青。我就讀於香港傳統教育下的小學，不要說成績好，連合格也有點困難；另外，亞氏保加症患者的興趣是很狹窄的，社交方面也有障礙。小時候的我，在社交方面也很差。」

後來，在醫院經過半年的治療和參與輔導班後，Gary 再沒有社交問題了，「其實我很喜歡那些輔導班，半年後醫生見我，認為我的病情進展不錯，叫我不用再去輔導班，但其實我很喜歡，但醫生說我已經完全康復，要讓出位置給其他有需要的小朋友。」

到了小學六年級，Gary 的課外活動也變得豐富，例如學踩單車、學跆拳道、學劍道等，但他並未培養出自己的興趣，難怪他媽媽半說笑安慰他，「我們全家人都患有亞氏保加症！」

Gary 對這句說話不以為然，他認為是他的性格和喜好都很像爸爸，「我爸爸從事 IT 行業，受他的影響，我在大學期間也很自然地選修了 IT 課程，但是我自己又未至於有很大興趣，這是因為我還未發掘到真正的興趣。直到大學一年級後，我才開始喜歡路牌、巴士和字體設計，並展開『道路研究社』計劃，這亦是我沒有在大學修讀美術設計相關課程的原因。」

在 Gary 完成監獄體後的某天，他爸爸才透露自己以前也曾做過字體相關的工作，這令 Gary 十分好奇，「因為當時沒有 Windows 作業系統，各大廠商有很多中文電腦系統，例如『倚天』，而我爸爸用的那套叫『震漢』，他當時為震漢中文系統做了很多中文點陣字，他經常跟我說八乘八、十六乘十六、二十四乘二十四、三十二乘三十二等造字的大小規格，而且我爸爸在三十年前曾出版過一本叫

Gary 的爸爸以前曾為「震漢」中文電腦系統做過中文點陣字，亦曾出版過一本叫《兩岸內碼》的書，講述輸入編碼的方法。

1.2 漢字王

到了二〇一二年，初中的 Gary 遠赴澳洲繼續升學，由於在中學時期受到爸爸的影響而修讀日文，他開始喜歡日本漢字，澳洲的中學老師更給他取了一個花名——Kanji King，即「漢字王」。這是因為對比本地學生，Gary 的優勢在於認識很多漢字。大約在二〇一四年的時候，他爸爸到台灣出差回港時，買了一本《字型散步》給 Gary，「我爸爸當時還說，我覺得你會喜歡這本書，結果我真的很喜歡，因為內容很具啟發性。自此以後，我更多留意字體美學和應用，至少做功課和交閱讀報告時，會對字體選擇有小小要求。我中學年代已經在用電腦做功課，所以我做的報告都會盡量選一些漂亮一點的字體，我特別喜歡選用英國的 Transport，對這字體也開始有少許認識。」

《兩岸內碼》的書，講述輸入編碼的方法。對於他做的這些點陣漢字，我以往完全不知道，因為從小到大，我爸從未向我提及這些事情。對我來說，這是一個大發現，我跟我爸爸雖然並不是從事美術或設計行業，但是我們一樣有共同的興趣，我們從事 IT 工作，同時又關聯到字體設計。」

1.3 堅持用 Helvetica

二〇一三年，Gary 加入了一個台灣漢字分享 Facebook 群組——字嗨。他認識了一班志同道合，跟他一樣會在街上記錄不同中文字的網友，這令他覺得十分新奇有趣，而且亦令他對字體應用增加認識。他說以前沒社交平台時，拍下的東西只有自己看到，而現在就可以與其他朋友分享，對他來說是一件開心的事。「我會開始對某些字體選擇有少許堅持，我個人認為要用好看的字體去表達事情。」

我記得在中六那年，有位英文老師要求學生交功課一定要用 Arial Narrow，並且要用十二 point 大小，我問他可不可以不用，因為 Arial 不漂亮，我向他提議用 Helvetica，過程中我們談了一小時，之後他被我說服了，可以不用 Arial。雖然我心想，就算我偷偷用了 Helvetica，老師也未必能看得出來，但是我都想為了用自己喜歡的字體而堅持爭取。」

受日本漢字影響

Gary 最早接觸到的日本漢字和文化是從爸爸那裡學到的，因為他爸爸十分喜歡日本文化，而且還懂得日語。

在 Gary 五歲的時候，他爸爸已經每星期教他一個日文單字，例如壽司，這是因為他家人習慣每逢星期日都去吃壽司。他爸爸亦經常跟日本人打交道，這使 Gary 認識了很多日本文化，並對日本漢字產生了興趣，在潛移默化下影響了 Gary 的視覺美學審美觀，以至之後對監獄體的設計也有所要求。「我家裡的書架上有很多『奇形怪狀』的書，有一本是日本教科書參考書，裡面用的字體是『教科書體』，那本書很漂亮，每一個字都用了專為教科書而設計的字體，筆畫清晰，有注音在旁。我小時候看過這本書已印象深刻，十多年後再看，仍然感覺震撼。我在想為什麼這本書能令人感到驚訝呢？是不是我們已習慣了教科書都是用標楷體，沒有其他選擇。但當我第一次看見日本的教科書體時，覺得明明都是楷書的一種，只是筆畫上有點不同，為什麼日本那種可以漂亮那麼多？當時真的不能理解。這引發了我之後對字的骨架和平衡結構等字體設計的研究。有一段時間我很喜歡寫日文漢字，例如我特別執意寫一棟一撇一點的『糸』，不會寫新式的『糸』，我覺得寫新的不好看。」

起初 Gary 對字體設計一竅不通，但憑藉他好學不倦的精神和對字體設計的好奇，在設計監獄體時，不斷吸收字體設計的知識。他特別喜愛由英國字體設計師 Jock Kinneir 和 Margaret Calvert 在六十年代初所設計的 Transport，「Transport 是我從小到大都很喜歡的一套歐文字體，後來知道是由 Jock Kinneir 和 Margaret Calvert 一手包辦，而且也知道在五十年代末 Jock Kinneir 為格域機場（Gatwick Airport）設計了一系列指標系統（Signage System），而 Margaret Calvert 則為英國鐵路（British Rail）設計 signage，這都跟我之後喜歡路牌設計有關。」

Gary 喜歡 Transport 的另一原因，是它結合了美學與功能於一身，他認為 Transport 的美感在於它是一套無襯線字體。在五十年代，對比當時指標設計強調要用有襯線字體，它是一個非常有突破性的設計。當初推出 Transport 時，不少字體設計師不單不看好，更提出強烈批評，認為字體太過前衛，他們的批評不無道理，因為當時設計普遍採用有襯線且全大楷的字體，但是 Transport 的出現偏偏打破了既定原則，既是大細楷又是無襯線的字體。這字體無疑是在五十年代強調功能至上的原則下而設計

Gary 特別執意寫「糸」多於「糹」部首，因為他覺得日本漢字的「糸」寫法很漂亮。

Gary 的書架上有一本很漂亮的書，裡面每一個字都用了專為教科書而設計的「教科書體」，筆畫清晰，之後更引發他對字形結構研究的興趣。

的。「當然現在社會不斷轉變，大家會覺得無襯線的字體才漂亮。所以現在再看 Transport，它是真的專為公路路牌而設計，當你開車時會看得清楚，能保障行車安全，有些字體甚至是因功能而生的。」

1.5 柯熾堅老師

除了 Jock Kinneir 和 Margaret Calver 兩位西方字體設計師外，在華文世界裡，Gary 比較欣賞柯熾堅的中文字體設計。雖然對他來說，在地鐵站裡見到地鐵宋不會像他第一次看到日本教科書體那樣有很驚訝的感覺，但在 Gary 的中學時期，地鐵宋是他頗為留意的字體。「因為當地鐵和九鐵兩鐵合併為港鐵後，港鐵把以前九鐵的指標字體改成華康儷中宋，雖然華康儷中宋也出自柯熾堅老師之手，但已經不是那種感覺了。現在港鐵再用地鐵宋，但因為有很多缺字，而要再做新字，我個人覺得這些新字的效果一般。但話說回來，當然柯老師本人並沒有直接啟發我，但是當我走到街上看見他的地鐵宋，還有蒙納黑體等，總覺得印象深刻。老實說，蒙納黑體的設計跟我所喜愛的舊字型是相違背的，有時候用起來，它總是散發出一種商業的味道，但不知為何我又莫名其妙地喜歡。」

1.6 道路研究社

二○一六年 Gary 在大學一年級時開了「道路研究社」的 Facebook 專頁，當時純粹是為了打發時間，他在高中時期已很關注交通資訊，他視自己是一個不折不扣的「交通

迷」、「雖然我對巴士路線有點認識，但我不會覺得自己是『巴士迷』，因為我對巴士引擎、車身、出產地並不那麼認識；而我對鐵路歷史有少許認識，但我也不是『鐵路迷』，因為我不認識直流電、交流電，所以『交通迷』的形容比較適合我。」

道路研究社早期主要圍繞一款德國巴士網上遊戲分享貼文，這是 Gary 在中學時期已經很喜歡玩的一款網上遊戲，他希望藉這個遊戲重構香港城市道路，並介紹香港。

由於撰寫過程中必須搜集大量資料，後來貼文轉為介紹香港基建設施，例如北大嶼山公路、汲水門大橋、青馬大橋等等。此外，也會偶爾講解一些冷知識。「我第一個貼文好像是有關汲水門大橋，第二個就是解說香港的路牌設計是源自於六十年代的英國設計，它的字體特別通過了辨析度測試等科學實驗。從那時候開始，我轉為多講述香港路牌，例如香港路牌有段時間採用了 Arial 和 Helvetica，我會建議應該用 Transport 云云，亦因為這個貼文反應十分好，就更鼓勵我去發掘更多相關的資料。」過了一段時間，道路研究社的貼文內容轉為有關道路字體設計的資訊，以當時來說，純粹分享路牌字體和設計的專頁，在香港只此一家。「有關香港路牌設計的興趣群組或討論區，我當時沒見過，其實外國已經有很多，但香港就只有道路討論區或是

1.7 監獄體再現計劃

正如之前所述，成立道路研究社之初，主要是評論香港路牌，這是基於 Gary 的興趣和認識的範疇。他撰寫的網上評論很多都是因為了解路牌的設計理念，從而指出問題所在。從整體上看，道路研究社所提供的香港路牌的資訊，甚具分析性，予人一種專業認真的印象。

及後，道路研究社推出「監獄體再現計劃」，計劃源於 Gary 在二〇一四至二〇一五年從澳洲放假回港期間的經歷。當時他騎著單車四處拍攝香港路牌，起初只是隨意地記錄。Gary 在拍攝時已經知道路牌上的中文字並不是電腦字體，而是人手做出來，所以他要在電腦上嘗試繪畫出那些路牌上的中文字，「由於當時我還未懂得使用 Adobe Illustrator，只懂用 Pages 或 Keynote，因此我只會用一些曲線工具來勾出字形的輪廓。」

這些路牌的照片成為了 Gary 日後設計監獄體的參考，有一些是他親自拍攝的，但由於路牌遍及全港九新界，若要搜集所有路牌字，實在是一件困難的事，所以當中

道路研究社的貼文內容是有關路牌字體和設計的資訊，以當時來說，在香港只此一家。

為「香港監獄體」，因為這些字是由在囚人士做出來的。

之後我將這些路牌字放在我的 Facebook 專頁，並且稱其

助。雖然過程十分困難，但總算畫了五十多個路牌字，

憶和推斷，並且靠不同角度的 Google 街景影像來作輔

也有一些是 Google 街景的照片。「唯有嘗試靠自己的記

當時我的朋友留言說，既然有了那麼多字作為參考，應

該足夠發展一套完整的中文字體，我想了一會，覺得他

的主意不錯，那就決定做了。我在 Facebook 分享了一張

poster，正式向外界展開監獄體再現計劃。」

元朗屯門慢駛金鐘道
太子道西大角咀九龍
遶免阻塞改用青山道
天瑞城觀塘博愛醫院
凹頭灣東沙田市中心
火炭及大埔

監獄體
再現計劃

ROAD RESEARCH SOCIETY
道路研究社

2 監獄體的本土特色

2.1 不是由零開始

監獄體再現計劃的出發點是記錄並重現這些將會消逝的路牌字體，Gary 希望透過搜集這些舊式寫法的路牌字體，發掘它們的獨有之處，賦予其第二次生命，過程就好像抽取它們的 DNA，即監獄體特有的美學和結構，透過數碼化，重新修復並且做出一套完整的中文字體。所以與一般中文字體設計不一樣，Gary 必須發掘並按照原有路牌字體的獨有結構，再分析出已有的字體部首、筆畫、結構和部件等重要元素，才能衍生出上萬字的中文字體。

「開始時，要將原有的路牌字繪畫出草圖，之後在電腦上勾出整個字的外框，但之後不會將字拆開成獨立筆畫，這是因為要保留監獄體原有的結構，因為監獄體原有的風格不是由我設計的，我只可透過描繪字形外框來了解它的獨特外形、結構和設計邏輯。我希望盡量保持它的原有風味，雖然過程很漫長，沒有拆解獨立筆畫造字那麼快捷，但唯有這樣我才可以全面摸索到它的字形結構重心在哪裡，雖然它的重心很飄忽，但這是了解其字型特性的重要步驟，有助於我日後設計同類的字型。」

視覺中心點
字形中心點

監獄體的中宮偏窄，視覺重心偏高，這特徵從「東」字可
見一斑。另外，由於路牌上的字是由人手切割出來，所以
筆畫擺位獨特，例如「域」字的「土」部首升高，而斜畫
伸長並移向左。

監獄體最大的一個特色是筆畫末端呈喇叭口的形狀，和整
體字形的骨架予人不穩妥之感，這是因為路牌字都是由在
囚人士人手製作，是在欠缺專業知識和監管下所產生的字
形缺陷美。監獄體還有一個特色是它的中宮比較狹窄，重
心偏高，筆畫之間相對緊緻，而整體字形趨向飄忽呈波浪
式，特別當一組字排在一起時特別顯眼，為什麼它會有這

樣的波浪式？「這是因為它根本就沒有設計可言。製作字
體的在囚人士並沒有字體設計的概念，他們會考慮在製作
過程中，鋸字是否方便快捷，亦關心用最少的時間和氣力
把路牌字製作出來，至於字形的結構是否平衡，並不是重
點。快速生產的結果，就是路牌字的字形重心偏高，中宮
較緊呈波浪狀態。而筆畫末端呈喇叭口形狀，是因為起筆
和收筆都較寬闊，而筆畫中間段則趨向收窄，予人感覺呈
弧形。」

另外，Gary 還設計出不少異體字，這是因為當時很多路牌字用了舊式寫法，這些異體字的使用正好記錄了當時的主流文字寫法，在那個時期香港沒有所謂正體字和異體字之分，社會對中文字的書寫方式具包容性，這也成為監獄體的其中一個特色。Gary 讓用家能夠選擇使用正體字還是異體字，是因為 Gary 忠於原有設計，同時希望監獄體在使用上更具趣味性。「監獄體提供了很多異體字的選擇，我會形容為賣大包。因為『不幸的是』監獄體同一個字的確有很多種異體字的寫法，例如殮房的『房』字，『戶』部首的第一筆是一橫，但是路肩的『肩』字的第一筆則是直點，而診所的『所』字是一撇『戶』。當我製作監獄體的時候，筆畫不可以一時一點，一時一撇，一時一橫，但問題是你不可以強行統一它，不可以抹殺其他的存在性，以及多元性。我的做法就是將監獄體的異體字全部先設計出來，然後再決定以『一撇』作為第一選擇，例如『戶』，之後再提供第二個選擇，即直點寫法的『戶』，第三個選擇就是橫筆寫法的『戶』。我要把戶字部全部做出來，提供了三種寫法！製造這一批字要乘多三倍的工作量，那八千字是沒有計算這些的。另外，還有『辛』字，上面的『立』字，監獄體一般是一橫的；，新舊的『新』，

第一筆是一橫的，但同時它也出現過一棟的，所以凡是『立』字部，例如兒『童』、金『鐘』或者牆壁的『辛』字，第一畫全部做直或一棟，這裡又是二倍的工作量。」

在設計上我會忠於原有風格，但同時我希望監獄體在使用上更具趣味性，所以提供了很多異體字的選擇，我會形容為賣大包。

同一個監獄體字提供不同異體字的寫法，例如「房」、「肩」和「所」字的第一筆呈現一撇、一點和一橫的選擇。

現行標準　　　　　監獄體
Standard　　　　　Prison Gothic

新 ——— 新

朗 塑 ——— 朗 塑

青 請 清 ——— 青 請 清

龍 鐘 ——— 龍 鐘

匯 ——— 滙

假 蝦 ——— 假 蝦

涌 通 ——— 涌 逼 ₁

辛 新 童 鐘 壁
辛 新 童 鐘 壁 ₂

1｜監獄體的一大特色是保留並傳承字形以及異
　　體字的寫法，部分筆畫和部件與我們常見的
　　寫法有所出入，甚至有人誤當錯字。

2｜有「立」部件的監獄體字，Gary 都會提供
　　一棟和一橫的寫法，雖然這會令他的工作量
　　大增，但這樣更能展現監獄體的多樣性。

無可否認，監獄體的整體設計特色，不論是在功能還是美學上，都最適合用來作標題字。當然作為內文，監獄體也未必不可能，但很視乎設計師怎樣使用它和在哪種媒介呈現，例如一般廣告內文，因只有少量句子，不妨一試，但若用作小說或雜誌的內文就不太適合。對於監獄體的限制，Gary 也十分認同，但亦表明他不能控制設計師最終如何使用監獄體，「我認同監獄體未必適合用於長篇或者大量的內文字，當然有人說作為標題字又略嫌乏味，但我認為應看什麼場合使用，例如一些字體設計十分著重功能性，美學反而是其次；又例如有段時間機場指示牌的燈箱曾用新細明體，在功能效果上還是可以的，因為它的字體筆畫偏幼，考慮到從指示牌燈箱所散發出來的白光會令字體變粗，可以理解背後的原因，但這字體在指示牌上美不美？我覺得很有保留。其實每一套字都有它的存在價值，字體美不美，運用恰不恰當？真的要視乎設計師最後如何運用。就像我們已做了八千字，我不會說你不能用在某些地方上，始終字體就是字體，我只是將它設計出來，最終用家如何使用是他們的選擇。」

2.5 外界的批評

監獄體的設計也曾受到外界的批評，例如廣東話的「嘅」字不能這樣寫；另外，也提出「咗」字應該改為「徂」。Gary 認為，他只是忠於監獄體原有的寫法，而不是刻意要選擇正字還是異體字，「我是字體設計師，首要的是設計出一套字體，而不是處理正字問題，如果我不做『咗』或『嘅』字，那就會缺了字。」

監獄體的設計曾受到外界的批評，有留言指字體必須跟隨傳統中文字的寫法。

也有人評論在路牌上使用監獄體，究竟是不是一個合適的選擇？Gary 斷言是不太合適的。他認為，因為當時的香港是一個重英輕中的社會，英文在指示牌的應用上已經有很多清晰的規範和指引，是有規可依，但有關中文字體的應用則缺乏指引，充其量只給予一個特定空間來放中文文字，可謂「無規無矩」，監獄體就是在這個背景下產生的，「他們只是畫一個框給中文字擺放，隨你自由發揮。」

半 洲 兔 競
主 海 將 所
半 洲 兔 競
主 海 將 所

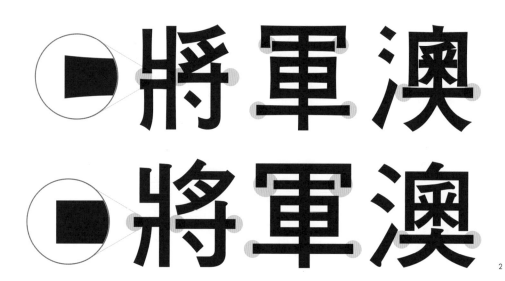

1｜左圖為監獄體記錄了不同路牌字的原有寫法。右圖為變換異體字功能。

2｜監獄體（上）與全真粗黑體（下）的筆畫對比。

些筆畫多的字的時候，就會把所有筆畫變幼，整個字會變得瘦削；而對筆畫少的字，會做得粗一些，例如壽司的『壽』字，設計師會先將橫筆『偷幼』，但直筆就會保留其粗度。所以在我製作監獄體的時候，會盡量取得平衡，令到整套字體有均一的筆畫粗幼度。」

當時的監獄體是一個筆畫呈喇叭口設計的印刷體，就算在路牌上使用『全真粗黑體』，我都覺得不適合，因為不夠清晰。字體設計師應該針對每種媒介的特性來設計一套專屬字體，例如 Transport 是為路牌和指示牌而設計的，至於路牌上的中文字，應否設計出一套專屬的中文字體，那就要看看有沒有中文字體設計師接受挑戰。」

2.6 製作監獄體的困難

跟其他字體設計師一樣，Gary 設計監獄體的時候，必然曾遇到很多困難，特別他是新手，遇到的問題自然比有經驗的字體設計師為多，究竟他是如何克服困難並眾籌成功，最後設計出監獄體的呢？

2.7 灰度問題

對 Gary 來說，保持整體灰度的一致性也是一個很頭痛的問題，例如「老少咸宜」這組字，「老」跟「少」並排時，「少」字比「老」字的筆畫少，感覺上筆畫較幼，在灰度上感覺也較輕。究竟要刻意加粗「少」字筆畫？還是修幼「老」字的筆畫？怎樣拿捏當中的平衡？這都是 Gary 造字過程中經常遇到的問題。在製作這套字體的過程中，掌握灰度平衡是一個漫長的工序，「當我完成一個字的設計時，當刻我以為已經很完美，但將一組字拼在一起時，由於筆畫的粗幼不一，灰度就出現很嚴重的問題。」字體的灰度會影響閱讀體驗，讀者在逐字閱讀時，會有跳動的感覺；此外，也會容易令眼睛疲勞，所以字體設計師必須調整整筆畫粗幼度，以達致灰度均一。

「自設計監獄體以來，經常遇到的困難就是處理字體的灰度、粗幼和比例，當設計完一個字後，可能是筆畫大小的問題，亦可能是比例的問題，經常會有字的大小不一致的情況。另外，還有筆畫粗幼的問題，我發現監獄體本身粗幼不一的情況十分嚴重，背後原因是公路牌和行人牌的字的大小不同，但我們盡量以大一些的字形作為參考，並追求統一性。監獄體還有一個很有趣的現象，正如之前提及，因為在囚人士沒有接受過設計的訓練，當他們遇上一

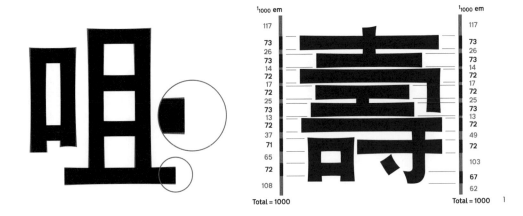

1 | 監獄體筆畫末端呈喇叭口設計，但喇叭口的特徵在早期的黑體字乃屬常見（左）。即使結構複雜的壽字，雖然負空間緊
湊，但筆畫粗幼大致統一（右）。

2 | 保持整體灰度的一致性是一個很頭痛的問題，譬如「老少咸宜」，由於「少」相比起「老」的筆畫少，筆畫感覺上較幼，
所以在灰度上則有較輕的錯覺。所以要作出修正。修正前（上）與修正後（下）的比較。

要處理這個問題，一般字體設計師所用的方法是隨機在字的前後加上一組中文字，然後單著眼睛集中看看哪一個字存在問題，「因為是隨機放上文字，所以更容易突顯問題所在，這讓我更客觀地將有問題的字找出來並加以修正。在開始製作時，你只會專注做一個單字，而忘記要從宏觀角度看整套字的統一性。」Gary 每天都會耐心地反覆進行測試。

2.8　視覺錯視問題

在做字體設計時，還會遇上視覺錯視或視覺假象的問題。因為設計師不會硬性地跟著設計指引、結構、筆畫大小，或進行數值上的比例計算，例如製作上輕下重的字形骨架時，設計師不會劃一地以百分之三十的空間結構設計上層筆畫，並配合百分之七十的空間結構設計下層筆畫，來製作上輕下重的字，若簡單用數學方程式去組合，字形的結構會變得生硬，比例上也不符合自然美。事實上，每個字的結構都不同，設計師必須按情況作出視覺修正，讓視覺上有和諧的感覺，俗稱「順眼」。這些順眼的視覺表達，是不能靠公式計算出來的，而是要設計師憑藉對筆畫的敏感度和多年的經驗作出修正。「在造字的時候，我會經常遇到視覺錯視的問題，例如『廣』字左邊的一撇，當我將字放在中間並與其他字排列時，發現字的左邊留了很多空間，然後單著眼睛看看整個字偏向右邊，好像整個字都向右移了出去，看上去真的很突兀，後來透過視覺修正去微調筆畫上的比例和位置，務求令『廣』字在視覺上是置中的。我們必須相信自己的一雙眼睛，不要單看數值。之前因為沒有經驗，所以我一開始造字時會看數值，左邊部件佔百分之五十，右邊佔百分之五十，但問題逐漸浮現。所以要相信自己。另外，也要透過不同排列方式來作測試，在直排時，在一組字的中間放上一條線，就會容易見到哪一個字傾向左或右。若要找出哪個字在視覺上有上下跳躍的問題，就要靠橫排字來進行測試。」

2.9　正負空間問題

此外，設計師也會經常遇到正負空間問題，即處理筆畫之間的空間使用比例。筆畫的空間處理不當時，會形成字形的架構有上重下輕或左右不對稱等視覺上的重心不穩妥，當然正負空間是其中一個原因。「很多時，當我做某個字一直不滿意，改了很多次筆畫結構和正負空間後也不順眼，我會索性『command + delete』，刪除這個字重新再做。」

正所謂「人搖福薄，樹搖葉落」，老人家說做人要「坐如鐘、立如松」，做人如是，造字也如是。

字的基本結構必須下盤穩健，腰要挺直，字要工整才會予人一種踏實穩健的感覺，這是設計師對字體設計最基本的要求。所以他們都會用很長時間摸索字形結構、比例和平衡，當中消耗的耐性、經歷的失敗和沮喪不為人所知，只有自己才知道。

監獄體也不例外，今天我們所見的最終設計版本，也經歷了多次大規模修改。根據 Gary 所說，在二〇一六至二〇二〇年間，監獄體經歷了兩至三次「砍掉重來」的大規模修改。「這是由於大部分的監獄體字設計效果過於工整，失去了本身的神髓，有些做了出來跟原先馬路牌上的字並不相似。後來我不斷去觀察更多路牌上的文字結構才慢慢開竅。作為字體設計師，起初很自然地會將字修正，視工整為理所當然，但久而久之，發現這根本不是監獄體本身的風格，所以不得不進行大規模修改。」

香港九龍新界機場

香港九龍新界機場

監獄體經歷了從字形設計過份工整到保留了馬路牌字形神髓的三次大規模修改，例如將監獄體的視覺中心調高且每個字高度不一（上），相對於全真粗黑體的視覺中心較低且高度統一（下）。

一丁上下不中乖乘九了五亜亞交仔仙休低佐使便
元免兔八公六共准分利到制前動勤北滙區十千半
南卸及口右吉后君吳咀咸單嘉頓四圍園土在地圳
坪垣城埔域基堅塘塞填塡塑場境墟壁壩士夏大天
太始威媽子學安定客實寧寰將專小尖尸尼尾屋展
屏屯山岸崗嶺州巨巴市平廠廣弓彌彩徑心快恆協
息愨慈慇慶憩所打扶批排改敦文斜斯新旁日旺昌
普景晶月朗木本　村東林枝柏栢梨
梳植業橫樹機櫃　欽止此氣水汀池
沙河波洲流浮海　涌清淺清渡港湖
源溪滙潭澳澀灘　灣火炭為烈烏營
爾牛物特獄王理瑪環生用田界畔畫發白百皆監盤
眉衆石砵碧碼礦禁秀窩竹第管米粉紅結經綫羅翠
耀老育刷臣至興般花茂荃荔華落葵蒲蕉蕪薄蘭處
號虹衆行街衙衞衣西親觀角言診調請谷象貢貨貴
賓起超越路車軍軒輛輪轉農辶逼速逢連逸逾過道
選避邊邨部鄉醫金銀錢錦鐘長門開阻限院雅電震
靈靑面頓頭類飛養香體高魚鯉鴰鴨鷴麗麻黃鼓龍

監獄體 365字

Gary 用了很長時間去摸索監獄體的特有字形骨架，並設計出早期的三百多個監獄體字種。在設計過程中他認識了其他字體設計師，從而增長了不少字體設計的知識。

保留路牌字的特有瑕疵而不影響工整的感覺，這才是監獄體。

在起初的兩三年，Gary 用了很長時間去摸索監獄體的特有字形骨架，過程中他認識了其他字體設計師，透過交流心得，除了增長了字體設計的知識，也得到他們提點和啟發，「Julius 是我認識的前輩之一，最初我是在 Facebook 上認識他的字體設計，我純粹因為見到他對一個有關路牌的貼文留言，後來大家間中也有聊天，直至五年前我才正式見他。他毫不吝嗇地教我很多字體設計的技巧和需注意的地方。當時我也將剛剛做好的三百多個監獄體字給他看，他給了我很多改善的建議，其中一個就是必須保留路牌的神髓，他勸我不要做得太過工整，因為監獄體本身是由一班沒有受過專業字體設計的在囚人士製作的，如果我做得太工整和太專業，就再不是監獄體了，因為已經削磨了其原有的特色。

經 Julius 提點後，Gary 決定重新再做，要突顯出路牌字原有的特色和風格。當然 Gary 並不是將所有瑕疵保留，一些不能接受或不太工整的字形，也會作適當的修正，但整體而言，監獄體仍然保留了路牌字的特色。

往後 Julius 也成為了 Gary 的義務指導老師，幫忙檢查字形，對此 Gary 十分感激。「我今天回想，如果沒有 Julius 的提醒，監獄體這套字有機會做得太好，會失去其原有的特色，這是我最不想見到的。保留路牌字的特有瑕疵而不影響工整的感覺，這才是監獄體。」

2.11

測試字形方法

將介面轉用監獄體測試

在設計師眼中，無論字體怎樣完美，最終都要放在日常生活中才能發揮它的功能和展現它的美學。一般設計師會將新的字體應用在文案上，例如在新聞、詩詞或歌詞中，以找出字體隱藏的問題。

在這方面，Gary 有一個新穎的測試方法，他會將網上瀏覽器、電腦和手機系統的介面轉用監獄體顯示，這樣的好處是讓監獄體融入在他的日常生活中，無論他要檢視電子郵件或是手機訊息，所有文字都以監獄體顯示，他可從

真實應用的層面，更快地找出字體的問題所在。「我會將 YouTube 和 Netflix 裡的字體也轉成監獄體，我會寓工作於娛樂，可一邊看戲一邊看哪個字不妥當，這個方法十分有效。」

讓別人測試字體

另一個很好的方法，就是讓別人測試初版的字體。因為測試者的文化背景和生活習慣不同，所使用的詞彙也不同，這有助擴闊字體應用的範圍，並有效地找出更多隱藏問題。「另外，我也參考了一般字體設計師的測試方法，我嘗試將監獄體排出千字文作為測試，也試過排一些四字詞語，來測試多筆畫與小筆畫字的排列問題。修正字體是一個漫長的工序，過去經過五、六年的不斷修正，總算掌握了一點技巧。」

2.12

參考其他字體

在設計字體的過程中遇到問題，最好的解決辦法就是參考其他字體。「我會經常參考一些同源或者同系列的字體，例如筑紫黑體、金梅粗黑體、石井粗黑體等等，因為大家都是屬於同一類字型，當我沒有頭緒的時候，我會在旁邊

擺放一個相類似的字型，一邊對比一邊調校，例如比較字形的部件和筆畫的高低，思考怎樣因著字體的特性而作出適當的修整。對我而言，筆畫越少越難做，因為要取得視覺平衡十分困難。」

3 字體設計是否曇花一現？

二〇一九年末開始，世紀病毒 COVID-19 開始肆虐全球，當時人人自危，人們為了避免感染，寧願留在家中工作、上課，Gary 也不例外。「在疫情期間，我在家裡工作，除了公事之外，我有更多時間做監獄體。以往我一天最多只能做五十個字，但在疫情下，我一天能做一百個字，如果當天精神再好一些，可以做到一百五十個字，之後更保持每日做一百五十個字的數量，可說是做監獄體的巔峰時期。」

3.1 一天造二百三十一個字

疫情期間 Gary 每天瘋狂造字，他統計過，二〇二三年一月二十日，他已做了三千六百九十三個字，當中包括英文、數字和符號；到了二月二十日，已增加至五千五百三十六個字；三月二十日更達到八千二百九十六個字，「我還記得當時我跟另一個有份參與的字體設計師吳灝民（Thomas）約定星期六一起去檢查全部字，但到了星期四，我還差一兩百字未做好，我在最後那一天瘋狂地做，從早上七點到晚上十二點做了二百三十一個字，我真的有試過在夢中也在畫字。」在二〇二三年初，Gary 開始為監獄體定下七月眾籌計劃的時間表，預計四月一定要完成七千個常用字，Gary 就是跟著香港中

文大學的《常用字頻序表》，它收錄了共七千零七十二個常用中文字，但這些不包括粵音漢字，慶幸 Gary 也有自己做一些粵音漢字。Gary 能提早達成造字目標，是因為他累積了多年摸索監獄體的經驗，已經掌握了當中的技巧。「二〇二三年絕對是我瘋狂造字的一年，但也是最後一段可以讓我瘋狂造字的時間。在二〇二三年七月開始眾籌，八月順利完成，到了十一月字體正式可以下載。對我來說，由二〇一六年到二〇二三年十一月，是一個重要的人生里程碑。」

3.2 香港與台灣字體眾籌

台灣對字體設計文化的培養、教育、發展和推廣都走在香港之先。在跟台灣有相同的繁體字書寫習慣和不同的文化背景下，香港的字體設計師能如何自處，又如何從中學習？在台灣知名度十分高的字體設計團隊 justfont，其成功之處並不只在於有能力開發自己的字體——金萱，還在於它提供了一個知識共享的平台，讓對字體設計有興趣的朋友可以互相交流.；此外，也可讓大眾吸收豐富的知識，從而培養出懂得欣賞字體設計的美學素養，使有更多人願意投身字體設計行業。當然這個平台也發展出不同的副產品，除了售賣中文字體外，也曾舉辦一系列的字體文化講座、導賞團、研習班和展覽，並不時分享評論文章。

反觀香港，實在少有這類有關字體設計的知識性共享平台。始終字體設計在香港仍是一個發展十分狹窄的知識設計工種，在一定程度上，也窒礙了香港字體設計的發展。

「台灣是一處懂得推崇本土文化的地方，而且做得好好，當然人口是其中一個原因，香港沒有台灣那麼多人，市場相對比較小。但是香港和台灣的出發點很類似，都在推崇本土文化，但有趣的是，並不是所有香港的本土字體都能夠輸出到台灣，但也有一些成功例子。另一個成功眾籌的例子是爆北魏體，據我所知，在贊助者中有接近一半是台灣人，我相信這可能是因為爆北魏體是毛筆字，兩地都非常熱衷毛筆書法字。至於以香港文化為創作核心的字體則較難在台灣進行眾籌，因為台灣對香港文化產生不到共鳴。」

香港電影曾在八、九十年代輸出亞洲，以至全球主要華人城市，但現在風光不再。但 Gary 相信如果將來香港的創意項目像以往一樣再次影響全球，字體會是其中之一，「要將香港字體向外宣揚，讓更多人知道香港的字體設計，這並不簡單。以監獄體為例，監獄體成功眾籌一百三

十多萬，支持者絕大部分是香港人，第二則來自英美國家，我相信他們絕大部分是已移民的香港人，當然亦有少量外國人，而令我驚訝的是台灣人只佔百分之一、二左右，佔比非常少。相信這跟台灣人對香港的監獄體沒有共鳴感有關。」

兩個都是創舉，讓人明白設計字體可透過籌募資金來完成。」從幾年前開始，字體眾籌計劃好像從沒有停止，眾籌成功，字體設計師便可專心造字，讓新的字體得以誕生。

近年因著城市化急速發展，舊事舊物都逐漸消失，市民大眾開始關注本土文化的保育發展。以往無人問津的舊物，今天被重新定義，變得更有意思。年輕一代喜愛街道字型和招牌，重新關注社區及由下而上的本土文化，這是一件可喜的事。而眾籌所引發的創意機遇，也帶來了無限的可能性，吸引了有志創業或喜愛創新設計的朋友有機會實踐夢想。就以香港字體設計圈而言，已相繼有勁揪體、李漢港楷和空明朝體等成功眾籌；現在，監獄體也是另一個成功例子。

近年的確多了以香港文化作為主打的文化產物，監獄體在字體界更是當中的佼佼者，也被視為香港字體之一，對此 Gary 有自己的看法，「在推廣監獄體眾籌計劃時，當時的口號是『監獄體是香港人的字體』，當然它不能夠代表所有香港人，我只會視它為香港視覺文化中之一塊拼圖，它不能夠代替全部，因為在香港的視覺文化中，文字風景應該是百花齊放的。你不可以把監獄體硬生生地套用在招牌上，也不能將北魏楷書放在路牌上，香港的視覺文化是環環相扣的。」

目前已有四、五種香港字體設計透過眾籌計劃推出市場，「我認為香港字體設計不會曇花一現。當然未來會不會有一天，這個本土熱會完？還是會出現另一個市場或另一種美學風格，那是有可能的。現在香港大部分的字體眾籌都在販賣本土情懷，未必是從美學出發，正如監獄體絕對不是美學，但問題是你不能不一直販賣香港本土情懷，集體回憶不能販賣一輩子，所以未來香港字體設計的生態必定會改變。」Gary 認為時代在變，香港字體設計師應該要一起

在一般人眼中，眾籌可以說是為欠缺資金的年輕設計師提供了夢想成真的可能。但眾籌是否真的能成為助燃劑，推動開發更多本土字體，還是只是曇花一現？「我覺得網絡的興起，還有眾籌的出現，造就了『香港眾籌造字第一人』——Kit Man。Kit Man 很早就為勁揪體眾籌，他帶領香港的字體設計進入一個新的設計生態。而台灣的金萱體就是在華文圈子中，第一個字體眾籌計劃。對我來說，

去說好香港字體和香港故事，少些批評，「我不是覺得批評不重要，但大前提是對事不對人，我只是不喜歡帶人身攻擊的惡意批評。當下一代見到字體設計可以做下去而且能做得好，他們會願意投身這一行。其實我這一代人也是因為受台灣 justfont 團隊的影響，才慢慢認識字體設計。所以我個人很樂意去分享，很希望未來香港有更多好的字體出現，繼續承傳下去。」

監獄體已經成功推出，Gary 也總算鬆了一口氣。對於未來，Gary 有想過修讀字體設計碩士課程，他很想繼續在這方面進修。

至於監獄體的未來發展，Gary 計劃於二〇二三年七月將監獄體字增至一萬三千個；同時，計劃設計監獄體字族的「幼體版」（Light Version），先做約八千字。這是因為他覺得現時的監獄體不合適作為內文字種，現階段只做 Medium 和 Light 版本，把監獄體分成三個字種，現階段只做 Medium 和 Light，Heavy 版本就會是之後的計劃。」

除了監獄體外，Gary 暫時沒有設計其他字體的計劃，雖然他以往也做過不同的字體設計，例如另一種路牌字「公務體」，但他並不打算繼續做這款字體，因為公務體的資料實在太少了，十分困難做。而另一款字體，是他為《誌同道合：香港標牌探索》書中設計的標題字「市政體」，「市政體是由我百分百原創的，但它跟香港本土文化保育無關，所以不知道大家會不會接受，但無論如何，這是我很喜歡的字體，我希望未來可以設計出更多好的字體，亦希望不只局限於只做一些保育和修復相關的字體。」

3.3 影響年輕新一代

Gary 沒有水晶球，但他認為現在香港的字體設計界已經百花齊放，這會帶來正面的訊息。「在一次以學生為對象的眾籌推廣活動中，我遇到一位剛剛升中一的學生前來想要買監獄體，當時我覺得很開心，年紀這麼小已經懂得欣賞監獄體，這事令我十分鼓舞。然後我在 IG 亦都認識了一位中學生，他會用 Glyphs 設計字體給我看，他的字體設計水準已很高，相信在五年之後，他就能做出一套很漂亮的字體。所以香港字體設計會不會持續發展下去，我覺得是有機會的，監獄體或多或少已經影響了年輕一代，我雖然年輕，但他們比我更年輕，我覺得對香港字體設計界是一個很好的兆頭。」

七三不了二交人仔他仙假元
公其勤滙南及司向和單噸國
園在地坪大山岩峽嶺工己市
布彩心忠急打找日旺春是有
朗沙油泰涌港滙牛生田的碧
秀空籌緊署航花苑茂葵藍處
虹蝦行西角設警贖跑路車這
道避金鐘隧青頭香馬麻鼓龍

Light

七三不了二交人仔他仙假元
公其勤滙南及司向和單噸國
園在地坪大山岩峽嶺工己市
布彩心忠急打找日旺春是有
朗沙油泰涌港滙牛生田的碧
秀空籌緊署航花苑茂葵藍處
虹蝦行西角設警贖跑路車這
道避金鐘隧青頭香馬麻鼓龍

Medium

Gary 未來新發展就是希望可以做到監獄體字族的 Light（上）和 Medium（下）版本，
之後再計劃出 Heavy 版本。

香 HONG

參考 Eurostile「太空窗設計」

裝潔更誕

波浪形筆畫設計

考老都署

分筆設計以盡用空間

逼道定案

L 形連筆

料惠府雨

圓點設計

永房瑯商

偏向舊式印刷體寫法

監獄體

一七三上下世中至九也事二五交京人介仙代以件会佪
何佘余作來保做傷像元光入內全兩八公六共內冇利到
制創劃力動務化北區十午南參叁及口史司合吉同名向
吳命和品員商善四回國園圓圖土地域塲境士壽外多大
天太宇學安定容專導小局屋展層山崗工巨己巴市布帝
广序府庫康廚廣建弍弎式彩彰律後從復快思急性惠態
憲憶成或戲尸房所手扶招持指探揚播攜改放政教敎文
料新日時畫曲更書會月有服木未本束東桥林株寀梯森
樂樗標歡殘水永汽法泩流淋清清港凖滿漓演潔濟火炮
為片牌牛犬王現琳瑯壂環生用甩田由界畫異瘦白百的
益目督石研硬示社票福禾科程究立站籤籌米約索細紹
統經總署美義老考耆股育膠臣臨自臭與㕔英華落號行
街衛裝製西覀規言計訊記設誌誕語講謝議變財貼資賞
質路身車輪轉迎途逼速造進遊運道遷邁邨邱郊部都重
銅錄鐵長門關際障雨電青革顏風香體鬆鬧鳴黃黑點點

市政體與本土文化無關，是 Gary 百分百原創，設計意念是從太空窗的形狀得來，波浪形的筆畫，轉折位呈弧角，玩味十足。

邱益彰

道路研究社社長，「監獄體再現計劃」發起人。喜愛研究範疇由交通規劃到道路設計，以至交通標誌及路牌字體設計，著有《香港道路探索——路牌標誌×交通設計》。

硬黑體

HARD GOTHIC

阮慶昌

CH. 7

EDDIE
YUEN HING CHEONG

袋柱衣石宮灣澳林頭塊扶方地
奧紅島山盤布赤青鑽灣林梨新
車礎油秀掃袋柱衣石仔馬木蒲
公又柑茂管澳紅島山太頭樹崗
朝一頭坪埔車礎油秀古圍藍觀
大邨龍文阿三荔石邨城長地塘
尾大鼓錦公大邨龍文黃沙凹上
篤角灘渡岩尾大鼓錦竹灣頭水
赤咀流井鴨篤角灘渡坑京堅西
鼠飛浮欄脷赤咀流井何士尼貢
角鵝山樹洲聖景門油文柏地第
青山中小啟車礎油秀田黃城一
龍鯉環瀝德公又柑茂石大跑城
頭魚鵝源荔廟一頭坪硤仙馬大
蓉門頸塔枝大邨龍文尾淘地埔
馬打橋門角天大吐塘尖大炮滘
州鼓天昂佐水窩露古沙粉台梅

1

走向字體設計的引發點

1.1 就讀「大一」

阮慶昌從小喜歡畫畫，美術是他所有科目當中最高分的。阮慶昌家住公屋，有八兄弟姊妹，他排行第七。由於家境清貧，加上在他年幼時爸爸已身故，家裡大哥跟三哥早已出來工作，媽媽留在家裡縫製衣服幫補家計，阮慶昌中學畢業後也不得不出來工作。那時候阮慶昌日間工作，晚上到「大一」（大一藝術設計學院）讀夜校，在那個艱苦年代，很多年輕人也像阮慶昌一樣都是半工讀，這是昔日的生活寫照。

根據阮慶昌憶述，以前「大一」位處灣仔地鐵站外的一條小巷附近，校舍樓高兩層，有四個大班房。他於一九八二年在這所學院修讀夜校設計文憑課程，需要大概三、四年才能畢業。當時阮慶昌讀的是商業平面設計，而當時的設計導師兼字體設計師蔡啟仁也是在「大一」任教，可惜他只教日校課程，所以阮慶昌沒機會上蔡老師的課。

到了八十年代末，阮慶昌畢業後順理成章到設計公司工作，之後亦轉了幾份工，然後便跟朋友一起去做設計和印刷相關

阮慶昌在八十年代初在「大一」修讀夜校的商業平面設計課程，「年青一族」是他的字體設計作品。

1.2 萌生設計硬黑體

的工作；他也曾跟朋友創業，但也只做了幾年。那時候阮慶昌有一個承辦指示牌工程生意的客戶，客戶私下找他商量，希望他能轉工到其公司工作。阮慶昌接受了邀請，並一直工作至今。「我當時過去工作，是因為我要結婚，希望有穩定的收入，能儲多點錢。那個客戶來找我的時候，他給了我一個頗吸引的薪酬。誰知一做就做到現在，轉眼間已經三十多年了。」阮慶昌現在承辦的指示牌工程，是專以膠片或不鏽鋼製作的標識系統（Sign System），例如製作俗稱「水牌」的大樓層目錄等工程。

阮慶昌初次認識字體設計是在跟朋友接觸印刷的較後時期，這時期也是他第一次接觸蘋果電腦（Macintosh Computer，簡稱 Mac 機）。他的第一部蘋果電腦是Macintosh LC II，該電腦外形設計輕巧，纖薄如薄餅盒，行內稱其為「Pizza Box」。當時這部電腦售價高昂，索價兩至三萬。雖然這樣，但那時候很多設計師都愛用 Mac 機來做平面設計，所以阮慶昌也買了。他剛開始用的時候只有點陣圖型（Bitmap Fonts），一年多後就開始使用由字體設計師柯熾堅創立的字體科技有限公司的字體，但阮慶昌還未認識柯熾堅本人。

在九十年代初，香港印刷業十分蓬勃，大部分印刷和設計公司都用 Mac 機做排版設計，阮慶昌還記得當年做設計是用圖像軟件 Aldus FreeHand，他也試過用另一種軟件PageMaker 來做書籍排版，往後也陸續有不同的圖像軟件選擇，例如 Adobe Illustrator，但阮慶昌試用後，還是比較喜歡用 Aldus FreeHand 來畫圖和設計字體（後來 Adobe 公司收購了 Aldus FreeHand，使 Adobe Illustrator 的繪圖功能更強大）。阮慶昌認為，雖然 FreeHand 是數十年前的軟件，但有一些功能卻更勝現在的圖像軟件，所以他在造

字時仍會用回 FreeHand，這是他個人的習慣；但論準確度，他認為現在的圖像軟件確實好一些。

究竟阮慶昌是怎樣開始設計字體的？他回想剛開始做設計時，還是植字的年代，直到他做印刷時，才開始用 Mac。

「那時候沒有太多字體選擇，只有基本的宋體、黑體、楷體，最多只有不同的粗度，當時還沒有仿宋、綜藝體。直到後來華康科技來香港，才開始有多些字款。雖說現在也不多，不過那個年代的選擇更少，如果想要特別的字體，只有兩個方法，一是自己畫，二是找郭炳權老師的字體創作中心，他可按你要求專門設計一些特別的字體，例如剛黑體，但收費高昂。」

後來，阮慶昌萌生做字體設計的想法。這是由他太太有了第一胎開始，後來他太太身體不太好，他因要照顧太太也不能上班。「我還記得那時候她嘔得很嚴重，雖然她的肚子一直變大，但她的體重卻由九十多磅急劇下降到七十多磅，身體也動不了，所以一下班我就回家，不外出應酬，外母和我媽媽也會幫忙買菜煮飯。那時我太太身體不好，情緒也不好，所以我會選擇花更多時間陪她。」

在這段空閒時期，阮慶昌有了被他形容為「幾傻幾瘋狂」

的想法，就是設計自己的字體。因為工作需要用不同的字體去做商標或指示牌，他在空閒時便會找些環保紙去畫構思。阮慶昌是在一九九七年開始構思設計自己的字體的，雖然市面上也有一些中文字體，但並沒太多選擇，所以阮慶昌就嘗試自己做。他認為自己的繪畫技術和能力沒有什麼大問題，畢竟以往在設計公司時，也經常接觸字體設計。他記得那時候有一個字體設計課程，三個月上十三堂，除了學中、英文字之外，還有排版設計。「現在回看，其實我學到的東西很不足夠，不過那時還年輕，充滿傻勁，便開始了嘗試自己造字，並選了硬黑體作為字體設計的方向。為什麼選硬黑體呢？那時候我選擇了三種不同的字體，一是硬黑體；二是柔黑體，類似台灣的金萱體，就是經常說的明黑體混合；三是加入粗幼變化的圓體。以往在工作的時候接觸中文的機會不多，更多的是英文，例如出口的包裝，還有一些相關的廣告，正因為這樣，令我更加想設計中文字體。」

硬黑體 1.0.2

柔黑體草稿二

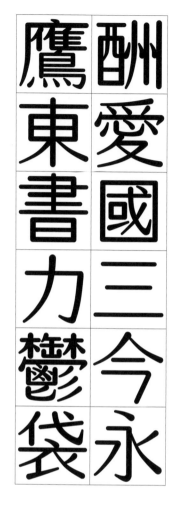

黑圓體草稿二

阮慶昌是在一九九七年構思設計自己的字體，雖然只上了三個月的字體設計課程，但他充滿熱誠，在三種喜愛的字體中選擇了硬黑體作為字體設計的方向。

在陪伴太太的那段空閒時期，阮慶昌忽發奇想開始設計自己的字體，他將初稿隨心繪畫在環保紙上。

在八、九十年代，香港經濟發展邁向國際。由於客戶大部分是國際品牌，在廣告和包裝設計方面都以英文為主，中文字體的需求被忽視，因而導致字體款式相對選擇少，這正正令阮慶昌希望在中文字體世界裡探索，並嘗試踏出第一步做硬黑體。「當初做硬黑體的時候，已有黑體，它就像英文的 Square Fonts，那時候再沒有像黑體以外的中文字體選擇。而剛剛黑體也是之後才出現的。其實我最初是想做一款像英文 Optima 的中文字體，它的筆畫末端不會全部收起來，沒有襯線，也不會像 Times 那樣突顯襯線效果，我當時很喜歡 Optima 的設計，它不會予人太硬的感覺，並有少許 soft。那時期硬黑體被稱為『硬方體』（Hard Form），另外一款則叫做『柔方體』或『柔黑體』（Soft Form），我覺得 Soft Form 的線比較難拿捏到位，沒辦法做得好看，我決定先做硬黑體。現在回看我覺得自己很笨，以為方體的字沒弧線，比較容易做，但做起來卻發現也十分困難。」

阮慶昌希望在中文字體世界裡探索，並嘗試踏出第一步做硬黑體。

1.3 比想像中難的硬黑體

阮慶昌以為硬黑體的筆畫主要是直橫線，心想沒多難，誰知一做便是五年了，直至二〇〇二年才完成。因為除了畫直橫筆畫外，還有很多問題需要克服。當時首要克服的是要找出「大五碼」（Big 5，亦稱「五大專案碼」）包含哪些字。「我一開始以為很容易找到，因為學倉頡的時候，

已經知道大五碼，可是後來發現，要找到一個完整的字表是一件很困難的事。那時候字體書很少，有關於電腦編碼的書是沒有的。那時候我只找到倉頡字典，倉頡有編碼，是用筆畫次序來排序的。如果要按那個表來排序大五碼的話，我要花上很長時間。後來我在網上找到日本一所大學有一個完整的字表，字表在網上是一頁一頁的，並不是一份文件，那時還是用數據機（Modem）54K上網，速度之慢可想而之。」

自阮慶昌在「香港 MacWorld Expo 1995」買了 Macromedia Graphic Design Studio 工具軟件之後，他很多字體設計的知識都是在 Fontographer 那裡學回來的。（圖片提供：Eddie）

阮慶昌決心將這些字表逐一下載，「由於上網速度太慢，我只能每晚下載一點點，都是一些常用字，大概五千多字。所以第一個版本的硬黑體，就只做了五千多字。如果要繼續下載，就要花更多時間，這就是第一個需要解決的問題。」阮慶昌的第二個問題是如何去學造字。後來他有一次去了「香港 MacWorld Expo 1995」買了一盒 Macromedia Graphic Design Studio 內裡包含了一套四種軟件，分別是 FreeHand、MacroModel、Fontographer 和 Painter。「我有很多字體設計的知識是在那裡學回來的，例如字體格式、什麼是編碼，甚至怎樣畫好一個字、如何控制字腔（Counter）等等。」

另外，是軟件檔案互換的問題。最初阮慶昌主要是在 FreeHand 畫字體，然後再把圖輸入 Fontographer。但 Fontographer 不支援中文，只可以輸入內碼。最後，阮慶昌不用 Fontographer，而是使用了新字體軟件 PfaEdit，亦即是現在的 FontForge。這是阮慶昌在美國的網上論壇找

有關中文字體的相關資訊時，看到有人推介的。他當時為進一步認識PfaEdit，便去學怎樣下載X Window，「當初這個軟件沒有一個installer，要特意申請一個Mac programme來下載軟件，然後才可以學怎樣去編譯。當遇到有關PfaEdit的問題時，不但在論壇上有很多用家能解答疑難，就連PfaEdit的軟件開發者也經常回答用家的問題，他也有教我如何去編譯。後來PfaEdit可以直接支援中文的大五碼，那時候當我一打開軟件，就看到編碼和字在裡面，十分高興。」

從此以後，阮慶昌造字就變得簡單，只要在Fontographer直接輸出字體，然後在FontForge開回檔案。雖然他要使用兩個不同軟件介面，但FontForge開發者也說過他是參考了Fontographer的介面，所以對阮慶昌而言，也比較容易上手，「我覺得現在的軟件越來越多功能，也越來越複雜，現在我年紀大了，學新東西比較難。我花了五年時間，才完成硬黑體的1.0版本。」

1.4 吸收字體設計知識

那個年頭，大陸與台灣根本沒有太多關於字體設計的雜誌或書籍。除了關於基礎以外，基本上都是介紹標題字、包裝上的商標字等有關字型應用，而不是關於字體設計的。當時有關中文字體設計的資訊，大部分都是靠字體設計師自己探索的。「我有時會去植字公司跟接待處的員工聊天，跟他們混熟後，就可以直接進去工作室找員工交流，在那裡也有比較多的字體參考書，都是他們公司出版的字體書籍和字體樣本小冊子；又或是到郭炳權老師的字體創作中心，在那裡看他的中文字設計字樣；或可參考Letraset的英文刮字等等。那時候我很瘋狂，例如翻看一百多頁的內容，內裡只要有兩三頁是關於字體，我也會去買。畢竟那時候有關字體設計的書並不多，根本沒有人可以問，也沒有人講你知，所以只能靠自己搜羅不同的資料。如果植字公司有新資訊或字體的話，我就會直接上去拿一些字款範本。」

那個年頭，大陸與台灣根本沒有太多關於字體設計的書籍，就算有都是一些介紹標題字字例的應用書籍。

植字公司也懂得做生意，他們會印製大量免費字款範本，分發給設計公司和廣告公司的設計師。而在字款範本中，英文字體遠較中文字體為多，這反映出當時香港的設計和廣告多側重西方消費價值或強調西方主流思想。「當我看到植字公司的字款catalogue，整本字款範本約有五十頁，當中有四十八頁是英文字體，中文字體則只有一兩頁。那時候我在想，為什麼中文字的選擇這麼少？今天的人不喜歡『淡古印』，會覺得只有恐怖片才會用，但昔日淡古印和綜藝體的出現，卻使到我們一眾設計師很開心，因為這些字體已經跳出了一般基本常用的中文字體。」以往綜藝體算是普及且討好，特別愛用於表現現代感強的品牌中；而淡古印在現代社會則較少機會使用。話雖如此，當淡古印、仿宋等新字體出來的時候，設計師也會因為有更多中文字體選擇而雀躍。「若市面上有更多中文字體選擇，廣告客戶當然高興。到了現在，即使自己想造字，我也不想重複用以前的字體，我寧願開闢一些新的字體。雖然自己能力有限，但我也不想盲目的跟人去做黑體。」阮慶昌有一個想法，就是希望中文字能夠像英文字的款式一樣百花齊放，有充滿人文、現代或古典氣息的字體選擇，就連無襯線的字體也有不同的選擇。

另外，阮慶昌也經常到專賣平面設計用品及書籍的競成貿易行（Keng Seng Trading & Co., Ltd.）。在那個沒有互聯網的年代，若要吸收西方的字體設計知識和尋找設計靈感，通常都會到競成「打書釘」，因為那裡搜羅了最新的歐美日設計雜誌、書籍，以及各類藝術及設計用品，例如Letraset和Mecanorma品牌的刮字貼，是八、九十年代平面設計師或設計學生做功課時的必需品。可惜這間書店已於二○一六年結業，成為了不少八、九十年代設計師的集體回憶。

「那時候我在競成買了好些關於英文字體的書，現在我還保留了一本，這本在網上的價錢已炒得很厲害；另外，也有買一些日本Applied Typography年鑑，我不懂日文，唯有靠看圖和漢字來理解。在競成還未結業時，每隔一兩年我也會去尋寶，買回一些舊版的日本Applied Typography年鑑。現在我會去日本Amazon買書，比香港更便宜。以前那年代，最主要是競成，而辰衝圖書則比較少設計書。」香港在九十年代也有一本俗稱「貓書」的設計書籍，就是鍾錦榮的《平面設計手冊》（The Graphicat），這本書是涵蓋有關平面設計、廣告設計和分色印刷製作等實務為主的工具書，當中亦有不少篇幅提及基本中、英文字體的設計知識，是昔日設計學生必讀的設計「天書」。「我以前也有一本『貓書』，當年讀『大一』的時候，每個同學

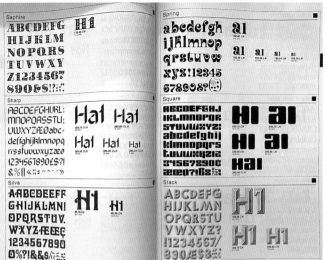

1 | Letraset 和 Mecanorma 的刮字貼和字樣書，是八、九十年代平面設計師或設計學生做功課時的必需品。

2 | 阮慶昌會去植字公司拿一些字款範本和字體樣本小冊子作參考。

3 | 郭炳權老師的字體創作中心的中文字設計字樣。

都會買。畢業後出來工作，除了老闆教我設計外，就是靠看『貓書』，不過在我沒做設計的那段時間，我便把書送給別人了，現在挺後悔的。」

1.5 創造硬黑體的引發點

正如之前所述，阮慶昌在構思字體設計的時候，盡量不重複做一些相類似的字體，「我做硬黑體的時候，市場上是沒有這種風格的。；剛黑體也是在二〇一〇年後才出現。某程度上，英文字體對我有挺深遠的影響，因為英文字體有不同的風格，在我構思硬黑體的時候，一開始的想法就是英文字體中已經有很多不同的 Square Fonts，如果我把這種風格放進中文字體裡會怎樣呢？我會用午飯的時間來思考如何設計硬黑體。那段時期大約在一九九六年，我習慣帶飯在辦公室吃，我會一邊構思一邊隨意地畫草稿，慢慢地硬黑體的初稿就這樣設計出來了。現在我正設計另一套新字體『娉婷體』，也是在吃午飯的時候構思出來的。」

出於個人興趣，阮慶昌任何時候也在畫，他曾問昔日老闆，能不能做一些特別的中文字出來做指示牌，他記得曾用卡紙把字放大很多倍來做大字，又會在「咪紙」上做小字，雖然能接觸到中文字體設計的機會很少，他還是很喜歡自己找機會來做的。

阮慶昌喜歡做中文字體設計，還有一個引發點。他記得在八十年代蔡啟仁曾贏得「香港市政局設計大展」之全場最佳創作獎，那時候電台和報紙等媒體也有報導，自此阮慶昌便認真思考原來中文字也可以有這麼多變化。之後阮慶昌開始模仿和學習蔡啟仁的設計作品，他了解到原來可以把一些圖像巧妙地融入字形結構裡，這不單有助加強文字意思上的感染力，亦增加了視覺的趣味性。

硬黑體（字體樣本，香港地名）

摩星嶺　銅鑼灣　鰂魚涌　香港仔　九龍城　深水埗
薄扶林　新蒲崗　觀塘　西貢　大埔　梅窩
麻地　長洲　馬頭圍　上水　沙田
葵芳　梨木樹　藍田　水坑口　大嶼山
東澳　荃灣仔　太古城　黃竹坑　京士柏　黃大仙
大澳　荃灣　長沙灣　凹頭　堅尼地城　跑馬地　吐露港
西環　沙灣　尼地城　古洞　尖沙咀
西營盤　掃管埔　啟德　景德　小瀝源　荔枝角
鑽石山　阿公岩　三　荔枝角　石硤尾　佐敦
青衣　秀茂坪　文錦渡　岩井欄樹　中環　鵝頸橋　昂坪
赤柱　紅磡　石澳　又一村　龍鼓灘　鯉魚門　打鼓嶺
布袋澳　車公廟　大尾篤　赤鱲角　青龍頭　落馬洲

阮慶昌回想，他仍在修讀設計時已對中文字體感興趣，這份興趣亦一直延續。阮慶昌曾有一段時間在一所電腦繡花工廠做繪圖員，主要工作是將所畫的圖傳送到紙帶機上，紙帶機會分析並計算圖案的 XY 值，再傳送到大型繡花機裡，繡花機會根據圖案的 XY 數值把圖案繡出來。阮慶昌還記得那時經常打錯 XY 數值，但打錯的紙帶便不能再用，他經常跟其他繪圖員將那些廢棄的紙帶摺成中文字來玩。

字之間的灰度知識，我也是最近在 justfont 網站學到，不過我不能像他們靠測光表去測試，我只能把字印在 A3 紙上去做簡單測試。」

1.6 讀寫障礙的兒子

對於字體的功能與美學的概念，阮慶昌強調他在這方面沒有受過字體設計的專業訓練。當他設計和製作字體的時候，不會用什麼理論來解釋自己的設計想法和心得，他坦言只會靠自己的本能和個人感覺去創作。這幾年來，阮慶昌用多了時間去思考製作內文字的要求，他了解到內文字必須要在小尺寸也能辨別清楚。阮慶昌有做新內文字的想法，是因為他的兒子有讀寫障礙，他上了很多有關認字的方法，學會了很多中文文字的高效率認字方法，例如字的輪廓比筆畫更加重要。「對我兒子來說，簡體字刪減了很多筆畫，令字的輪廓清晰度減弱，所以中文正體字比簡體字更容易辨認，反之亦然。這是我在生活中，透過實際觀察而學到的。至於字與

簡體字刪減了很多筆畫，令字的輪廓清晰度減弱，所以中文正體字比簡體字更容易辨認。

1.7 左手寫字

很多人說，學習中國書法有助認識中文字結構及設計中文字。阮慶昌毫不諱言自己的書法很差勁，「老師十分鼓勵我們學書法，不過我寫毛筆字很差。小學時，每星期也要練寫大楷小楷的毛筆字，可是我不知道為什麼怎樣也寫得不好看。直到從『大一』設計畢業後，我去上了一些英文書法興趣班，當時老師留意到我用左手寫字，便立刻要我忘記剛才他所教的東西，他會再教我另一套方法。」原來這位教授英文書法的老師是從英國深造回港的，他告訴阮慶昌所有教書法技巧的都是給用右手寫字的人，對用左手寫字的人來說，應用的技法是不一樣的。為什麼他會知

道呢？原來他在英國學習時，他的教授正是一位左手寫字的人，所以他知道左右手落筆會不同，例如剔，一般右手寫字的人是會拉上去的，但是左手寫字的人會推上去。阮慶昌終於恍然大悟了。「我終於知道原來左右手寫字有那麼大分別，雖然老師教我的東西沒有錯，其他同學也能做到，可是對我來說就是行不通，因為基本技巧根本就不一樣，就算到現在，我相信坊間也不會有人刻意去教用左手寫書法的。」

不做視覺修正

根據傳統字體設計的做法，在做字體視覺修正的時候，好些設計師偏好將字的重心向左靠一點，但阮慶昌卻反其道而行，他刻意把重心置中。「這是因為硬黑體的折角會把尖位全部留下，不會像剛黑體做切角處理。我特意不做視覺修正，就是想呈現出一個比較尖和刺眼的效果。這個效果好不好？有沒有人留意？會不會成為其獨特之處呢？我不知道。」這個新的嘗試是阮慶昌造字時想出來的，尤其是硬黑體 2.0 的更新版，他強調機械式將字左右對稱，並嘗試將字反轉來設計，這有助檢查微細之處，例如筆畫是否筆直、角位是否尖銳、整個字是否清晰銳利等等。

阮慶昌這個左撇子，也吃了不少苦頭。在他孩童時，他媽媽就硬要他改用右手寫字，因為以前的人認為用左手寫字是不正確的，會寫壞手勢。到了二、三年級之後，他的父母最終放棄不再迫他，因為他們知道有很多東西已經改不了。因為欠缺左手寫字的訓練，阮慶昌用毛筆寫書法的時候，總寫不出毛筆字的美。「我覺得字形骨架做得好，一定需要時間磨練，我的情況就是沒有這麼多時間，畢竟我也是工餘才有時間去做。」因為這個原因，阮慶昌採取了「偷雞」或省時的策略去造字，他會先找骨架相近且做得較好的字形作參考，以確保字形的比例符合要求。

硬黑體的其中一個特色是把折角留尖（上），而不會像剛黑體一樣做切角處理（下），阮慶昌保留這些細節，就是想呈現出硬黑體一個比較尖和刺眼的效果。

這個不對硬黑體做視覺修正的想法，是來自昔日阮慶昌在阮慶昌希望硬黑體不帶強烈的性格特色，藉此讓更多人可讀「大一」時上色彩學而生的。他記得上第一堂色彩課的以使用，並有更多不同的發揮，使字體有全新的詮釋。畢時候，老師將四種顏色混在一起，然後問學生感覺如何？竟中文字體還沒到英文字體的成熟發展階段。

學生反應一致說不好看，也不喜歡。然後老師在上面正中加上少許鮮紅色，再問學生感覺如何？學生們回答紅色變得很搶眼，老師其實想帶出一個概念「老師解釋這顏色配搭的技巧叫做『Low Key High Contrast』（含蓄與高調），他告訴我們顏色的觀念不在乎醜與美，而在於哪些是low key，哪些是high key。他要我們學會怎樣去運用這些顏色，最重要的是懂得怎樣去表達想法。這個體會提醒我應如何處理視覺修正的問題。我要問自己，這個字體最重要想表達什麼？其實是一個功能性的問題，因此我希望這個字的特徵能表達出尖硬如利器般刺眼，予人一種嚴肅的感覺。至於其他人接受與否，我就不知道了。」

後來，動畫團隊 DDED 用了硬黑體為旗下的玩具品牌「梳膠公仔」作推廣宣傳，阮慶昌對此表示十分高興，「我希望這個字體可以應用在不同的地方，能廣泛性多用途被使用。有些字體我會覺得很好看，不過它有很強的個性，就是強烈得只能用一次，之後就很難再用，因為字體很難脫離原先予人的感覺。」

本地著名動畫團隊 DDED 用了硬黑體為旗下的玩具品牌「梳膠公仔」作推廣宣傳。（圖片提供：DDED）

1.9 我是一隻野生動物

阮慶昌強調他想做一些跟別人不一樣的字體和做一些別人還沒嘗試過的東西，不做視覺修正是一個大膽的挑戰。因為這不單違背了一般大眾認為的美學定義和正規美感，而且其他人可能會覺得這個字體東歪西倒而不接受，「我沒有擔心其他人是否接受，我只希望它的使用性強，客戶在購買這個字體後，可運用在不同風格的作品中。我相信即使硬黑體不做視覺修正，可能有七成的人也根本沒注意到，極其量只會覺得有點不順眼而已。其實在歐文字的世界裡，也沒有單一的標準，這是我近幾年來的體會。」

如果要設計一個標題字，阮慶昌認為有時風格比辨析度更加重要，所以設計硬黑體的設計原意也是著重風格。首先要懂得欣賞每一款字的獨有美學，「我很喜歡仿宋，像是由女生寫出來的；楷書就像是一個書生寫的，很嚴肅正經，但又不像行書那樣奔放自由。事實上，很難用單一的美學標準來作評論，畢竟每個字體都有其功能和風格上的分別。」

1.10 硬黑體的風格

這樣做的。我並不是靠設計字體維生，不用向老闆交代。字體設計是我的興趣，我是一隻『野生動物』，是不會受規範所束縛的。」

設計師在造字時都有自己的一套想法和製作過程，有些會先在「九宮格」中寫字及處理字的結構，有些會把全部的部首先寫出來，有些會先寫出字體的上下左右組合，有些則喜歡透過一首詩的行文來檢查字形的構造和整體灰度，又或者搜羅全部基礎的中文筆畫，作為製作時的參考。

那設計硬黑體的時候是怎樣的呢？「我認為自己真的很野生地什麼都去試，我會直接在紙上畫一些部件或者字出來，之後用手繪的方式把相關的風格畫出來，當畫到某個程度，有一些風格可以落實，我才開始把部首逐一做出來。」

根據阮慶昌解釋，硬黑體的特徵是完全沒有弧線。另外，就是跟香港傳統的中文寫法，而不是跟台灣或大陸的寫法，例如部首「撐艇仔」，香港是一點寫法，而台灣是兩點，大陸也是一點。阮慶昌首先以他從小到大的中文書寫方式為本，再參考有關書寫法的書籍，例如香港教育學院

當大家都跟著已定下的視覺修正標準時，阮慶昌決不隨波逐流，因為他設計的字體並不從商業角度來考量。「若果我的字體是為了字體公司而創作的，相信他們是不會讓我

橫如千里陣雲，隱隱然其實有形。
點如高峰墜石，磕磕然實如崩也。
撇如陸斷犀象。折如百鈞弩發。
豎如萬歲枯藤。捺如崩浪雷奔。
橫折鉤如勁弩筋節

出版的《常用字字形表（2000 年修訂本）》。在字形的結構美學上，硬黑體會刻意在筆畫設計上進行簡化，能簡單就簡單。阮慶昌還有一個原則，就是筆畫可以直寫的就直寫，盡量不會曲折或斜著，例如「丑」字中間的斜畫，他造字的時候會盡量直寫；但「縫」字的「系」下面三點，他則會是垂直和斜畫地寫。

對於永字八法的筆畫結構概念，阮慶昌現正將之應用在他最新開發的「娉婷體」中，設計出多變的筆畫。但在做硬黑體的時候，他刻意將橫畫加粗，如果要處理斜畫，則用豎畫來修改，至於其他曲折筆畫，基本上也是靠調整橫豎筆畫，「我記得當時在造字的時候，便開了十多個部件的文件，然後一筆一畫地將字組合出來。後來在做有部首的字，就會把相應的部首文件抽出來，然後跟其他字複製拼貼在一起。現在我沒有一開始就做部首，反而是一邊畫一邊做，主要原因是大五碼的編碼不是按照部首去分類，而是按照筆畫去分類的，但是現在 unicode 的編碼是按照部首來分，例如木字的部首都在同一組編碼內，所以畫的時候不用太大更改，只需調整寬窄便可。現在不像以前要開十多個頁面來造字了。」在製作過程中，阮慶昌參考了字典的部首排序及《第五代倉頡輸入法手冊》，因為裡面提及了如何拆字和怎樣處理各種部首。

314

在字形的結構美學上，阮慶昌刻意將硬黑體的筆畫設計進行簡化，能簡單就簡單。例如硬黑體（上）與剛黑體（下）的「辵」及「阝」的筆畫分別。

1.11 中宮概念

我們經常聽到字體設計師說這個字體的特色是「中宮收緊」或「中宮放鬆」，又說這個字重心向上或向下。阮慶昌在設計硬黑體的時候，是沒有這些規則的。「幾十年前我做硬黑體的時候，是沒有什麼『中宮』的概念。那時候我們只能學一些很基礎的練習，像是去『間』字（用鴨嘴筆和間尺等工具來畫黑體、宋體和楷書等基本字體）。」

那些年的字體設計課程主要傳授一些與商業繪畫和技巧訓練有關的知識，這是為了配合當時工商業和製造業的發展，都是著重技術多於創意設計。「昔日的字體設計課程，老師有教授字體的重心，例如不可以把重心放在正中間，這樣字形才會比較好看。那時候的字體設計準則經常用好看來作評分標準，但為什麼好看就沒有清楚指明。另外，我也知道中文字的筆畫粗幼比重不能一樣，有主角及配角之分，也有一些是要刻意收幼一點，每個筆畫要互相遷就。除此之外，字形不可隨便放大，因為筆畫的合理空間和比例會隨著放大而轉變，這些基礎已成為我的本能。但中宮和灰度等概念以前是沒有提及的，幸好現在有網絡，可以學回這些知識。現在我慢慢明白到，若是中宮放鬆，字的輪廓就會比較模糊，但筆畫就會清楚。」

是他的硬黑體 1.0。

阮慶昌大約在一九九七至二○○二年間完成並推出了第一版硬黑體，但差不多隔了十年才推出第二版。因為那時碰巧是二○○三年金融風暴，他的公司也受外圍經濟影響裁走了一半員工，剩下的人也不好受，因為要分擔其他人的工作，而他自己的工作時間也變長了，「當時自己承受了不少壓力」有天晚上甚至哭了起來，因為真的很辛苦。

最不開心是我的兒子在幼稚園低班時發現有讀寫障礙，在看醫生檢查時，更說他有學習遲緩的問題。到了高班，老師也不太接受我兒子，老師認為是家長管教不好、放縱小朋友所致。我看回小朋友在學校的照片，在完老師的表情明顯是不開心的。我跟太太商量，要把重心放回家庭，太太亦因為孩子而沒上班，而自己也暫時放下硬黑體第二版的設計工作。」期間阮慶昌只能保持有限度的硬黑體設計製作，偶爾有空才畫幾筆，但仍然未能積極投放時間去做，直至金萱體的出現，當阮慶昌聽到它的新聞後，頓時重燃起造字的興趣。

此外，有次阮慶昌去了 Page One，在書架上被一本《香港人自作業》所吸引，書名用了他熟悉的字體，後來才知道

當阮慶昌看到這本書後大為感動，因為書內幾乎全部文字都用了他的硬黑體。阮慶昌嘗試在作者的 Facebook 專頁留訊息，「一開始他並不知道我是設計硬黑體的那個人，後來我跟他說了一些字體 blog 的事，他才知道這個字體是我做的，他很開心。他說因為我做了幾家公司都有這個體，所以才把它複製下來，他只知道字體英文名叫『Hard Gothic Normal』。那時候 FontForge 並不支援中文名字的檔案文件，所以硬黑體是沒有中文名字的。我那時候看到華康可以出中文，可能因為他們的軟件做得很好，FontForge 就做不到了。他跟我說想給錢買回這個字體，可是我回看十幾年前的作品，覺得真的很醜，所以我就婉拒了。現在十多年過去，我開始在自己的公司工作，時間多了，在跟太太商量後，就在二○一七年開展了 2.0 的計劃，因為硬黑體 1.0 實在太醜了。」

二○一七年一月，阮慶昌開始做硬黑體 2.0，這次不用做五年了，畢竟電腦科技和運算能力也進步了不少。這次不用用 Freehand 做的時候，真的要畫多幾個檔案，電腦就會當機。「以前造字的時候，只要打開多幾個部件才能做下去，而且要同時間打開多個部件的頁面，找

回特定部頁面也需花上一定時間，慶幸現在網絡上有很多工具，找尋資料也十分方便快捷。如果我需要某個部首，它會即時呈現出有該部首的字，我就可以參考跟著做。我記得一月開始做，八月已經完成了五千字和一千多個粵語用字；但這次調整字形的時間比畫的時間更長，九月開始調整，要到翌年七月才完成。之後，很快地不足一年又完成了七千字，因為很多字只要把部首和部件更換便可。另外，由於畫久了硬黑體2.0，對其字形骨架已相當熟悉，之後也不用再花太多時間反覆修正。」

關於兩個硬黑體版本，阮慶昌仍然保持不做視覺修正的原則，繼續保留它的字形風格。

在檢視字形骨架方面，阮慶昌認為以前1.0版本各部件之間的比例安排差強人意。那時候熒幕解像度不高，引致部件和筆畫之間的距離會比較疏；他在2.0版本中，將骨架作出重大的改善。除此之外，硬黑體1.0還有不少寫錯字的問題，這是輸入問題引致編碼位置錯了。至於硬黑體2.0，除了加多了更多香港字之外，亦把餘下的七千多字一口氣完成，現在總字數已有約一萬四千字。阮慶昌對硬黑體2.0十分滿意，「若要我給硬黑體2.0評分，我會給八十分，剩下的二十分是因為我保留了一些不太好的地方，我想了很久到底改不改，我也試改了，可是給DDED看後，他最後也建議我不要改，仍保留了1.0的一些特色。畢竟這是我的第一個作品，所以也不會太過挑剔。」

關於兩個硬黑體版本，阮慶昌仍然保持不做視覺修正的原則，繼續保留它的字形風格。不過有些元素，例如折角的尖位，他起初認為1.0版本做得不好，想在2.0的時候修改，最後還是把它保留下來。「做2.0的時候，其實我是先把剛黑體拿開的，因為我不想被它影響，例如原本的折角部分會讓字腔變小，我想了很久還是不修改它，因為修改了有可能會變成另一種字體；而字腔變小的問題，唯有運用別的方法來解決，而不是把整個字都改了，畢竟我不想它變成剛黑體2.0。我知道這是一個弱點，不過我還是保留它。例如剛黑體的『右』字，左邊會留空了，字腔會變大，我知道是可以修正的，但我還是故意把這一點留下，當作它的特色，我也安慰自己，突兀就是硬黑體的特色。」

硬黑體 1.0.2　　硬黑體 2.3

緩　緩　　寫法改變

遂　遂　　骨架與造型簡化改善

芝　芝　　寫法與負空間改善

雜　雜　　寫法與骨架改善

燈　燈

硬黑體新版（右）和舊版（左）之差別：1. 字體骨架的改善，例如重心、比例和負空間等；2. 筆畫粗度重新設定整齊；3. 部分部件的寫法改變、統一和簡化；4. 加香港常用字。

2 香港的土壤不夠？

2.1

購買字體意識薄弱

由於這幾年多了很多香港字體設計師造字，現在大家都在討論字體設計是否有出路，是不是一個新興的行業？究竟香港能不能承載這個行業？眾籌又能帶來什麼發展機遇？關於這些問題，阮慶昌表示暫時並不樂觀，「原因有幾方面：第一，香港人的版權意識還是比較低的，很多人還是會覺得字體不須用錢購買，可以直接免費下載。正如不久前邱益彰也在說，監獄體眾籌完畢後，還有人問可不可以免費下載。我覺得這是一個普遍的錯誤觀念。有時我也會覺得很多設計公司都沒有支持買字體，購買者基本上是個人，我唯一知道有購買的公司只有香港快運航空（Hong Kong Express），它是唯一一家買了硬黑體的公司。」阮慶昌認為香港人購買字體的意識非常薄弱，就算是從事設計業的設計師也沒想過要去支持這個產業，因此香港字體設計行業的發展是挺困難的。

要解決這個問題，政府要先樹立榜樣領頭購買，「不過即使是政府旗下的僱員，版權意識也是很差的。我之前有做過建築署的工程，當時我跟他們開完會，他們會給我看一些設計，在檔案中，會把字體也附在裡面，當時我就在想，你自己

2.2 分銷渠道狹窄

除此之外，阮慶昌表示字體購買的渠道也是一個很大的問題。在美國有 myfonts.com，他也在那裡買了很多字體，有時候他會代客人購買，之後再要他們付款。在日本，除了字體公司外，也有最少四至五個平台，每個平台會賣很多不同字廠的字體，所以要買的人也很容易買到。

如果是香港的大公司，會有字體代理商幫忙；如果是個人身份的設計師，就很難有渠道去買，「我記得以前幫公司升級整個系統的時候，也是找分銷商去買版權的，我是因為做過所以才知道，不過很多人根本不知道要找什麼公司，例如你去台灣華康買字體，它是不會賣給香港人的，又不知道要在哪裡可以買了。如果是日本的字體，我自己用谷歌翻譯查看才知道，他們的字體不能在日本以外的地方使用，只有一些公司，例如『昭和字體』是可以的；不過有很多公司，例如 Fontworks 的網站就應該不可直接在海外購買；日本的筑紫，它雖然是涵蓋了所有漢字，可是它的版權只能夠在日本使用，我也不知道方正的筑紫能不能涵蓋香港。當初我做硬黑體 2.0 的時候，我也不打算靠自己賣，我曾接觸過日本的平台，不過那邊回覆說，除非我在日本有地址，否則不能代賣。其實 myfonts.com 是可以代賣的，但那邊要收取百分之五十作為佣金和服務費。」

2.3 香港欠缺字體平台

阮慶昌也曾接觸過一些平台，只可惜他們不懂中文，程式員也不知道應該怎樣顯示中文字，最終他們也不願意賣我的字體。

他第一個接觸的網站就是台灣的 justfont，可是他們只想重點關注台灣的字體，「挺可惜的！我覺得 justfont 可以發展成漢語地區的平台，但目前他們主要關顧台灣本地市場，網站現在除了柯熾堅的信黑體，還有內地的『浙江民間書刻體』，其他都是台灣製作的字體。現在香港就是沒有一個相似的平台，也沒有一個宣傳的工具或途徑。」

阮慶昌只能靠自己的社交平台專頁作宣傳，但他的 Facebook 專頁接觸率也不足，雖然有五千個追蹤者，可是每個貼文也只有百多個讚而已。以前推出硬黑體的時候，

他也試過買廣告，甚至現在的娉婷體也有買廣告，但接觸到的人數也只有一千左右，反應不似預期。最大問題還是太多人不願意付錢買中文字體，始終與買英文字體價錢不同，一般大概只是幾百元；但購買中文字體，由於字數動輒過萬，如果只在蒙納購買，也需要付四千元，而且只有一個字重而已。阮慶昌認為可參考日本做法，「我也看過日本一些字體平台，它們會提供一些便宜一點的字體，因為它們按字數將字體分為不同級別售賣，由一到四級，而大部分字體只到二級，不過它們有些字體是一級，價錢可以便宜一半。一級字體只有八千多個漢字，這不失為一個減低字體價錢的好方法，同時也能刺激購買意欲。」

覺得既然你是設計師，最低限度也可以嘗試將字拼出來。這是很基本的工作，一定懂得如何專業地處理的。我記得當初 DDED 用硬黑體 1.0 時，只有五千個常用字，當遇到缺字，他們會自己把字拼出來，我覺得這個是基本應該要做的事。」

阮慶昌覺得香港做設計的人都很厲害，現在很多標題字也是香港自己本土設計的，「有一段時間，我覺得《蘋果日報》的標題字做得很好。」另外，阮慶昌研究過現在市面上的方形字，發現它們都不是日本字，所以他認為香港字體設計仍然是有機會的，但要先解決外在環境因素，例如製作資金不足、中文字體價格高昂、分銷渠道狹窄和版權意識薄弱等問題。

2.4 香港字體顯實力

倘若以上版權意識和銷售渠道等問題得以解決，是否就有足夠空間發展出自己的中文字體設計？阮慶昌建議，若果台灣能跟香港一起做，相信成功的機會應該會比較大。

事實上，他也留意到香港人現在多了用日本字體，不過使用日本字體和簡體字體都遇到同一個問題，就是缺字。

「關於缺字的問題，我看過不少例子都是因為設計師懶，他們的解決方法是找來一個類似的字型強行補上便算，我

阮慶昌亦表示香港以前曾經是設計字體的基地，因為首個繁體中文字體就是在香港製作的，昔日柯熾堅和郭炳權造字的時候，台灣字體設計界也未發展完備，台灣最早的字體設計公司華康，不過華康比柯熾堅創立的字體科技有限公司字庫還要遲才發展，文鼎更是之後的事，而蒙納以往多年一直以香港為基地，不過最終還是撤離香港。

對比其他地區，阮慶昌認為香港的製作技術和字體設計人

才並不缺，「我有時候去看展覽，看到很多香港學生的技術也不差。若要同時處理中、英文字體，他們的能力比台灣還好。」

2.5 販賣香港情懷

另外，我們要思考的是如何讓字體設計師可以倚靠設計字體維生。他認為以現時的環境，很難讓設計師全職去做，但對於突然有那麼多人一窩蜂做中文字體，究竟對香港字體設計是一個契機，還是一時三刻無以為繼？「無可否認這幾年因為眾籌的關係，讓人覺得前途好像一片光明。可是，我始終會覺得眾籌不是一個太正常的銷售途徑，像勁揪體、李漢港楷、監獄體等，很大程度上是賣香港故事及香港情懷。李健明跟我說，買他字體的人，很多可能根本沒有下載，他們只是因為認同背後的故事而去支持你，當然這是令人開心的。但我也在想，還有多少個香港故事可以賣呢？我自己就不懂說香港故事了。」

2.6 中英混合文化

每當我們談起香港人身份文化，特別是上一代人，他們會毫不猶豫地說獅子山下的「can-do」精神，就是「頂硬上」的刻苦耐勞；當然也有一些生活日常的代表，例如菠蘿油、絲襪奶茶或霓虹招牌等等。香港身份文化隨著時代變遷而不斷被重新塑造和演繹，每一代人都有他們的看法，當中所涉及的可延伸至我們日常生活中所接觸到的東西，會不斷豐富了本體的內容和文化論述，如果說香港人身份和文化可以跟香港字體扣連，那會是一個有趣的題目。若假設當中的關係成立，那我們的討論必須提出什麼理據和基於什麼理由來支持這個關係？「我認為字體是一種文化，但如果說它代表了香港人的精神和身份，我會覺得比較牽強。我認同北魏體是五十至七十年代有代表性的中文書法，但它本來不是寫來代表香港人精神的，只不過後來才加進去。」

阮慶昌覺得香港做設計的人都很厲害，現在很多標題字也是香港自己本土設計的。

有關香港的身份文化，阮慶昌在一次《端傳媒》的採訪中說，他想起小時候社會課本的第一課就說香港是一個華洋雜處、中西匯聚的地方。所以他認為香港精神是能夠融合東西文化，而最能代表香港的字體應該是能展現出中西文化特質的字體。在那次採訪後，我有思考如果一個字體能體現出中、英文的文化，那能不能也展現出香港的中西文化融合呢？那只是一個想法而已。我看過有關『香港字』的展覽，那是一個結合了西方技術和東方文化的字體展示，雖然字的質量很粗糙，但是我覺得在那個方向下發展的字體，可以代表到香港一個很重要的精神——中西文化的融合。對比新加坡，我覺得香港在這方面做得比較好一點，因為香港能夠取材於中西文化中各自的優勢，然後融合再發揮。香港人在華洋雜處的環境下成長，昔日有百分之七十至八十的招牌文字也是中英夾雜的，這是香港一種獨特的文化。」

「我有很多字體的創意是被英文字體所啟發的，在那次採訪後，我有思考如果一個字體能體現出

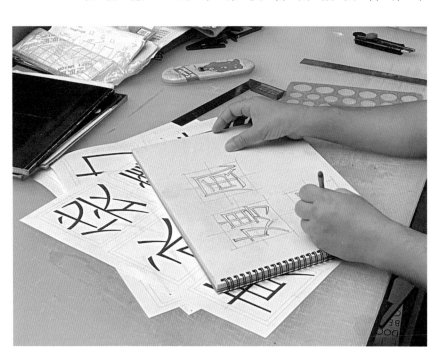

3

硬黑體之後

阮慶昌一直很喜歡英文字體 Optima，他希望能設計出有類似感覺的中文字體，而娉婷體的設計靈感可說是受 Optima 影響。阮慶昌將娉婷體的筆畫微微翹起或呈弧線，予人一種女性的溫柔感覺。他亦參考了雕版字的銳利筆風，在筆畫的收筆和起筆位置也相對銳利。此外，他也將娉婷體的中宮收緊，撇捺刻意比一般字長，希望帶出現代優雅的感覺。

阮慶昌因為硬黑體而認識了不少喜愛字體設計的朋友和設計師，大家會互相交流設計經驗和造字心得。他經常會把娉婷體的初稿發給群組內的字體設計朋友，讓他們給予意見。「有時候我做了幾個初稿，自己很難作出比較和抉擇，而他們的意見往往能一語中的。就算是這款字體的名稱，大家也會在群組裡討論。當初這款字體不是叫『娉婷』，而是叫『柔方體』（Soft Form），後改稱『柔黑體』（Soft Gothic），然後再改版後叫『書秀』（Book Serif），因為它有小小的裝飾線，但當我用這個名字的時候，不知道為什麼自己也覺得不太舒服。可能『書秀』的音和『輸獸』近似吧。」阮慶昌繼續在群組跟朋友討論，後來因為這個字的設計是跟內文字和印刷有關，所以就把它稱作『Printing』了。然後，有位字體界朋友說既然叫 Printing，那中文就叫『娉婷』。他們說，如果硬黑體像一個男人，那娉婷就是一個女人。最後，阮慶昌決定稱它『娉婷』，而英文名 Printing 也改了用廣東話拼音『PingTing』了。

Optima Regular

娉婷西施

一代傾城逐浪花
吳宮空自憶兒家

摩摩摩摩

阮慶昌一直很喜歡英文字體 Optima，他希望能設計出有類似感覺的中文字體，
而娉婷體的設計靈感可說是受 Optima 影響。

到目前為止，阮慶昌大概已經造了幾千多娉婷字。其實某個週六，由早上到下午就做了六十多個；若只在晚上他於二○二一年年中已經做好了二千個字，但在檢查的做，最多就只有二十至三十個。有時候，我做到某個字時候，發現有些筆畫結構、字面和字的粗度有問題而必會『卡住』，總覺得不順眼，就會不斷去修改，不知不須修改，最後更決定全部重新再做。目前的進度緩慢，覺間浪費了很多時間，應該先繼續做其他字，免得延遲

「如果我是全職造字的話，應該進度會快很多，我試過在了交貨日期。」

橫如千里陣雲，隱隱然其實有形。
點如高峰墜石，磕磕然實如崩也。
撇如陸斷犀象。折如百鈞弩發。
豎如萬歲枯藤。捺如崩浪雷奔。
橫折鉤如勁弩筋節。

娉婷飛燕

眾籌娉婷體

對於為娉婷體眾籌的想法，阮慶昌一直未有定案，原因是他還是沒信心及欠缺推動力。他認為娉婷體不像李漢港楷或監獄體背後有一個感人的故事，「我在 marketing 上沒有經驗，不懂怎樣去為娉婷體定位。很多朋友和字體設計師都給予我很多寶貴意見，例如李健明甚至把他整個李漢港楷的計劃給我參考。但二〇二三年有很多字體推出，例如監獄體、思緒重生體、爆北魏體和北魏真書等，眾籌的競爭非常之大，我要從長計議，思考下一步應該怎樣走。我可能要找人幫忙做市場計劃。」慶幸阮慶昌有一班志同道合的字體設計師，例如李健明、K Sir、Kit Man、邱益彰、柯熾堅、周健豪等等，都給予他很大的支持。

如今，娉婷體的眾籌平台「娉婷體電腦活字眾籌計劃」已成功推出，相信阮慶昌也克服了不少問題。姑勿論眾籌結果如何，希望娉婷體最終可以成功推出，以讓更多人使用。

阮慶昌

六十多歲。半個標識牌工匠，半個野生造字人。喜愛細小字框裡的萬千挑戰，希望可以造字直至終結。

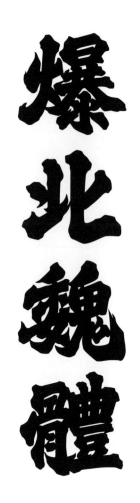

BLOW UP FONT

爆北魏體

陳敬倫

CH. 08 KISSLAN
CHAN KING LUN

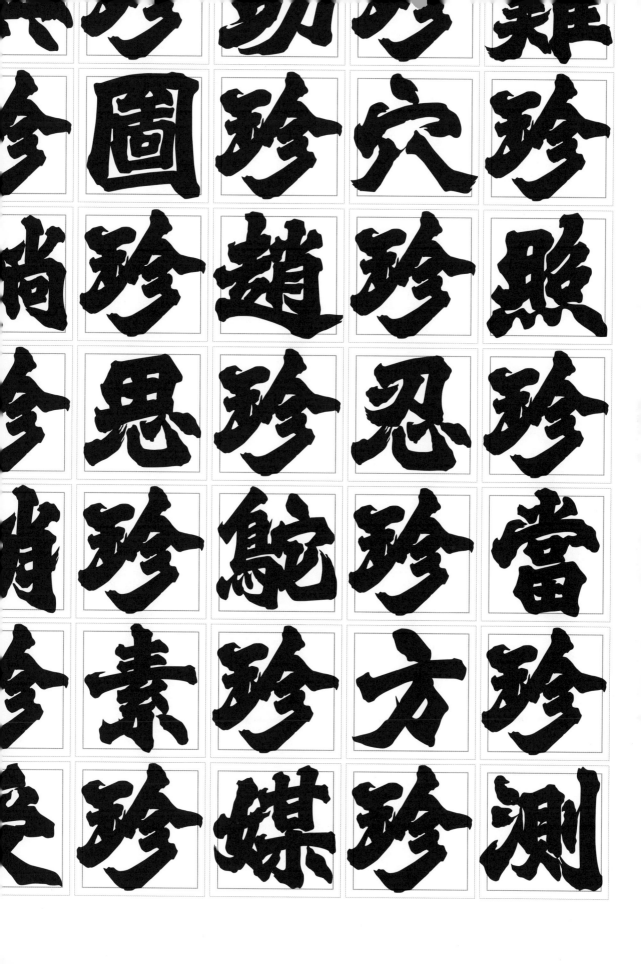

1

從雕塑轉道至造字

1.1 走上設計之路

人稱「K Sir」的陳敬倫於一九八八年就讀中一，他很快受到班主任劉老師的注目，並被發掘了繪畫的潛能和設計的天賦。K Sir 視劉老師為伯樂和啟蒙老師，在劉老師的循循指導和鼓勵下，K Sir 參加了不同的設計比賽，並在多場比賽中贏得獎項。此外，K Sir 還連續五年美術科考獲全級第一，但由於 K Sir 對設計和參加比賽太過投入，在學業成績上就只有藝術科能拿取高分。K Sir 很快意識到將來會投身於藝術或設計行業。

經過班主任劉老師的悉心栽培，K Sir 畢業後便跑到大一藝術設計學院修讀短期校外設計課程，他還記得修讀過一科「商標設計」（Logo Design），當時的設計老師是凌國寶，經過課堂上的理解後，他開始領悟到商標設計跟字體設計有著不可分割的關係。課程完畢後，K Sir 經朋友介紹順利進入設計行業，那個年頭個人作業電腦還未普及，設計師仍需靠植字公司打出中文字的「咪紙」來做排版正稿，他依稀記得當時有一個有趣的中文字體名稱叫「蒙娜麗莎」。

在投身設計的頭幾年，K Sir 感覺還很好，充滿熱誠而且十分投入到設計製作之中。但隨著設計工作越趨繁忙，工時也

332

越來越長，令他生活作息顛倒，忙得喘不過氣來。輾轉間，他已轉了三份工作，最後一份工作是做櫥窗設計。當時 K Sir 意識到自己再不可能在設計行業發展下去，在工作和生活成長的摸索階段，K Sir 了解到自己雖然仍然熱衷於設計創作，但現實工作的種種窘迫與他之前的夢想存在著一段距離。他不想被工作消磨自己的鬥志，便萌生了重返校園學習的念頭，希望繼續追尋自己的創作夢。

在這段迷惘時期，K Sir 多了時間遊走於不同地區和藝術館，漸漸對公共藝術如雕塑作品產生了濃厚興趣。K Sir 回想當時不知何來的天真想法，「做一件公共大型雕塑應該能賺取可觀的利潤，估計可以應付生計。」當時的天真想法，驅使 K Sir 前往海外進修。由於 K Sir 擁有設計相關的工作經驗，很快便獲得美國夏威夷一間藝術學院取錄，修讀陶瓷和雕塑。

1.2 從設計到雕塑

二〇〇〇年，K Sir 前往美國楊百翰大學夏威夷分校（Brigham Young University Hawaii）修讀雕塑藝術學士學位（Ceramic Sculpture）及生活了四年，之後在同所大學修讀當代雕塑碩士課程（Studio Art: Contemporary Sculpture），

他說那年藝術學院只提供三個碩士學位申請，競爭非常激烈。以往學院通常只收本地生，但不知為何那年竟然破例收了一位新加坡學生及一位香港學生——K Sir。K Sir 在該藝術學院完成了五年碩士課程，最終留在美國修讀雕塑藝術足有十年之久。

K Sir 回想起來，十分慶幸修讀了陶瓷和雕塑，在製作陶瓷和雕塑的過程中，他對立體結構和物料有了深層的領悟，這些知識和經驗對 K Sir 尤其重要，若沒有這些經驗，他認為自己是不能完成爆北魏體的，因為整個爆北魏體的製作過程，都只能在電腦熒幕裡處理，若有一定程度的雕塑知識和掌握立體空間的能力，對字體設計會有很大的好處。K Sir 認為調整字形跟雕塑製作的過程有異曲同工的關係，兩者都著重外形結構和正負空間的關係，例如在雕塑的製作中，如何將陶泥放在適合的位置才能展現出雕塑的美態、如何調整細節，當中的技巧對字體設計一樣重要，所以每當遇到製作爆北魏體的字形結構和部首空間的問題時，有雕塑訓練的 K Sir 都能迎刃而解。

1.3 繪畫瑪雅圖案

在修讀碩士課程初期，K Sir 自薦在楊百翰大學（Brigham Young University）人類學系研究瑪雅民族的考古學研究室擔任半職繪畫員工作，當時的研究室教授John E. Clark 看完 K Sir 的履歷和個人作品集後，認為他的繪畫技巧了得，特別他能純熟使用繪圖軟件，這有助研究室繪畫和記錄發掘出來的瑪雅圖案，於是毫不猶疑便聘用了 K Sir。

當時的大學研究室跟瑪雅的工作單位合作緊密，每當有文物出土，瑪雅的工作單位便會傳來圖片，教授們便會與 K Sir 一起揣摩文物的獨特形狀和圖案，然後如實地繪畫出來，並刊登在網上期刊 *Boing Boing* 中發表。

K Sir 一直為研究室工作，一眨眼便做了五年，最難忘的事是他從老教授的身上學會了凡事要追求完美。在為瑪雅的圖案繪畫製作時，老教授經常叮囑他必須要 perfectionism（完美），但其實 K Sir 原先是聽著，經常為著石塊上那些模糊不清的紋理而爭辯並堅持繼續發掘下去。從他身上我學到了耐性、專注力和執著於細節的重要性，這恰恰幫助我在設計爆北魏體時，要保持無

K Sir 在美國修讀碩士時期，曾在一所研究瑪雅民族的考古學研究室擔任繪畫員。這讓他學到耐性、專注力和執著於細節的重要性，更幫助他日後能掌握爆北魏體的設計。

比的專注力，我要像他那樣敏感於細微的筆畫結構，以及思考筆畫應該如何擺放才會更好看。」因為爆北魏體的原型是源於 K Sir 過去搜羅和參考了大量香港舊式招牌上的北魏字體、石碑雕刻字和廟宇裡的牌匾書法等，由於這些文字經過長期的風吹雨打或日曬雨淋的侵蝕，部分筆畫已變得模糊、殘缺或損毀，K Sir 只能有耐性地理解筆畫的筆勢和造型，並將當中已損毀的筆畫細節浮現出來，才能將筆畫重新修正和進行字體設計的工作。K Sir 回想他從舊招牌或碑文中找來模糊不清的文字作參考，他所面對的困難跟昔日在研究室繪畫那些模糊不清的瑪雅圖案有著相似的軌跡，由於有了繪畫瑪雅圖案的經驗，便可以比較駕輕就熟的摸索到那些殘缺不堪的筆畫。在還原字體筆畫和結構的過程中，帶給 K Sir 莫大的滿足感。

回港從事雕塑工作

二〇一〇年 K Sir 回港，他希望在雕塑藝術方面大展拳腳。他曾自薦到一間雕塑公司工作，這間公司主要為不同建築樓盤和地產項目製作雕塑，但由於雕塑項目的酬勞是按利潤和分紅分配，加上每年製作雕塑的項目不多，導致收入微薄及不穩定，最終 K Sir 還是請辭了。另外，K Sir 回港時亦曾跟香港雕塑學會的會長接洽，希望籌辦一些展覽來推廣雕塑藝術，沒想到學會過去每年所舉辦的展覽也得不到預期效果，最終也無疾而終。

之後，K Sir 在朋友的一間剛開業不久，專承接內地玻璃纖維雕塑的公司工作，公司其中一個項目是負責澳門賭場的牆身雕塑，K Sir 入職後便開始負責跟進該項目。不久後，公司又有另一個新項目，是為內地山東的二、三線城市設計主題樂園 Gala World，由於時間非常緊迫，公司要他三天之內畫完整個主題樂園的構思圖。K Sir 心想，「如何在三天之內完成一個樂園效果圖，但若接不到這項目，會影響公司的整體收入，那自己和同事們的薪金便會受影響。」K Sir 唯有硬著頭皮起工構思樂園計劃，幸好在三天內趕及完工。一切落實後，樂園工程亦馬上展開。K Sir 跟進這項目多個月，本以為一切順利，但由於對內地政策

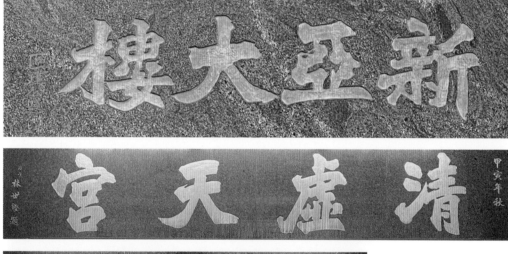

爆北魏體的原型是參考了大量香港的舊式招牌、石碑雕刻字和廟宇的牌匾而設計出來的。

在製作爆北魏體時，K Sir 必須從那些殘缺不堪的舊招牌和石碑雕刻字的照片中摸索，從而畫出確切的筆畫。

和工程規格不熟悉，施工時處處碰壁，項目最後「爛尾」收場，樂園內大量雕塑工程最終也要拆毀，樂園亦改為興建住宅。自此 K Sir 有感跟內地工作風險很大，項目經常改動，長此下去也不是辦法；同時，亦了解到香港的雕塑藝術發展空間狹窄；在香港要成為一個雕塑家，一百個雕塑家也死。「發展雕塑的成本其實很大，你要先有自己的工作室；另外，若要做一件銅或鋼的雕塑，起碼五、六萬，在製作過程中，也要安排地方存放，所以並不實際。但在韓國就不一樣了，若你在韓國當雕塑家，政府會大力支持你，給你一筆資金和工作室，因為他們覺得你有天份，最終會成功。在其他發展成熟的國家例如美國，他們甚至乎已經建立了雕塑行業或藝術的發展生態鏈，當你一畢業，基本上就有畫廊來找你，鑄造廠免費幫你生產雕塑作品，這一連串的措施或援助是為『藝術發展生態鏈』，是用來培養藝術新手。這在香港是沒有的。」

K Sir 開始思考自己的去向。

1.5 教小朋友畫畫

約在二○一六年，K Sir 從內地回港，雕塑藝術發展幻滅，百無聊賴，便當起教畫老師來，「比起之前的工作，發覺教畫比較適合我。因為教畫很簡單，只對著學生，教他們素描、水彩和手工，什麼都教，高峰時期，我有超過八十個學生，這段時間我十分開心。偶爾我也會幫他們參加畫畫比賽，就好像以前老師幫我一樣。」由於 K Sir 只在星期五、六及日教畫，平日便多了很多空餘時間來陪伴家人。除了教書，他也為小朋友舉辦一些戶外活動或導賞團，K Sir 間中也會到各區走走，看看當區的古蹟、建築和景點，希望發掘一些適合小朋友的題材和活動。那時候 K Sir 特別喜歡在元朗和大埔流連，因為這兩區特別多他喜歡的招牌字和牌匾字，例如元朗市中心的「好到底麵家」招牌，以及舊樓的牆身字等等。自此引發了 K Sir 的興趣，他希望趁著這些東西還未消失前繼續尋訪和拍照。

那時 K Sir 特別醉心於在元朗區遊走，他發現單是元朗已經可以設計出十條文物徑。他發現有不少祠堂或者校舍被長期空置，若將雕塑作品放於其中，並將它們串連在一起成為有特色的文物徑，也是一件十分美好的事情。「我很喜歡將舊的東西活化，就是將它變成現代藝術或者雕塑，這是我當刻的一種想法。此外，亦可以促進改善社區發展。」K Sir 逐漸投入和關心社區的需要，希望藉此改善民生，為社區服務。

我很喜歡將舊的東西活化，就是將它變成現代藝術或者雕塑，這是我當刻的一種想法。

K Sir 過去多年尋訪和拍下不同的舊式招牌，而元朗的「好到底麵家」是最重要的舊式招牌之一。

1.6 我是藝術區議員

K Sir 萌生參選元朗區議員念頭的關鍵，是那條工程造價達十七億天價的「元朗行人天橋規劃」。除了造價不合理地高昂，K Sir 更指出那條行人天橋建築最終會破壞區內歷史悠久的圍村「大橋村」，於是 K Sir 找朱凱迪辦事處幫忙，在那裡他認識了一班志同道合、同樣關心社會和推廣環保議題的人。由於大家理念相近，K Sir 樂意與他們一起發聲，並為元朗區爭取權益，K Sir 亦漸漸對社區有承擔，覺得有需要參選區議員為市民謀求福利。就這樣 K Sir 做了一年的準備工夫，發揮自己所長，不斷為推動社區的改善工程而努力。

K Sir 用自己最熟悉的設計思維為改善社區出謀獻策，並將預想圖或設計方案繪畫出來，這樣做方便政府官員了解和明白改善後的好處，亦能增加說服力。他指出，「假設一些渠蓋需要重新設計，那你可以將構思向政府建議，例如這裡不應使用石屎渠，而是應該用排骨渠；又例如某些街道位置需要種植，那該種些什麼東西都可以按你的意見提出，若果政府接納了你的想法，他們會願意投放資金，跟著你的計劃書去改進，最終為社區帶來改變和改善。」

所以 K Sir 愛站在街上觀察，若發現問題所在，便會拍下照

K Sir 巧妙地利用行人扶手欄杆上一枝枝鐵枝來組成中文字「自由」和「真相」。

片作記錄，然後將改善方案和設施效果圖一併寫入計劃書。

K Sir 從來沒有想過成為區議員，那是哪來的勇氣呢？K Sir 認為勇氣是，「我一直為社區工作，而且做得很好，因為我做了一整年的『社區整容』，之後很多傳媒採訪，我知道這是我的強項和賣點。我覺得會勝出選舉，所以我更加努力地為社區工作。」K Sir 競選區議員時，高調地以藝術創意和設計來協助社區，「對，我就是藝術區議員！我是用一個新的角度和設計思維去改變社會。」K Sir 有很多創意和破格想法，他摒棄以那些不環保的物料來做宣傳橫額，而是利用周遭環境和物料，例如利用行人扶手欄杆上的鐵枝來組成「自由」和「真相」。這個創意橫額引來不少網民的熱烈分享和討論，而這作品的成功亦吸引了很多人開始留意 K Sir 的字體設計。

1.7 眾籌爆北魏體

由於 K Sir 曾任區議員，其過去的曝光率和人際網絡有助他籌備眾籌計劃。「如果我沒有這些東西，我未必夠信心去為爆北魏體做眾籌宣傳，若要眾籌成功，擁有強大的聯繫網絡是必要的。我做過一些資料搜集，發現其實要僱用一些市場營銷公司，他們會有策略地擴闊這些聯繫網絡，我欠缺這方面的協助和知識，所以我的眾籌活動未能在台灣引起廣泛關注，我的眾籌只靠我的 Facebook 和『噴噴』等平台，這樣的宣傳是不足夠的，根本上很多人都不知道爆北魏體。」K Sir 知道眾籌有很多學問。「我覺得道路研究社社長 Gary 做得好，他用了五、六年時間來鋪排眾籌，儲了一班忠實粉絲。而『北魏真書』設計師陳濬人亦用了十年時間，都是深耕細作的，而他的眾籌目標也很高，到時應該像『空明朝體』的眾籌目標一樣，超額完

成，因為他們的市場銷售策略做得非常之好。如果我有更多時間會做得更好，早期我只畫了一千多字，沒有人提過我，我就去眾籌，我太過熱血了！只是當時覺得我應該會完成到，但是事情往往事與願違，製作時間實在比想像中緊迫，我只好將我的潛能全部爆發出來。我現在畫字很快，可以用任何一個楷書然後直接在上面修改，改成爆北魏體，經過一快捷方法，已經節省了很多製作時間。」

另外，在 K Sir 沒有了區議員的工作和收入後，他太太馬上叫他找另一份工作，但 K Sir 跟太太說：「不如嘗試一下眾籌，我會把所有資料先給你看一看，人家真的可以眾籌成功，若我們一樣眾籌成功，眾籌回來的資金可以足夠維持生活開支。」最終 K Sir 成功說服太太，然後用了許多心機籌備眾籌計劃。「奇蹟的是，當眾籌計劃展開後，有一位台灣朋友不收分文願意協助眾籌，若不是有他的幫忙，相信要在台灣作宣傳，必定倍添困難，舉步維艱。因為台灣那邊的宣傳網站要額外收費，還要給百分之十的稅項，這些麻煩的東西誰肯願意替你做，但這位連酬勞佣金也沒有收我的台灣朋友，真的免費幫了我許多，所以真的很感激，有了他的幫忙一切都可以順利完成。」

經此一役，K Sir 認為眾籌計劃對於字體設計或是保育字體的項目來說，十分重要。如果沒有了眾籌這個方法，他相信沒有一個人可以實現設計字體的計劃。他認為這個模式在某程度上創造了一個生態鏈，台灣的噴噴平台就是一個很好的生態鏈例子，提供幫助予一群有志做創作的人，例如藝術家、科學家、設計師和作家，可以無後顧之憂的實踐他們的夢想。「假如我沒有這五十多萬的眾籌資金，相信這一年我只能依靠自己的積蓄度日，但這個眾籌模式使我大可安心，可以更加專注和奮不顧身地創作。所以我認為眾籌是字體設計師自我實現的唯一一個生存方法。當有人開了先例後，大家都陸續以眾籌方法籌集資金來開發字體。大家開始明白這一個範疇原來是有價值的，大眾亦認為投放大約八百至一千元去買一套字體是合理的。當有了這一種文化意識和價值觀後，我覺得整件事情便慢慢演化為一種生態空間，可以養活甚至創造出一個行業，使獨立字體設計師可以生存。」

K Sir 認為眾籌給予他或者其他設計師最基本的尊嚴，以他本人為例，他花盡心思，用了整整一年的時間來設計和修正近一萬多個中文字。他強調設計師製作幾萬個字，應該值得一個合理的報酬。以前那種免費的心態是不應該的，他回想以前在黃金電腦商場以極便宜的價格購買翻版中文字體，是多麼侮辱和不尊重背後花了無數時間和心血

設計的字體設計師。而靠眾籌這個方式也算健康，是創造了一種由下而上的文化產業，可以讓更多有志向的香港字體設計師繼續走下去。

無可否認，眾籌的確令很多字體設計師，特別是為新晉的字體設計師帶來了無限的可能性，但是亦使進入字體設計的門檻低了。只要眾籌成功，每個人都可以設計自己的字體，這會否讓字體的品質出現良莠不齊的情況？例如一個沒有字體設計訓練或是沒有美學背景的人，只因薄有名氣或是略懂懂營銷手法，便可因眾籌成功而進行字體創作，這會否導致所製作的字體帶有瑕疵和不符合專業標準，因而對香港字體設計界的聲譽帶來負面影響？

對於這些憂慮，K Sir 抱持樂觀的態度，他認為現時做字體設計跟以往很不同，因著科技和社交媒體網絡發展，行外人很容易知道怎樣製作字體。另外，市面上也有不少設計字體的軟件，用家只要手寫一些常用字，然後在字體軟件的協助下，便可進行局部修正，而造字過程不再像以往那麼困難和複雜。「我覺得字體設計不需要具備很強的設計基礎就能開始製作，有些人手寫字是很好看和很有個性的，別人一看便很喜歡。在字體設計界，我認為字體的使用很取決於個人感覺，例如這個字寫得很可愛，在需要呈現可愛感覺的廣告上，便可大派用場。百貨應百客，我覺得字體設計是可以百花齊放的。」至於說到專業字體設計師，例如陳濬人和許瀚文，K Sir 讚賞他們擁有極高的設計水平，也佩服他們對字體設計製作的認真。「我完全不否定他們的字體很厲害，調整得非常好看，幾乎是完美的，這些真的需要有深厚的功力才能做得到。如果你叫我製作一些正常的楷體，我是做不到的。但如果你讓我製作一些比較抽象，錯了一點點也不太會被發現的字體，我是可以的。對我來說，這些是藝術，是著重感覺而不是一件產品，所以我仍然有自己的位置。就好像拉丁字體，每年都會有過千種新的字款推出市場，我絕對相信將來中文字體也可以做到。」

另一個隱憂是近日眾籌異常活躍，也有不少不負責任的眾籌發起人，在項目完成籌集資金後，便無疾而終。在欠缺監管下，引來政府的關注，為此政府近日就眾籌活動進行廣泛諮詢，並為日後推出適當的規管法例鋪路，這引來不少創業家、設計師和產品開發者的擔心，憂慮將來在法例實施後，眾籌計劃會受影響，令一些富創意的設計項目遭受全面扼殺。

2

爆北魏體的風格

2.1

爆北魏體的起始點

有一天字體設計師阮慶昌找 K Sir，問「你有沒有想過你的字體很棒，不如將整套字體設計出來！」K Sir 從來沒有想過，因為他第一時間想起一些很實際的問題，他認為在香港單靠設計字體是無法生存的。但阮慶昌的問題一直在他心裡縈繞。K Sir 搜集了一些資料，發現不少台灣字體設計師是用眾籌的方式來籌集設計資金，而且大部分都成功，籌集的資金更可以足夠一年以上的生活開支，設計師可以專心造字。K Sir 認為台灣的眾籌方案值得借鏡。但為了穩陣起見，K Sir 將一些前期設計的爆北魏體字放在一些字體群組分享，例如台灣平台「字嗨」和香港字體設計群組，一方面收集意見；另一方面，試一下市場的反應。

後來得知很多網民都很喜歡，網民的正面迴響為 K Sir 打了一支強心針，激勵他設計出整套爆北魏體的決心，「對我來說，爆北魏體的製作很簡單，只要在坊間搜羅到足夠的北魏體部首和筆畫，建立筆畫 DNA 字庫，然後按字形結構需要，逐一抽它們出來組合成一個字便可。」K Sir 嘗試繼續在香港不同區域尋找北魏書法，並將搜集到的部首和筆畫逐一記錄，直至成功建立起足夠的原字種或重點字庫。K Sir 回想他走遍全香港尋找北魏書法，他發現在香港淺水灣的鎮

海樓公園內展示了大量北魏書法墨寶，為爆北魏體提供了大量的參考資料。

此外，為了加深對北魏書法的認識，K Sir 也特意拜訪書法家楊佳，但後來他覺得楊佳的書法風格並不適用，結果 K Sir 還是要跑遍全香港來搜集相類似風格的北魏書法字作參考。經過長時間的摸索和嘗試後，K Sir 已經完成了大部分字，而且亦已經掌握到當中的竅門。起初製作爆北魏體的時候，K Sir 會將搜集到的北魏體照片打印出來，再使用鉛筆在上面起草稿，慢慢勾出自己的風格，然後掃描到電腦再微調修正，但這樣的製作時間太長了。當 K Sir 對字形結構的掌握越來越熟悉後，就索性憑感覺和經驗在電腦直接勾出字形，後來他越畫越得心應手，製作過程也逐漸順暢。

2.2 為什麼要「爆」

有一次 K Sir 在葵芳看到一間店舖的鐵閘上寫上了很粗的北魏體，「鐵閘上十七個字，每個字都寫得很大很厚很粗。我見到這排字的第一個感覺是『很爆啊！』這個爆的感覺令我有一種莫名的衝動，驅使我當晚要把這些字畫出來，那個時候我真的希望設計一款跟這個鐵閘上的字一模

K Sir 發現在香港淺水灣的鎮海樓公園有大量北魏書法的墨寶，這有助他建立起足夠的爆北魏體的原字種。

一樣粗度的字體。或許是上天要我先經歷了一輪雕塑的訓練，才讓我完成『爆北魏體』。」

來創造爆北魏體，讓其表現出「落地、穩重，但又輕盈的感覺。」

當我們說到製作雕塑，是在製作一件三維立體藝術，當中牽涉手藝及物料的應用；而字體大多展示於平面上，並要顧及前後左右的複雜造型設計；而字體大多展示於平面上，例如印刷品、海報、電子熒幕等。如何從雕塑訓練中篩選最重要的元素來幫助字體設計，以及應用在爆北魏體中呢？「就我有學過浮雕的經驗來說，浮雕有幾種類別，當中一類是輕浮雕，但太薄的浮雕沒有震撼力；另一種叫高浮雕（High Relief），即是花紋更凸出的浮雕。我特別喜歡非常立體的字體，但像High Relief的字體在香港比較少見，因此當見到非常凸起的招牌字時，我覺得很震撼。」

正如前述，K Sir留學時在考古學部門的老教授身上學會耐性，並要注意隱藏在當中的細節。所以K Sir對細微的東西很執著，他經常思索筆畫應如何表現才能展現出有的美感。有這種想法是因為K Sir搜集回來的廣告招牌字體，經常有很多瑕疵和筆畫殘缺，在補筆畫的過程中，有很多強化和修正的工作。K Sir在拜訪了書法家楊佳師傅之後，就更明白北魏書法的精粹。他認為字形的結構必須要有扎實馬步的感覺，K Sir就是以扎根的概念

爆北魏體的底線不可以太平坦，要升起，就好像雕塑一樣，有一個重心點，可以把整個字形支撐起來。

2.3　以「時光電器」為藍本

K Sir在早期設計爆北魏體時，亦有參考區建公的書法。因為區建公的書法夠爆，字形結構很美，但當K Sir繼續做的時候，發覺區建公的書法變化多端，每個招牌都有著不一樣的感覺，最後還是覺得不太適合。「我起初畫了一大堆以區建公的字體為藍本的爆北魏體，但發覺不合我的要求，就唯有放棄。之後我繼續在街上尋找不同的招牌字，才知道有很多人寫得比他爆而且美。那我開始參考不同人的書法，例如黎一鳴及吳錫豪。吳錫豪曾為九龍城的一間佛社『念敬佛社』題字，他那種字就是我一直想要的爆北魏體的粗度，而美感也一致。」

為什麼叫「爆北魏體」？是因為 K Sir 在葵芳看到一間店舖的鐵閘上寫了很粗的北魏體，他的第一個感覺是「很爆啊！」這個爆的感覺，令 K Sir 有一種莫名的衝動要把這些字設計出來。

「我也喜歡黎一鳴的字體，感覺瀟灑、圓滑，亦很『爆』。」K Sir 參考了黎一鳴的書法和字形結構，骨架齊整，四平八穩。K Sir 開始明白字形骨架的重要性，後來他更加發現北魏體是從魏碑發展出來的，所以爆北魏體的骨架也是參考了魏碑。「我留意到這些書法家都是跟魏碑去寫他們的字，只是區建公比較穩重有力，黎一鳴就比較瀟灑；對我來說，趙之謙的字感覺太幼了。於是我就跟著他們，並取中庸之道設計了爆北魏體，可以說爆北魏體就是集大師的精粹於一身。」

到了開始落實設計爆北魏體時，K Sir 仍然毫無半點頭緒，直至有一次他在網上見到一張時光電器的圖片，觸動了他的神經，決定嘗試以它作為爆北魏體的藍本，甚至要比它表現得更粗豪。K Sir 將時光電器的字勾畫完畢後，更加認定爆北魏體應該以這四個字為基礎發展下去，接著他嘗試把「時」字的「日」部首改為雙企人「彳」變成「待」，第一個爆北魏體字便隨之而誕生。「做了這個字之後，感覺十分之好，我就是要這種粗度、比例、質感和骨感。我感覺時光電器這種爆的北魏體。」

K Sir 就是以這個招牌字作為起始點，但由於缺乏造字經驗，往後造字的筆畫粗度不自覺地表現得柔和或圓潤了，不夠爆，整體字形亦不夠一致。「起初製作爆北魏體

1 | 除了區建公的北魏書法外，K Sir 在街上尋找了不同的招牌字，例如吳錫豪的「念敬佛社」（上）；而 K Sir 就特別喜歡黎一鳴的北魏字，因為他的書法表現出瀟灑、圓滑，但力度十足（下）。

2 | K Sir 見到時光電器的舊圖片，當刻被觸動了，便決定以時光電器招牌字的這種「爆」，來設計爆北魏體。

時，並未察覺到字形太柔和，但當做多了就突然間發覺這個嚴重問題，大事不妙，唯有忍痛將已做好的千五字重新再做。」

之後，K Sir 做了一組爆北魏體的主要字表，他稱為「字體驗證表」。「當我每畫好一個字的時候，就放進『字體驗證表』中，它可以幫助我檢視設計好的字在不同位置時，是否在整體設計和觀感上一致，這樣方便我觀察到問題後進行修改。例如國家的『國』字，起初畫時會覺得這字的大小正常，但當放進『字體驗證表』裡，比對其他字，原來還是大了一些，才知道因為它所佔的面積較大，要縮小一點才能跟其他字的視覺一致。」

爆北魏體

譚珍　興珍　助珍　難
珍下　珍圖　珍穴　珍
創珍　躬珍　趨珍　縣
珍紐　珍思　珍忍　珍
瞬珍　消珍　駝珍　當
珍世　珍素　珍方　珍
甄珍　受珍　媒珍　測

K Sir 將每一個勾畫好結構的字放進字體驗證表中，以幫助他檢視字體是否統一。

K Sir 坦言不懂書法，但卻激發他將勤補拙，使他更加仔細地留意不同書法家的風格，他留意到，「有些書法家寫字的時候，那些撇是彎彎的，例如『巷』字那兩撇是彎的，但爆北魏體刻意地將它變直，因為我留意到那些剛烈有力的書法，它的撇是直的，所以我會將它拉直，變得更加有力。爆北魏體之所以表現得有氣勢，就是將弧形的筆畫變得剛硬，而產生一種速度感。例如在書寫時，毛筆在停頓位壓一下然後向上一剔。雖然我不經常寫毛筆字，但憑我驚人的幻想力已知道是這樣去的，或者運筆是如何走，這都可以靠著幻想將要的筆畫設計出來。我在勾筆畫的時候就是勾了它的方向和力度，當有一些力度不夠就強化了很多我們常見的招牌字。」

對 K Sir 來說，不懂書法也有其好處，他會視一個字為一個圖案來看待，製作時便沒有那麼多包袱和掣肘。K Sir 表明書法是有其重要性，只不過沒有時間練習，「我最近書寫花碼字，全部都是手寫的。其實我真的要認真地跟一位書法家學習書法，但我暫時未有時間。總之當你不懂一個字時，就好像一個外國人不認識中文字般，可當作圖案來處理。但現在我會將每個字視為一件雕塑，就好像一堆陶泥，哪裡重哪裡輕，往哪個方向走，平衡哪些東西，全都是靠雕塑的理論來幫助我設計字體。」

跟其他字體設計師最大的不同是，K Sir 曾經學過雕塑和擁有陶瓷製作經驗，順理成章他將學到的雕塑理論和實踐應用到創作爆北魏體上。K Sir 留意到字體設計和雕塑有一個共通點，就以他的爆北魏體為例，他的字形結構是以一點做「腳」或支撐點，當然有時候會有兩點，但很多時都是以一個支撐點或以一點為重心。「我觀察到有些書法家將字刻意挫了下來，但相反地我要將字升高；另外，我發現當有左右部首的時候，有別於其他楷書，北魏體是將左手邊升高的，特別是升高去遷就右邊那一撇，因為那一撇就是托起了整個字。其次，我亦刻意將筆畫的對比強化。」

對我來說，不懂書法也有好處，我會視每一個字為一個圖案來看待，製作時我便沒有那麼多包袱和掣肘。

為了注入本土特色，K Sir 在爆北魏體中加入了花碼字。

K Sir 以雕塑視點來設計字體，甚至乎拆解和重整字體結構，是頗為嶄新的方法。他用這種方式來重構爆北魏體的基本骨架，使每一個爆北魏體字猶如一個雕塑。「我欣賞過很多雕塑，美的雕塑與字體有著共通的美學觀，就是靠一點托起整個結構。即使作品很重，例如一隻大笨象雕塑，用象鼻的一點作支撐，就會覺得很輕，整個視覺也會很震撼；但如果以大笨象的屁股成為支撐點，在雕塑概念來說，下面已經再沒有可流轉的空間，一切都變得沒有什麼意思了。」

子 華 演 �折 確 耍 家
君 豪 氣 場 震 懾 他
丹 妮 聲 嘶 淚 俱 下
啟 華 轉 凳 笑 甩 牙
偲 泳 雄 辯 芀 冇 怕

1

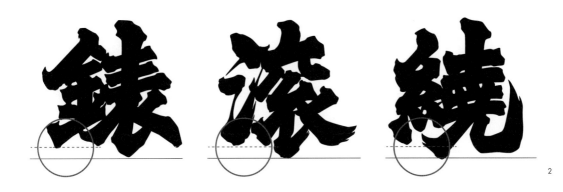

2

1｜K Sir 的爆北魏體充分展現出筆畫的速度和勁度。

2｜爆北魏體的另一結構是將左手的偏旁刻意升高來遷就右邊的一撇，因為那一撇是托起整個字形的平衡結構。

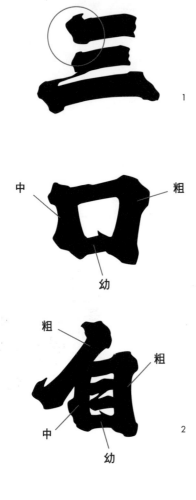

中　粗

幼

粗　粗

中

幼

1

2

另外，爆北魏體跟雕塑也有著相類似的結構考慮。K Sir 說，爆北魏體的筆畫趨向粗獷有力，像大型雕塑一樣，筆畫之間必須緊密扣連，予人一種穩健的感覺。所以爆北魏體是刻意設計為一體成形的，大部分的筆畫都是連結在一起，除了八、二和三字，在這裡 K Sir 也花了不少心思，透過刻意處理筆畫位置令筆畫之間可以連繫。此外，借用雕塑的概念，K Sir 認為在設計一個複雜的字時，首先要在裡面找出三個不同方向的重要位置，其

目的是要在字裡形成一種三角形的視覺張力，他認為這跟平面設計有點關係，就是要展現出一個重心的感覺。為了達致這個效果，「我會先決定一個字的粗中幼三種主要筆畫，有了這三種筆畫的比例，就會令字的結構很 dynamic 及有力，例如『口』字，我會寫一粗一幼，形成了一種北魏體風格。總括而言，我不是傳統字體設計派，而是傾向藝術路線，而爆北魏體好看舒服才最重要。」

1｜爆北魏體是一體成形的字體，筆畫都是連結在一起，除了八、二和三字。

2｜K Sir 在一個字裡會先決定粗中幼的主要筆畫，有了這三種筆畫的比例後，才會帶有跳躍感和勁力。

字體操肌和骨感

K Sir 以製作雕塑的手法來設計爆北魏體的結構，在造字時，就好似拿著一個錘子和刨，思考不同筆畫應該怎樣鑿，即使是最簡單的「二」字，也要展示出雕琢的細節。

K Sir 對於早期的製作並不滿意。他在最新版本中，作出改善並且加入更多細節，而這種風格會一直發展下去。

K Sir 在設計爆北魏體的筆畫，尤其是起筆和收筆時，也會以製作雕塑的切入點，來看待每一個筆畫的邊緣。雕塑會根據物料的特質，來呈現特定的造型和質感；同樣地，K Sir 希望從筆畫中帶出不順滑的邊緣，在書法中稱為「沙筆」，他認為這些筆觸能表現出質感及立體感。「我起初的設計沒有這些質感，因為很多招牌字的邊緣都是圓滑的，但後來爆北魏體加入了很多細緻的地方，例如『尷』字，筆畫一定要加一點尖尾，然後令它比較方一點，扎實一點。又或者你會見到它有點骨感，是一般書法沒有的。若果有這樣的骨感在其中，那會帶來一種強烈的感覺。」

K Sir 亦留意到很多招牌字或商舖的橫匾字也有雕塑的成分，特別是那些大廈名稱都是師傅從雲石中雕出來的，這就是有骨感的字。「這種骨感一定是靠雕鑿營造的，沒有尖的地方，一定是鈍的，鑿出一種很 man 的感覺。跟楊佳的那種貨車字不一樣，楊佳的筆畫很柔順亦呈很多尖位，但爆北魏體是沒有的。」

K Sir 希望爆北魏體的筆畫帶出細緻的邊緣或筆跡，在書法中稱為「沙筆」。

爆北魏體的「尷」字，捺的收筆呈大尖尾，彎鉤較方，令字形看起來扎實一點。

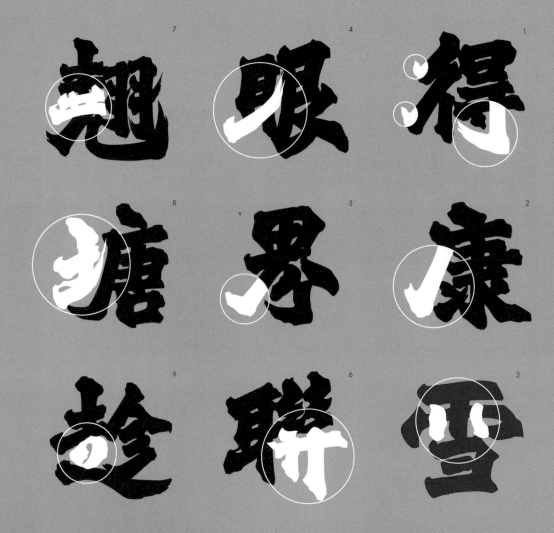

1　鐵鉤｜鐵畫銀鉤的霸氣，充滿韻味，就像鐮刀般收割，渾身是力！

2　直撇｜正常長撇尾尖的楷書在北魏楷書上直而有力，而尾端則呈現小彎鉤。

3　穿破｜為了釋放被壓迫空間，令造型更爆，刻意讓一些筆畫寫穿過界。

4　變剔｜挑起其中一小橫筆，除了讓字形結構打破沉悶，還更顯朝氣神彩。

5　屈折｜為了使每一空間能充分盡用，有時要將筆畫屈一屈，令造型更剛強！

6　減省｜省卻一橫一點亦是北魏字特色。部件減輕及取捨，令其他筆畫可擴張。

7　連體｜將共同方向或相同部件之筆畫連結，功能同樣都是讓粗筆更粗更爆。

8　對比｜通常左邊部首刻意縮細，讓右邊主體部件其中一撇可以盡情伸延。

9　異字｜當年有古字亦有創意異字玩法，目的可以突顯自己招牌與眾不同！

K Sir 受 Henry Moore 的雕塑影響，認為字形有窿和呈「骨感」才算美，所以爆北魏體加入了這些特徵，例如「日」與「同」字做了些窿位，讓字疏氣，使整個字在「呼吸」。

K Sir 的偶像雕塑家是 Henry Moore，原因是喜歡和欣賞他那些具有骨感的雕塑，爆北魏體就是加入了「骨感」的特徵。K Sir 特別喜歡骨頭的結構，他之前學雕塑時，作品大多趨向 organic 的形態，所以他會將骨頭的元素放進字體裡。「肌肉可以表達出骨感和質感，把 Henry Moore 的雕塑元素放進字體設計，有助我處理一些正空間和負空間的問題，例如很多筆畫的字，當筆畫之間的空間十分緊密時，我要把它挑出來，創造一些窿隙或小孔。Henry Moore 提及，一個雕塑要有窿才算美，這是讓作品呼吸的空間。所以那個「日」字，又或是「同」字，就是有『呼吸位』，是刻意弄出來的，讓整體取得平衡。這方面是需要有雕塑根底的。」

2.5

字體的視覺修正

在字體設計的過程中，每個字都必須進行視覺錯視的修正或是視覺修正。K Sir 認為這也是最有趣的一部分，只能憑設計師的直覺和視覺經驗為字體作出微調和修正，例如字體的高低調整、筆畫的粗幼微調等等。字體設計師經常利用這種視覺修正方式來調整字與字和筆畫與筆畫之間的平衡和比例，為求設計出完美的字形。

設計爆北魏體牽涉大量的視覺修正工作，特別是處理正負空間比例的問題，「當我發現字形的結構比例有點不對勁，好像快要掉下來，那麼我會調節筆畫的角度。以最近製作的『重』字為例，該字是區建公寫的，而『重』字的底部橫畫看似飛起來，而把『重』字與其他字搭配亦有違和感。如果放在對聯上排列是沒有問題的，因為旁邊沒有

當 K Sir 的經驗越來越豐富，他便不再只注重筆畫，還會兼顧「前景」（Foreground）或正空間，即字的黑色部分，以及「後景」（Background）或負空間，即字的白色部分，這部分也是 K Sir 更注重的，因為處理負空間比處理正空間的難度更高。他舉了一個例子，「最近有設計師為『達明一派』的宣傳做了兩個字，這兩個字的設計乍看像一塊電腦晶片，但細心看晶片上電子紋理的結構，原來組合成了『同黨』兩字，字裡的負空間完全『密攏』，只用一條纖細的電子線作為負空間，負空間差不多是零白位，完全是依靠單線去完成一個負空間，我覺得很完美，我也思考過我能否用晶片線去完成每一隻字，但發現是不可行的，現在看見這兩個字，感覺十分厲害。」

其他文字；但如果「重」字配有偏旁，例如部首「禾」，那底部橫畫飛起的「重」字，就不再適合了。我會為這個字做『手術』，意思就是要把飛起的橫畫剪斷，然後以接駁的方法拉直橫畫，使字形變得整潔，「重」字的橫畫就像『扎馬』般穩健地抓在地上。那麼拉直了的「重」字可配上『禾』部首，成了『種』字，予人穩重及舒服的感覺。」

為了令「重」字與其他字搭配得宜，K Sir 將這字做「手術」，意思就是把橫畫剪斷，然後接駁拉直，使字形變得整齊。拉直了的『重』字配上「禾」部首可呈現出穩重的「種」字。

由於爆北魏體的筆畫很粗很「爆」，K Sir 必須更加小心設計和處理負空間，以配合或合理化正空間的筆畫。而如何爭取多一些負空間做好筆畫的易辨度，這是最花時間的。

K Sir 指出筆畫越多越複雜，便要給予該字更多負空間，也更具挑戰性。「在一些情況下，筆畫的粗幼需要不斷調教，但有時又不容有粗幼對比的情況出現，要一或三條筆畫都要有一致的粗度，這樣就需要更多時間去思考怎樣處理，例如『真』或『書』字，兩個字也有很多橫畫，慶幸黎一鳴的「書」字已經寫得很美，負空間亦處理得很好，

「成」和「戲」的捺鈎必須誇張，字的「肌肉」和結構亦須強化，字形才會美。

所以對我來說，不是太大的挑戰。反而我覺得最大掙扎是魏碑和北魏書法的一些字比較狹窄，而爆北魏體是闊一點才好看，所以我要調教得再闊一點，令每個字的形態呈正方形，飽和一些，這樣在排版的時候可避免某些字會窄起來。」

另外，字體的視覺修正也涉及中間收放問題，爆北魏體是屬於中間收緊，左右結構高低不一，例如左邊部首經常略為升高一點，目的是產生大小不一的強烈對比，這樣就不像楷書的工整結構。K Sir 希望透過強烈的對比，尤其是強化豎鈎和倒鈎，將爆北魏體的動態和氣勢呈現出來，「你看『瘋』或『戲』字，那個捺鈎需要大一些，肌肉部分也要強化一些，字形才美。」

2.6

易辨性的問題

關於字體的功能與美學，K Sir 認為爆北魏體的美一定要夠爆要夠粗，但粗得來又要看到字本身，即是字形輪廓的辨認亦要兼顧。他說首先要決定爆北魏體的最理想筆畫粗度，他曾參考也是那樣粗的台灣字體「激燃體」，看看怎樣創造出一種像它那樣粗的字體，當筆畫粗到一個極限，只剩下一丁點負空間時，字形仍然清晰可見。當 K Sir 有了激燃體作為筆畫粗度的基礎參考，便更有信心地將招牌字延伸並創造爆北魏體。「每當我做完字的修改後，會先放大檢查，再馬上縮小再看，而為了滿足其易辨性的條件，我必須確保每一個字的負空間都清晰可見，即是說若字體的筆畫在手機的熒幕上能看得清楚，那麼列印出來的字就沒有什麼大問題。」

另一邊則是「主角」，將字拆解之後，只需稍作修正而無須從頭開始，整體製作時間就能大大減低，生產力也能快速增加。

對於滿足字體的功能，K Sir 有一點體會。他指出在香港有很多人都懂得怎樣設計字體，特別是做廣告標題字，表現方法可以很有創意。但若要做一套內文字體，那就是兩碼子的事。「因為要做一套字，裡面有很多細節需要處理，亦要注意整套字體的風格是否一致，例如設計爆北魏體最困難的地方，就是要將一捺刻意地拉長，因為收短了就不夠爆，但拉長後又會影響字體的其他結構，例如字的高度和側面的位置，要作出取捨是最困難的。所以但凡有捺的字，我都覺得很頭痛。我認為字體設計並不是每個人都能做的，實在是很大的挑戰！」

2.7 異體字

除了負空間的處理外，也要處理異體字。北魏體有很多新舊異體字，要處理這個問題，K Sir 決定採用較近代的異體字。「我是用近代或者當今最常出現的異體字，我本來想設計出所有異體字，但在開始的時候，我已經覺得不可行，因為有太多異體字是大家沒有見過的，所以必須作出取捨，選取一些較為普及，經常在大街上出現的，才將它設計出來，放在該字的異體字選項中。」K Sir 在製作「興」的異體字時，發現原來全香港最多招牌採用的字就已經設計了十五種不同的「興」字。「我都畫了這麼久！我想這套字是值得每個人去買或者擁有的，我認為設計出一隻有份量的字是需要投放很多心機和時間的，既然我行了這一步，就要繼續努力地設計好每一個字，務求做到盡善盡美。」

時間永遠是每一個字體設計師的最大敵人，對他們來說，時間永遠不夠用。因此很多字體設計師都花盡心思減省製作時間，但怎樣能保持品質又減省人力呢？以 K Sir 造字的經驗，他需要花至少十五分鐘才能完成一個原種字，但若不是原種字，一般十多秒就可以完成一個字，因為只要將相同部首複製到新的字裡，製作便可加快，例如「銅」字的部首是「金」字，K Sir 稱為「配角」，

我認為爆北魏體的美一定要粗，但粗得來又要看到字本身，即是字形輪廓的辨認亦要兼顧。

K Sir 為爆北魏體設計不同的筆畫和寫法，單是「興」字就已提供十五種選擇。

2.8 造字的困難時刻

K Sir 表示最困難的時刻大概是在接近製作尾聲時，因為還有很多字仍然沒有找到原字種。但後來這個困局最終得到解決，因他無意之中找到了一個網站，該網站記錄了趙之謙的全部書法作品，那他便可找到所需要的參考字種，甚至是一些生僻的字，例如「鰐」字也可在網站裡找到。

K Sir 可以趙之謙的「鰐」字作為原字種來設計爆北魏體。他現在的策略就是直接使用現有的字種並進行修改，在修改的過程中，每一個字只需用大概十五分鐘進行調整，把字形修改得有爆北魏體的感覺。

K Sir 認為字體設計這門造詣是迫出來的。他表示，如果他可用五年時間做這件事情，他會慢條斯理地去尋找原字種，但現在沒有辦法了，限期將至，需要交出成果。就如同當年要在三天內畫出整個主題樂園的構建圖，他發現自己是能夠做到的，功力就是這樣迫出來。現在的他，會較為自在，任何一個字都能設計成爆北魏體。

3

探索字體設計可能性

K Sir 曾提及爆北魏體與香港人的精神和面貌有關聯，兩者都包含了爽快、懂得變通，以及有著獅子山下刻苦耐勞和「頂硬上」的精神。那爆北魏體可否被選為其中一套代表香港的中文字體？「我喜歡『被選』二字，因為我不可以自己說這款字體就是代表香港的字體。老實說，在那個年代有幾個高手經常寫這些字，亦漸漸成為了潮流風格，之後其他人也跟著去學習，並廣泛地應用，就這樣流傳起來。人們會覺得很有味道，因為自年幼起便看過。所以我的字體能不能代表香港，受不受人認同，我認為可能年輕一輩是感覺不出來的，因為在他們的視覺系統裡是沒有這一個認知的。可能他們看到現在麥當勞的標誌才有感應，但我認為我的字體跟上一代的情感是會有連結的，因為昔日他們到跌打舖或茶餐廳的時候，經常看到這種字體，會產生出情感的連結，這種情感是很多香港人在見到那種字體時就有的感覺。所以我最大的感受就是，希望將來的人能夠再次有機會使用這種字體，例如餐廳嘗試以懷舊和復古的概念設計，並用回這套字體，那麼人們的情感就會再次被連結，而要。但當店舖招牌被拆毀，這套字體也消失了。所以我最大的感受就是，希望將來的人能夠再次有機會使用這種字體，能完成這件事，會使我的人生死而無憾。」

K Sir 認為爆北魏體已經很香港化，以當舖所使用的字體為例，他認為這行業必須要使用爆北魏體才能配上「蝙鼠吊金錢」的獨特招牌造型。有些當舖用了楷書體，K Sir 認為很不適合，「因為人對事物有一個既定或固有的文化影像，當他們經常在街上看到同一個影像，他們就會潛移默化地認同和接受這些元素，所以我始終認為爆北魏體是最適合當舖的字

UNICODE 獅 \u7345	UNICODE 爆 \u7206	UNICODE 嚴 \u656c
UNICODE 孖 \u5b50	UNICODE 掂 \u6382	UNICODE 潮 \u6f6e
UNICODE 山 \u5c71	UNICODE 北 \u5317	UNICODE 大 \u5927
UNICODE 精 \u7cbe	UNICODE 魏 \u9b4f	UNICODE 酒 \u9152
UNICODE 神 \u795e	UNICODE 體 \u9ad4	UNICODE 樓 \u6a13

K Sir 認為爆北魏體跟上一代的情感和精神面貌是有連結的，皆因兩者有著爽快、懂得變通，以及刻苦耐勞的表現。

K Sir 指出爆北魏體已經很香港化，他認為當舖必須使用爆北魏體才能配上這傳統行業的獨特招牌造型。

體。這也意味著我正在處理復興的過程，使得這個東西可以延續下去，因為我覺得當舖是不會消失的。但問題是當舖字體裡的核心正在消失，我見過有當舖招牌用黑體，因為現在用電腦附送的字體來製作招牌實在太方便，但是我認為好像不太匹配。」

舊街的電影，他十分驚訝地發現電影裡竟然連一塊北魏體的招牌也沒有，這就出現了電影細節與其拍攝年代不相符的問題，因為在那個年代北魏體是最為流行的。「我曾經看過很多舊相片，在那個年代都是用北魏這種字體的，而電影中卻沒有使用，我感到很可惜。」K Sir 表示爆北魏體用於廣告招牌時，即使是在遠方觀看，也能夠清晰看到，這一點至為重要。

爆北魏體除了能用在傳統店舖外，K Sir 最希望它可以被運用於電影行業，因為他曾看過一部拍攝廣州和香港昔日字體，我希望電影行業能夠使用。」所以當我發行了這套

香港設計土壤

香港除了土地問題外，設計土壤也是一個問題。以現時香港的文化基礎和美學教育，能否培養出一班年輕優秀的字體設計師呢？K Sir 認為香港的土壤可以承接並培養下一代字體設計師，因為他也經常留意香港設計的動向，也會到相關展覽了解香港的設計水平，他認為香港的設計水平絕對可以跟台灣、日本和韓國的設計媲美，並在亞洲穩佔一席位。

K Sir 表示，香港的字體設計仍未形成一股力量或一種生態，問題在於字體設計的生態鏈或文化政策等配套在香港沒有生存空間，「你看，台灣投放了許多資源於教育和推

廣上，一套字體可以花五、六年的時間去製作；此外，他們的眾籌很活躍，有很多市民支持，整個文化氛圍都十分鼓勵文創和字體設計。這跟香港的情況形成很大的對比，例如我需要在不足一年的時間把整套字體設計出來。所以要讓大家認同甚至渴求字體設計，才能使他們願意花錢購買這個產品。」

在設計水平方面，K Sir 認為香港人的創意澎湃，而且具備很多產生優質創意的能力，單看廣告標題字的設計水平，已經有能力去製作一套好的字體，但是他質疑香港字體設計師能否有勇氣和耐性去設計出一套完整的字體，因為確實要花上好幾年時間，經過精雕細琢才能完成，不可能出於一時三刻的熱情就可以製作出一套字體來。作為過來人，K Sir 也多次表示設計字體的過程「真是很要命！」

事實上，香港跟台灣、大陸和日本的字體設計發展不可同日而語，這正是因為香港資源有限和整體社會側重於經濟發展，先不說字體設計，單說藝術和設計的發展也是落後於人和受著資源所局限。香港社會奉行功利主義和倚賴市場主導，情況就好像電影業界一樣，電影拍攝的類型需要看市場的看法、觀眾的口味和商業收益等等。但問題是

眾籌會否改變側重經濟發展主導的局面呢？還是即使有眾籌這個方法，也只能維持兩三年？當眾籌熱情冷卻後便無以為繼，屆時什麼本土文化字體設計都已經終結，就像是煙花，只是曇花一現，對此種種問題，值得我們深思應如何走下去。

K Sir 認為可以向台灣人借鏡，學習他們用教育政策去作長遠的規劃，若要讓字體設計和文創產業生存，第一點是要讓創作者有穩定的回報，第二點是需要給那群年輕人不同的機會。過去台灣曾舉辦許多字體設計比賽、展覽和講座，香港人是否有一樣的『心力』呢？很可惜！我暫時發現是沒有的，香港人只有開頭但沒有結尾。你回想一下雕塑學會，你回想一下其他學會，全部都銷聲匿跡了，所以是艱難的，相信在未來都是靠某些像我們這樣的設計師去『爆』一些新點子來，如果要長期以這個行業維生，還需要大家更多的摸索和討論。」

若要讓字體設計和文創產業生存，第一點是要讓創作者有穩定的回報，第二點是需要給那群年輕人不同的機會。

3.2 向「噴噴」借鏡

那有什麼是台灣已經具備了的,而香港還沒有的呢?K Sir 認為單單是噴噴平台香港就沒有了。噴噴平台提供了一站式的支援,以及多元創業和集資服務,為富有創意但欠缺資金的文創朋友提供可靠的平台。「這一個平台就是我所稱的文創『生態鏈』,在這平台有公司樂意支持你,助你處理資金問題,還會誠實和有良心地按照合理比例給你報酬,而這眾籌平台已經在台灣發展出良好的互信文化,在網絡上購買一件未來的產品,台灣人是能夠耐心地等待的,在這種良好和健康的文化氛圍下,設計師或初創開發者受到極大的尊重,對我們來說,這是十分重要的。」K Sir 認為若要做到台灣的噴噴平台,香港仍然有漫長的路要走,這不單要建立良好的文化生態氛圍,就連香港人本身對文化的認識也要有所提升,特別是對創作者的尊重,這種心態是需要時間改變和教育的。但若連這種平台都不能做到,香港很難發展出一個類似台灣的文化生態鏈。

「除非香港有一間公司願意複製台灣的噴噴平台,不然資金從何而來?政府又不會特別支持,雖然也有些資金提供支援,但只會支持一些年輕人或青年工業設計師,像我這

樣快將五十歲的人，還是需要靠自己，這實在浪費了很多有才華的人。所以台灣的噴噴平台很厲害，可以幫助很多不同界別的設計師，讓他們有尊嚴地生存和工作，即使是一件很普通的作品，也可以售賣，會有人支持。那麼香港能不能做到呢？經常聽人提及，要創造一個成功的生態先要創造出一個系統，若香港人創造不出這個系統，那就沒有辦法了。」K Sir 知道香港有 Indiegogo 這平台，也可以進行眾籌，但相比噴噴平台，他個人覺得有些不太像樣。雖然如此，他知道香港人願意買爆北魏體，但並沒有打算使用這套字體，他們的目的在於支持本土設計師，所以 K Sir 認為在某方面，香港平台是有不一樣的做法的。

在不妄自菲薄下，既然香港暫時未能創造如噴噴平台的系統，那香港有什麼優勢是台灣沒有的呢？K Sir 表示，香港有的是創意人才；另外，就是香港的整體運作十分方便快捷和高效率。說到未來字體設計發展會怎樣，「這個是沒有人知道的。因為一個人的小氣候怎能做到一個大氣候呢？那麼必須有一個很有夢想、很有組織力和實力、資金雄厚的機構來創造出一個平台；此外，還需要有一群很喜歡進行公眾教育和推廣的創作人去提供不同的工作坊，讓大眾認識多點這方面的資訊，才能引起他們對字體設計的興趣。」

K Sir 希望爆北魏體呈現出不同異體字，例如「樓」字（上）；以及呈現出不同的風格和寫法，例如「記」字（下）。

3.3 未來探索

爆北魏體這套字還未真正完成（相信這本書出版後，K Sir 的字體已經完成），K Sir 還要投放多半年時間，因為他要加入三百六十個台客語字和日語漢字。根據 K Sir 說，

「這些不會佔用我太多時間，因為這些字都已存在，但還要用多半年時間來再修改，才能精益求精。將來可能會推出 1.0、2.0、3.0 的強化版字體。我不只滿足於把字變得更美，還會一直添加異體字，其實有很多異體字我是很想畫的，例如大樓的「樓」字，它雖然不是異體字，但是它有許多風格；又例如「記」字，它也有不同的玩法，所以會盡量把它們全部放進爆北魏體，讓將來的設計師可以自由地把我的字體好好發揮。」

K Sir 還對自己的字體藝術作品和城市空間的關係充滿興趣，他認為藝術家最強之處，就是能掀起一股藝術潮流，若要成功推動，必須要有很多瘋狂的意念，亦需要很多實踐的行動。「你看！九龍皇帝沒有想過他的作品可以變成藝術，他只是每天實踐出來，他沒有想像過有一天可以拍廣告，變得有名氣，然後香港人才慢慢地感受到他的作品有種象徵意義。我的未來方向也可能會是這樣吧！我會到處展示爆北魏體，但我不會是以寫的形式，而是以繪畫的

形式進行創作。我會走到很遠的深山進行創作，因為我需要很大的地方，例如走進坑渠位置繪畫，繪畫得比牆壁還要高，這樣站在爆北魏體旁才會感覺震撼。」

另外，K Sir 也計劃將爆北魏體宣傳到海外，希望將字體轉化為立體雕塑，並與西方藝術交流，亦期盼有一天可以在巴塞爾藝術展中展出爆北魏體。就讓我們拭目以待，看看爆北魏體可以走到多遠。

陳敬倫

爆北魏體創作人。繪畫老師、藝術家和設計師，喜愛古蹟保育，特別是文字、招牌、建築、圖案等美學研究工作。

後記

字體與城市表面上好像風馬牛不相及，但是字體與城市文化實在有著千絲萬縷的關係。字體設計師在城市裡成長，設計靈感均取材自城市，每一款字體都有它背後說不完的故事。

設計師與字體之間的關係十分微妙，時而矛盾，時而執著。設計師秉持對文字的文化體驗和美學要求，驅使設計師進行長達兩三年的設計旅程，所牽涉的字數少至五千至七千字，多至過萬計的字體製作工程，過程中充滿了成功與失敗、混亂與沮喪、失望與喜悅。這一切付出和努力的成果，都盡在電腦的字體選項中。我們只需在指尖間隨意揀選一款字體，便可呈現文件中所要表達的格調，例如一封誠懇的求職信、一封表達愛意的情書、一個誘人的廣告標題、一個嚴正言詞的宣誓、一封影響深遠的議案、一個表達悲痛的訃聞、一篇簡單的網上日誌、一則政府旅遊宣傳廣告標語或文宣等等，這些都會影響著我們對事物的印象和看法。事實上，當我們每天打開手機或電腦，處理日常作業、功課、消費、交友及閱讀等等，我們所見的除了內容本身之外，就是文字，文字無處不在，而字體是文字和文化的有形載體。

近年有關字體設計的議題在媒體上鬧得熱烘烘，但弔詭的是，字體設計的科目在大學課程中日

漸收窄，有被邊緣化的跡象。以往字體設計被視為視覺傳達設計的基石。現在大學過於側重科技的科目，字體設計只淪為選修科目，好像可有可無。但在對岸的台灣，卻有著不一樣的看待。台灣在字體設計方面不斷推陳出新，更將之強化為本土旅遊文化的重要元素之一。我們必須承認香港在這方面是落後於人的。究竟香港應如何自處？在紛紛擾擾的設計方向下，可否開闢一條新的道路，讓香港字體設計得以重新定位，讓更多年輕人投身這個行業。

有見及此，這本書的目的是回應近年熱議的香港字體設計，並希望探索香港字體設計的藍圖。本書原先是計劃訪問五位香港字體設計師，讓他們講述設計發展的心路歷程，最終寫了八位。慶幸有這八位字體設計師的參與，讓香港字體設計的故事可以從早至六十年代開始，使本書內容更圓滿。而說到香港字體設計師，又何止八位，實際的還要多。年輕的有 Roy Chan 的「思緒重生體」和 Eric Chan 的「創科體」，也有富經驗的蔡啟仁。只可惜篇幅有限，且時間緊迫，未有機會訪問他們。除此之外，本書也簡述了中國內地和香港的字體設計歷史，藉此希望描繪出兩者之間的歷史進程和相互關係。雖然工作比上一本更為吃力，但仍然是值得的。

寫這本書之先，並沒有特定大綱，直至訪問了八位字體設計師後，便因應他們的設計背景和造字經驗，來分為兩個組別，前四位字體設計師都是主力從事內文字設計出發，他們有著相類近的設計背景，是代表香港早期的傳統設計；而後四位字體設計師，他們沒有太多字體設計訓練，但對字體設計充滿熱誠，他們是透過字體眾籌計劃，讓自己的字體設計得以推出市場，而他們的設計靈感是取材自本土文化和自己的想法。

一年多以來，訪問了八位字體設計師，感受到他們仍然對字體設計充滿熱情，願意為未來的香港字體設計付出一分力，例如年屆七十七歲的郭炳權，從小已愛好文字，視文字設計為第

二生命；而 Sammy 認為，字體是文化的一部分，他希望「鐵宋」能夠成為代表香港本土文化的符號；Francis 說，眾籌給年輕字體設計師一個很好的機會，要抱著喜歡做的事就要堅持繼續做下去的決心；Julius 認為字體最重要是更精準地回應新媒體，他思考未來的字體就是「Display Font」；Gary 說，未來希望可以做到監獄體的 Light、Medium 和 Heavy 版本，讓監獄體真的可以應用在正文中；阮慶昌一直很喜歡英文字體 Optima，設計娉婷體的靈感也受 Optima 影響，是帶有現代感和優雅特質的內文字，到目前為止，他已經做了幾千多的娉婷字；Kit Man 的勁揪體經已完成，但過去社會事件帶給他不少經歷，Kit Man 決定要放鬆心情，閒時玩風帆，親近大自然；K Sir 對自己的字體藝術作品和城市空間的關係充滿興趣，他計劃將爆北魏體宣傳到海外，希望將字體轉化成為立體雕塑與西方藝術交流。

今天回看這本書的內容和定位，當中只講及了香港字體設計的皮毛，當越是接觸得多，就越發覺有很多議題並未在這裡提及，例如有關字體的形聲和六書；字體設計與心理學、視覺美學、社會學、經濟學等等。希望日後有機會，再作深入探討。

參考書目

中國近代字體設計

中文參考文獻

俞強（二〇〇八）。《近代滬港雙城記：早期倫敦會來華傳教士在滬港活動初探》（第一版）。宗教文化出版社。

克里斯朵夫‧施塔勒（二〇一〇）。《西漢字東母——文字設計中漢字與拉丁字母的混合使用》（博士學位論文）。北京：中央美術學院。

周博（二〇一八）。《中國現代文字設計圖史》（*The story of modern Chinese typography*）（第一版）。北京大學出版社。

孫明遠（二〇二二）。《中國近現代平面設計和文字設計發展歷程研究：從一八〇五年至一九四九年》（*Study on the historical development of graphic design and typography in China: 1805-1949*）（第一版）。廈門大學出版社。

徐學成、車茂豐（二〇〇八）。《功在當代 利在千秋——記上海印刷技術研究所對漢字印刷字體規範化設計與製作的貢獻》。《印刷雜誌》。二〇〇八年六月。二〇〇八年第六期，頁八十六至九十。

時璇（二〇一二）。《視覺‧中國近現代平面設計發展研究》（第一版）。文化藝術出版社。

曾繁湘（一九九三）。〈英華春秋〉。文章載於高時良（主編），《中國近代學制史料》（第四輯）。華東師範大學出版社。

王春林（二〇〇一）。《科技編輯大辭典》。第二軍醫大學出版社。

羅樹寶（二〇〇四）。《印刷字體史話（十）——近代印刷術傳入及初期鉛活字字體》。《印刷雜誌》。二〇〇四年五月，二〇〇四年第五期，頁七十五至七十八。

羅樹寶（二〇〇四）。〈印刷字體史話（十一）——二十世紀後半期的印刷字體〉。《印刷雜誌》，二〇〇四年七月，二〇〇四年第七期，頁八十九至九十一。

肖東發（主編，一九九六）。《中國編輯出版史》。遼寧教育出版社。

胡國祥（二〇〇八）。〈傳教士與近代活字印刷的引入〉。《華中師範大學學報（人文社會科學版）》。二〇〇八年五月，第四十七卷第三期，頁八十四至八十九。取自 https://doi.org/10.3969/j.issn.1000-2456.2008.03.015。

蘇精（二〇〇〇）。《馬禮遜與中文印刷出版》（初版）。臺灣學生書局。取自 https://bit.ly/42ea4Zt。

莊玉惜（二〇一〇）。《印刷的故事：中華商務的歷史與傳承》（*A story of printing: The history and heritage of C & C*）（香港第一版）。三聯書店（香港）有限公司。

賀聖鼐（一九三一）。《三十五年來中國之印刷術》。文章載於程煥文（主編，一九九四），《中國圖書論集》（第一版）。商務印書館。

賀聖鼐、賴彥于（一九三三）。《近代印刷術》（第一版）。商務印書館。

馮錦榮（二〇一〇）。〈美國北長老會澳門「華英校書房」（一八四四至一八四五）及其出版物〉，文章載於珠海市委宣傳部、澳門基金會、中山大學近代中國研究中心（主編），《珠海‧澳門與近代中西文化交流——「首屆珠澳文化論壇」論文集》（*Modern cultural exchanges between China and the west in Zhuhai and Macao*）（第一版）。頁二百六十七至二百八十五。社會科學文獻出版社。取自 https://www.macaudata.mo/showbook?bno=b000585&page=1。

香港中文字體設計

中文參考文獻

廖潔連（二〇〇九）。《一九四九年後：中國字體設計人：一字一生》。MCCM Creations。

林雪虹（二〇一一）。〈百年香港設計〉。文章載於唐錦騰（主編），《香港視覺藝術年鑑二〇一〇》（*Hong Kong visual arts yearbook*）（專題論述）。香港中文大學藝術系。

王序（一九九九）。《靳埭強：平面設計師之設計歷程》（第一版），頁十。中國青年出版社。

王無邪（一九七四）。《平面設計原理》，頁四。雄獅圖書股份有限公司。

田邁修（一九八八）。《香港製造：香港外銷產品設計史一九〇〇至一九六〇》(Made in Hong Kong: A history of export design in Hong Kong, 1900-1960)（初版）。市政局。

田邁修、顏淑芬（一九九五）。《香港六十年代：身份、文化認同與設計》(Hong Kong sixties designing identity)。香港藝術中心。

畢子融（一九八五）。《草圖與正稿：平面設計制作技法》。教育出版社。

石漢瑞（一九六六年‧六月十三日）。〈香港標記〉(Hong Kong signs)。《文字圖形》雜誌。

莫景輝（一九九七）。〈香港中文字體設計的初探〉。文章載於郭恩慈（主編）。《發現設計‧期盼設計》（初版），頁七十一至八十七。奔向明日工作室出版社。

蔣華（二〇一二）。〈獨立與寫作——當代中國先鋒平面設計三十年〉。文章載於關山月美術館、中央美術學院（主編）。《二十世紀中國平面設計文獻集》，頁四百二十三。廣西美術出版社。

蘇藝穎（一九九七）。〈廣告口頭語〉。文章載於郭恩慈（主編）。《發現設計‧期盼設計》（初版），頁七十一至八十七。奔向明日工作室出版社。

虞躍群（二〇一六）。《石漢瑞的跨文化設計研究》（博士學位論文）。中國美術學院。

謝均才（二〇〇一）。〈我們的地方、我們的時間：香港社會新編〉(Our place, our time: A new introduction to Hong Kong society)。牛津大學出版社。

赫爾穆特‧施密德（Schmid, H）（二〇〇七）。《今日文字設計》(Typography today)。王子源、楊蕾譯。（新版，北京第一版），頁三十八。中國青年出版社。

郭斯恆（二〇一八）。《霓虹黯色：香港街道視覺文化記錄》（香港第一版）。三聯書店（香港）有限公司。

郭斯恆（二〇二〇）。《字型城市：香港造字匠》(City of scripts: The craftsmanship of vernacular lettering in Hong Kong)（香港第一版）。三聯書店（香港）有限公司。

鍾錦榮（一九九二）。《平面設計手冊》(THE GRAPHICAT)（第一版）。嶺南美術出版社。

靳埭強（二〇〇五）。《視覺傳達設計實踐》（第一版）。上海文藝出版社。

靳埭強（二〇一三）。〈香港設計見聞與反思〉。《二十一世紀雙月刊》，二〇一三年二月，第一百三十五期，頁八十七至一百〇四。取自 https://www.cuhk.edu.hk/ics/21c/media/articles/c135-20130101.pdf。

靳埭強（二〇一六）。《字體設計一百加一》。香港經濟日報有限公司。

香港知專設計學院（二〇一一）。《石漢瑞的圖語世界》(Look: The graphic language of Henry Steiner)。香港知專設計學院（Hong Kong Design Institute）、照鏡環印社（Rennie's Mill Press）。取自 https://www.hkii.edu.hk/uploaded_files/product/202/HS/HKDI_look-catalogue.pdf。

香港總商會（一九六八）。The Hong Kong General Chamber of Commerce Bulletin‧一九六八年十一月十五日。取自 https://www.chamber.org.hk/FileUpload/20110208171557294/1968_Nov15.pdf。

魏朝宏（一九七七）。《文字造形：中西文字設計講座》（增訂版）。眾文圖書。

黃少儀（二〇一二）。《香港平面設計的角色——中國現代設計發展史裡的傳承、引進與互動三十年》。文章載於關山月美術館、中央美術學院（主編）。《二十世紀中國平面設計文獻集》，頁四百五十六。廣西美術出版社。

高添強（二〇一五）。《香港今昔》（香港增訂版）。三聯書店（香港）有限公司（聯合電子）。

英文參考文獻

Abbas, A. (1997). Hong Kong: Culture and the politics of disappearance (Vol. 2). University of Minnesota Press. http://lib.cityu.edu.hk/record-b1312388

Broggi, C. B. (2016). Trade and technology networks in the Chinese textile industry: Opening up before the reform. Palgrave Macmillan US. https://doi.org/10.1057/9781137494054

Clark, H. (2009). Back to the future, or forward? Hong Kong design, image, and branding. Design Issues, 25 (3), 11-29. https://doi.org/10.1162/desi.2009.25.3.11

Frank, I., Patrzynski, N., Bréon, E., Lau, L. K., & City University of Hong Kong, host institution. (2019). *Art deco: The France-China connection.* Hong Kong: City University of Hong Kong.

Fung, A. (1990). *Japanese influence on Hong Kong design: A case study of the re-export of Chinese calligraphy Centre of Asian Studies occasional papers and monographs; no. 92. Design and Development in South and Southeast Asia, Hong Kong.*

Heskett, J. (2004). *Designed in Hong Kong.* Hong Kong: Hong Kong Trade Development Council; Hong Kong Design Centre.

Heskett, J. (2007). *Very Hong Kong: Design 1997-2007.* Hong Kong Trade Development Council; Hong Kong Design Centre.

Hui, S.T. (2018).〈「六七暴動」與「香港人」身份意識的萌生〉（"1967 Riots and the Emergence of the Identity of 'Hongkonger'"），《二十一世紀》（*The Twenty-First Century Review*），169, 77–94.

Huppatz, D.J. (2018). *Modern Asian design.* London: Bloomsbury Academic, an imprint of Bloomsbury Publishing Plc.

Huppatz, D.J. (2002). *Simulation and disappearance: The posters of Kan Tai-Keung.* Third text, 16(3), 295-308. https://doi.org/10.1080/0952882011016071 8

Law, W.-s. (2018). *Decolonisation deferred: Hong Kong identity in historical perspective.* In W.-m. Lam & L. Cooper (Eds.), Citizenship, identity and social movements in the new Hong Kong: Localism after the umbrella movement (pp. 13–33). Abingdon, Oxon: Routledge. https://doi.org/10.4324/9781315207971-2

Ma, E. K.-w. (2001). *The hierarchy of drinks: Alcohol and social class in Hong Kong.* In G. Mathews & T-I. Lui (Eds.), Consuming Hong Kong (pp. 117-140). Hong Kong University Press.

Mathews, G., & Lui T.-l. (eds) (2001) *Consuming Hong Kong.* Hong Kong: Hong Kong University Press.

Minick, S., & Jiao, P. (1990). *Chinese graphic design in the twentieth century.* Thames and Hudson.

Pan, L. (2008). *Shanghai style: art and design between the wars.* Hong Kong: Joint Publishing.

Siu, K.-w., Michael. (1994). A study of pupil's rationale for the selection of topics in the project section of the HKCEE design and technology [Unpublished master's thesis, University of Hong Kong]. Hong Kong.

Siu, K.-w., Michael. (2008). Review on the development of design education in Hong Kong: The need to nurture the problem finding capability of design students. Educational research journal, 23 (2), 179-202.

Siu, K.-w., Michael. (2021). *Graphic communications: Essays on design.* Rennie's Mill Press; Hong Kong Design Institute.

Steiner, H., & Haas, K. (1995). *Cross-cultural design: Communicating in the global marketplace.* Thames and Hudson.

The Industrial History of Hong Kong Group. (2018). Susan Yuen（原劉素冊）– The mother of the FHKI, HKMA, HKTDC and HKPC. https://industrialhistoryhk.org/43723-2/?fbclid=IwAR1sGCxgWSnD4JW7JXqH0FcW2hWnFGAPhMWjcaEhr_oJAoZoyBlgq0fSFeg

Turner, M. (1990). Development and transformation in the discourse of design in Hong Kong Centre of Asian Studies occasional papers and monographs; no. 92. Design and Development in South and Southeast Asia, Hong Kong.

Turner, M. (1989). Early modern design in Hong Kong. Design Issues, 6 (1 (Autumn)), 79-91. https://www.jstor.org/stable/1267279

Turner, M. (1995). "Sixties/Nineties: Dissolving the People", in M. Turner & I. Ngan (eds.), Hong Kong Sixties: Designing Identity (pp. 13–36). Hong Kong Arts Centre.

Vigneron, F. (2010). *I like Hong Kong: Art and deterritorialization.* The Chinese University Press.

Wong, W. (1972). *Principles of two-dimensional design.* Van Nostrand Reinhold Co.

Wong, W. S. (2001). Detachment and unification: A Chinese graphic design history in Greater China since 1979. Design Issues, 17 (4 (Autumn)), 51-71. https://doi.org/10.1162/07479360152681092

Wong, W. S. (2018). *The disappearance of Hong Kong in comics, advertising and graphic design.* Palgrave Macmillan.

Xu, S. L. (2012). The Culture of Shanghai. Retrieved from The Culture of Shanghai, ChinaCulture.org. Available at: https://web.archive.org/web/20121216011720/http://www.chinaculture.org/gb/en/2006-08/28/content_85051_2.htm, accessed on 8 June 2023.

鳴謝

本書得以成功出版，實在有賴各方朋友協助，不勝感激。在此再次感謝香港藝術發展局資助本書的出版經費。感謝香港三聯出版部高級經理李毓琪的支持，使此書出版過程順利；也十分感謝香港理工大學設計學院的「信息設計研究室」團隊邱穎琛與張樂瑤的協助安排訪問和蒐集資料，特別感謝張樂瑤做了不少字型的指示圖例；感謝書籍設計師姚國豪，為此書增添不少設計元素和色彩；感謝譚智恒在百忙中抽空為此書寫序；感謝 Henry Steiner、靳埭強、蔡啟仁、厲致謙、鍾錦榮、梁嗣仁、英華書院和中華商務聯合印刷有限公司不吝嗇地借出珍貴歷史圖片和字體設計作品，使本書書更具歷史意義。

最重要的是，十分感謝各位香港字體設計師：郭炳權、柯熾堅、周建豪、許瀚文、文啟傑、邱益彰、阮慶昌和陳敬倫願意抽出寶貴時間接受訪問，使香港字體設計美學和歷史得以記錄和廣傳。

這書嘗試初步了解香港字體設計師的工作和他們如何展示字體的美學，他們幾十年的字體設計知識是不能單靠幾天的訪問和觀察，能完全掌握和記錄每一個細節的。但研究團隊力求盡善盡美，將所知所見以最真確的方式記錄和展示，如有發現任何偏差或遺漏，在此懇請各位前輩和讀者多多包涵和不吝賜教。

在此特別鳴謝以下人士及機構（排名不分先後）

郭炳權 先生

柯熾堅 先生

周建豪 先生

許瀚文 先生

文啟傑 先生

邱益彰 先生

阮慶昌 先生

陳敬倫 先生

譚智恒 先生

劉小康 先生

胡兆昌 先生

厲致謙 先生

孫明遠 先生

馮浩然 先生

翁秀梅 女士

香港藝術發展局

香港文化博物館

香港版畫工作室

信息設計研究室

香港理工大學設計學院

圖片提供（排名不分先後）

Henry Steiner 先生

靳埭強 博士

蔡啟仁 博士

蕭競聰 先生

鍾錦榮 先生

梁嗣仁 先生

DDED

英華書院

上海活字

中華商務聯合印刷有限公司

作者簡介

郭斯恆，香港理工大學設計學院副教授，喜愛街道及視覺文化。曾出版《我是街道觀察員——花園街的文化地景》、《霓虹黯色——香港街道視覺文化記錄》、《字型城市——香港造字匠》、《香港霓虹招牌手稿——餐飲篇》及 *Fading Neon Lights : An Archive of Hong Kong's Visual Culture*。

香港造字匠 2　香港字體設計師

著者　　　郭斯恆

責任編輯　李宇汶

書籍設計　姚國豪

協力　　　侯彩琳

出版　　　三聯書店（香港）有限公司
　　　　　香港北角英皇道四九九號
　　　　　北角工業大廈二十樓
　　　　　Joint Publishing (H.K.) Co., Ltd.
　　　　　20/F., North Point Industrial Building,
　　　　　499 King's Road, North Point, Hong Kong

香港發行　香港聯合書刊物流有限公司
　　　　　香港新界荃灣德士古道二二〇至二四八號十六樓

印刷　　　美雅印刷製本有限公司
　　　　　香港九龍觀塘榮業街六號四樓 A 室

版次　　　二〇二三年七月香港第一版第一次印刷

規格　　　十六開（185mm × 255mm）三八四面

國際書號　ISBN 978-962-04-5294-9

©2023 Joint Publishing (H.K.) Co., Ltd.
Published & Printed in Hong Kong, China

三聯書店
http://jointpublishing.com

JPBooks.Plus
http://jpbooks.plus

香港藝術發展局
Hong Kong Arts Development Council　資助

香港藝術發展局全力支持藝術表達自由，本計劃內容並不反映本局意見。